KB067645

교양인을 위한 예술개론

김 교수의 예술수업

교양인을 위한 예술개론
김 교수의 예술수업

초판 1쇄 발행_ 2018년 12월 17일

지은이_ 김석란
펴낸이_ 이성수
편집_ 황영선, 이경은, 이홍우, 이효주
디자인_ 진혜리
마케팅_ 최정환

펴낸곳_ 올림
주소_ 03186 서울시 종로구 새문안로 92 광화문오피시아 1810호
등록_ 2000년 3월 30일 제300-2000-192호(구:제20-183호)
전화_ 02-720-3131
팩스_ 02-6499-0898
이메일_ pom4u@naver.com
홈페이지_ http://cafe.naver.com/ollimbooks

값_ 17,000원
ISBN 979-11-6262-007-6 03600

이 도서의 국립중앙도서관 출판예정도서목록(CIP)은 서지정보유통지원시스템 홈페이지
(http://seoji.nl.go.kr)와 국가자료공동목록시스템(http://www.nl.go.kr/kolisnet)에서
이용하실 수 있습니다.(CIP제어번호 : CIP2018040082)

교 양 인 을 위 한 예 술 개 론

김 교수의 예술수업

올림

머리말

　군이 음악이라는 생각을 하지 말고 그냥 불꽃놀이 장면을 떠올려
봐…. 밤하늘을 수놓는 형형색색의 불꽃이 터지는 모습을 상상하는 거
야. 작고 반짝이는 불꽃, 화려하게 퍼지면서 온 하늘을 뒤덮는 거대한 불
꽃, 연속으로 펑펑펑 터지는 불꽃… 등으로 말이야.
　아 그렇구나! 연주를 듣기 전에 미리 알고 들었더라면 더 좋았을 텐
데….

　음악회 뒤풀이에서는 늘 이런 대화가 뒤따랐다. 연주뿐만 아니라 관
련된 회화와 문학, 영화 등을 함께 소개하면서 귀로도 듣고 눈으로도 보
는 필자의 시리즈 해설음악회 〈프랑스 음악이 어려우세요?〉가 탄생하
게 된 계기다. 음악이 음악으로만 존재하는 것이 아니라 다른 예술 장르
들과 깊은 관련을 가진다는 것을 관객들과 함께 나눈 지 20년이 되어간
다. 그러나 매번 달라지는 관객을 대상으로 하다보니 체계적인 내용에
대한 아쉬움을 늘 느끼고 있었다.

5

그런 고민이 깊어지던 중에 지난 학기부터 〈현대예술의 이해〉라는 교양과목을 강의할 기회를 갖게 되었다. 현대로 오면서 더욱 부각되기 시작한 예술의 종합주의적인 면에 초점을 맞추어서 문학과 미술, 음악 등을 포괄적으로 이야기하려는 의도로 개설한 것이다. 예술을 전공하는 학생들이 대상이 아닌 만큼 핵심적인 내용을 놓치지 않으면서도 쉽게 읽힐 수 있는 교재가 있는지 찾아보았다. 그러나 음악이나 미술 등 각각의 장르에 관한 훌륭한 해설서들은 많이 있었지만, 이들을 통합적으로 엮어 이야기한 책은 드물거나 너무 전문적인 내용으로 이루어진 것이 대부분이었다.

결국 적당한 교재를 찾지 못한 채 강의는 시작되었다. 필자가 만든 간단한 강의 자료에만 의존해야 하는 학생들에게 미안한 마음이 들어 강의록을 바탕으로 직접 교재를 만들면 좋겠다는 생각이 일었다. 원고가 거의 완성되어 갈 무렵 지인에게 한번 읽어봐 달라고 요청했다. 그 지인은 어느 때보다도 인문학이나 예술에 관한 관심이 높아지고 있는 요즘

에 이 책은 매우 시기적절한 내용이라고 하면서 강의 교재로만 하기에는 아까우니 책으로 내보라고 용기를 북돋아주었다. 그리고 보잘것없는 원고를 읽고 칭찬과 격려를 아끼지 않으신 올림의 이성수 대표님이 결정적인 한몫을 하신 바람에 일반 독자들까지 염두에 두고 원고를 손보기에 이르렀다. 원래 의도보다 일이 커져버려 떨리는 마음이다. 예술을 알고 싶지만 어디서부터 어떻게 시작해야 할지 모르겠다는 사람들에게 이 책이 첫 번째 길잡이가 될 수 있다면 더 바랄 바가 없을 것 같다.

　너무 여러 가지 이야기를 방만하게 늘어놓은 것은 아닌지 조심스럽다. 예술에 대한 현대적 개념 정립에 조금이나마 도움이 되기를 기대하는 마음으로 쑥스러운 글을 세상에 내보낸다.

2018년 12월

피아니스트 김석란

예술은 변한다. 그리고 이는 사회적 변화와 함께 이루어진다. 중세의 예술은 신의 존재를 증명하는 수단이었으나 르네상스시대를 맞이하면서 예술은 인간이 향유할 수 있는 즐거움의 대상이 되기 시작하였다. 그리고 인간을 위한 예술은 바로크 시대에 이르면서 더욱 고조되었다. 고전주의 시대에는 이성을 강조한 시대답게 균형과 조화의 미학이 주류를 이루었다면, 낭만주의 시대에는 이와는 반대로 인간의 감정적 표현을 강조하는 예술이 각광을 받았다. 그러나 근현대를 지나면서 우리 사회가 겪어야 했던 수많은 일들은 과거와는 다른 예술의 혁명적인 변화를 요구했다.

예술은 어려울 수도 있다. 더구나 현대예술은 '우리의 예술적 이념은 이것'이라고 할 만한 주류적 흐름이 딱히 존재하지 않는다. 오히려 다양한 예술관이 서로 공존하고 있는 것이 현대예술의 주류라고 할 수 있겠다. 우리는 그 다양함 속에서 길을 잃을 수도 있다. 그럼에도 불구하고 현대예술이 가지는 공통점은 분명 존재하는데, 가장 큰 공통점은 전통

적 가치의 파괴에서 찾아볼 수 있다. 현대예술이 전통적인 미적 가치를 부정하거나 과소평가한 것은 두 차례의 세계대전이 가져온 필연적 결과였다. 모든 것이 파괴되고 무너져버린 폐허 위에서 사람들은 새로운 시대의 미적 가치를 창출해내야 했고, 이미 한계점에 이른 것으로 여겨지는 전통으로부터 자유로워져야만 했기 때문이었다. 대상의 물리적 재현이 주목적이었던 회화에서는 망막적 재현에 대한 포기가 이루어졌으며, 음악에서는 아름다운 멜로디와 전통적인 화성법 등이 해체되었고, 문학은 더 이상 의미 전달이라는 본래의 목적에 안주하지 않게 되었다. 예술은 전통적인 의미의 아름다움을 포기하며 '꼭 아름답고 거창해야만 예술인가'라는 화두를 던졌다.

현대예술의 또 다른 공통적 특징은 예술 장르 간의 융합을 통해 메시지를 종합적으로 전달하려는 것이다. 사실 고대 그리스시대의 예술은 각 장르들이 개별적인 것이 아니라 하나로 존재하는 종합예술개념이었다. 제우스신과 기억의 신 므네모시네와의 사이에서 난 9명의 뮤즈들

이 춤과 노래, 음악, 연극, 문학 등을 관장한다고 여겨졌던 예술은 시간이 지남에 따라 점차 각각의 장르로 세분화되었고, 낭만주의 시대를 통해 극도의 전문성을 획득하였다. 후기 낭만주의 시대에 등장한 바그너에 의해 다시금 예술의 종합주의가 대두되면서 이는 상징주의의 종합예술개념에 타당성을 마련해주었고, 이 흐름은 현대까지 가속화되어 발전해왔다.

더 이상 전통적인 의미의 아름다움을 추구하지 않는 예술은 우리를 어리둥절하게 할 수도 있다. 필자는 전통적인 예술개념이 현대에 와서 어떻게 바뀌게 되었는지에 대한 실마리를 제공하고자 하였다. 이를 위해 현대예술의 두 가지 특징인 전통적인 가치의 전복과 종합예술개념적 측면에서 20세기까지의 근현대 예술을 돌아보기로 하였다. 역사적인 순서를 따르기보다는 각 장르별로 위대한 발자취를 남긴 예술가와 작품을 통해 그들이 살았던 시대와 예술을 어떻게 이해할지에 대한 길잡이를 하려고 하였다.

이와 더불어 현대로 오면서 기술의 발달이나 의식의 변화로 인해 새롭게 예술의 범주에 들어서게 된 재즈와 탱고, 뮤지컬, 사진과 영화, 테크놀로지 아트 등을 포함시킴으로써 이들 새로운 장르들이 어떻게 예술로 받아들여질 수 있는지에 대한 고민을 함께하고자 했다.

차례

1 예술이
놀이가 되다

'이게 무슨 예술이야'

"나는 살아 있는 나 자신의 레디메이드이다"
– 마르셀 뒤샹

요즘 김 교수는 무척 흐뭇하다. 방학을 맞아 오랫동안 떨어져 지내던 아들과 만났기 때문이다. 며칠간 같이 여행을 떠날까도 했지만 오랜만에 엄마표 밥상도 차려주고 여유롭게 지내면서 공연장이나 전람회를 찾아가보는 것도 좋겠다는 생각이 들었다. 오늘은 그 첫 번째 코스로 현대 작품들을 주로 전시하고 있는 미술관을 찾기로 했다. 아들과 데이트를 한다는 설렘으로 아침부터 부산하게 준비를 하고 서둘러 길을 나섰다. 그런데 개관 시간에 맞추어 표를 사고 입장한 순간 아들이 사실 자신은 현대예술을 그다지 즐기는 편이 아니라고 고백하는 것이 아닌가!

사실 현대예술은 뭐가 뭔지 잘 모르겠어요. 무슨 형태인지도 모를 것들을 그려 놓기도 하고, '저게 무슨 예술이야'라는 생각이 들 정도로 평범한 것들을 전시하기도 하고, 어떤 것은 너무 유치하기도 한 것 같아요.

음악도 멜로디를 흥얼거리면서 따라가게 되는 그런 방식이 아니라 무슨 귀신 나오는 소리 같기도 하고, 선율이 나오다가 갑자기 끊기기도 하고… 그래서 저는 적어도 무엇을 표현한 것인지는 명백하게 제시하고 있는 전통적 방식의 예술이 더 이해가 잘 되는 것 같아요. 현대예술을 감상하는 방법이 따로 있나요?

예술이란 그냥 본인이 느끼는 대로 받아들이면 되는 거란다. 거기엔 정답이 없지. 어떤 작품을 보고 그것이 자신의 마음에 다가오는지 아닌지를 먼저 생각해보렴. 그다음에는 왜 그 작품이 좋은지 혹은 별로인지를 생각해보는 거야. 그러면서 그 작품들의 배경에 대한 지식을 쌓아가고 점차 자신만의 예술적 취향을 가지게 되는 거지. 사실 예술이란 약간의 지식과 반복적 경험이 도움이 될 때가 많거든. 현대예술도 마찬가지야. 네가 현대예술을 어렵다고 말했지만 그것은 익숙하지 않은 데서 오는 낯섦이 아닐까. 현대예술이 나오게 된 배경과 그 기본 개념을 알고 나서 감상한다면 다가가기가 훨씬 쉬워질 거야.

현대예술은 어디서부터 어떻게 접근해야 할지 조금 막막한 것 같아요.

음… 혹시 마르셀 뒤샹(Marcel Duchamp 1887-1968. 프랑스)이라는 이름 들어봤니?

들어본 것도 같고 아닌 것도 같고….

하하. 그럼 혹시 〈샘(Fontaine 1917)〉이라는 작품은? 왜 남성 소변기 같은 작품 말이야.

아! 그건 본 것 같아요. 그걸 보면서 '이게 무슨 예술작품이야' 라는 생각을 했었거든요.

뒤샹은 '현대 미학의 아버지'로 불리는 사람이야. 네가 현대예술을 낯

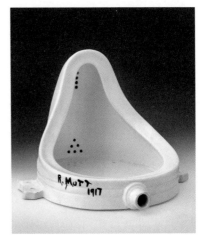
샘, 1917

설어하는 것이 이 사람으로부터 시작되었다고 해도 과언이 아니지. 20세기 후반 예술운동에서 그의 영향을 받지 않은 예술가가 거의 없거든. 앞으로 네가 접하게 될 팝아트[1]나, 행위예술[2], 개념예술[3] 등이 모두 뒤샹의 미학관으로부터 출발했다고 해도 과언이 아니지. 〈샘〉은 그런 뒤샹의 예술적 급진성을 대표하는 작품이고.

뒤샹의 새로운 미학관은 어떤 것이었는데요?

먼저 〈샘〉을 볼까? 이것이 화장실에 놓여 있는 소변기라는 것은 명백하지. 그런데 뒤샹은 이것을 예술이라고 하였거든. 뒤샹은 철물점에서 남성 소변기를 구입해서 이를 뒤집어 놓고 〈샘〉이라는 제목을 붙인 채 1917년 뉴욕의 '앙데팡당(Independant) 전'에서 전시하려고 했지. 하지만 주최 측에서는 이를 거부했어. 예술가에 의해 창조된 작품이 아니라는 것이 이유였단다.

뒤샹은 〈샘〉이라는 작품을 왜 만들게 되었는데요? 그리고 어떻게 그런 것이 예술이 될 수 있는 건가요?

시대에 따라 예술은 낭만주의, 고전주의 등 대표적인 흐름이 있었지. 그런데 현대예술에는 어떤 주류적 흐름이 존재하지 않아. 어느 하나의

1 'popular art (대중예술)'를 줄인 말이다. 1960년대 뉴욕을 중심으로 일어난 미술의 한 경향을 가리킨다.
2 performance. 신체를 이용한 예술적 표현행위를 말한다.
3 conceptual art. 작품 자체보다 아이디어나 예술제작 과정을 중요시하는 예술적 행위이다.

개념으로 정의할 수 없는 다양성이 현대예술의 특징이라 할 수 있어. 하지만 이들 다양성을 묶는 대표적 흐름이 있는데, 그것은 바로 모든 전통에 대한 거부야. 그림은 전통적으로 화가가 손으로 무엇인가를 그려서 표현하는 것이잖아. 그런데 뒤샹은 그러한 전통적 예술관을 거부했어. 일상적인 용도로 쓰일 목적으로 만들어진 기성품일지라도 예술가의 선택에 의해 예술작품이 될 수 있다는 것이지. 즉 어떤 용도로 만들어진 기성품에 새로운 개념을 부여함으로써 그 대상은 최초의 목적을 떠나 다른 의미를 갖게 된다는 거야.

그러니까 뒤샹은 소변기에 새로운 개념을 부여해서 하나의 예술작품으로 탄생시켰다는 것이군요.

그렇지. 뒤샹은 이미 만들어진 남성 소변기를 구입한 뒤 R. Mutt라는 서명을 하고 이를 작품으로 전시하고자 했지. 즉 그가 소변기를 선택했고, R. Mutt라는 서명을 함으로써 소변기는 새로운 의미를 가지게 된 거야. 그리고 이런 새로운 관점으로 인해 소변기는 본질적 용도, 즉 최초의 목적이 없어지고 하나의 예술작품이 될 수 있었던 거지. 이것을 뒤샹의 '레디메이드(readymade) 개념'이라고 해. 전통적 개념의 예술이란 손으로 그리거나 만드는 것을 의미하는 것이지만 뒤샹은 이미 공장에서 제조된, 완전히 만들어진 사물을 정신적 선택에 의해 예술로 변환시키고자 한 거야. 예술품이란 단지 선택에 의해서만도 존재할 수 있다는 것을 보여줌으로써 작가가 직접 작품을 그리거나 만들지 않더라도 생각하는 행위 자체가 예술이 될 수 있음을 증명해낸 것이지.

뒤샹의 레디메이드는 어떤 의도를 가지고 있는 것인가요?

전통적인 예술작품은 원본성과 일회성에 그 가치를 두고 있잖아. 바

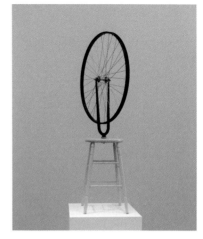

자전거 바퀴, 1913

로 그러한 이유 때문에 예술이 필요 이상으로 고귀함을 표방하게 되는데, 뒤샹의 레디메이드 개념은 이에 대한 거부라고 볼 수 있겠지. 즉 예술이란 대중이 도달할 수 없는 높은 곳에 위치한 것이 아니라 일상적으로 쉽게 접할 수 있는 것이라고 주장한 거야. 뒤샹의 이러한 예술관은 현대예술이 대중화의 길을 걷게 되는 데 결정적 역할을 했어. 예술의 일상화를 주장한 뒤샹답게 실제로 그는 최초의 레디메이드 작품인 〈자전거 바퀴(Roue de bicyclette 1913)〉를 작업실에 두고 오며가며 그 바퀴를 돌리면서 재미있어 했다고 해. 예술이 놀이가 된 거지.

뒤샹의 레디메이드 예술은 전통적인 예술의 가치관을 완전히 부정한 것이 되었군요.

그럼으로써 뒤샹의 레디메이드 작품들은 '전시되기 위해서는 반드시 예술적이어야 하는가'라는 문제를 제기하게 되었지. 그리고 이후 뒤샹의 예술적 행보를 암시하는 매우 중요한 사건이 되어버렸어. 그는 싫건 좋건 전위예술의 대표적 존재가 되어버린 거야.

이해가 될 듯 말 듯 고개를 갸우뚱거리고 있는 아들의 모습에 김 교수의 입가에 미소가 어린다. 마냥 어린아이인 줄만 알았는데, 어느새 같이 예술에 대해 얘기할 수 있을 정도로 성장했다는 것이 매우 대견하다. 어

떻게 하면 현대예술에 대해 더 쉽게 설명해줄 수 있을까를 고민하다가 적절한 작품이 퍼뜩 떠올랐다.

"엄격히 진짜라고 할 수 있는 그 어느 것도 제시하지 않는다"
– 마르셀 뒤샹

너 〈모나리자(Mona Lisa 1506)〉 알지?

그럼요. 레오나르도 다 빈치(Leonardo da Vinci 1452–1519. 이탈리아)의 유명한 작품이잖아요. 프랑스 루브르 박물관에 전시되어 있는….

하하. 내가 너를 너무 무시했구나. 그럼 혹시 수염 난 모나리자를 본 적 있니?

네? 모나리자에 수염이 났다고요?

뒤샹의 〈수염 난 모나리자(L.H.O.O.Q. La Joconde 1912)〉라는 작

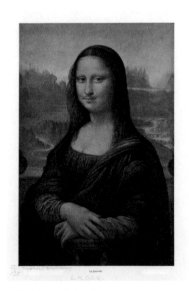

품이야. 레오나르도 다빈치의 〈모나리자〉는 서양예술의 진정한 아이콘이라 할 정도로 대표적인 작품이잖아. 그런데 뒤샹은 〈모나리자〉를 인쇄한 싸구려 엽서를 사서 거기에 수염을 그리고 L.H.O.O.Q(엘.아쉬.오.오.퀴)라고 적어놓았지. 이 것을 프랑스어로 발음하면 'Elle a chaud au cul(엘 아 쇼 오 퀴)'라고 들리게 되는데, 이것은 '그 여자의 엉

수염 난 모나리자, 1912

덩이는 뜨겁다'는 뜻이야.

콧수염을 그려 넣은 것도 모자라 외설적인 농담까지 적어놓았다고요? 그런 명화에 장난 같은 일을 한 뒤샹의 의도는 무엇이었어요?

〈수염 난 모나리자〉도 레디메이드 작품으로 볼 수 있겠지. 〈샘〉과 마찬가지로 뒤샹은 이 작품에서도 예술과 예술작품이 우상화되는 것에 대한 반발을 표현하려 했어. 미술이나 음악, 조각 등에서 예술가의 솜씨에 의존하면서 예술이 필요 이상으로 위엄을 부리게 되는 것에 대한 거부라고 볼 수 있지. 이렇듯 뒤샹은 거장의 솜씨를 거부함으로써 예술의 대중화를 불러오게 되었어.

뒤샹은 왜 전통적인 예술관을 거부하게 되었나요?

여러 다양한 이유가 있겠지만 가장 큰 계기는 두 차례에 걸친 세계대전이었다고 생각해. 전쟁은 인류에게 커다란 상처를 남기게 되었지. 전쟁에 대한 공포는 허무주의와 냉소주의를 낳게 되었고, 내일에 대한 희망도 확신도 사라지게 했어. 그리고 이는 이제까지 지켜왔던 모든 가치들에 대한 부정으로 이어지기에 충분했지. 가치전복이라는 말을 들어봤니? 말 그대로 가치가 뒤집어진다는 뜻이야. 모든 것들이 부정되기 시작했고, 예술가들은 새로운 답을 찾기 위해 좌충우돌했지. 그중 하나가 다다이즘(dadaism)이야.

다다이즘에 대해 들어본 것 같아요. 아무 것도 뜻하지 않는다는 것 아닌가요?

응, 비슷해. 다다이즘은 1920년대에 일어난 새로운 예술운동 중 하나야. 주로 프랑스, 독일, 스위스의 반전주의 예술가들이 주체가 되었는데, 전쟁의 불안 속에서 기존의 체계를 완전히 부정하고 파괴하려는 운동이었

어. 이들은 미술·문학·음악 등 예술의 모든 장르에서 비합리적이고 반도덕적이며 비심미적인 것을 찬미하면서 '무의미함의 의미'를 주창하였지.

'다다'라는 말은 무엇을 의미하는 것인가요?

사실 '다다'라는 말은 어떤 뜻이 있는 게 아니야. 그냥 사전에 끼워져 있던 종이 자르는 칼이 우연히 '다다'라는 단어를 가리키고 있었던 데서 비롯되었어. 이 말은 프랑스어로 어린이들이 타고 노는 목마를 뜻해. 다다이즘은 20세기 예술에 폭넓은 영향을 끼쳤지. 다다이스트들의 괴상한 행동과 거칠고 외설적인 표현들은 아름다움을 추구하던 기존의 예술과 정면으로 맞서는 거였잖아. 동시에 고정된 표현이 아닌, 우발적이고 우연성을 띤 다다이즘의 예술기법은 초현실주의나 표현주의 그리고 개념예술 등의 뿌리가 됐어. 〈수염 난 모나리자〉가 〈뒤샹에 의한 다다 그림〉이라는 제목으로 다다 잡지에 실렸을 정도로 뒤샹은 다다이즘의 대표적 선구자로 꼽히지.

이야기를 하다보니 시간은 벌써 점심 시간을 향하고 있었다. 미술관 내의 카페테리아에서 간단한 점심을 먹기로 하고 김 교수와 아들은 정원이 보이는 햇빛 가득한 창가에 자리를 잡았다. 카페테리아에는 드문드문 사람들이 앉아서 책을 보거나 나직한 목소리로 이야기를 나누고 있었고 스피커에서는 조용한 피아노곡이 흘러나오고 있었다.

"우리는 지상에 뿌리하고 있는 일상의 음악을 필요로 한다"
– 에릭 사티

에릭 사티

아! 지금 흘러나오고 있는 이 음악은 제가 아주 좋아하는 음악이에요. 작곡가 이름이 잘 생각나지 않는데…. 제목은 〈나는 당신을 원해요〉 아닌가요? 옛날에 어떤 드라마에서 여러 가지 버전으로 연주되었는데, 그때부터 좋아하게 되었어요.

음, 대단한데! 맞아. 작곡가는 에릭 사티(Erik Satie 1866-1925 프랑스)야. 〈짐노페디(Gymnopédies 1888)〉라는 곡으로 유명하지. 그런데 사티가 뒤샹과 같이 작업했다는 사실을 아니?

그럼 사티도 다다이스트였나요? 이 곡은 선율이 굉장히 아름다운데…. 뒤샹의 작품처럼 뭔가 장난스럽다거나 '이건 뭐지?' 하는 느낌이 들지 않아요.

물론 사티가 다다이즘적인 음악만을 작곡한 것은 아니야. 〈짐노페디〉나 〈나는 당신을 원해요(Je te veux 1897)〉가 다다이즘을 표방한 음악도 아니고. 사티는 한마디로 무척 특이한 작곡가였어. 일평생 한 여인만을 사랑하며 독신으로 지냈지. 그가 활동을 시작했던 19세기 말과 20세기 초의 음악계는 드뷔시(Claude Achille Debussy 1862-1918 프랑스)나 라벨(Maurice Ravel 1875-1937 프랑스) 등에 의해 새로운 음악이 물결치고 있었지만 사티는 이런 주류적인 흐름과는 다른 독자적인 음악세계를 추구했단다.

사티의 음악은 당시 음악과 어떻게 달랐는데요?

무엇보다 그는 일반 클래식 작곡가들과는 달리 카페 피아니스트였어. 파리 몽마르트르의 카페에서 피아니스트로 일하면서 생계를 유지했지.

정규 음악교육을 끝마치지 못했던 사티는 애매모호한 엘리트주의적 음악 대신에 카페음악, 재즈 등 누구나 쉽게 이해할 수 있는 음악을 해야 한다고 생각했어. 뒤샹의 일상적인 예술관과 비슷하지? 마침 그 시대에는 서커스나 뮤직홀 등이 매우 인기가 있던 시기이기도 해. 이런 시대적 상황과 함께 사티는 "우리는 지상에 뿌리하고 있는 일상의 음악을 필요로 한다"라고 주장하면서 누구나 쉽게 이해할 수 있는 쉬운 음악들을 작곡한 거지. 너 오늘 아침에 네 침대를 보면서 인사했니? 목욕탕의 세면대를 보면서 아름답다고 감탄했어?

그게 무슨 말씀이세요?

하하하···. 갑자기 무슨 말인가 했지? 네가 매일 보는 침대나 책상 같은 가구를 의식하지 않고 살듯이, 음악도 그런 가구처럼 인식되지 않아야 한다고 주장했던 사람이 사티야. 그러니까 가구처럼 사람의 주목을 끌지 않고, 그저 거기에 존재하는 음악을 추구한 거지. 가구음악은 공기의 진동을 일으킬 뿐이며 어떤 상징이나 표현 의도가 전혀 없다고 주장했어. 따라서 어떠한 음악적 해석도 없다고 선언하면서 기존의 음악적 개념으로부터 자유로워지려고 한 거지. 어때, 뒤샹의 예술관과 비슷하지? 실제로 사티는 〈가구음악(Musique d'Ameublement 1918)〉을 작곡 하기도 했는데, 이러한 그의 음악관은 현대의 배경음악(BGM)의 원조라고 할 수 있어.

카페 같은 데 가면 흘러나오는 음악 같은 것을 말하는 건가요?

그래. 요즘에는 사람들이 레스토랑이나 카페에서 흘러나오는 음악이나 드라마 배경음악 등에 특별히 주목하지 않고 그저 흘려듣는다는 것을 안다면 사티는 자신의 음악관이 맞았다고 좋아하지 않을까?

그런데 현대예술가들은 그림이면 그림, 사진이면 사진 등 어떤 하나의 장르만 하는 것 같지 않아요. 그림이나 사진에 글을 적어놓기도 하고, 퍼포먼스 같은 것을 보면 연기와 음악 등이 한데 어우러져 있잖아요. 그래서 뒤샹도 사티와 같이 작업을 한 것인가요?

좋은 지적이구나. 현대예술을 이해하기 위해서는 크게 세 가지 기본 개념을 알면 쉽지. 먼저 앞에서 설명했던 가치전복과 예술의 대중화 또는 상업화를 들 수 있고, 마지막으로 들 수 있는 것이 장르의 통합이야. 사실 예술은 태생적으로 통합예술이었어. 이를 종합예술이라고도 말하는데, 즉 음악이나 무용, 연극, 문학 등이 모두 하나의 작품 안에서 유기적으로 이루어져 있는 것을 뜻하지. 그리스시대의 비극 공연을 생각해보면 쉽게 이해될 거야. 비극을 공연하기 위해서는 음악과 시와 춤 그리고 무대장치 등이 모두 어우러져야 하잖아. 이렇듯 처음에는 종합예술로 출발했던 예술이 점차 시간이 흐르면서 세분화되어 각각의 장르로 전문화되기 시작했지. 그런데 현대로 오면서 예술은 다시 종합예술개념을 띠게 되었어. 음악가와 미술가 그리고 무용가, 연극인들이 공동으로 작업을 하고 자신의 본업인 음악이나 그림에서 자유로워져서 해프닝이나 이벤트를 보여주는 것은 현대예술의 주요 현상 중 하나야. 다다이스트들도 이처럼 예술을 종합적으로 생각했지. 뒤샹은 자신의 작품에 부조리한 문학적 텍스트들을 적어 넣기도 하고 뮤지컬과 영화를 만들기도 했어. 자신의 작품을 사진으로 찍기도 하고 말이야.

그럼 사티도 종합예술론자였나요?

맞아. 사티는 음악을 작곡했을 뿐 아니라 영화 제작에도 참여했어. 사티의 발레음악 〈파라드(Parade 1917)〉는 유랑극단의 공연을 유머러스하

게 묘사한 내용인데, 장 콕토(Jean Cocteau 1889-1963 프랑스)의 시나리오에 사티가 음악을 붙인 거야. 콕토는 시인이자 소설가이며 극작가, 영화감독 등 다방면에서 활동하던 사람이지. 당시 문단과 예술계에 새로운 바람과 물의를 동시에 일으켰던 그는 사티 음악의 열렬한 지지자였어. 〈파라드〉는 피카소(Pablo Picasso 1881-1973 스페인)가 무대장치와 의상을 맡았고, 안무는 당대 최고의 안무가였던 레오니드 마신(Leonide Massine 1896-1979 러시아)이 담당했어. 그리고 발레 프로듀서이자 무대 미술가인 디아길레프(Sergei Pavlovich Diaghilev 1872-1929 러시아)가 제작을 맡는 등 최고 거장들의 예술적 합작품이었지. 당연히 사람들의 관심이 뜨거웠지만 사티의 음악은 이 작품에서 한바탕 소동을 일으키게 돼.

어떤 소동이 일어났는데요?

사티는 음악 사이사이에 총소리와 호루라기 소리, 타자기 두드리는 소리, 비행기 소리 등 도저히 음악이라고 할 수 없는 소리들을 삽입했어. 뒤샹의 레디메이드를 음악적 버전으로 선보인 것으로 볼 수 있지. 이 기법은 후에 구체음악⁴으로 불리면서 현대음악의 한 부분을 차지하게 되지만 당시에는 작품의 전위성을 이해하지 못한 청중들이 야유를 퍼부었고, 어떤 관객은 무대 위로 뛰어오르려고까지 했다고 해. 하지만 이 공연을 통해 사티의 이름이 널리 알려지게 되었고 그의 음악이 반예술주의를 내세우던 다다이스트들의 전폭적인 지지를 얻게 되는 계기가 되었어. 사실 이 곡은 춤을 추기에는 너무 빠른 템포이고, 구성적인 면에서도

4 Musique concrète. '존재하는 모든 소리는 음악이 될 수 있다'는 주장 아래 전통적인 음악 소리라고 할 수 없는 소리들을 녹음하여 하나의 작품으로 완성시킨 음악을 뜻한다.

발레음악으로는 적합하지 않다고 할 수 있겠지만 '큐비즘[5]적 발레'라는 평가와 함께 이후 구체음악의 탄생과 전위적인 음악가들에게 큰 영향을 끼쳤지.

사티의 또 다른 다다이즘 예술은 어떤 것이 있어요?

이외에도 사티는 〈휴연(Relâche 1924)〉을 발표해서 세상에 충격을 던졌어. 〈휴연〉은 피카비아(Francis Picabia 1879-1953 프랑스)의 시나리오에 의한 초현실주의적 발레곡이야. 피카비아, 에릭 사티, 만 레이, 뒤샹 같은 예술가들이 참여했던, 현대 퍼포먼스의 원조라고 할 수 있지. 〈휴연〉이라는 제목을 가지게 된 것부터가 무척 우연이었어. 주연 무용수가 병이 나는 바람에 공연을 취소하려고 '휴연(Relache)'이란 푯말을 내걸었지만 관객들은 이를 다다이즘적인 짓궂은 장난이라고 생각했지. 이로 인해 〈휴연〉이란 제목을 얻게 된 거야. 제목조차 무척 다다이즘적이지? 제목뿐만 아니라 공연 내용도 기존의 발레공연에서는 상상조차 할 수 없는 것이었어. 발레리나들이 무대 뒤편 어둠 속에서 춤을 추고 있으면 한 출연자는 무대를 돌아다니면서 마루 길이를 재고, 소방수 차림의 다른 출연자는 이 물통 저 물통으로 물을 옮겨 담기도 하는 등 도저히 기존의 발레공연이라고는 생각할 수 없는 것이었지. 가끔씩 조명이 나체의 연기자들을 비추고 지나갔는데, 그중 한 명이 바로 뒤샹이었다고 해.

같이 작품 활동을 했다면 뒤샹과 사티는 친했을 것 같아요.

뒤샹은 자신의 예술관과 비슷한 사티의 음악을 매우 높이 평가했어. 특히 사티의 가구음악 개념에서 영향을 받은 뒤샹은 뉴욕 전시회 카탈

5 Cubism. 20세기 초 회화에서 시작된 것으로, 대상의 입체적 표현을 통해 동일한 사물의 서로 다른 측면을 보여주고자 하였다. 대표적인 화가로 피카소와 브라크가 있다.

로그에 "에릭 사티의 '가구음악'을 요 사비[6]와 에로즈 셀라비[7]의 '가구미술'이 뒤따르다"라고 적어 놓을 정도였지.

"단순히 우연에 의해서, 정해진 형태의 책임자로 간주되지 않을 수 있다"
– 마르셀 뒤샹

피아니스트인 엄마의 영향인지 아니면 어렸을 때부터 클라리넷을 해서인지 아들은 음악에 관심이 많은 편이다. 뒤샹이 뮤지컬을 만들기도 했다는 이야기를 듣고 눈을 반짝이며 물었다.

아까 뒤샹이 뮤지컬을 만들기도 했다고 하셨잖아요. 그것은 어떤 것인가요?

사실 뒤샹의 뮤지컬은 '우연성'에 의존하는 예술이야. 보통 음악은 악보가 있고 이를 바탕으로 해서 노래를 부르거나 연주를 하게 되잖아. 그런데 뒤샹은 이 모든 것을 우연에 맡기자는 것이지. 이 또한 전통적인 가치관의 부정에서 시작된 거야. 즉 이미 완성되어 고정된 예술작품이 아니라 우연이라는 요소가 개입되면서 매번 달라지는 예술적 표현을 추구한 거야. 뒤샹은 이런 우연성이 개입된 뮤지컬을 직접 만들기도 했는데, 〈오자 뮤지컬(Erratum Musical 1912)〉이 대표적이지. 이 작품은 모자 안에서 제비뽑기로 음표들을 뽑은 뒤 그것들을 임의로 배치해서 노래하는

6 Yo Savy. 뒤샹의 딸
7 Rrose Sélavy. 뒤샹의 여장 이름. 프랑스어로 'Eros, c'est la vie(에로스, 그것이 삶이다)'와 발음이 같다.

형식이야. 즉 어떤 것을 뽑느냐에 따라 완전히 다른 노래가 되는 거지. 또 다른 오자 뮤지컬인 〈자신의 독신자들에 의해서 발가벗겨진 신부(La Mariée mise à nu par ses célibataires, même 1914)〉는 우연에 의해 기계적으로 구성되는 모티브들을 사용한 작품이야. 피아노 건반에 해당되는 85개[8]의 숫자가 적힌 공을 떨어뜨려서 그 떨어지는 순서에 따라 연주하도록 한 작품이지. 공은 매번 다르게 떨어지니까 매번 다른 소리들이 울리게 되는 거고.

뒤샹이 이런 우연적인 장치들을 사용한 것은 무엇 때문인가요?

뒤샹은 이런 우연의 개입으로 인해 음악적 기술 등과 같은 모든 음악성을 피할 수 있다고 주장한 거지. 즉 아까 말했던 〈수염 난 모나리자〉와 같이 '거장의 솜씨'와 같은 거창한 예술적 매개물을 없애려는 의도였어. 존 케이지(John Cage 1912-1992 미국)의 〈4분 33초(1954)〉라는 작품 알지?

알아요! 피아니스트가 무대로 나와서 연주는 하지 않고 4분 33초 동안 가만히 앉아만 있다가 퇴장하는 작품이잖아요. 그런데 어떻게 소리가 없는 음악이 존재할 수 있나요?

우연히 들려오는 외부 소리, 즉 청중들의 수군거림, 기침 소리, 바스락대는 소리 등과 연주자의 심장고동 소리가 음악을 구성하는 주체가 된다는 거야. 또한 이러한 외부 자극은 동일하게 반복되지 않고 매번 다르게 표현되는 거고. 이러한 우연성이나 불확실성은 현대 작곡기법의 하나로 널리 사용되고 있어. 존 케이지는 대표적인 우연성음악(Chance

8 88개의 건반을 가진 현대 피아노와 달리 당시 피아노는 일반적으로 건반 수가 85개였다.

music, Aleatoric music) 작곡가라고 할 수 있지.

존 케이지는 우연성음악을 통해 어떤 것을 말하고자 한 건가요?

너무 엄숙하고 정밀하게 구성된 음악예술에 대한 반발인 거지. 존 케이지는 이를 위해 무대 위에서 피아노를 부수기도 하고, 소리를 지르고, 소음을 내는 등 음악과 선율이라는 관계적 당위성에서 과감히 탈피하려고 했어. 존 케이지의 대표작이라고 할 수 있는 〈4분 33초〉는 뒤샹의 사상을 그대로 받아들인 작품이라고 할 수 있어. 즉 예술가만이 창조행위를 수행하는 유일한 사람이 아니라 창조적 과정에 관객의 행위도 첨가해야 한다는 거야. 이와 같이 음악의 원래 목적인 소리의 생산을 거부하고 침묵을 도입한 존 케이지의 음악에 대해 뒤샹은 '침묵의 음악'이라고 이름 붙이면서 지지했지.

침묵과 음악이 동시에 존재한다는 것이 무척 다다이스트적이군요. 존 케이지 이외에 우연성음악을 작곡한 음악가는 누가 있어요?

전자음악의 선구자인 슈톡하우젠(Karlheinz Stockhausen 1928-2007. 독일)은 뒤샹의 오자 뮤지컬과 동일한 방법으로 작곡을 했어. 몇 개의 에피소드(단편)들을 작곡해두고 연주자들에게 그 단편들을 무작위로 선택해서 자유롭게 연주하도록 한 거야. 즉 고정된 악보에 의한 음악이 아니라 연주자마다, 또 연주마다 모두 다른 예술적 표현이 가능하도록 고안된 기법을 사용한 거지. 이외에도 폴란드의 펜데레츠키(Krzysztof Penderecki 1933- . 폴란드)는 〈히로시마 희생자에게 바치는 애가 (Threnody for the Victims of Hiroshima 1960)〉에서 오케스트라의 바이올린 파트의 음높이를 정확히 지정하지 않고 대략의 높이나 움직임만을 정해두는 방법으로 작곡했어. 바이올리니스트는 매번 즉흥적으로 자신

이 선택한 음표들로 음악적 표현을 하게 되지. 더 나아가 악보 자체를 그리지 않고 단지 어떤 도안이나 그림만을 가지고 연주하게 하는 우연성 음악도 존재하고 있어. 즉 연주자는 악보에 고정되어 있는 음표가 아니라 자신의 선택에 의해 매번 달라지는 즉흥연주로 그 도안이 지니는 조형적인 아름다움을 표현하게 되는 거지.

두 관람자는 점심을 느긋하게 먹고 커피까지 마신 후 오후 관람을 위해 자리에서 일어섰다. 1층에서부터 시작했던 미술관 관람이 어느덧 맨 꼭대기 층까지 이어졌다. 이곳에서는 텍스트가 함께 있는 작품, 작가가 작품을 위해 다녔던 동선이 설명과 함께 그려진 작품 등이 전시되어 있었다.

"만약 자네가 문법 규칙을 원한다면 동사를 주어와
비슷한 음으로 일치시키게" - 마르셀 뒤샹

그림과 글이 같이 있네요. 그럼 이 작품은 그림이에요, 문학이에요?

뒤샹은 자신의 작품에 부조리한 텍스트를 남기는 것을 좋아했다고 했지? 이렇듯 현대예술은 예술의 각 장르가 혼합된 경우가 많아.

뒤샹이 텍스트를 중요시한 이유가 무엇인가요?

회화라는 물리적 활동에서 멀어지고 싶었던 뒤샹에게 텍스트는 매우 중요한 도구였어. 특히 그는 제목이 작품의 일부를 이룬다고 생각했지. 제목을 통해 시각적인 생산물만이 아니라 관념들에게도 관심을 돌리게 할 수 있다는 주장이야. 특히 뒤샹은 말장난 같은 느낌이 드는 제목들을

사용했어. 작품의 제목만이 아니라 짧은 글귀로 직접 시를 쓰기도 했고. 그런데 다다이스트 뒤샹은 문법적으로는 올바르지만 의미는 전혀 없는 문장을 사용하기도 하고, 뜻과는 상관없이 글자를 소리 나는 대로 써서 전혀 다른 의미를 지니게 하기도 했어.

다다이즘은 무의미함의 의미를 주장했다고 했으니까요!

맞아. 예를 들어 레 당, 라 부슈(Les dents, la bouche, 치아들, 입)/레 당 라 부슈(Les dents la bouchent, 치아가 막는다)/레 당 라 부슈(Laid dans la bouche, 입 속의 더러운 것)/레 당 라 부슈(Lait dans la bouche, 입 속의 우유) 등은 뜻은 다르지만 모두 비슷한 소리가 나는 단어들을 나열한 거야. 이런 동음이어의 장난과 말장난들은 대개 의미 법칙들을 왜곡하는 방법인데, 단어들이 더 이상 의사소통의 도구가 아니라 하나의 정신적 놀이로 간주되는 거지. 이것은 다다이스트들의 전형적인 표현 방법이라 할 수 있어.

그런데 아까 에릭 사티가 다다이즘적인 음악을 했다고 하셨잖아요. 그럼 사티도 역시 음악에서 텍스트의 역할이 중요하다고 생각했나요?

사티도 자신의 음악에 텍스트를 많이 삽입해놓았어. 자신의 곡에 괴상한 제목을 붙이기도 하고, 악보에 부조리한 텍스트를 적어놓기도 했지. 의미 전달에 목적을 두지 않는 다다이즘적인 행위라고 볼 수 있겠지. 예를 들면 〈바싹 마른 태아(Embryons Desséchés 1913)〉라는 기괴한 제목의 피아노 모음곡은 모두 세곡으로 이루어져 있는데 각각 〈해삼〉, 〈에드리오프탈마[9]〉, 〈새우〉라는 제목이 붙어 있어. 〈해삼〉에는 '바위 위에

9 사티가 창조한 상상 속의 갑각류 종류이다.

서 일광욕을 즐기며 바다 고양이같이 목을 가릉가릉 울리고, 몸에서 징 그러운 실을 뽑아내는 동물이다'라는 텍스트를, 두 번째 곡인 〈에드리오프탈마〉에는 '매우 슬픈 성격을 지녔고 세상과 동떨어져 절벽 같은 곳에 구멍을 뚫고 사는 갑각류로, 더듬이가 없고 움직임이 없다', 그리고 마지막 곡인 〈새우〉에는 '사냥에 능숙하며 매우 흔해서 아무 곳에서나 볼 수 있는 아주 맛있는 갑각류다'라는 텍스트를 삽입해 놓았지. 물론 그 텍스트들은 음악적 묘사와는 아무런 관련이 없는 거야. 더 나아가서 '혀 끝으로', '구멍을 파듯이', '치통을 앓는 나이팅게일처럼'이나 '너무 많이 먹지 말 것' 등과 같은 괴상한 지시어들을 악보에 적어놓기도 했어.

사티는 그런 텍스트들로 무엇을 표현하고자 했는데요?

뒤샹이 소변기를 예술작품으로 내놓았듯이 사티 역시 자신의 음악으로 엄숙한 음악계와 음악가들의 위엄을 끌어내리고 예술이나 예술가가 특별한 존재가 아님을 암시하고자 한 거지.

"누군가 그 작품 안으로 기어들어가지 않을까 걱정된다"
– 로버트 라우센버그

뒤샹의 새로운 미학관이 20세기 예술가들에게 절대적인 영향을 끼쳤다고 하셨잖아요. 그럼 뒤샹 이후의 현대예술은 어떻게 변모했나요?

뒤샹은 '안티아티스트(antiartist)'와 '아나티스트(anartiste)' 개념을 설명하면서 자신을 아나티스트라고 지칭했어. 안티아티스트가 '예술을 반대'하는 것이라면, 아나티스트는 '전혀 예술적이지 않다'를 의미하는 거야. 뒤샹은 이를 통해 예술이나 예술가가 특별한 존재가 아니라는 점을

분명히 하려고 한 거지. 완전하게 만들어진 예술적 표현을 파괴함으로써 거장의 솜씨를 배제하려 했다고 했잖아. 이로 인해 예술가와 예술작품을 근엄한 지위에서 끌어내리려고 했지. 뒤샹의 이러한 새로운 미학은 그의 뒤를 이은 예술가들이 전통적인 예술적 규범을 완전히 벗어버릴 수 있는 결정적 계기를 제공하게 된 거야. 뒤샹의 뒤를 잇는 많은 전위예술가들이 그의 우연과 자유의 개념을 받아들이고 확장시켜 나갔거든. 비틀스 좋아하니?

곰곰 생각에 잠겨 있던 아들은 갑작스러운 비틀스에 대한 질문에 깜짝 놀라며 대답했다.

그럼요! 비틀스의 음악을 싫어하는 사람이 있을까요?

존 레논(John Lennon)이 비틀스 멤버 중 한 사람이잖아. 존 레논의 부인 오노 요코(Ono Yoko)는 플럭서스(Fluxus)의 일원이었어.

플럭서스가 무엇인가요?

플럭서스란 1960년대 초부터 1970년대에 걸쳐 유럽과 뉴욕을 휩쓴 문화운동을 말해. 플럭서스란 '흐름, 변화, 움직임'을 뜻하는 라틴어인데, 전위예술가들에 의해 시도된 새로운 문화를 추구하고자 하는 운동이었어. 이 운동은 뒤샹의 아나티스트적 미학관에서 비롯된 것이지. 플럭서스 예술가들은 예술과 예술이 아닌 경계에서 작업을 하면서 스스로 자신들의 행동을 반문화적이고 반예술적인 전위운동이라고 선언했어. 그리고 '삶과 예술의 조화'를 기치로 내걸고 기존의 예술과 그것이 만들어낸 모든 기구에 대해 강력한 불신을 표했어. 그러면서 존재하는 모든

예술 형태에 반대한다는 입장을 취하면서 뚜렷이 구분된 각 예술 장르들의 경계를 무너뜨렸지.

그렇다면 플럭서스 운동은 예술을 종합적으로 봤다는 이야기인가요?

현대예술의 특징 중 하나가 통합적 예술을 지향하는 것이라고 이야기했지? 플럭서스 예술가들은 음악과 문학, 무대예술, 시각예술 등 다양한 예술 형식을 융합한 새로운 통합예술 개념을 발전시켜나갔지. 이에 따라 이들은 주로 거리공연이나 전자음악 연주회, 이벤트 등의 집단 활동을 통해 자신들의 예술적 지향을 주장했어.

플럭서스 예술가들의 공연을 예로 들자면 어떤 것이 있어요?

세계적인 비디오 아티스트 백남준(1932-2006. 서울)은 플럭서스 그룹의 창설 때부터 참여해서 그룹의 일원으로 활동했지. 백남준은 괴상하거나 대중의 관심을 끄는 흥미로운 활동으로 많은 화제를 남겼어. 속옷만 걸친 채 첼로를 연주하는 살로트 무어맨과의 무대라든가, 머리카락과 손, 넥타이에 먹물을 묻힌 후 이를 붓처럼 사용해서 바닥 위에 놓인 종이 위를 기어가면서 선을 그린 〈머리를 위한 선(Zen for Head 1961〉 같은 작품이 그 예이지. 필립 코너(Philip Corner 1933~ . 미국)가 작곡한 〈피아노 활동(Piano Activities 1962)〉은 악보에 '줄을 튕기거나 두드리기', '긁거나 문지르기', '물건 떨어뜨리기', '공명판, 뚜껑을 치거나 다른 물건 끌어오기' 등이 지시되어 있는데, 백남준은 연주자로 등장해서 너무 진지하게 이 지시어들을 따르면서 연주를 하는 바람에 결국 피아노는 망가져버렸다지 뭐니.

하하하. 비싼 피아노가 아니었기를 바라요! 플럭서스 운동 이외에 뒤샹의 영향을 받은 예술가들은 또 누가 있어요?

대표적으로 네오다다이즘(neodadaism)을 들 수 있어. 네오다다이즘은 제2차 세계대전 후 미국에서 추진된 전위예술운동 중 하나야. 다다이즘이 제1차 세계대전을 계기로 반전주의 예술가들이 주축이 되어 이루어진 예술운동이었다고 했잖아. 네오다다이즘은 그런 다다이즘을 계승한 운동인데, '새로운 다다이즘'이라는 뜻이야. 네오다다이즘 역시 1차 세계대전 이후의 다다이스트들과 마찬가지로 이미 이루어져 있는 미적 가치를 파괴하고 새로운 창조활동을 지향했어.

그럼 다다와 네오다다는 같은 것인가요?

가치의 전복이라는 관점에서는 일치하지만 그것을 표현하는 방법에서는 차이점이 있지. 다다가 기존 문화에 대한 파괴적 형태로 오브제를 사용했다면, 네오다다는 보다 긍정적인 자세로 현대문명을 바라보았다는 점에서 차이가 있어. 네오다다는 다다와 달리 일체의 현실을 그대로 수용했지. 그리고 거기에서 새로운 미를 발견해내고자 했단다. 즉 네오다다는 일상의 모든 매체를 예술에 끌어들이면서 예술과 현실의 차이를 없앨 것을 주장했어. 다다는 미적 가치의 파괴에 목적을 두고 일상의 오브제를 예술로 사용했잖아. 하지만 네오다다는 이들 오브제에 긍정적 의미를 부여함으로써 단순한 반예술활동이 아니라 적극적인 창조로서의 의미를 가질 수 있게 된 거야.

네오다다의 작품은 어떤 것이 있어요?

라우센버그(R. Rauschenberg 1925-2008. 미국)는 대표적인 네오다다 예술가야. 〈침대(Bed 1955)〉라는 작품은 그의 가장 주목할 만한 작품으로 손꼽히고 있어. 이 작품은 캔버스 살 돈이 없어서 자신의 침대보를 사용해 만들었다는 일화로 엄청난 화제가 되면서 라우센버그의 명성이 널

리 알려지게 된 계기가 되었지. 그런데 네오다다는 현실을 수용하고 긍정적으로 받아들인다고 했잖아. 바로 이 〈침대〉라는 작품은 그 배경부터 지극히 네오다다적이라고 할 수 있겠지? 그리고 그의 다른 작품인 〈하얀 그림(White Painting 1951)〉이 가지는 우연성은 존 케이지의 〈4분 33초〉에 직접적으로 영향을 주었다고 알려져 있기도 해. 〈하얀 그림〉과 〈4분 33초〉 두 작품은 재현된 대상이 없는 하얀 캔버스와 연주를 하지 않는 연주자, 작품에 쏘이는 조명이나 그림을 보려는 사람들의 그림자가 캔버스에 비추

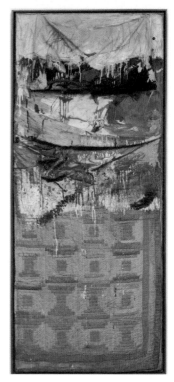

침대, 1955

는 것과 관객들의 소음, 연주자의 심장 박동 소리가 미술작품이 되고 음악이 된다는 구도적 일치를 보여주고 있지.

라우센버그의 가난이 예술로 승화된 것이군요.

하얀 그림, 1951

재스퍼 존스(Jasper Johns 1930- . 미국)는 일상생활 속 오브제에 긍정적인 의미를 부여해서 예술작품으로 만든 작가야. 재스퍼 존스는 〈채

채색된 청동, 1960

색된 청동(Painted Bronze 1960)〉이라는 작품에서 실물이라고 의심될 정도로 정교하게 만들어진 맥주캔을 제작했어. 청동으로 만들어진 작품인데, 맥주 회사의 상표까지 부착해서 언뜻 보기에는 실제 맥주캔과 똑같은 모습이야. 관객들을 당황시킨 이 작품은 '실물이냐 미술품이냐'라는 의문을 갖게 한 문제작이 되었어. 모호성과 의미변형을 작품제작의 핵심으로 삼았던 존스의 의도가 잘 드러난 것이지.

뒤샹의 다다이즘에서 탄생하게 된 네오다다이즘을 뒤샹 자신은 어떻게 받아들였나요?

네오다다 예술가들은 스스로 자신들의 미학적 개념이 뒤샹에게 뿌리를 두고 있음을 밝혔지만 정작 뒤샹은 썩 달가워하지 않았다고 해. 자신이 '이미 만들어진(레디메이드)' 물질을 사용한 것은 기존의 미학을 버리기 위해서였는데, 네오다다 예술가들은 이와는 반대로 오히려 미학적 아름다움을 발견하고자 자신의 방법을 사용하고 있다고 비난하였지.

"내가 이런 방식으로 그림을 그리는 이유는
내가 기계가 되고 싶기 때문이다" - 앤디 워홀

마지막 층을 끝으로 미술관 관람을 마친 두 관람자는 1층에 위치한 기념품 상점에 들어가 기웃거렸다. 기념품 상점에는 미술관에 전시된 작가 이외에도 다른 유명한 작가들의 작품이 들어간 상품들이 즐비했다.

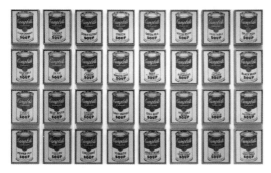
캠벨 수프 통조림, 1962

아! 엄마, 나 이 작가 알아요. 앤디 워홀이라고 코카콜라 병이나 통조림 깡통 같은 것을 그린 작가지요? 이 사람도 뒤샹의 영향을 받지 않았을까요?

왜 그런 생각이 들었어?

아까 그러셨잖아요. 뒤샹은 예술의 일상화를 주장했다고요. 앤디 워홀은 우리가 주변에서 흔히 볼 수 있는 깡통과 음료수 병 등을 주제로 하였으니까요.

제법이구나. 앤디 워홀(Andy Warhol 1928-1987. 미국)의 작품과 같은 것을 팝아트라고 해. 팝아트란 '포퓰러 아트(Popular Art, 대중예술)'를 줄인 말로, 1960년대 뉴욕을 중심으로 해서 미국예술을 주도하게 된 미술의 한 경향을 말하는 것이지.

팝아트라는 말이 의미하는 것은 무엇인가요?

팝아트라는 명칭은 포퓰러 뮤직, 즉 대중음악을 팝뮤직이라 약칭하는 것을 본떠서 만들어진 용어야. 상품광고나 신문 만화 등 각종 대중문화적 이미지를 활용한 데서 그 명칭이 생겼다고 볼 수 있지. 일찍이 대량생산하는 물질주의 시대의 상품들을 예술로 승화시켰던 뒤샹의 예술관을 그대로 이어받은 것이라 할 수 있어.

팝아티스트들이 대중적인 이미지로 예술활동을 한 의도가 무엇이었어요?

대중이 좋아하는 것이 가장 좋은 예술이라는 관점을 가지고 기존의 순수예술의 권위에 도전한 것이지. 팝아티스트들은 주로 텔레비전이나

금빛 마릴린 먼로, 1962

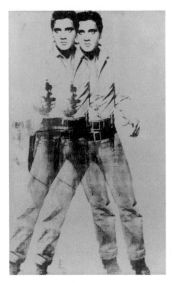

이중 엘비스, 1963

상품광고, 코카콜라, 만화 속 주인공 등의 일상적이고 흔한 소재들을 예술 속으로 끌어들임으로써 예술의 대중화를 가져오게 되는 결정적 계기를 만들었어. 앤디 워홀은 마릴린 먼로나 엘비스 프레슬리 등 대중문화 스타나 저명 인사들의 이미지를 실크스크린 기법으로 무수히 재현하는 방법을 통해 순수 예술의 엘리티즘(elitism)을 비웃었어. 또한 이는 예술과 현실의 괴리를 없애려 한 네오다다의 정신을 계승한 것이기도 해.

하지만 다다나 네오다다이스트들도 일상적이고 흔한 소재를 사용하지 않았나요?

하하하. 질문이 점점 날카로워지는데! 다다나 네오다다이스트들이 오브제 그 자체를 작품세계 속에 끌어들여온 반면에 팝아티스트들은 그 복제품을 표방했다는 차이점이 있지. 즉 오브제의 복제인 매스커뮤니케이션의 대중적 이미지를 작품에 끌어왔고, 작품도 대량생산을 한 거야. 대표적 팝아티스트로 손꼽히는 앤디 워홀은 자신의 작업실을 팩토리(factory), 즉 공장이라고 불렀으니까.

"살아 있는 동안 그림이나 조각 형태의 예술작품들을 창조하는 데
시간을 보내기보다 차라리 내 인생 자체를 예술작품으로 만들기 위해
노력한 것이 가장 만족스럽다" – 마르셀 뒤샹

미술관에 엄마와 같이 오니까 참 좋은 것 같아요. 그전에는 뭐가 뭔지
모르니까 대충 훑어보기만 했거든요. 사실 오늘처럼 미술관을 샅샅이
뒤지고 다닌 것도 처음이에요.

이제 뒤샹이 새로운 현대미학을 이끈 사람이라는 것은 잘 알았지? 뒤샹
의 다다이즘과 레디메이드 작품들은 화가의 손과 정신을 해방시킴으로써
종래 예술가와 예술작품이 가지던 권위와 신성함을 무너뜨렸다는 것도?
하지만 뒤샹이 깬 것은 단지 예술 개념만이 아니야. 뒤샹의 작품 중에 〈여
행가방 속 상자(La Boîte-en-valise 1936-1968)〉라는 것이 있는데, 이 작
품은 일종의 '들고 다니는 미술관' 개념을 지향하고 있어. 미술관이나 갤
러리 중심의 전시 방식을 벗어난 새로운 전시 개념까지도 제시한 것이지.

〈여행가방 속 상자〉가 어떤 방법으로 '들고 다니는 미술관' 개념을 제
시했나요?

〈여행가방 속 상자〉는 뒤샹이 자신의 작품 69점의 사진을 상자에 배
치한 작품으로 고급형 24점, 일반형 300점 등의 에디션 형태로 제작되었
어. 뒤샹 자신은 이 상자에 완성되지 않은 한 권의 책을 담았다고 말하였
지. 낡은 종이 위의 스케치, 수첩을 찢어서 적은 노트, 자신의 작품을 찍
은 사진 등을 넣어서 시간의 상징을 표현하고자 한 작품이야. '복제'에
대한 작가의 주제를 표방한 이 작품은 물질주의시대, 대량생산시대 예
술가의 탄생, 즉 팝아트의 탄생을 의미한 것으로 해석할 수 있어.

뒤샹은 이처럼 자신의 미학관이 절대적인 영향을 끼친 현대예술에 대해 어떤 생각을 가지고 있었을까요?

뒤샹은 1965년 〈뉴욕 타임스〉와의 인터뷰에서 현대예술의 위상에 대해 답하고 있어. 그는 유화가 더 이상 지속될 것이라 생각하지 않으며, 미술관이라는 것은 작품들을 계속 소장하겠지만 단지 저장 기능만 수행할 것이라 하였지. 이러한 개념은 조금 전에 말한 〈여행가방 속 상자〉에서 이미 표방된 거야. 미래에는 단지 스위치를 누르는 것만으로 도쿄, 뉴욕, 뉴질랜드 등 세계 각지에서 열리는 전시회를 볼 수 있다고 예측했어. 놀라운 미래적 미학관에 경의를 표할 따름이지. 그러나 뒤샹이 던졌던 질문, 예술가는 꼭 본인이 작품을 만들어야 하는가, 예술에 거장의 솜씨가 중요한가 아니면 정신적 선택이 중요한가, 예술작품을 예술로 인증해주는 것은 무엇인가 등은 아직도 끝나지 않은 논쟁이야. 앞으로 예술작품을 감상할 때 이 점을 생각하면서 감상하면 어떨까. 그러면서 너만의 예술세계를 쌓아가는 것이지. 예술에는 정답이 없으니까.

음…. 엄마 말씀이 맞는데요. 아직은 골치 아픈 생각을 하기보다는 예술을 즐기면서 누리고 싶어요. 하지만 오늘 미술관 관람은 다른 때와는 조금 다른 느낌으로 다가와요. 뭐라고 정확히 표현하기는 어렵지만… 뭔가가 채워진 듯하면서 뿌듯하다고나 할까요.

해맑게 웃는 아들의 얼굴을 보면서 김 교수는 오늘 저녁은 아들이 좋아하는 김치찌개를 만들어주어야겠다는 생각을 하였다. 집으로 돌아가는 길은 기분 좋은 피곤함을 품고 있었다.

뒤샹은 현대미학을 이끈 가장 위대한 예술가로 손꼽힌다. 전통을 거부한 뒤샹의 새로운 예술관은 20세기 후반 예술운동에서 영향을 받지 않은 예술가가 거의 없을 정도로 현대예술에 결정적 공헌을 하였다. 그의 레디메이드 개념은 일상에서 사용되는 기성품을 예술작품으로 제시한 것으로, 작가가 직접 작품을 그리거나 만들지 않더라도 생각하는 행위 자체가 예술이 될 수 있음을 주장한 것이다. 20세기 예술적 급진성을 대표하는 아이콘이 된 〈샘〉은 대표적인 레디메이드 작품으로, '전시되기 위해서는 반드시 예술적이어야 하는가'라는 문제를 제기하며 향후 뒤샹의 예술적 행보를 암시하는 매우 중요한 사건이 되었다.

'무의미함의 의미'를 주장한 다다이즘의 선구자였던 뒤샹은 레오나르도 다 빈치의 〈모나리자〉에 수염을 그리고 외설적인 글귀를 적어놓는 등 기괴한 행동과 거칠고 외설적인 표현들로 기존의 아름다움을 추구하던 예술과 정면으로 맞섰다. 이처럼 모든 전통적인 가치관에 대한 부정에서 시작된 다다운동은 예술에서의 '우연성'에도 주목하였다. 이미 완성되어 고정된 예술품이 아니라 우연이라는 요소가 개입하여 예술적 표현이 매번 달라질 수 있다는 개념이다. 뒤샹은 이로써 예술성이라든가 예술적 기술 등 '거장의 솜씨'를 피하고 예술의 일상화를 가져올 수 있다고 주장하였다. 실제로 뒤샹은 우연성에 의한 뮤지컬을 직접 만들기도 하였고, 존 케이지 등의 작곡가들에게 많은 영향을 끼치게 되었다.

에릭 사티는 대표적 다다이스트 음악가다. 그는 예술의 거창함을 배제하고 일상적인 예술을 주장했던 뒤샹과 마찬가지로 거창하고 모호한 엘리트주의적인 음악 대신에 누구나 쉽게 이해할 수 있는 일상의 음악을 해야 한다고 주장하였다. 에릭 사티는 〈가구음악〉 등을 통해 자신의

음악은 단지 공기의 진동을 일으킬 뿐이며 어떠한 상징이나 표현적인 의도가 없고, 따라서 어떠한 음악적 해석도 없다고 선언하였다. 작품에서 텍스트를 사용하여 회화라는 물리적 활동에서 멀어지려 한 뒤샹처럼 에릭 사티 역시 음악에서 텍스트의 역할이 중요하다고 생각하였다. 그는 자신의 곡에 의미 전달에 목적을 두지 않는 다다이즘적인 괴상한 제목과 부조리한 텍스트를 적어놓음으로써 엄숙한 음악계와 음악가들을 조롱하며 예술이나 예술가가 특별한 존재가 아님을 암시하였다.

뒤샹의 다다이즘과 레디메이드 작품들은 화가의 손과 정신을 해방함으로써 종래 예술가와 예술작품이 가지던 권위와 신성함을 무너뜨렸다. 또한, 시각적인 생산물에 초점을 맞추는 대신에 관념들에 더욱 방점을 둠으로써 예술작품의 외관을 없애는 데 그 목적을 두었던 개념예술이나 초현실주의, 팝아트 등의 발판이 되었다.

뒤샹이 깬 것은 단지 예술 개념만이 아니다. 뒤샹의 작품 〈여행가방 속 상자〉는 일종의 '들고 다니는 미술관'으로서 미술관이나 갤러리 중심의 전시 방식을 벗어난 새로운 전시 개념을 제시한 작품이다. 스케치, 수첩을 찢어서 적은 노트, 자신의 작품을 찍은 사진 등을 넣어 시간의 상징을 표현하고자 한 이 작품은 '복제' 예술 개념을 표방한 것으로, 물질주의 시대, 대량생산 시대 예술가의 탄생을 예견하였다.

2 빛을 그린 예술가

"… 벨 에포크라고 하지. '아름다운 시대'라는
애칭이 붙을 정도로 풍요로웠던 이 시기는 수많은
사상과 예술이 생겨나고 스러져가던 시기였어.
젊은 예술가들은 기존의 낡은 미학에서 벗어나서
새로운 자유를 얻기 위해 꿈틀거리던 때라고 할 수 있지."

"오! 아무것도 아니야. 들어봐, 네 개의 소절 안에 그냥 던져진 인상일 뿐이야. 그런데 그 안에 무엇이 들어 있는지 알아! 난 우선 그것이 점점 멀리 사라지는 풍경화 같아. 나무는 보이지 않고 그림자만 보이는 어느 울적한 길의 한 모퉁이, 그런데 그 길 위로 어떤 여인 한 명이 지나가는 거야. 그 여인은 윤곽만 간신히 보여. 그리고 여인은 가버리고, 다시는 만날 수 없어. 다시는, 결코⋯."

"자네도 이해할지 모르겠지만, 이제 필요한 것은 태양인 것 같아. 실내가 아닌 야외의 대기. 그래서 밝고 젊은 그림, 진짜 빛 속에서 움직이는 사물과 사람들이 필요할지도 몰라. 결국 나도 잘 모르겠지만 말이야! 하지만 그런 것이 우리가 그려야 할 그림일 거야. 우리 시대에 우리의 눈이 바라보고 만들어내야 하는 그림은 그런 것이어야 할 것 같아."

'그가 쓰는 언어의 대담함, 모든 것이 말해져야 하고 때로는 혐오스러

운 말도 빨갛게 달구어진 다리미처럼 필요할 때가 있으며, 말이란 그 내적인 힘이 충만해지면 저절로 나오는 것이라는 믿음….'[1]

가지런히 잘 정돈된 아들의 서가를 바라보면서 김 교수는 아들의 꼼꼼함을 다시금 깨달았다. 어릴 적 노트들과 전공서적들 사이로 우표 수집책과 더불어 동전과 화폐 수집책들이 종류별로 자리 잡고 있었다. 외국 여행을 많이 다닌 편이라 외국 화폐도 많을 것이라는 생각에 화폐 수집책을 꺼내들고 펼쳐보았다. 여러 나라의 화폐들이 국가별로 정리되어 있는 수집책 속에 이제는 유통되지 않는 화폐들도 꽤 많아 보여 제법 근사한 컬렉션이라는 생각이 들었다. 한 장 한 장 넘기며 보던 중 김 교수의 눈이 반가움에 번쩍 뜨였다. 바로 드뷔시의 초상이 들어간 프랑스 화폐가 아닌가! 물론 이제는 유로화를 쓰는 바람에 유통되지 않는 돈이지만 오래전 유학 시절에 사용하던 20프랑짜리 지폐를 보며 김 교수는 잠시 아련한 옛 생각에 잠겨들었다.

엄마, 뭐하세요?

외출했던 아들이 들어왔나 보다. 김 교수는 20프랑짜리 화폐를 조심스럽게 제 자리에 집어넣었다.

넌 이 지폐에 그려진 사람이 누군지 아니?

1 에밀 졸라(Emile Zola) 「작품(L'Œuvre 1886)」 중에서

드뷔시잖아요.

대단한데! 어떻게 알았어?

하하하. 제가 어릴 때 엄마가 늘 말씀하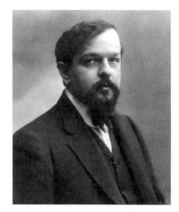
셨어요. 지폐에 음악가의 초상이 들어간 나
라는 프랑스뿐일 거라고. 예술을 사랑하는
프랑스의 문화적 수준을 단적으로 보여주
는 것이라며 무척 부러워하셨던 기억이 나
요. 그런데 사실 저는 드뷔시가 음악가라는

클로드 드뷔시

것만 알지 왜 그 사람이 지폐에까지 오를
정도로 훌륭한 사람인지는 모르고 있지만요. 그때는 너무 어렸으니까
그런 것을 여쭈어볼 생각도 안 났지요.

드뷔시(Claude Achille Debussy 1862-1918. 프랑스)는 프랑스의 인상
주의 음악을 시작한 작곡가야. 서양음악사에 중대한 이정표를 남긴 음
악가지. 그는 음악이 낭만주의의 고리를 끊고 근대음악의 길로 들어서
게 한 작곡자로 평가되거든. 이에 따라 드뷔시가 사망한 1918년은 현대
음악이 시작된 해로 간주되면서 음악사적으로도 큰 의미를 지니지. 당
시에는 거의 모든 작곡자들이 바그너(Richard Wagner 1813-1883 독일)
로 대표되는 거대한 후기 낭만주의 물결에서 헤어나오지 못하고 있을
때였어. 드뷔시도 초기에는 바그너적인 미학에 매료되었던 적도 있지만
비교적 빨리 바그너의 영향에서 벗어나 인상주의 음악을 창조함으로써
20세기 음악의 새로운 문을 열게 되었지.

인상주의 음악은 어떤 음악이에요?

사실 인상주의 음악은 당시의 새로운 예술적 경향이었던 인상주의

회화와 상징주의 문학에서 받은 영향으로 시작됐거든. 그래서 인상주의 음악을 이해하기 위해서는 인상주의 회화와 상징주의 문학을 먼저 알면 도움이 될 거야.

그럼 인상주의 회화와 상징주의 문학이 나오게 된 배경부터 설명해 주세요.

인상주의 회화가 등장한 프랑스 파리의 19세기 말과 20세기 초에 이르는 시기를 이른바 '벨 에포크(belle époque)'[2]라고 하지. '아름다운 시대'라는 애칭이 붙을 정도로 풍요로웠던 이 시기는 수많은 사상과 예술이 생겨나고 스러져가던 시기였어. 젊은 예술가들은 기존의 낡은 미학에서 벗어나서 새로운 자유를 얻기 위해 꿈틀거리던 때라고 할 수 있지.

어떠한 사회적 변화가 새로운 미학관을 요구했어요?

19세기 말과 20세기 초에는 산업혁명에 따른 물질문명이 사회적 분위기를 바꿔놓게 되었지. 그리고 이른바 세기말(Fin-de-Siècle)의 위기의식과 퇴폐주의(Decadence)의 정서가 프랑스는 물론 전 유럽을 휘감고 있던 때였어. 영국에서 시작된 산업혁명은 자본주의를 중심으로 한 시민사회를 이루게 되었고, 이는 프랑스혁명으로 이어지게 되었지. 물론 이로 인해 유럽은 근대사회로 변화하게 되었고. 또한 과학과 기술의 놀라운 발전은 이제까지의 신(神) 중심적인 가치체계를 뒤흔들어 사람들을 혼돈의 상태로 몰아넣게 되었어.[3] 정치, 경제, 사회, 문화적으로 모

2 La belle époque '아름다운 시대'. 프랑스 파리의 19세기 말에서 20세기 초에 걸친 시기를 지칭하는 말이다. 이 시기 파리는 예술과 문화가 번창하고 과거에 볼 수 없었던 풍요와 평화를 누렸다.
3 1865년에는 멘델의 유전법칙이 발표되었고, 1859년에는 다윈의 「종의 기원」이 발표되어 유럽의 지식층에 큰 충격을 불러일으켰다.

든 것들이 변화하던 시기였지.

물질문명에 따른 위기의식과 과학기술의 발전이 기존의 예술관을 뒤흔들었군요.

그뿐 아니라 산업혁명이 가져온 기술의 발달은 화가들을 더 이상 어두운 실내가 아니라 빛이 쏟아지는 야외로 나갈 수 있게 했지. 또한 1839년에 등장한 사진은 새로운 미술, 즉 인상주의 회화가 탄생하는 데 결정적 역할을 했어. 화가들은 대상을 그대로 묘사하는 회화의 역할을 사진에게 넘기고, 자신들은 사진이 할 수 없는 그들만의 독창적인 표현 방법을 찾으려 한 거야.

과학기술의 발달이 화가들에게 큰 변화를 가져왔겠군요. 음악에는 어떤 영향을 끼쳤나요?

물론 음악에서도 기술적 발달의 덕을 톡톡히 보게 됐지. 무엇보다 값이 싸면서도 질적으로 좋은 악기를 제작하는 것이 가능하게 됐잖아. 그래서 이전 시대에는 연주할 수 없었던 소리를 낼 수 있게 되고, 더욱 깊고 화려한 음을 내는 것도 가능해졌지. 또한 공공음악회의 수요와 공급이 확대되면서 많은 전문음악가들이 배출되기에 이르렀고, 유럽의 대도시에는 음악학교가 세워지는 등 그야말로 황금기를 누리게 되었어.

그럼 과학기술의 발달은 예술에 긍정적인 변화를 끼친 것이라고 할 수 있겠네요.

그렇다고도 할 수 있지. 그러나 당시 유럽의 지식인들은 급격한 근대화가 가져오게 될 부작용에 대한 우려를 하기 시작했어. 그리고 물질문명에 빼앗긴 '잃어버린 정신'을 되찾기 위해 새로운 양식과 이념을 찾으려 했지. 바로 이 혼란의 와중에 프랑스 지식인들은 인상주의와 상징주

의라는 민족적 성향의 문예사조를 발전시키게 된 거야. 시기적으로 미술의 인상주의는 1850년에서 1886년이 전성기였고, 문학의 상징주의는 1886년에서 1890년 사이에 융성했어. 에밀 졸라의 소설「작품(L'Œuvre 1886)」은 바로 이러한 19세기 말과 20세기 초의 젊은 예술가들의 새로운 예술에 대한 갈망을 생생하게 묘사하고 있지. 당시 새로운 예술관의 전형을 보여주는 작품이야. 인상주의와 상징주의 등 당시의 새로운 예술적 경향을 알고 싶으면 이 소설을 읽어보는 것도 큰 도움이 될 거야.

"빛은 곧 색채야…." - 클로드 모네

그러니까 인상주의 회화와 상징주의 문학은 유럽 사회의 근대화에 따라 시작된 사조이군요. 또 거기에는 기술적인 발전이 큰 몫을 했구요.

그래. 잘 이해했구나.

그럼 인상주의 회화는 무엇을 표현하고자 한 것인가요?

아까 이야기했듯이 인상주의는 19세기 말 프랑스 회화에서 처음으로 나타난 사조야. 1839년에 등장한 사진은[4] 화가들이 더 이상 전통적인 회화에만 머물 수 없도록 했지. 즉 기능적이고 사실적인 그림을 포기하도록 한 거야. 그런 것은 사진이 오히려 더 정확하게 할 수 있으니까. 예를 들면 세밀화법으로 초상화를 그리던 화가들은 그림을 그만두거나 사진사가 됐지. 이제 화가들은 사실적인 묘사를 벗어던지고 자신만의 독특한 기법으로 그림을 그려야만 했어. '새로운 개념의 화가의 탄생'을 예고

4 1839년 1월 7일 루이 다게르(Louis Daguerre)가 발명한 '사진'이 프랑스 과학원에 제출되었고, 이후 프랑스 정부가 그 특허권을 구매하게 된다.

하는 것이었지.

바로 인상주의 회화를 말하는 것이군요.

맞아. 회화에서 새로운 기법을 추구하던 당시 젊은 화가들은 '빛'에 주목하기 시작했어. 빛은 어떠니? 새벽과 아침, 한낮, 저녁 모두 다르지? 인상주의 화가들이 주목한 것은 이처럼 빛이란 시시각각 변한다는 것이었어. 즉 똑같은 대상일지라도 빛의 변화에 따라 모두 다르게 표현되어야 한다고 생각한 거지. 인상주의 이전의 화가들은 이와는 달리 물체에 고유색이 있다고 믿었거든. 그런데 광학기술의 발달로 인해 색은 물체의 고유의 것이 아닌 빛에 의한 것이고, 빛이 없으면 색도 없다는 것이 과학적으로 증명되었지. 즉 사물의 색은 빛에 따라 달라 보인다는 것이 증명되었고, 인상파 화가들은 이 점에 착안한 거야.

시시각각 변하는 빛을 표현하려한 것이 인상주의 회화군요.

음. 그래서 인상주의 화가들은 어두운 실내 대신에 빛이 있는 야외로 나가 그림을 그렸던 거지. 그리고 여기에는 기술의 발달도 큰 몫을 했어. 지금은 손쉽게 물감과 같은 그림도구들을 구할 수 있지만 옛날에는 그렇지 못했지. 1841년에 튜브에 넣은 물감이 나오면서 야외에서의 작업이 더 쉬워졌어. 이처럼 기술의 발달로 인해 간편하게 물감 등을 휴대할 수 있게 된 것도 인상주의 회화의 탄생에 큰 기여를 한 셈이야.

인상주의 회화를 처음 시작한 화가는 누구인가요?

마네(Edouard Manet 1832-1883. 프랑스)의 〈풀밭 위의 점심식사(Le Déjeuner sur l'herbe 1863)〉를 인상주의 회화의 선구라고 할 수 있지. 마네의 〈풀밭 위의 점심식사〉가 발표되었을 때 관람객들은 격분했어. 당시로서는 너무나 파격적이었던 이 그림은 구경 온 사람들이 화가 난 나

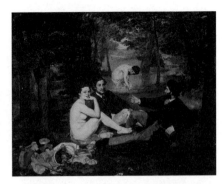
풀밭 위의 점심식사, 1863

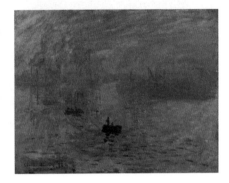
인상 : 해돋이, 1872

머지 파손하려고 했기 때문에 이를 막으려고 3미터 높이에 걸어야 했을 정도였지.

그럼 인상주의라는 말은 별로 칭찬하는 말은 아니었겠어요.

맞아. 인상주의란 용어는 당시 평론가였던 루이 르로이 (Louis Leroy 1812-1885. 프랑스)가 1874년 4월 25일 신문에 모네(Claude Monet 1840-1926. 프랑스)의 〈인상 : 해돋이(Impression : Soleil levant 1872)〉를 언급하면서부터 사용됐어. 그런데 거의 모든 예술사조의 명칭이 부정적인 의미를 내포하고 있는 것처럼, 인상주의라는 용어도 사실은 조롱의 뜻으로 붙여진 말이었어. '세상에 인상이라니, 이런 말도 안 되는….' 이런 뜻이었지. 대표적 인상주의 화가로는 마네나 모네, 드가(Edgar De Gas 1834-1917. 프랑스), 르누아르(Pierre-Auguste Renoir 1841-1919. 프랑스) 등이 있어. 이들 인상주의 화가들은 당시의 사실주의적 기틀을 버리고 빛에 따른 순간의 인상을 표현하고자 하였지. 즉 이들에게 자연은 종래의 화가들이 나타낸 것처럼 어둡고 고정적인 것이 아니라 빛의 움직임에 따라 시시각각 변화하는 것이었거든. 모네의 〈루앙 대성당(La Série des Cathédrales de Rouen 1892-1894)〉 시리즈는 이러한 인상주의 화가들

의 주장을 대표적으로 보여주는 작품이라
고 할 수 있어. 모네는 이 연작에서 새벽의
성당과 빛이 쏟아지는 한낮의 성당 그리
고 저녁의 성당 등 시간의 변화에 따라, 즉
빛의 변화에 따라 순간순간 달라지는 성
당의 다양한 느낌을 나타내고 있지. 이처
럼 빛의 변화에 따른 순간적인 느낌을 표
현하고자 한 인상주의 회화는 결과적으로
사물의 윤곽을 뚜렷이 묘사하는 것에는

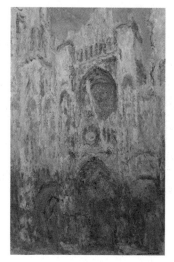

루앙 대성당, 1892-1894

큰 중요성을 두지 않았어. 대신에 개인적인 시각의 진실성, 즉 순간적인
인상을 추구하는 미술을 만들어나간 거지.

　　인상주의 회화와 전통적인 회화의 표현상의 차이점은 무엇이에요?

　　빛에 따른 순간적인 인상을 표현하려 했던 인상주의 화가들은 회화
예술에 있어서 전통적으로 인정되어 왔던 몇 가지 원칙들을 버리게 되
었어. 조금 전 이야기한 것처럼 대상의 명확한 형태를 나타내고 볼륨
을 암시해주는 윤곽선 데생이 중요하지 않게 되었고, 원근법은 무시되
기 시작했지. 또한 뚜렷한 대상의 재현보다는 뉘앙스 위주의 그림을 그
렸던 인상주의 화가들은 강렬한 명암의 대조를 버렸어. 특히 야외에서
의 작업을 중요시했던 인상주의 화가들은 도시의 일상뿐만 아니라 프랑
스 시골의 풍경을 즐겨 그렸어. 시골의 햇살 아래에서 수시로 변화하는
풍경을 현장에서 직접 화폭에 담음으로써 생동감과 친근감을 주고자 한
것이지.

　　인상주의 회화는 어떻게 발전해나갔어요?

회화에서 구체적인 대상을 묘사하는 것을 포기하고 빛과 색채의 표현에 주력했던 인상주의 화풍은 고갱(Paul Gauguin 1848-1903. 프랑스)과 고흐(Vincent van Gogh 1853-1890. 네덜란드), 세잔느(Paul Cezanne 1839-1906. 프랑스) 등의 후기 인상주의로 이어지게 돼. 더 나아가서는 프랑스의 야수파와 독일의 표현주의 등 현대미술의 형성에 결정적 영향을 끼치게 되지. 이렇듯 19세기 후반에는 모든 예술 장르 중 인상주의 회화가 선두를 이끌어 나갔고 문학과 음악에도 큰 영향을 끼치게 되었어. 그 시대에 인상주의라는 용어는 진보적인 예술의 대명사가 되었지.

"무엇보다도 음악을" - 폴 베를렌

아까 인상주의 회화 이후에 문학의 상징주의가 융성하게 되었다고 하셨잖아요. 상징주의는 그럼 어떻게 탄생하게 된 것인가요?

1870년 보불전쟁[5]에서 패한 이후 프랑스에서는 기존 가치의 붕괴가 일어나게 되지. 군사적 패배와 자연과학의 발달, 허무주의 철학자 쇼펜하우어(Arthur Schopenhauer 1788-1860. 독일)의 철학까지 가세해서 가치체계의 붕괴에서 오는 정신적 공황이 극단적으로 치닫게 되었어. 이러한 정신적 무정부 상태와 가치 붕괴를 넘어서서 새로운 가치체계와 문학이념을 제시하고자 한 것이 바로 상징주의 운동이야.

아! 아까 말씀하셨던 '잃어버린 정신'을 되찾기 위한 운동이군요. 그럼 그런 운동을 시작한 작가는 누구인가요?

5 프로이센의 지도하에 통일 독일을 이룩하려는 비스마르크의 정책과 그것을 저지하려는 나폴레옹 3세의 정책이 충돌해 일어난 전쟁.

상징주의는 1857년 보들레르(Charles Pierre Baudelaire 1821-1867. 프랑스)의 「악의 꽃(Les fleurs du mal 1857)」의 출간으로 시작됐어. 베를렌(Paul Verlaine 1844-1896. 프랑스), 랭보(Jean-Arthur Rimbaud 1854-1891. 프랑스), 말라르메(Stéphane Mallarméé 1842-1898. 프랑스), 발레리(Paul Ambroise Valéry 1871-1945. 프랑스) 등의 시인이 상징주의 시인에 포함되지. 이 중 랭보는 프랑스 근대시의 최고봉으로 일컬어지는 말라르메와 더불어 프랑스 상징주의의 대표적 시인이라고 할 수 있어. 그런데 랭보는 당시 떠들썩한 스캔들을 일으키면서 사람들의 입에 오르내리게 되었지. 베를렌과의 동성애와 질투, 배신에 따른 충격사건인데, 이들의 이야기는 〈토탈 이클립스(Total Eclipse)〉라는 제목으로 영화화되기도 했어.[6] 시간 날 때 한번 보는 것도 나쁘진 않을 거야.

상징주의는 어떤 예술적 이념을 가진 것인가요?

'상징주의'라는 명칭은 모레아스(Jean Moréas 1856-1910. 프랑스)의 상징주의 선언에서 비롯되었어. 1886년 9월 18일 〈피가로(Le Figaro)〉지에 실린 선언문에서 모레아스는 상징주의는 그것 자체를 목적으로 하는 것이며 교훈술, 웅변술, 진실주의를 거부하는 것이라 정의하였지. 모레아스는 이 선언에서 시란 현상이 아니라 본질을 추구하고 유추와 상징을 통하여 관념을 지향해야 한다고 주장했어. 음…조금 복잡한가? 보다 쉽게 말하자면 정신주의적이고 이상주의에 대한 지향으로 보면 돼. 이를 통해 상징주의자들은 물질주의에 대해 항의하고자 한 것이지.

상징주의자들은 어떤 방법으로 자신들의 예술적 이념을 표현하였나요?

6 1995년. 아그네츠카 홀란드 감독, 레오나르도 디카프리오 주연

상징주의자들은 종합주의를 통해 자신들의 시를 표현하고자 하였지. 예술은 그 탄생이 종합예술개념이었다는 이야기는 저번에도 해줬지? 이렇게 종합예술로 시작된 예술은 그 탄생부터 18세기까지의 시간을 거치면서 많은 변화를 겪게 돼. 순수예술과 대중예술의 분리를 겪었을 뿐 아니라 장르 간의 분화도 가져오게 되었지. 점차 예술가들은 모든 방면에 능통한 르네상스의 전 인간적 개념에서 벗어나 각 장르별 전문성을 추구하게 되었던 거야. 이러한 경향은 19세기 낭만주의 시대를 맞아 최고의 전문성을 구가하게 되었어.

그러니까 예술은 음악이면 음악, 미술이면 미술처럼 각각 분리되어서 최고의 경지에 이르게 되었다는 뜻이군요.

그런데 후기 낭만주의 작곡가 바그너는 이렇게 분리된 예술의 각 장르 간의 통합을 주장하였지. 특히 그는 문학이 모든 예술을 통합할 수 있다고 믿었어. 따라서 문학과 예술은 서로 보완적인 관계를 가지고 있고, 이 모든 요소들이 조화롭게 하나로 이루어져야 한다고 했지. 이러한 그의 이론을 '종합예술론'이라고 해.

바그너의 종합예술론은 예술이 탄생 때의 모습처럼 합쳐져야 한다는 뜻인가요?

맞아. 바그너는 예술이란 인간의 근원을 표현하는 것으로 봤거든. 그런데 조형예술이나 시, 음악 등이 각기 분리된 채로는 예술의 역할이 제대로 수행될 수 없다는 것이지. 각각 장르별로 분리된 예술이 모두 하나로 뭉쳐져야 한다고 주장했어. 이렇게 모든 예술 장르를 하나로 통합시키고자 했던 바그너의 종합예술론은 당시 거의 모든 예술가들에게 큰 영향을 끼치게 되었지. 미술과 음악 그리고 문학 등 모든 예술 분야는 더

욱 긴밀하게 연결되게 되었고, 예술이 낭만주의의 고리를 끊고 현대로 나아갈 수 있는 도약의 계기를 마련해주었어.

바그너에 의해서 예술가들은 종합예술을 꿈꾸게 되었고 상징주의 문학의 종합주의는 바로 그러한 바그너의 이론에 힘입은 바가 크겠어요. 상징주의 문학은 어떤 방식으로 종합주의를 표현했나요?

인상주의 화가들이 순간의 인상을 표현하기 위해 구체적인 대상의 묘사를 포기했다고 했잖아. 암시를 통해 신비스러운 분위기를 표현하려고 했던 상징주의 시인들은 시의 전체적인 맥락과 전개를 포기했지. 그러니까 단어의 구체적인 뜻을 의미하기보다는 그 뉘앙스를 색채와 음악으로 나타내려 했어. 이러한 상징주의 시의 가장 큰 특징은 암시와 모호성이라고 할 수 있어.

아들은 머리를 갸웃거리면서 생각에 잠겼다. 이해하기에 조금 어려울 수도 있겠다.

음, 상징주의 시인들은 시에서 어떤 사실적인 이야깃거리를 제공하기보다는 내면적이고 신비적인 세계를 암시적 수법을 통하여 상징으로 표현하고자 하였지. 상징주의는 세 가지 요소를 기억하면 쉬워. 암시성, 모호성, 음악성!

하하하. 역시 빨간색으로 줄 쳐주시니까 머리에 쏙 들어오는 것 같아요. 그런데 암시 기법은 문학뿐 아니라 음악이나 미술, 춤 등 모든 예술에서 필요로 하는 기법 아닌가요?

물론 모든 예술은 암시를 바탕으로 하는 경우가 많지. 특히 음악은 더

욱 그럴 수밖에 없는 예술 장르이고. 그런데 상징주의자들은 대상을 묘사할 때 객관적인 언어로 선명하게 표현하는 것은 대상을 죽이는 일이라고 볼 정도로 철저히 암시만을 강조했어. 말라르메는 "오직 암시만이 있어야 한다"고 말하였고, 상징주의를 "하나의 사물로 하여금 점차적으로 어떤 기분을 드러내도록 하는 예술, 혹은 반대로 어떤 사물을 선정해서 그것으로부터 영혼의 상태를 끌어내는 예술"이라고 정의하였지. 빛이 인상주의자들에게 사물을 새롭게 볼 수 있게 해준 것처럼 상징주의자들은 암시 기법을 통해 새로운 표현법을 창조한 거란다.

그런데 음악은 완전히 암시로만 존재한다고 볼 수 있잖아요. 물론 가사가 있는 경우는 조금 다르지만요. 상징주의 시인들은 음악을 어떻게 생각했나요?

제법 똑똑해요, 하하하⋯. 바로 음악이 가진 암시성 때문에 상징주의 시인들은 시의 바탕을 만드는 데 언어 다음으로 중요한 요소가 음악이라고 했어. 음악 없이는 상징주의 문학이 발전할 수 없었을 것이라는 말이 나올 정도로 상징주의 시는 철저히 음악을 사용한 예술 장르지. 말라르메의 〈목신의 오후(L'après-midi d'un faune 1876)〉와 〈주사위 던지기(Un Coup de Dés 1897)〉는 모두 음악의 형식을 시에 적용한 좋은 예이지.

시에서 어떻게 음악적 형식을 사용했는지 궁금해요.

김 교수는 인터넷에서 말라르메의 시를 찾아냈다. 요즘은 정보를 얻기에 참 편리한 세상이다. 물질문명에 따른 인간성 상실을 우려했던 상징주의 시인들이 현대에 살았다면 어땠을까. 그들의 예술이 어떻게 바뀌었을지 궁금해진다. 물론 역사에 가정은 없다지만⋯.

목신의 오후, 1876

주사위 던지기, 1897

　말라르메의 〈목신의 오후〉를 보면 2행이 시작되는 부분이나 새로운 연이 시작되는 부분에 여백이 나타나고 있지? 이것은 음악에 있어서 한 악장과 다음 악장 사이의 침묵을 나타내지. 또 시행과 시행 사이의 여백은 음악에서 쉼표 역할을 하는 거고. 시가 끝난 다음의 여백은 음악이 끝난 다음의 침묵이 되는 것이라 할 수 있어.

　〈주사위 던지기〉는 글자들이 들쑥날쑥 배치돼 있어요.

　문자들을 악보의 음표처럼 배열한 거야. 소리의 강약처럼 문자들이 크게 작게, 여러 다른 활자들로 다채롭게 배치되어 있는데, 마치 악보를 보는 것 같지? 이를 '리듬의 시각화', 또는 '시의 악보화'라고 하지. 또한 음악에서 휴지나 중지가 있듯이 백지와 여백이 텍스트 전체를 주도하기도 해. 이처럼 음악과 시의 결합을 강조했던 말라르메는 "시는 더할 나위 없는 음악"이라고까지 하였지. 보들레르는 〈저녁의 조화 Harmonie du soir 1857〉라는 시에서 색채와 후각 그리고 음악과 언어를 모두 결합

시키고 있어.[7] 베를렌 역시 그의 〈시론〉에서 "무엇보다도 음악을"이라고 선언함으로써 모호성과 암시성 그리고 음악이 지니는 음악성을 강조했지.

> 무엇보다도 음악을
> 그러기 위해서는 '홀수각'을 택하라.
> 더욱 모호하게 노래 속에 잘 녹아들며
> 짓누르거나 멈칫거리지 않는 홀수각을.
> 〈............〉
> 왜냐하면 우리는 색깔이 아니라
> 단지 뉘앙스만을 원하기 때문에
> 오오 뉘앙스만이
> 꿈을 꿈으로 플룻을 각적에 걸맞게 하는구나![8]

음악 이외에 상징주의 시인들이 사용했던 표현법은 어떤 것이 있나요?

상징주의 시인들은 우리의 감각, 즉 시각·청각·후각 등 다양한 감각적인 이미지들을 상호 교차시킴으로써 시적인 표현을 높일 수 있다고 주장했지. 이를 공감각적(synesthesia) 표현이라고 해.

모든 감각을 동시에 표현한다는 뜻인가요?

공감각적 표현이란, 하나의 대상에게서 두 개 이상의 감각이 함께 느

7 드뷔시는 보들레르의 이 시의 첫 구절을 따서 <소리와 향기는 저녁 공기 속을 떠돌고(Les sons et les parfums tournent dans l'air du soir)> 라는 제목의 피아노 전주곡을 작곡하였다.
8 김경란, 「프랑스 상징주의」 연세대학교 출판부, 2005, pp. 95 번역에 따름.

껴지는 경우를 뜻하는 거야. 혹은 하나의 감각에서 또 다른 감각으로 전환되는 경우를 말하기도 하고. 예를 들면 김광균 시인(1914-1993. 경기도 개성)의 〈외인촌〉이란 시에 '분수처럼 쏟아지는 푸른 종소리'라는 시구가 있어. 이처럼 시각적 감각인 '푸른'과 청각적 감각인 '종소리'가 한데 어우러져서 더욱 강렬한 표현을 이끌어내는 것이 공감각적 표현이야.

그러니까 여러 감각이 동시에 표현되면 그만큼 표현력이 더 높아진다는 것이군요.

그렇지. 보들레르는 이런 공감각적인 표현을 본격적으로 체계화했어. 보들레르는 '모든 교감들의 착란'을 통해서 감각과 인식의 또 다른 차원을 열 수 있다고 했지. 이 말은 감각과 감각의 경계선이 무너지는 것을 뜻하는 거야.

'분수처럼 쏟아지는 푸른 종소리'에서처럼 시각과 청각의 경계가 무너지고 서로 융합되는 것이군요.

맞아. 그리고 이렇게 합쳐진 감각들은 새로운 감각으로 변하는 거야. 즉 '색깔 있는 청각' 등으로 말이지. 보들레르는 이 새로운 감각들이 우리를 착란과 비슷한 황홀의 세계로 이끄는 것이라고 주장했지.

아까 드뷔시가 보들레르의 시로 음악을 작곡하기도 했다고 하셨잖아요. 드뷔시의 음악은 어떤 것인지 궁금해요.

상징주의 시인들의 종합주의는 모든 예술이 하나의 예술로 통합되는 것을 가능하게 했어. 보들레르가 시어의 공감각적 표현을 통해서 초월적 세계로 나아가려 했다면, 드뷔시는 음악으로 이 모든 감각을 하나로 합치고자 했지.

그런데 드뷔시는 어떻게 이런 예술가들과 만나게 된 거예요?

너도 나이가 들면 모임의 중요성에 대해 알게 될 거야. 하하하. 대표적 상징주의 시인이라고 할 수 있는 말라르메의 집에서는 매주 화요일마다 예술인들의 모임이 열리곤 했어. '화요회'라는 명칭으로 불린 이 모임은 당시의 예술적 경향에서 보다 자유로워지고 싶어 했던 젊고 혈기왕성한 여러 분야의 예술가들의 모임이었지. 주로, 인상파로 불리던 고갱이나 모네, 마네 같은 화가들과 베를렌이나 발레리, 프루스트(Marcel Proust 1871-1922. 프랑스) 등과 같은 상징주의 문인들 그리고 음악가인 드뷔시 등이 모임의 참석자들이었어.

드뷔시는 화요회를 통해서 인상주의 화가들과 상징주의 시인들을 만났군요. 그리고 자신의 예술관에도 변화를 가져오게 되었고요.

맞아. 화요회 멤버들은 열띤 토론을 통해서 서로의 예술관을 받아들이고 깊은 영향을 주고받게 되지. 특히 음악에 관심이 많았던 말라르메는 자신보다 20살이나 연하인 드뷔시와 이 모임을 통해 깊은 우정을 맺게 되었어. 1894년에 발표된 〈목신의 오후의 전주곡〉은 말라르메의 시를 드뷔시가 음악으로 표현한 곡이지. 이 곡으로 드뷔시는 드디어 인상주의 음악의 확립에 첫발을 내딛게 되었고, 이후 드뷔시는 본격적인 인상주의 음악의 길을 펼치게 되면서 음악과 회화와 문학의 통합을 이루게 되었어.

음악, 귀로 듣는 그림이 되다

고개를 끄덕이며 열심히 이야기를 듣던 아들이 갑자기 CD장 앞으로 갔다. 이윽고 드뷔시의 피아노곡이 흘러나오자 김 교수의 얼굴이 약간 발그레해졌다. 몇 년 전에 출반한 김 교수의 드뷔시 피아노 모음곡 음반을 아들이 잊지 않고 있었다니…. 아들은 드뷔시 음악을 들으면서 드뷔시에 대한 이야기를 듣고 싶다면서 김 교수를 향해 웃어 보인다.

화가들이 사물의 형태보다는 빛의 미묘한 변화를 그리고, 상징주의 시인들이 말의 뜻보다는 미묘한 뉘앙스를 노래했다고 하셨는데, 음악은 어떻게 하고 있었나요? 아까 인상주의 음악은 인상주의 회화와 상징주의 문학으로부터 영향을 받았다고 하셨잖아요.

결론부터 이야기하자면 음악은 드뷔시에 의해 색채를 지닌 그림이 되었지. 드뷔시는 인상파 화가들처럼 순간적으로 나타났다 사라지고 마는 순간적인 인상을 음악에 담으려 했어. 이를 위해 선율적 낭만성보다는 음악으로 회화적 이미지를 추구하였지. 그리고 형식적으로 자유로운 그의 음악적 태도는 바로 상징주의 시인들의 일상적 언어의 해체에서 영향을 받은 것이라고 할 수 있어.

드뷔시가 인상주의 음악을 하게 된 계기가 화요회 멤버들의 영향만 있었던 것은 아닐 것 같아요. 예술은 사회적인 변화를 반영하는 것이잖아요.

제법이군요! 인상주의 회화나 상징주의 문학 이외에 드뷔시가 자신만의 확고한 음악적 언어를 확립하는 데 기여했던 요소들 중 가장 주목할 만한 것은 파리 만국박람회라고 할 수 있어. 1889년 프랑스혁명 100주년을 기념하여 개최되었던 만국박람회는 드뷔시뿐 아니라 인상주의

화가들에게도 동양의 문화를 접하게 되는 중요한 계기이기도 했지. 드 뷔시는 여기에서 접하게 된 인도네시아의 오케스트라인 '가멜란'[9] 연주 를 듣고 나서 깊은 감명을 받았다고 해. 이국적인 동양 선율에 매료된 드 뷔시는 이때부터 오리엔탈리즘에 깊은 관심을 가지게 됐지. 그러던 중 화요회를 출입하면서 당시 새로운 예술적 경향이었던 인상주의 회화와 상징주의 문학에 영향을 받게 된 것이지. 화요회 멤버들과의 친교를 통 해 드뷔시는 음악과 미술 그리고 문학과의 연관성에 대해 새롭게 눈뜨 게 되었고 그의 예술관도 크게 변화하게 되었어.

드뷔시의 음악이 어떻게 변화되었는데요?

바그너류의 낭만주의에서 연유된 거대하고 화려한 형식보다는 간결 함을 추구하게 되었고, 형식이나 화성의 사용 그리고 조성 등에서 더욱 새로운 시도를 하게 되지. 특히 드뷔시의 화성은 전통적인 기능적 화성[10]에서 벗어나서, 보다 색채적이고 감각적인 효과를 표현하는 데 적합한 독특한 어법을 지니게 되었어. 이는 인상파 화가들의 색채감과 점묘화 기법 그리고 상징주의 시인들의 모호한 언어의 사용에서 영향을 받은 것이라고 할 수 있지.

드뷔시가 서양음악사적으로 큰일을 해냈다는 것은 이해가 가지만 프 랑스의 많은 음악가 중에서 특별히 드뷔시가 지폐에 그려진 이유가 있 나요?

사실 프랑스는 200년이 넘는 세월 동안 독일 음악의 뒤안길에 머무르

9 Gamelan : 북, 메탈로폰, 공 등의 타악기로 구성된다. 연주자는 대개 12명에서 21명 사이이다.
10 조성 음악에서 모든 화음이 으뜸음, 딸림음, 버금딸림음의 세 가지의 기능에 따라 연결되어 마침꼴을 형 성한다는, 서양음악의 기초가 되는 화성이론이다.

고 있었거든. 18세기 후반에 일어난 슈투름 운트 드랑(질풍노도 strum und drang)이라는 독일의 문학운동에서 영향을 받아 시작되었던 낭만주의 음악은 슈베르트, 슈만, 브람스 등 독일 작곡가들이 그 흐름을 주도했고 대부분의 유럽 국가 작곡가들은 독일식 낭만주의 음악의 형식을 수용하게 됐어. 사실 독일은 낭만주의 이전의 시기인 고전주의 시대부터 유럽 음악을 주도해오고 있었지. 그런데 이러한 현상은 19세기 말이 오면서 약간씩 흔들리기 시작했어. 독일을 제외한 유럽 지역의 작곡가들은 독일식 낭만주의 음악에서 벗어나 자기 민족 고유의 색채를 드러내는 데 관심을 가지기 시작한 거지. 이런 움직임은 러시아에서 가장 먼저 시작되어 유럽 각지로 번지게 되었어. 이 새로운 운동은 '러시아 5인조'[11]로 불리는 작곡가들이 주도했는데, 이들의 음악을 '국민주의 음악', 혹은 '민족주의 음악'이라고 불러. 독일을 제외한 대부분의 유럽 국가 작곡가들은 민족적 정서가 깃든 음악을 작곡하기에 이르게 된 거야.

국민주의 음악에 의해 유럽의 나라들은 독일식 음악에서 벗어나기 시작했군요. 프랑스도 마찬가지였겠지요?

중세 이래로 음악사에서 주도적 역할을 해왔던 프랑스는 고전주의와 낭만주의 시대를 맞이하면서 독일의 뒤편에 머물러야 했어.

맞아요! 그리고 보니 모차르트나 베토벤, 슈베르트 등 우리가 알고 있는 대부분의 작곡가들이 오스트리아나 독일인들이네요.

너무나 오랜 세월 동안 독일 음악에 밀려 음악사의 뒷전에 밀려 있던 프랑스 음악은 민족주의 음악 시기를 맞아 옛날의 영광을 다시 회복하

11 러시아 5인조 : 큐이, 보로딘, 무소르크스키, 발라키레프 , 림스키 코르사코프

고자 했지.

프랑스에서는 어떤 방법으로 자신들의 음악적 부흥을 이루고자 했나요?

먼저 이들은 1871년 생상스를 중심으로 프랑스 '국민 음악협회'를 결성했어. 이 협회는 르네상스 시대와 바로크 시대의 프랑스 음악의 아름다움을 알리는 데 주력했지. 또한 1894년에는 '스콜라 칸토룸(Schola Cantorum de Musique de Paris)'이라는 음악학교가 설립되어서 프랑스 음악에 관한 광범위한 역사적 연구를 도입하기 시작했어. 드뷔시의 인상주의 음악은 바로 이러한 시대상의 반영이라고 할 수 있겠지. 독자적이고 또 프랑스적인 것에 대한 갈망은 새로운 음악의 시대를 열기에는 안성맞춤이었고 프랑스인들의 자존심을 되살려놓기에도 충분했으니까 말이야. 이렇듯 드뷔시의 인상주의 음악은 음악사적으로도, 프랑스 역사적으로도 매우 성공적인 것이라고 할 수 있지. 어때? 이 정도면 지폐에 실릴 정도로 훌륭한 음악가지?

그러네요. 프랑스인들의 자부심을 한층 높여주었으니까요. 인상주의 음악이 탄생하게 된 사회적인 배경은 알겠어요. 그런데 음악적으로는 어떤 탄생 배경이 있어요?

하하하. 역시 음악에 관심이 높은데! 국민주의 음악운동의 확산 이외에 인상주의 음악이 탄생하게 된 또 다른 배경에는 음악의 형식적인 변화가 있지. 학교 다닐 때 다장조, 라장조, 사단조 같은 것 배운 것 기억나지? 우리 귀에 너무나 익숙해서 아직도 당연한 것으로 여겨지는 이런 장단조 개념은 17세기 바로크 시대에 정착된 것이란다. 그리고 뒤를 잇는 고전주의 시대와 낭만주의 시대에 최고의 경지에 올랐지. 드뷔시가 막

활동하기 시작하던 때는 이런 조성 음악이 흔들리면서 곡 전체의 조성이 어떤 조성인가를 결정짓기 모호할 정도로 복잡해지는 경우가 종종 나타나기 시작했어. 더구나 음악으로 색채를 표현하려 한 드뷔시는 조성의 체계에 맞추어 작곡하는 것을 중요하게 생각하지 않았어.

그러니까 음악으로 그림을 그리려 한 드뷔시는 기존의 화성법에서 벗어난 작곡을 하기 시작한 것이군요.

맞아. 드뷔시에게 화성이란 조성 확립을 위한 수단이 아니라 각각 독특한 색을 가진 하나의 독립된 음향일 뿐이었어. 마치 화가들의 팔레트 위 물감처럼 말이야. 이렇듯 조성체계에서 벗어난 화성의 자유로운 쓰임은 음악적 색채를 더욱 돋보이게 해서 음악에서의 회화적인 요소를 표현하는 데 성공적으로 기여했지. 이러한 드뷔시의 새로운 화성은 이후 무조성 음악(Atonal Music)이 탄생하는 데 결정적 역할을 했단다. 또한 화성의 울림에 대해 새로운 관심을 대두시킴으로써 음악이 현대음악으로 나아갈 수 있는 길을 열어주게 되었어. 아까 드뷔시의 음악이 현대음악의 길을 열어주었다고 얘기한 것 기억나지?

그런데 회화에서 인상주의라는 용어가 조롱적인 의미로 쓰인 것이라고 하셨잖아요. 음악에서는 어땠나요?

인상주의라는 용어가 음악에 처음 사용된 것은 1887년 드뷔시의 관현악 모음곡 〈봄(Printemps 1887)〉에 대한 비평에서 비롯되었어. 물론 비판적이었지. 아카데미의 한 관계자가 〈봄〉에 대해 "모호한 인상만을 제시한, 명확한 형식이 결여된 작품"이라고 조롱조로 비판하였는데, 아까 말했던 모네의 〈인상 : 해돋이〉에 대해 "무엇을 그렸는지 알 수 없는 인상만을 그린 것"이라고 혹평했던 것과 매우 흡사하지? 드뷔시는 이

러한 인상주의 수법으로 근대 오페라의 시작을 알린 〈펠레아스와 멜리상드(Pelléas et Mélisande 1892)〉를 비롯하여 관현악곡 〈바다(La mer 1905)〉, 피아노를 위한 〈전주곡집 I, II(Préludes 1910, 1913)〉를 비롯하여 베를렌의 시를 가사로 사용한 성악곡 등 많은 인상주의 작품을 남겼어.

그런데 솔직히 말하면 드뷔시의 음악은 지루하고 졸린 것 같아요.

하하하. 많은 사람들이 너처럼 느낄 거야. 드뷔시의 음악이 지루하다고 느끼는 가장 큰 이유는 음악에서 아름다운 선율을 포기 못했기 때문이 아닐까. 특히 인상주의 음악의 바로 전 시대인 낭만주의 음악은 선율의 아름다움을 신성시했었지. 음악의 3대 요소로 선율을 꼽기도 하고 말이야.

아! 듣고 보니까 그런 것 같아요. 드뷔시 음악 중에서 아름다운 선율이 느껴지는 곡은 몇 안 되는 것 같아요. 드뷔시는 왜 음악에서 선율적 아름다움을 덜 중요하게 여긴 것일까요?

드뷔시는 음악으로 색채가 풍부한 그림을 그리려 했다고 했잖아. 음악으로 색을 표현하려면 화성적인 표현이 절대적이겠지? 따라서 드뷔시는 선율을 염두에 두고 작곡한 것이 아니라 화성적 쓰임이 먼저고 선율은 그 다음 문제라고 생각한 거야. 그런데 대부분의 사람들은 드뷔시 음악에서 선율을 찾으려 하고, 그게 마음먹은 대로 안 되니까 어렵고 지루하다고 느끼게 되는 것 아닐까. 그리고 선율이 없으니 감정이입이 안 된다고 생각하지. 우리는 음악을 들으면서 신난다, 슬프다 등 자연스럽게 감정을 대입하게 되잖아. 그런데 드뷔시 음악은 이런 감정으로 다가가면 조금 어렵게 느껴질 수도 있어.

그런데 드뷔시 음악은 선율이 있어도 그 흐름을 쫓아가기가 쉽지 않은 것 같아요. 그건 왜 그런 것이지요?

　음악으로 그림을 그리려 한 드뷔시는 기능적 화성을 포기했다고 했지? 전통적인 조성감에 익숙한 우리들은 보통 음악을 들으면 어느 대목이 끝나는 지점인지 예측할 수 있잖아. 하지만 드뷔시의 음악은 어떻게 진행될지 예측하기가 어려워진 거지. 그래서 네가 드뷔시 음악을 들으면 졸린 거야. 하하….

　그럼 드뷔시의 음악을 감상할 때 어떻게 다가가면 좋을까요?

　나는 드뷔시의 음악을 '귀로 듣는 그림'이라고 부르지. 드뷔시의 음악은 마음속으로 그림을 그리면서 따라가면 돼. 그러니까 처음부터 즐겁고 슬픈 감정을 느끼려고 하지 말고, 그림을 그리면서 집중하며 감상하면 그런 감정은 저절로 솟아나게 되지.

　하지만 제가 무턱대고 그림을 그려나갈 수는 없잖아요.

　드뷔시는 상징주의 문학에서 큰 영향을 받았다고 했잖아. 그래서 드뷔시의 작품은 회화적인 것을 추구하면서도 매우 문학적인 요소가 강해. 드뷔시의 거의 모든 작품은 자신의 음악을 상징하는 표제가 붙어 있어. 그 제목에서 힌트를 얻어서 드뷔시가 음악으로 그리려 한 그림을 마음속으로 그리며 따라가는 거지. 예를 들면 내가 가장 좋아하는 드뷔시 작품 중에 〈눈 위의 발자국(Des pas sur la neige 1910)〉이라는 피아노곡이 있어. 이 곡에서 왼손은 처음부터 끝까지 같은 음형을 되풀이하고 있는데, 바로 눈 위에 새겨진 발자국을 음으로 그린 거야. 이 발자국의 움직임을 따라 오른손에서 선율이 흐르게 되지. 이 발자국은 우리를 살아 있는 것은 아무것도 보이지 않는 인적이 끊긴 시골길로 인도하는 발걸

음이야. 그냥 그 발자국을 따라가면서 네 머릿속 도화지에 겨울 풍경화를 그리면 되는 거란다.

음악을 들으면서 그림을 그려나간다니, 굉장히 흥미로운데요. 다시 제대로 드뷔시 음악을 들어보고 싶어요.

그사이 끝난 드뷔시 CD를 다시 재생시키는 아들의 모습을 흐뭇하게 바라보던 김 교수는 시간이 훌쩍 흘러 저녁 준비를 할 때가 된 것을 보고 서둘러 주방으로 갔다. 저녁은 뭘 하나….

인상주의는 19세기 말 프랑스 회화에서 처음으로 나타난 예술사조다. 인상주의 화가들은 당시의 사실주의적 기틀을 버리고 시시각각 변하는 빛에 따라 매번 달라지는 순간의 인상을 표현하고자 하였다. 인상주의 이전의 화가들은 물체에 고유색이 있다고 믿었지만, 자연과학의 발달로 인해 색은 빛에 의한 것이며 빛이 없으면 색도 없다는 것이 과학적으로 증명되었기 때문이다. 모네의 〈루앙 대성당〉 시리즈는 이러한 인상주의 화가들의 주장을 대표적으로 보여주는 작품인데, 빛의 변화에 따라 순간순간 달라지는 성당의 다양한 느낌을 나타낸 연작이다. 인상주의 화가들은 이러한 빛의 표현을 위해 원근법이나 사물의 뚜렷한 재현, 강렬한 명암의 대조 등을 포기하고 대신 모든 것을 뉘앙스 위주로 표현하였다. 프랑스의 야수파와 독일의 표현주의 등 현대미술의 형성에 결정적 영향을 끼치게 되는 인상주의 회화는 문학과 음악에도 큰 영향을 끼쳤고, 당시 인상주의라는 용어는 진보적인 예술의 대명사가 되었다.

상징주의는 19세기 말 프랑스에서 일어난 문학운동으로, 어떤 사실적인 이야깃거리를 제공하기보다는 내면적이고 신비적인 세계를 암시적인 수법을 통하여 상징으로 표현하고자 한 것이다. 전통적인 문학적 태도였던 언어의 사실적 전달을 거부한 상징주의 시의 가장 큰 특징은 암시와 모호성 그리고 음악성으로 요약될 수 있다. 상징주의 시인들은 바그너의 종합예술론을 받아들여 단어의 구체적인 뜻을 표현하는 대신에 그 뉘앙스를 색채와 음악으로 나타내려는 종합주의적 태도를 취하였다. 바그너의 종합예술론이란 각 장르로 분리된 예술의 통합을 주장한 것이다. 예술이란 인간의 근원을 표현하는 것인데 조형예술, 시, 음악 등이 각기 분리된 채로는 진실한 표현이 불가능하며, 이들 예술이 모두 하나

로 뭉쳐져야 진정한 예술적 감동을 불러일으킬 수 있다는 것이다. 이처럼 모든 예술 장르를 하나로 통합시키고자 했던 바그너의 종합예술론은 당시 거의 모든 예술가들에게 큰 영향을 끼치면서 미술과 음악, 문학 등 모든 예술 분야는 더욱 긴밀하게 연결되게 되었고 예술이 낭만주의의 고리를 끊고 현대로 나아갈 수 있는 도약의 계기를 마련해주었다.

인상주의 음악은 인상주의 회화와 상징주의 문학에서 영향을 받아 탄생한 음악사조다. 드뷔시에 의해 음악이 색깔을 지닌, 눈으로 볼 수 있는 그림이 되고자 한 것이다. 드뷔시는 전통적인 음악이 가지는 선율의 당위성에서 벗어나서 순간의 인상을 회화적 이미지로 음악에 담으려 하였다. 음악으로 색채를 표현하려 한 드뷔시는 전통적인 화성법을 포기하였다. 즉 화성을 조성 확립을 위한 수단이 아닌, 각각 독특한 색을 가진 하나의 독립된 음향으로 사용하여 화성적 색채를 더욱 돋보이게 하였다. 이러한 드뷔시의 새로운 화성은 이후 무조성 음악의 탄생에 결정적 역할을 하였고, 화성의 울림에 대해 새로운 관심을 대두시킴으로써 음악이 현대음악으로 나아갈 수 있는 길을 열어주게 되었다. 이와 더불어 드뷔시는 상징주의 시인들의 일상적 언어의 해체에서 영향을 받아 전통적인 음악개념에서 벗어나서 형식이나 표현의 자유로움을 추구하였다.

이제 회화는 사물의 형태보다 빛의 미묘한 변화를 그리게 되었고, 상징주의 시인들은 말의 뜻보다는 그 미묘한 뉘앙스와 효과를 노래하였다. 그리고 음악은 아름다운 선율을 노래하는 대신에 귀로 듣는 그림이 되었다. 이로써 예술은 전통적인 개념의 고리를 끊고 현대예술이 탄생할 수 있는 밑바탕이 마련되었다.

3 아름답지 않아도 음악이다

"낭만주의 음악에서 신성시하던 선율의 서정성이나
인상주의 음악에서 회화적 표현을 위해 가장 중요하게
취급되던 화성들은 모두 무시되었지. 대신 복잡한
복리듬이나 강렬한 불협화음 등이 사용되었어."

"나는 너무 낡은 시대에 너무 젊게 이 세상에 왔다" - 에릭 사티

아들과 함께 모처럼 와인잔을 기울이며 김 교수는 문득 궁금한 생각이 들었다. 오래전에 사귀던 여자친구와 헤어졌다고 했는데, 그 이후에 새로운 사람이 생겼다는 이야기를 못 들어본 것 같아서다. 그런 문제에 관해 크게 간섭하지 말자는 주의인 김 교수도 어쩔 수 없나보다. 결국 조심스럽게 말을 건네본다.

넌 아직 좋은 사람 안 생겼어?
하하. 아직요…. 그런데 그럴까 해보는 사람은 있어요.

반갑다. 나이는 몇 살인지, 전공은 무엇인지 등 물어볼 말이 많지만 김 교수는 애써 참는다. 아들은 질문에 대답을 하는 것보다 본인이 내킬 때 더 말을 잘하는 것을 알기 때문이다.

엄마 부탁이 있어요. 사실은 요번 주말에 그 사람한테 음악회 초대를 받았거든요. 그런데 연주곡들이 거의 현대음악이에요. 전 현대음악은 귀신 나오는 소리 같기만 하고 정말 아무것도 모르는데…. 걱정이에요. 현대음악에 대해 설명 좀 해주세요.

하하하, 백번이라도 해줘야지! 먼저 현대음악의 탄생 배경부터 현대음악이 있게 한 작곡가에 대해 설명해줄게. 기본 지식을 알면 감상법이 보이니까.

역시 엄마한테 부탁드리길 잘했네요!

우선 현대음악이 탄생하게 된 시점의 예술적 지도를 한번 그려볼까. 저번에 말한 대로 19세기 말과 20세기 초 프랑스에서는 드뷔시를 위시한 인상주의가 민족적 자부심과 함께 주류적 흐름을 이루고 있었지. 그런데 이에 대한 반향으로 독일권에서는 표현주의 음악이 생겨났어. 표현주의 음악은 쇤베르크(Arnold Schönberg 1874-1951. 오스트리아) 등에 의한 무조성 음악인데, 이로 인해 음악은 본격적으로 현대음악의 시기로 접어들게 되었단다.

그럼 프랑스의 인상주의와 독일의 표현주의 음악은 서로 성격이 다른 것이겠군요.

맞아. 그 차이점은 조금 이따 말해줄게. 한편 이런 흐름과는 무관한 제3의 음악이 있었는데, 바로 에릭 사티의 음악이지. 그리고 사티의 음악에서 영향을 받아 신고전주의 음악이 탄생하게 되었단다. 신고전주의 음악은 간결하고 객관적인 음악을 말하는데, 음악이 고전주의 시대로 다시 돌아가야 한다고 주장하는 거야.

당시에는 인상주의 음악과 표현주의 음악, 신고전주의 음악 등 세 가

지 주류적인 음악이 존재했다는 말이군요.

물론 아직도 후기 낭만주의 음악도 작곡되었지.

그런데 사티는 뒤샹을 이야기하면서도 언급하셨던 작곡가잖아요.

맞아. 그러면서 사티의 음악은 동시대의 인상주의 음악과 달랐다고 했지? 사티의 간결하면서도 독특한 음악은 당시의 젊은 프랑스 작곡가들에게 매우 신선하게 다가왔어. 알 수 없는 상징과 애매모호한 표현으로 가득 찬 인상주의 음악에 지쳐 있었거든. 거창한 엘리티즘에서 벗어나서 모든 사람에게 이해될 수 있는 음악을 주창한 사티의 음악은 마치 '그레고리우스 성가(Gregorian chant)'의 현대적 울림인 듯했어.

그레고리우스 성가는 어떤 음악인데요?

그레고리우스 성가란 천주교의 전통적인 단선율 전례 성가를 말해. 9세기경 교황 그레고리우스 1세에 의해 집대성된 성가들인데, 서로마 전례 양식에 사용하는 무반주 종교음악이야. 역사상 최초로 악보로 남겨진 이 성가집은 서양음악사의 학문적 출발점으로 간주되는 중요한 음악 자료이며 서양음악의 뿌리라고 할 수 있단다. 사티의 〈짐노페디〉나 〈그노시엔느(Gnossiennes 1889-1897〉 등은 이런 그레고리우스의 단선율적 음향을 재현한 곡들이야.

〈짐노페디〉나 〈그노시엔느〉 등은 어떻게 작곡된 음악인데요?

이 음악들은 방금 말한 것처럼 당시의 음악과 차별화된, 지극히 단순하고 간결한 음악이었어. '여백의 미'라고나 할까. 왜냐하면 사티는 덧셈의 법칙으로 작곡한 작곡가가 아니고 뺄셈의 법칙으로 작곡했거든.

뺄셈의 법칙으로 작곡했다는 것이 어떤 의미지요?

음들을 하나씩 더해가는 것이 아니라 필요하지 않은 음들을 하나씩

빼나간다는 거지. 그래서 결국에는 꼭 있어야 할 음들만이 존재하게 되고.

그래서 사티의 음악이 간결하고 쉽게 느껴지는군요.

뿐만 아니라 사티는 근엄한 기성 음악계를 비웃는 듯한 행동을 많이 했어. 보통 악보를 보면 마딧줄이나 조표, 박자 기호 등이 포함돼 있지? 그런데 사티는 악보에서 과감히 마딧줄이나 조표를 없애기도 하는 등 기존의 음악적 전통에서 벗어나려는 노력을 많이 했단다. 또한 〈바싹 마른 태아〉, 〈개를 위한 엉성한 진짜 전주곡(Veritables Préludes flasques pour un chien 1912)〉 등과 같은 다다이즘적인 괴상한 제목을 붙이기도 한 것은 이미 말했지?

사티의 새로운 음악관은 당시 젊은 작곡가들에게 어떤 영향을 끼치게 되었나요?

뺄셈의 작곡가인 사티는 모든 음악이 일체의 허식을 떨쳐버려야 한다고 믿는 작곡가였어. 이러한 그의 미학관은 '프랑스 6인조'의 탄생에 결정적 역할을 하게 돼.

얼마 전에는 무슨 5인조에 대해 말씀하신 것 같은데….

하하하. 러시아 5인조! 국민주의 음악을 시작한 러시아 작곡가 그룹이지. 프랑스 6인조란 6명의 젊은 프랑스 작곡자들로 구성된 그룹을 말해. 루이 뒤레(Louis Durey 1888-1979. 프랑스), 조르주 오리크(Georges Abel Louis Auric 1899-1983. 프랑스), 아르튀르 오네게르(Arthur Honegger 1892-1955. 프랑스), 제르맹 타이유페르(Germaine Tailleferre 1892-1983. 프랑스), 프랑시스 풀랑크(Francis Jean Marcel Poulenc 1899~1963. 프랑스), 다리우스 미요(Darius Milhaud 1892-1974. 프랑

스) 등의 젊은 신진 작가들로 구성되었어. 이들 프랑스 6인조들은 당시의 주류적 음악을 모두 거부하고 나섰지. 후기 낭만주의 음악뿐 아니라, 드뷔시로 대표되는 인상주의 음악 역시 너무 거창하고 현실과 동떨어진 음악이며 새로운 것을 원하는 시대에 부응하지 못한다고 보았던 거야. 이에 따라 6인조는 당시 어느 계파에도 속하지 않는 독특한 음악세계를 가지고 있던 사티를 음악적 스승으로 삼았지. 그리고 사티의 정신적 대부이던 장 콕토를 대변인으로 내세웠단다.

장 콕토는 어떤 사람이었는데요?

앞에서 이야기했듯이 시인이자 소설가이며 또 극작가야. 콕토는 인상주의에 열렬히 반대하면서 6인조를 지지했어. 또한 예술의 여러 영역을 아우르는 활동을 하면서 새로운 예술사조를 이끌어나갔던 사람이야. 콕토는 1918년에 〈수탉과 아를르캉(Le Coq et l'arlequin)〉이라는 글에서 6인조를 소개하고 옹호하고 나섰어.

장 콕토는 6인조에 대해 어떻게 설명했나요?

콕토는 이들 6인조를 인상주의의 모호성이나 상징주의의 암시성에서 벗어난 음악을 목적으로 하는 그룹이라고 설명했어. 그리고 이들은 보다 간단한 선율과 대위법으로의 복귀, 구조적 정확성, 객관성 등을 추구한다고 했지. 콕토와 6인조는 1921년에 공동 작업으로 발레곡 〈에펠탑의 신혼부부(Les Mariés de la Tour Eiffel)〉를 작곡하여 발표하기도 했어.[1] 하지만 사실 이들 6인조들은 음악적으로 일치된 견해를 가지고 있지는 않았어. 반인상주의 음악에 대한 의견투합으로 모인 6인조들은 음

1 6인조 중 뒤레는 참여하지 않았다.

악적 결속력이 약했던 탓에 얼마 안 가서 해체되기에 이르렀어. 하지만 사티와 6인조는 이후 스트라빈스키(Igor Stravinsky 1882~1971. 러시아)에 의해 본격화되는 신고전주의의 선구자가 되었지.

그러니까 사티를 음악적 스승으로 삼은 프랑스 6인조의 음악을 스트라빈스키가 계승해서 신고전주의 음악이 나오게 된 것이군요.

그래 정확해. 이들은 당시의 복잡하고 어려운 음악에서 벗어나서 누구나 이해하기 쉽고 또 간결한 음악을 추구한 사람들이지. 이것이 바로 신고전주의 음악정신이야.

"어디선가에서 시작해야만 한다 - 클로드 드뷔시"

스트라빈스키는 러시아 사람인가요? 끝에 '~스키'가 붙잖아요 하하….

맞아. 스트라빈스키는 러시아 상트페테르부르크에서 태어났지. 현대음악의 창시자로 평가되는 작곡가야.

스트라빈스키는 어떻게 신고전주의 음악을 하게 되었나요?

사실 스트라빈스키가 신고전주의 음악을 처음부터 했던 것은 아니야. 그의 음악이 서방에 소개됐을 때 사람들은 먼저 그의 원시주의적인 음악에 큰 충격을 받았지.

'~주의'가 너무 많아요! 국민주의, 인상주의, 표현주의, 원시주의, 신고전주의….

하하, 좀 그렇지? 국민주의는 독일식 낭만주의 음악에서 벗어나 민족적인 색채를 가진 음악을 하자는 것이라고 했지. 인상주의는 음악으로 그림을 그리겠다는 것이고. 표현주의는 무조성 음악을 말하는데, 여기

에 대한 설명은 다음 기회로 넘기자. 오늘은 스트라빈스키를 중심으로 해서 원시주의와 신고전주의 등을 이야기해줄게. 왜냐하면 좀 전에 말했듯이 현대음악은 스트라빈스키에 의해 시작되었다고 해도 과언이 아니거든. 그런데 스트라빈스키는 자신의 나라인 러시아보다 서방세계에서 더 유명해진 작곡가야.

특별히 서방세계에 더 많이 알려지게 된 계기가 있었나요?

스트라빈스키가 음악계에 등장했던 당시 러시아는 국민주의 음악의 선구적인 역할을 했던 나라답게 거의 모든 음악가들이 러시아 민족적 색채의 음악활동을 하는 것이 당연시 여겨지던 분위기였어. 그 때문에 오늘날 우리가 너무도 좋아하는 차이코프스키(Pyotr Ilich Tchaikovsky 1840-1893. 러시아)처럼 민족주의 진영에 서지 않았던 작곡가들은 맹렬한 비난을 받기도 했지. 스트라빈스키는 림스키코르사코프(Nikolay Andreyevich Rimsky-Korsakov 1844-1908. 러시아)의 제자였는데, 림스키코르사코프는 러시아의 국민음악운동을 수립하고 많은 우수한 음악가를 배출시킨 사람이었지. 그런데 스트라빈스키는 스승의 비난 대상이었던 차이코프스키의 음악을 동경하고 있었어. 당연히 스승과의 관계가 편하지만은 않았겠지. 림스키코르사코프도 러시아 국민음악의 발전을 위해서 스트라빈스키보다는 오히려 글라주노프(Alexander Glazunov 1865-1936. 러시아)를 후계자로 생각하고 있었고. 나중에 글라주노프는 근대 러시아 음악의 대가로 손꼽히게 되었고 소련 음악가 최초로 '소련 인민예술가'의 칭호를 받게 되었지. 이런 분위기 속에서 결국 스트라빈스키는 러시아 음악계의 주류에 편입하지 못하고 프랑스와 미국 등을 떠돌게 되었던 거야. 그리고 발레음악을 예술의 경지까지 끌어올린 차

이코프스키처럼 먼저 발레음악으로 국제적 명성을 획득하게 되었어.

그럼 스트라빈스키의 음악은 당시 러시아 민족주의 음악과는 차이가 있었겠군요.

그렇지. 비록 자신의 고국인 러시아적인 요소를 작품에 끌어다 쓰긴 했지만, 특히 장르적으로 다른 작곡가들과 차이점이 있었어. 스트라빈스키는 당시에는 음악적으로 크게 평가되지 못했던 발레음악으로 관심을 돌렸지. 러시아 지식인층은 발레를 오페라보다 열등한 장르라고 생각했거든. 그리고 발레음악 역시 그저 무용의 반주이거나 부수적인 장식쯤으로 하찮게 여기는 경우가 대부분이었어. 발레음악은 삼류 음악가들의 생계를 유지하기 위한 수단일 뿐이었던 거지. 하지만 차이코프스키는 3대 발레음악으로 손꼽히는 〈호두까기 인형〉, 〈백조의 호수〉, 〈잠자는 숲속의 공주〉 등의 발레음악을 발표하면서 독립적으로 연주해도 완벽한 예술의 한 장르로 자리매김했잖아. 뒤이어 스트라빈스키도 발레음악으로 명성을 날리게 되었단다.

스트라빈스키의 음악적 성격은 어떤 것인가요?

스트라빈스키의 음악은 원시주의 음악과 신고전주의[2] 음악 그리고 12음 기법과 재즈에 영향을 받은 음악으로 나누어 볼 수 있어. 이 중에서 원시주의 음악은 러시아 민족주의적인 색채가 가장 두드러진 음악이야. 스트라빈스키에게 처음으로 국제적 명성을 가져다 준 발레음악은 강렬한 리듬과 이색적인 오케스트라의 화려한 음향으로 관객들을 사로잡았어. 원시주의(primitivism)에서 영향을 받은 것이었지.

2 회화에서의 신고전주의는 18세기 후반부터 19세기 초에 낭만주의 회화와 같은 시기에 나타났다.

스트라빈스키의 국제 무대는 원시주의로 시작되었군요. 원시주의란 어떤 예술사조인가요?

원시주의는 '생각하기 전에 있었다'라는 기치를 내걸었지. 즉 문명이 생겨나기 이전으로 돌아가자고 주장한 운동이야. 원시주의는 이후 20세기 예술 전반에 걸쳐 많은 영향을 끼치게 돼.

유럽처럼 문명국에서 원시주의가 나오게 된 배경은 무엇인가요?

19세기 말까지 서양 국가들이 경쟁적으로 식민지를 팽창하던 시기를 제국주의 시기라고 하잖아. 서유럽의 제국주의적 정복은 아시아나 아프리카 등의 세련되지 못하고 소박한 문화를 만나게 되었지. 그런데 이 새로운 문화들은 유럽 전통적인 것으로부터의 돌파구를 찾고 있던 당시 예술가들에게 너무도 적절한 해답을 안겨주는 것이었어. 그들은 물질문명화된 서유럽의 문화 대신에 신대륙이나 아시아 문화의 본능적이고 소박한 문화를 작품에 담게 된 거야.

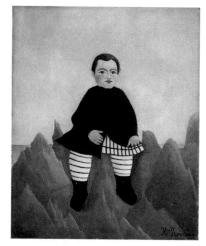

앙리 루소, 바위 위의 소년, 1895-1897

대표적인 원시주의 예술가들은 누구인가요?

화가로는 앙리 루소(Henri Rousseau 1844-1910. 프랑스)나 파블로 피카소, 폴 고갱(Paul Gauguin 1848-1903. 프랑스), 앙리 마티스(Henri Matisse 1869-1954. 프랑스) 등이 원시주의에 속한다고 볼 수 있어. 이들은 기교나 복잡한 기술을 배제하고 원시주의에 입각한 소박한 표현들로 이루어진 작품을 내놓았지. 특히 고갱은 자

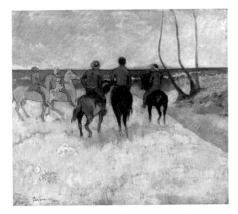

신의 작품에 원시주의 개념을 적용한 최초의 화가로 분류되고 있어. 고갱은 타이티로 이주했잖아. 그곳에서 서구 문명을 거부하고 원주민들의 이국적이며 원시적인 본능들을 화폭에 표현했지.

스트라빈스키의 원시주의 음악도 세련되지 못한 본능들을 표현한 것인가요?

맞아. 음악에서의 원시주의도 회화와 마찬가지로 지나치게 세련되고 복잡한 음악에 대한 반동으로 생겨났어. 그리고 현대음악의 한 흐름을 차지하게 되었지. 원시주의 음악은 태고의 생명력을 되찾아 인간성을 회복하는 데 그 이념을 둔 거야.

원시주의 음악에서 가장 강조된 것은 무엇이지요?

강렬한 리듬이 가장 대표적인 특징이라고 할 수 있어. 원시주의 음악은 리듬적 표현을 많이 강조했거든. 기존의 규칙적인 리듬에서 벗어난 리듬의 해방을 통해 강렬하고 격렬한 리듬과 거친 음색을 사용하는 것이 특징이지. 낭만주의 음악에서 신성시하던 선율의 서정성이나 인상주의 음악에서 회화적 표현을 위해 가장 중요하게 취급되던 화성들은 모두 무시되었지. 대신 복잡한 복리듬[3]이나 강렬한 불협화음 등이 사용되었어. 또한 리듬의 강렬함을 표현하기 위해 타악기를 주로 사용했지. 대

3 폴리리듬(polyrhythm). 서로 다른 리듬이 2성부 이상에서 동시에 존재하는 것을 뜻한다.

표적 원시주의 음악가인 스트라빈스키의 '처음으로 돌아가자'는 기치를 내건 원시주의 음악은 당시 유럽에 커다란 충격을 주면서 그를 새로운 스타로 만들어주었단다.

"〈봄의 제전〉은 아름다운 악몽과도 같이 나를 따라다닌다."
– 클로드 드뷔시

스트라빈스키는 어떻게 서방세계에서 명성을 얻게 되었나요?

현대로 오면서 예술은 다시 종합예술개념으로 돌아오기 시작했다고 했잖아. 스트라빈스키는 현대가 음악 단독으로는 대중을 사로잡을 수 없는 시대임을 일찍이 깨달았어. 그리고 이는 디아길레프와의 만남으로 더욱 확고해졌고.

디아길레프는 사티의 〈파라드〉를 제작했던 사람이라고 하셨지요?

그래! 기억하고 있구나. 디아길레프는 스트라빈스키와 마찬가지로 림스키코르사코프의 제자였지만 스승으로부터 음악적 재능이 없다는 말을 듣고 작곡의 꿈을 접었던 사람이야. 이후 디아길레프는 재능 있는 러시아 예술인들을 발굴하여 서방세계에 알리거나 러시아 예술을 소개하는 데 주력했지. 또한 1909년 '발레 뤼스(Ballets Russes)'라는 러시아 발레단을 창단하게 돼. 그러면서 '무용의 신'으로 불리게 되는 니진스키 (Vatslav Nizhinskii 1890-1950. 러시아)와 안나 파블로바(Anna Pavlova 1881-1931. 러시아) 같은 젊은 무용수들을 영입하여 막강한 영향력을 행사하기 시작했단다. 한마디로 '제작의 신'으로 군림했어. 이 무렵부터 스트라빈스키와 디아길레프의 첫 만남이 이루어지게 돼. 그리고 이 둘

은 평생 동안 서로 영향을 주고받으면서 선망과 질투의 관계를 이어나가게 되었지.

　스트라빈스키가 서방세계에서 명성을 얻은 첫 작품은 어떤 것인가요? 발레음악이라고 하셨는데….

　〈불새(L'oiseau de feu 1910)〉라는 발레 작품이야. 이 작품은 스트라빈스키와 디아길레프가 처음으로 이루어낸 공동 작품이지. 러시아 민화를 소재로 한 발레곡인데, 대본은 러시아 발레단의 안무가인 미하일 포킨(Michael Fokine 1880-1942. 러시아)이 담당했어. 포킨은 음악이 발레에 종속되어야 한다고 생각하는 사람이었지. 아까도 이야기했듯이 당시 발레음악은 안무가나 무대 디자이너 등의 의견을 따를 수밖에 없는 열등한 음악으로 간주되던 시기였잖아. 하지만 스트라빈스키는 음악이 무용의 반주로서 존재하는 것이 아니라 무용과 음악은 각기 독립된 장르라고 주장했어. 이뿐 아니라 무대장치나 의상 등 모든 것이 유기적으로 어우러져 하나의 작품을 완성하게 된다고 믿었지. 결국 포킨과의 입장 차이로 스트라빈스키는 〈페트루슈카〉 이후에는 포킨과 결별하게 되지. 이러한 음악과 타 예술과의 융합에 대한 그의 견해는 이후 발레음악 작품은 말할 것도 없고 오페라 등에서의 음악적 발전에 있어 매우 중요한 개념으로 자리 잡게 되었어.

　〈불새〉가 공연되었을 때의 반응은 어땠어요?

　〈불새〉는 1910년 6월 25일 파리 오페라하우스에서 러시아 발레단에 의해 초연되었어. 그리고 이는 원시주의 음악의 시작을 알리는 첫걸음이었단다. 이 작품에서부터 향후 스트라빈스키 음악의 중요한 특징이 되는 요소들이 이미 나타나고 있지. 즉 불규칙적이고 격렬한 리듬의 향

연과 더불어 강렬한 색채감과 이국적인 리듬의 힘을 보여주었던 거야. 스트라빈스키의 음악은 새로운 것을 갈망하던 당시 프랑스 관객들로부터 큰 환호를 받게 되었지. 바로 이날 밤 음악의 변방 출신인 무명의 스트라빈스키는 시대적 요구에 부응하는 작품으로 하루아침에 스타로 다시 태어나게 된 거야. 이후 발레 버전을 축소한 불새의 연주회용 모음곡 역시 전 유럽에서 성공을 거두게 돼.

그러니까 발레곡 〈불새〉가 스트라빈스키의 파리 데뷔 무대이자 출세작이 되었던 것이군요. 그리고 이 곡은 나중에 연주회용 모음곡으로도 편곡이 되었고요.

맞아. 무명의 신예 작곡가를 기용했던 디아길레프의 〈불새〉가 대성공을 거둔 후 디아길레프는 굉장히 만족해했지. 그리고 곧 이어 스트라빈스키에게 새로운 작품인 〈페트루슈카 (Petrushka 1911)〉를 의뢰하게 되었어. 이 역시 발레곡이야.

페트루슈카는 사람이름이에요?

인형이름이야. 〈페트루슈카〉는 사육제를 배경으로 한 인형들의 치정극을 다룬 이야기거든. 페트루슈카는 머리는 나무로 만들어졌고 몸통은 지푸라기로 채워 넣은 꼭두각시 인형에게 붙여진 이름이지. 약장수의 마술로 페트루슈카는 생명을 얻게 되면서 발레리나를 사랑하게 돼. 하지만 발레리나를 노리던 무어인과의 삼각관계에 휘말려서 결국 칼에 찔려 죽는다는 이야기야. 총 1막 4장으로 구성된 발레음악 페트루슈카는 1911년 6월 13일 파리 샤틀레 극장에서 초연되었어. 알렉산드르 베누아 (Aleksandr Nikolaevich Benua 1870-1960. 러시아)가 대본과 의상, 무대장치를 맡았고, 안무는 미하일 포킨, 페트루슈카 역은 니진스키가 맡았

어. 공연은 〈불새〉 초연 때보다 더 성공적이었지. 전통적인 발레와는 전혀 다른 음악과 무용언어를 선보인 〈페트루슈카〉는 관객들에게 충격적으로 다가왔어. 심지어 오케스트라 단원들조차도 자신들이 연주하는 음악을 완전히 이해하지 못하고 연주했다고 할 정도였어.

왜죠? 음악이 그렇게 어려웠나요?

원시주의 음악의 특징이 복잡하고 강렬한 리듬이라고 했잖아. 한 사람이 아니라 수십 명의 연주자들이 이 어렵고도 낯선 리듬을 소화한다는 것은 거의 불가능에 가까웠지. 이뿐이 아니었어. 강렬한 리듬 이외에도 〈페트루슈카〉는 음악이라고 할 수 없는 소음들로 뒤덮여 있었지. 자동차 소리, 상인들의 고함 소리, 칼 가는 소리, 종 소리, 아코디언 소리, 전화 소리 등이 그대로 음악에 쓰였던 거야. 사티의 〈파라드〉에서도 전혀 음악이라 할 수 없는 소리들을 삽입하여 사용했다고 했지. 그리고 이후 등장할 구체음악의 원조가 됐다고 했잖아. 스트라빈스키도 이 작품에서 그런 도시의 소음들을 음악에 사용한 거야.

스트라빈스키는 왜 소음들을 곡에 삽입했죠?

고향의 소리를 재현하고 싶었던 것이겠지. 스트라빈스키는 자신의 고향인 상트페테르부르크의 소리를 음악으로 그리면서 고국에 대한 그리움을 달랜 것이 아닐까. 〈페트루슈카〉는 이처럼 러시아적인 정서와 함께 현대적 화성과 리듬이 어우러진 걸작이야. 이와 더불어 니진스키의 매혹적인 인형 연기와 베누아의 아름다운 무대장치와 의상, 포킨의 절제된 안무가 서로 유기적으로 펼쳐지면서 이루어낸 러시아적인 종합예술작품이라 평가됐지. 〈페트루슈카〉는 이후 피아노 독주용으로 편곡되어서 피아니스트들의 중요 레퍼토리로 자리 잡고 있어.

스트라빈스키는 〈불새〉와 〈페트루슈카〉의 성공으로 큰 인기를 얻었으니 이후 서방세계에서의 활동이 탄탄대로였겠어요.

꼭 그렇지만은 않았어. 누구에게나 좌절의 시기는 있단다. 〈봄의 제전 (Le Sacre du printemps 1913)〉이라는 작품으로 스트라빈스키는 관객들의 야유를 받게 됐거든. 스트라빈스키는 네 말대로 〈불새〉와 〈페트루슈카〉의 연이은 성공으로 자신감을 얻게 되었지. 그리고 문제작 〈봄의 제전〉에 착수하게 돼. 결론부터 이야기하자면 1913년 초연 당시에는 좀 전에 말한 대로 큰 소동을 일으켰지만 스트라빈스키는 이 곡으로 명실상부한 전위예술가로 주목받게 되지. 그리고 쇤베르크와 더불어 20세기 현대음악의 가장 중요한 창시자로 인정받게 됐단다.

〈봄의 제전〉은 어떤 내용의 작품인가요?

〈봄의 제전〉은 '이교도의 제전'을 표현한 곡이야. 원을 그리고 앉은 장로들이 제물로 바쳐진 처녀가 죽을 때까지 춤추는 것을 지켜보는 내용이지.

〈봄의 제전〉이 관객들에게 야유를 받게 된 것은 무슨 까닭인가요?

음악도 그렇고 무용도 그렇고, 도저히 발레공연이라고는 상상할 수도 없는 것이었거든. 야유라기보다 오히려 관객들은 충격을 받았던 거야. 스트라빈스키의 음악은 선율이나 화성은 찾아볼 수 없고 오로지 원시성 짙은 격렬한 리듬의 반복만이 들릴 뿐이었지. 대본과 안무는 니진스키가 담당했는데, 우아한 발레 동작을 기대하고 있던 관객들은 당황하기 시작했어. 니진스키는 도저히 춤 동작이라고는 할 수 없는 제자리 뛰기나 안짱다리 걷기 등 이상한 몸짓에 불과한 동작을 계속 하고 있었거든. 격분한 관객들의 소동 때문에 무용수들은 음악 소리가 들리지 않을

지경이었어. 그래서 니진스키는 박자를 크게 외쳤고 무용수들은 그 박자 소리에 따라 춤을 췄어. 결과적으로 무용과 음악은 서로 다른 리듬으로 각자의 길을 가고 있었다고 해. 난장판이 따로 없었지. 무대 뒤에서는 디아길레프가 소동을 피우는 관객들을 진정시키기 위해 공연장 불을 껐다 켰다 하고 있었지만 오히려 혼란만 더 가중시킬 뿐이었어. 스트라빈스키에 대해 옹호적이던 일부 예술가들마저 니진스키와 스트라빈스키의 실험은 예술의 죽음을 의미한다고 비난하기에 이르렀어. 〈봄의 제전〉 초연이 실패했다고 생각한 스트라빈스키는 이 곡이 발레보다는 콘서트용으로 더 적합하다고 생각하고 이후 콘서트용으로 편곡하면서 큰 성공을 거두게 됐지.

〈봄의 제전〉이 현대음악의 서막을 연 작품이라고 평가되는 것은 어떤 이유에서지요?

뒤샹은 〈샘〉을 내 놓으면서 '전시되기 위해서는 꼭 예술적이어야 하는가'라는 질문을 던졌잖아. 여기에서 말하는 예술은 전통적인 개념으로, 어떤 대상을 아름답게 재현해내는 것을 뜻하지. 스트라빈스키의 〈봄의 제전〉 역시 '예술이 꼭 아름다워야 하는가'라는, 당시 모든 전위예술의 공통적 주제였던 질문을 던진 대표적 작품이 된 것이지. 니진스키의 안무는 종래의 발레와는 전혀 다른 차원의 몸짓이었고, 음악에서 선율과 화성의 당위성에서 벗어난 스트라빈스키의 음악은 리듬의 해방을 이루어냈지. 또한 춤과 음악은 서로 종속된 관계에서 벗어나 독립적인 관계를 유지할 뿐 아니라 서로 상호작용을 하면서 종합예술을 이루어낸 거야. 즉 〈봄의 제전〉은 예술적 아름다움을 포기한 대신 전통으로부터의 해방을 성취한 거지.

세상에는 두 종류의 사람, 프루스트를 읽은 사람과
읽지 않은 사람만이 있다. - 앙드레 모루아

엄마 뭐 좀 먹을 것 없어요? 저녁을 너무 간단히 먹었는지 조금 출출한데요.

냉장고로 가려던 김 교수의 눈에 식탁 위에 놓아 둔 마들렌이 보였다. 아침에 빵을 사러 갔다가 아들이 어릴 적 간식으로 자주 먹던 기억이 나서 사다 둔 것이다. 마들렌을 안주 삼아 와인을 마시는 아들을 바라보는 김 교수의 얼굴에 흐뭇함이 배어나온다.

마들렌 하면 생각나는 작품이 있지.

하하하, 알아요. 「잃어버린 시간을 찾아서」죠. 주인공이 마들렌의 향기로 과거의 추억에 젖게 되잖아요.

대단한데! 그뿐 아니라 내가 무척 좋아하는 영화인데, 〈마담 프루스트의 비밀 정원〉[4]이라는 프랑스 영화에서도 마들렌에 대해 '기억을 낚는 낚싯바늘'이라고 말하고 있지. 마르셀 프루스트(Marcel Proust 1871-1922. 프랑스)의 「잃어버린 시간을 찾아서(À la recherche du temps perdu 1913-1928)」와 〈봄의 제전〉은 20세기 가장 영향력 있는 두 예술 작품으로 꼽히는 작품이야. 그런데 이 두 작품은 같은 해에 세상에 나왔단다. 우연치고는 좀 의미심장하지 않니? 〈봄의 제전〉이 사람들을 충격

4 〈Attila Marcel〉. 실뱅 쇼메 감독. 2013년 토론토 국제 영화제에서 특별 부문에 상영되었다.

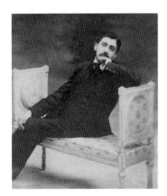
마르셀 프루스트

에 빠지게 한 것과 같은 해인 1913년에 프루스트는「잃어버린 시간을 찾아서」의 제1권인「스완의 집 쪽으로(Du côté de chez Swann)」를 자비로 출판했어. 왜냐하면 어느 출판사도 책을 내주려고 하지 않았거든. '의식의 흐름' 기법으로 쓰인 소설이 출판업자들의 마음에 들 리가 없잖아.

'의식의 흐름' 기법이 어떤 거예요? 사실 어릴 적 즐겨 먹던 과자 이름에 끌려 이 소설을 읽어보려 했는데, 막연히 어렵고 지루하다는 생각밖에 안 들었거든요. 결국 읽다가 포기했지만요.

의식의 흐름에 몸을 맡긴 채 그 흐름을 따라 써내려 가는 것을 '의식의 흐름' 기법이리고 한다. 일반적인 소설은 대개 시간의 흐름에 따라 사건 위주로 전개되잖아. 하지만 의식의 흐름 기법은 등장인물의 머릿속에 떠오르는 생각이나 기억, 느낌 등을 그대로 적는 기법이거든. 서술자의 내면의 소리를 그대로 적는 것이기 때문에 순차적인 시간의 흐름이 적용되지 않지. 그래서 소설의 전개는 스토리 위주가 아니라 일관성도 없고 우연적이며 의미 없는 말들의 나열인 경우가 많아서 난해하다는 느낌을 주게 되는 거야.

맞아요. 어떤 갈등이 일어나서 해결이 되는 기-승-전-결이 아니라서 읽기에 좀 힘들었어요.

기존의 소설들이 인간의 내면보다는 인간이 몸담고 있는 사회의 모습이나 사건 등을 스토리 위주로 담아내려 했다면 프루스트의 소설은 인간의 의식의 흐름에 몸을 맡긴 채 그 흐름을 따라 써내려 간 것이지.

'의식의 흐름'은 이후 모더니즘 소설에서 주로 사용하는 기법으로 자리 잡게 되었어. 물론 프루스트는 현대문학의 개척자로 불리게 되었고 말이야. 「잃어버린 시간을 찾아서」는 모두 7권[5]으로 이루어진 대작이야. 프루스트가 마지막까지 펜을 놓지 못했던, 일생의 역작이지. 2권 〈꽃핀 소녀들의 그늘에서(À l'ombre des jeunes filles en fleurs)〉는 1919년 공쿠르상[6]을 수상하며 비로소 문단의 인정을 받게 되었어.

프루스트는 의식의 흐름 기법을 어떻게 만들었나요?

지그문트 프로이트

프로이트(Sigmund Freud 1856-1939. 오스트리아)라는 이름 들어봤니? 인간의 무의식을 발견한 정신분석학자이지. 의식의 흐름 기법은 무의식 세계를 연구한 프로이트의 영향을 받아 탄생했어.

인간의 마음에는 평소에는 본인이 자각하지 못하는 또 다른 세계인 무의식의 세계가 있다는 거잖아요.

맞아. 프로이트는 무의식의 세계가 있다는 것을 밝혀냈고, 이를 이용해서 정신적인 문제를 해결할 수 있다고 주장했어. 즉 자유연상법을 통해 무의식 세계의 문제를 치유함으로써 정신과적인 치료가 가능하다는 것인데, 이것을 '정신분석'이라 불렀지. 프로이트의 무의식 세계의 발견

5 1권 스완의 집 쪽으로, 2권 꽃핀 소녀들의 그늘에서, 3권 게르망트가의 사람들, 4권 소돔과 고모라, 5권 갇힌 여자, 6권 사라진 알베르틴, 7권 되찾은 시간

6 프랑스에서 가장 권위 있는 문학상으로 평가되고 있는 공쿠르상은 프랑스의 아카데미 공쿠르 (Academie Goncourt)가 매년 12월 첫 주에 신인작가의 작품 중 가장 우수한 소설 작품을 뽑아 수여하는 상이다.

은 심리학이나 정신의학뿐만 아니라 20세기 모든 방면에서 지대한 영향력을 발휘하게 돼. 물론 예술에도 큰 영향을 끼쳤지. 지금 말한 프루스트의 소설뿐 아니라 20세기 가장 중요한 예술사조의 하나인 초현실주의(surrealism)가 탄생하는 배경이 되었단다.

초현실주의는 그럼 무의식 세계를 강조한 것인가요?

그렇지. 초현실주의는 이제까지 평소에 깨닫지 못하던 무의식의 세계에 새로운 조명을 비춘 정신운동을 말해. 즉 무의식을 탐구함으로써 궁극적 진실에 도달할 수 있다고 믿은 거야. 왜냐하면 프로이트의 정신분석학에서 영향을 받은 초현실주의는 현실을 불완전한 허상으로 보았거든. 대신에 주관적인 상상과 꿈의 세계가 더 중요한 현실이라고 생각한 거지. 대표적인 초현실주의 화가로 달리(Salvador Dalí 1904-1989. 에스파니아), 마그리트(René Magritte 1898-1967. 벨기에), 에른스트(Max Ernst 1891-1976. 독일) 등이 있어.

달리는 제가 좋아하는 화가예요. 녹아내린 시계나 공중에 떠 있는 붉은 장미 등의 비현실적인 그림을 보면서 무척 환상적이라고 생각했어요. 그런데 그런 것들이 무의식의 세계를 표현하려 했던 것이었군요.

"난 그것을 보았고, 사랑에 빠지게 되었다." - 이고르 스트라빈스키

자 이제 다시 스트라빈스키 이야기로 돌아가볼까?

원시주의 음악을 했던 스트라빈스키가 문제작 〈봄의 제전〉을 발표했지요. 그 후에 스트라빈스키의 음악적 스타일은 변모했나요?

〈봄의 제전〉 이후 스트라빈스키의 음악은 자의 반 타의 반으로 변하

게 돼. 얼마 안 있어 1차 세계대전이 일어났거든. 1914년의 일이야. 전쟁이 터지니 당연히 대규모 공연이 어렵게 되잖아. 그래서 디아길레프 발레단은 해체되기에 이르렀어. 이후 스트라빈스키는 스위스에 정착하면서 소규모 작품 위주로 작곡을 하게 되지.

〈봄의 제전〉의 실패와 맞물려서 전쟁이 일어났군요. 그러면 스트라빈스키의 작품이 소규모로 된 것은 경제적인 이유도 컸겠어요.

경제적인 것이 가장 큰 이유였겠지. 스위스 시절에 스트라빈스키는 재즈 밴드와 쇤베르크의 무조성 음악에 많은 흥미를 느끼게 돼. 그러면서 차츰 러시아적 음향을 벗은 곡들을 발표하기 시작했어. 이 시기의 대표작으로 〈병사 이야기(L'Histoire du soldat 1918)〉라는 작품이 있어. 쉽게 풀어 쓴 파우스트라는 평을 받기도 하는데, 휴가를 받고 집으로 향하던 병사가 길에서 만난 악마의 유혹에 사로잡혀 바이올린을 두고 벌이는 대결 이야기야.

〈병사 이야기〉는 어떤 장르의 작품인가요? 역시 발레음악인가요?

〈병사 이야기〉는 음악, 극, 발레 그리고 낭독으로 이루어졌어. 사실 연극 같기도 하고 무용극 같기도 한, 장르 불명의 음악극으로 볼 수 있지. 단지 두 명의 배우와 무용수, 한 명의 낭독자와 7개의 악기로 구성된 소규모 편성이야. 이제까지 대형 무대를 위한 작품을 주로 작곡했던 것에 반해 이처럼 소규모로 만들어진 까닭은 물론 전쟁기간인 만큼 제작비의 제약이 큰 이유였겠지. 하지만 재즈에 대한 관심도 그 이유 중 하나라고 볼 수 있어. 이 곡은 클라리넷, 바순, 트럼펫, 트롬본, 바이올린, 콘트라베이스, 타악기로 악기편성이 되어 있거든. 그런데 이 편성은 그가 막 관심을 가지기 시작하던 재즈 밴드의 악기 구성과 일치하는 거지.

그럼 〈병사 이야기〉는 앞서의 원시주의적인 음악들과는 다른 성격의 작품이겠어요.

맞아. 원시주의 음향은 더 이상 찾아볼 수 없지. 〈병사 이야기〉에서는 아직 본격적인 재즈 리듬의 도입은 이루어지지 않았지만 재즈의 전신이라고 할 수 있는 랙타임 리듬[7]이 사용되었어. 또한 방금 말한 것과 같은 재즈와 동일한 악기편성을 하고 있다는 점이 특징이지. 현대음악의 창시자로 불리는 스트라빈스키의 음악답게 이 작품은 기이한 선율과 귀를 두드리는 불협화음, 현대적 리듬 등으로 이루어져 있어. 네가 말한 귀신소리 같다는 것 말이야, 하하…. 또한 구성적인 면도 특이한데, 병사와 악마가 대사를 읊고[8] 공주가 춤을 추며 낭독자가 도덕적 교시를 낭독하는 구성을 취하고 있지.

그렇다면 러시아적인 음향을 벗은 〈병사 이야기〉는 어떤 음향적 색채를 가졌나요?

스트라빈스키는 이 작품에서 러시아적 음향을 대신해서 국제적 음향을 추구하고 있어. 작품 곳곳에서 탱고나 랙타임, 왈츠, 독일 코랄[9], 스페인의 파소도블레[10] 등 다양한 나라의 다양한 리듬과 선율이 쓰이고 있거든. 스위스 로잔에서 열렸던 초연은 성공적이었지만 당시 유행하던 스페인 독감으로 인해 예정되었던 순회공연은 취소되고 공연은 일회로 그

7 1870년대부터 미국의 술집이나 무도장 등에서 연주되던 당김음이 많이 쓰이는 흑인음악 연주 스타일을 뜻한다. 재즈의 원조로 여겨지는데, 재즈와는 달리 즉흥성이 없이 악보대로 연주한다.

8 스트라빈스키는 대사에 음악을 붙이지 않았다.

9 종교개혁 이후 루터 교회의 성립과 함께 등장한 새로운 음악으로, 독일 개신교에서 회중들이 부르는 찬송가를 말한다.

10 투우장의 행진 음악으로, 빠른 8분의 6박자로 이루어졌으며 활기찬 리듬이 특징이다.

치고 말았어. 스트라빈스키는 이후 이 곡을 음악회 연주용으로 11개의 모음곡으로 편곡하기도 했어.

그러니까 전쟁을 피해 스위스로 이주한 스트라빈스키는 이전의 원시주의적인 강렬한 음악 대신에 보다 간결한 음악과 재즈에 관심을 가지기 시작했군요.

맞아. 전쟁으로 인해 대규모 공연이 중단되면서 스트라빈스키의 음악역시 간결해지기 시작했고, 이것은 스트라빈스키가 신고전주의 음악의길로 들어서게 되는 결정적인 계기가 되었단다. 신고전주의 음악은 '바흐로 돌아가자'라는 이념을 내걸었어. 조성체계를 포함한 전통적 음악양식과 음악관에 대해 높은 관심을 보이면서 낭만주의 시대 이전의 전통을 현대적으로 새롭게 수용하고자 한 것이지. 이는 이해하기 힘든 다다이즘이나 모호한 인상주의, 독단적인 표현주의에 대한 반발로 일어난사조라고 할 수 있어.

신고전주의 음악가들은 어떤 음악을 작곡했나요?

신고전주의 작곡가들은 음악이 객관적으로 이해될 수 있어야 한다고 주장했어. 그리고 이를 위해 고전적 형식에 충실한 간결한 곡들을 작곡했지. 스트라빈스키의 발레음악 〈풀치넬라(Pulcinella 1920)〉는 스트라빈스키가 신고전주의로 들어선 첫 작품으로 평가되는 곡이야. 그리고 이후 미국에 정착해서도 그의 신고전주의 작풍은 계속 유지되었고 이에 따라 스트라빈스키는 대표적 신고전주의 음악가로 일컬어지게 되었지.

〈풀치넬라〉는 어떤 음악인가요?

〈풀치넬라〉는 스트라빈스키의 최초의 신고전주의 작품이라는 사실이외에도 중요한 점이 또 있어. 바로 뒤샹의 레디메이드 개념을 사용

한 음악이라는 거야. 이 곡은 스트라빈스키가 작곡했다기보다는 바로 크 시대 음악을 편곡한 건데, 바로크 시대 이탈리아 작곡가인 페르골레시(Giovanni Battista Pergolesi 1710-1736. 이탈리아)를 위시하여 갈로(Domenico Gallo 1730-1768. 이탈리아), 몬차(Carlo Monza 1680-1739. 이탈리아) 등 바로크 시대 작곡가의 작품을 오케스트라로 편곡한 거야.

뒤샹이 타인에 의해 이미 만들어진 기성품에 새로운 개념을 부여해서 예술품으로 만든 것처럼 스트라빈스키도 페르골레시 등의 작품에 새로운 개념을 부여해서 자신의 작품으로 내놓았다는 것인가요?

그런 셈이지. 스트라빈스키는 〈풀치넬라〉를 창조했다기보다 바로크 시대의 음악을 현대적 리듬과 음향으로 '변화'시킨 거야. 그런데 이는 이후 스트라빈스키에게서 지속적으로 나타나는 작곡기법이 되었어. 자신의 작품은 물론이고 다른 사람의 작품을 조금 편곡해서 내놓는 것이지. 이 때문에 당시에 표절 논란에 휩싸이기도 했어. 하지만 스트라빈스키는 자신이 단순히 페르골레시의 작품을 차용한 표절이 아니라 이를 현대적 요소들로 조합한 변형이라고 주장했지. 그리고 이는 고전 시대의 음악을 현대적으로 표현하자는 신고전주의의 이념과도 맞아떨어지는 것이었고. 뿐만 아니라 좀 전에 말했듯이 이러한 스트라빈스키의 신고전주의적 사고는 뒤샹의 레디메이드 개념으로 대표되는 당대의 새로운 예술 조류와 일치하는 것이었어. 〈풀치넬라〉의 초연은 1920년 5월 15일 파리 오페라 극장에서 있었고 무대장치는 피카소가 맡았다고 해. 스트라빈스키의 대부분의 작품과 마찬가지로 이 곡도 이후에 성악과 함께하는 관현악곡 그리고 바이올린과 피아노를 위한 모음곡 등 여러 가지 형태로 편곡되었어.

"음렬음악가들은 12라는 수에 갇혀 있지만 나는 7이라는 숫자 속에서
더 큰 자유를 느낍니다" - 이고르 스트라빈스키

스트라빈스키가 음악사적으로 많은 일을 했군요. 발레음악을 독립된
예술의 경지로 끌어올렸고, 신고전주의 작풍으로 현대예술의 개념을 실
현하기도 했고요.

그뿐이 아니야. 현대적인 음반을 내기도 하였고 재즈 리듬을 본격적
으로 작품에 도입하기도 하는 등 많은 실험적인 작업을 한 예술가이지.

현대적인 음반은 어떤 것을 의미하지요?

스트라빈스키는 1925년에 처음으로 미국을 방문했는데, 이때 4악장
으로 이루어진 피아노 독주곡 〈A조의 세레나데(Serenade in A)〉를 음반
으로 녹음했어. 그런데 스트라빈스키는 단순히 연주 녹음만을 한 것이
아니라 수록 시간까지 감안해서 작곡을 했지. 즉 한 악장 당 3분 정도의
길이로 작곡을 해서 두 장의 레코드에 수록될 수 있도록 의도적으로 작
품의 길이를 조정한 거란다. 이로써 이 음반은 기술에 예술이 적응한 중
요한 예로 남게 되었어. 일찍이 음악 단독으로는 관중의 마음을 사로잡
을 수 없음을 간파했던 스트라빈스키는 이제 레코딩 기술이 가져올 변
화와 가치까지도 정확히 이해하고 있었던 거야.[11]

스트라빈스키가 레코딩에 주목하게 된 이유는 무엇이었나요?

스트라빈스키는 레코딩이야말로 원작자의 의도를 정확하게 기록하
고 전달할 수 있는 매체라고 생각한 거지. 그리고 이를 매우 반겼지만 동

11 「스트라빈스키」 정준호. 을유문화사, 2008

시에 녹음의 문제점도 파악하고 있었어. 즉 무한 복제가 가능한 음악은 감상을 위한 수고를 덜게 되니까 그 감동이 줄어들 수 있다는 거지. 또한 녹음된 소리와 실제 연주 소리가 다르게 들리는 음향의 왜곡 현상이 일어날 수 있음을 경계한 것이기도 하고. 이 문제는 오늘날에도 해당되는 현상이잖아. 손만 뻗으면 원하는 음악을 언제든지 들을 수 있으니까 그 가치가 옛날과는 견줄 수가 없는 것이 사실이지. 또한 오늘날에는 녹음 기술의 발달로 인해서 웬만한 음반들은 현장의 소리를 거의 완벽히 기록할 수 있지만 재생하는 장소나 기계에 따라 현장의 소리와 다른 경우도 종종 있으니까.

스트라빈스키가 재즈적인 요소를 자신의 음악에 사용한 것은 언제부터인가요?

스트라빈스키는 1939년 2차 세계대전을 피해 미국으로 이주하게 돼. 아까 말했듯이 미국에서도 그는 신고전주의적 음악을 지속해나가는 한편 본격적으로 재즈적인 요소를 자신의 음악에 도입했지. 랙타임이나 재즈 리듬을 직접적으로 가져오기도 했고, 특히 경음악단이나 재즈 밴드에 기초한 작품들을 많이 남겼어.

스트라빈스키는 미국으로 이주한 후 본격적으로 재즈를 자신의 음악에 도입하기 시작했군요.

맞아. 그리고 이 시기의 작품들은 신고전주의라는 우산 속에서 대부분 자신의 작품 일부를 발췌해서 편곡하거나 다른 작곡가들의 작품을 인용하여 쓰인 곡들이 대다수지. 예를 들어 〈러시아풍의 스케르초(Scherzo à la Russe 1954)〉나 〈에보니 협주곡(Ebony Concerto Symphonies of Wind Instruments 1945)〉 등은 재즈 밴드를 염두에 두고

작곡한 곡들인데, 곳곳에 〈페트루슈카〉를 비롯한 자신의 작품들을 새롭게 사용하거나 다른 작곡가들의 작품을 인용한 점이 보이고 있지.

스트라빈스키는 자신의 조국인 러시아로 돌아가지 않았나요?

전쟁 후에 러시아는 소련이 되었지. 러시아 혁명과 전쟁을 피해 미국으로 이주해왔던 많은 러시아 예술가들이 전쟁 후 고국으로 돌아갔지만 스트라빈스키는 계속 미국에 머물렀어. 그리고 소련이 추구했던 소위 '사회주의적 리얼리즘'[12]과는 무관한 음악활동을 했지. 그 때문에 스트라빈스키의 음악은 1948년 소련 당국에 의해 '부르주아 음악의 대변인'으로 선고되어서 연주가 금지되기에 이르렀어. 그러나 스탈린 사후 '젊은 음악가에게 미래와 희망을 주기 위해' 소련에서 그의 음악에 대한 재평가가 이루어졌고, 1962년에는 꿈에 그리던 고국을 여행할 수 있었다고 해.

스트라빈스키가 현대음악의 창시자라고 했는데 그의 음악은 어떤 점에서 의의가 있는 걸까요?

1939년에 스트라빈스키는 하버드대학에서 강연을 하였는데, 이 강의 내용은 후에 「음악의 시학(Poetics of Music)」이라는 제목으로 출간되었어. 「음악의 시학」은 그의 음악관을 잘 요약한 것으로, 스트라빈스키의 음악을 이해하는 데 매우 중요한 자료지.

「음악의 시학」은 어떤 내용으로 이루어졌나요?

「음악의 시학」에서 스트라빈스키는 20세기 초의 서양음악을 정리하

12 1934년 소련에서 공식화된 혁명적 예술 창작 방법이다. 계급적이고 사회주의적인 내용을 민족적 형식에 담아 행복하고 낙관적인 사회주의적 유토피아를 반영하고자 하였다. 이를 위해 작품은 인민이 쉽게 이해할 수 있어야 한다고 주장하였다.

고 자신의 신고전주의적 음악의 본질을 얘기하고 있어. 먼저 스트라빈스키는 바그너를 비판함으로써 자신의 신고전주의 음악에 당위성을 부여했지. 사실 거창하고 극단적인 바그너의 음악은 많은 음악가들이 한 번쯤은 빠져들 만큼 대단한 영향력을 가졌었잖아. 심지어 이에 대항하여 인상주의 음악을 시작한 드뷔시조차도 초기에는 바그너를 숭배했었지. 하지만 스트라빈스키는 과거의 것을 답습하는 것을 극도로 싫어했고, 음악은 항상 진보해야 한다고 주장한 작곡가였어. 예를 들어 그는 초기 몇 작품을 제외하고는 교향곡을 전혀 작곡하지 않았는데, 이미 베토벤에 의해 완성된 교향곡은 더 이상 발전할 여지가 없다고 여겼기 때문이야.

음악적 진보를 주장했던 스트라빈스키는 바그너를 뛰어넘어 신고전주의 음악의 개념을 만든 것이로군요. 그리고 이는 전통적인 것에 기반을 두고 현대적인 울림을 가지려 한 것이었고요.

맞아. 그런 점에서 스트라빈스키와 다다이스트와의 차이점을 발견할 수 있지. 즉 파괴적인 다다이스트들과 달리 스트라빈스키는 전통을 수용하면서 현대문명에 대해서도 순응하는 유연한 태도를 보인 거지. 그래서 스트라빈스키는 녹음이나 영화 같은 현대적 기술을 적절히 활용했어. 하지만 좀 전에 말했듯이 녹음기술의 발달로 인한 음악의 대량 복제에 대한 우려도 나타냈지. 즉 모더니즘의 확산이 결국 개성 없는 예술을 양산해내고 그것이 걸작이 되는 왜곡된 예술관이 탄생할지도 모른다는 염려를 한 건데, 이것은 오늘날 어느 정도 사실로 나타나고 있잖아?

그런 점에서 스트라빈스키는 기존의 전통을 모두 거부하던 당시의 새로운 예술관과는 약간 다른 점을 가지고 있군요.

사티는 가구음악을 통해 의식하지 않아도 되는 음악을 추구하였고, 뒤샹은 스스로 자신을 예술인이 아닌 아나티스트로 부르며 예술가와 예술작품의 위상을 일상적인 것으로 끌어내리려 했지. 하지만 스트라빈스키는 사티나 뒤샹과 같이 음악이 꼭 현대적 의미의 진화를 거쳐야 하는가라는 문제에는 회의적이었어. 오히려 브람스와 같이 전통에서 비롯된 음악이 작곡가를 더욱 자유롭게 한다고 주장했단다.

전통을 적극적으로 수용했음에도 불구하고 어떤 점에서 스트라빈스키의 음악을 현대음악의 시작이라고 할 수 있는 건가요?

사실 바로 그 점이 스트라빈스키 음악의 한계점이라고 지적할 수도 있지. 그러나 스트라빈스키의 여러 실험적인 작품들은 전통적인 음악과 달리 아름다움만을 추구하고 있지 않다는 점에서 현대음악의 시작이라고 할 만한 거야. 나는 스트라빈스키가 대중이 무엇을 원하는지를 정확히 알고 있었다고 생각해. 그리고 이를 위해 신고전주의라는 기법을 통해서 과거의 것을 현대적으로 재현함으로써 전통에서 크게 벗어나지 않으면서도 성공적으로 대중과 소통한 작곡가가 되었지. 왜냐하면 사실 현대의 전위음악은 청중과의 교감을 상실한 경우가 많기 때문이야.

피곤한지 아들의 눈이 점점 내려가는 것을 보고 김 교수는 말을 마쳤다. 아직 주말까지는 시간이 많으니까 서둘지 말자….

신고전주의 음악은 '바흐로 돌아가자'라는 기치 아래 낭만주의 시대 이전의 음악을 현대적으로 새롭게 수용하고자 한 음악사조다. 모호하고 이해하기 힘든 인상주의나 다다이즘, 표현주의에 대한 반발로 일어난 조류였다. 신고전주의 작곡가들은 음악이 객관적으로 이해될 수 있어야 한다고 주장하면서 고전적 형식에 충실한 간결한 곡들을 작곡하였다. 신고전주의 음악은 단순하고 간결한 음악을 주장했던 에릭 사티와 그를 정신적 지주로 삼은 프랑스 6인조 음악에서 영향을 받아 탄생하였다. 대표적인 신고전주의 작곡가인 스트라빈스키는 음악의 신고전적인 표현을 위해 뒤샹의 레디메이드 개념을 도입하기도 하였다.

　스트라빈스키의 음악은 러시아 민족주의적인 특색이 두드러진 원시주의 음악과 신고전주의 음악 그리고 12음 기법과 재즈에 영향을 받은 음악으로 나누어 볼 수 있다. 그에게 처음으로 국제적 명성을 가져다 준 발레음악은 강렬한 리듬과 이색적인 오케스트라의 화려한 음향으로 관객들을 사로잡았는데, 이 시기의 스트라빈스키 음악은 원시주의에서 영향을 받았다. 원시주의란 '생각하기 전에 존재 한다'라는 기치를 내걸고 문명이 생겨나기 이전으로 돌아가자고 주장한 예술사조다. 유럽의 제국주의적 정복으로 접하게 된 아시아나 아프리카 등의 세련되지 못하고 소박한 원시적인 본능을 기교나 복잡한 기술을 배제한 채 작품으로 표현하였다. 음악에서의 원시주의는 회화와 마찬가지로 지나치게 세련되고 복잡한 음악에 대한 반동으로 생겨나 현대음악의 한 흐름을 차지하게 되었다. 태고의 생명력을 되찾아 인간성을 회복하고자 했던 원시주의 음악은 특히 리듬의 해방을 통해 강렬하고 격렬한 리듬과 거친 음색을 사용하는 것이 특징이다. 대표적 원시주의 음악가인 스트라빈스키는 강렬한 리듬의 원시주의

음악을 유럽에 선보여 커다란 충격을 주며 새로운 스타로 떠올랐다.

〈봄의 제전〉은 '음악이 꼭 아름다워야 하는가'라는 당시 모든 전위예술의 공통적 주제였던 질문을 던진 문제작이었다. 〈봄의 제전〉과 같은 해인 1913년에 마르셀 프루스트의 「잃어버린 시간을 찾아서」가 출판되었다. 이 작품은 인간의 의식의 흐름에 몸을 맡긴 채 그 흐름을 따라 써내려간 소설로서, '의식의 흐름'이라는 독특한 서술기법을 사용하였다. 기존의 소설들이 인간의 내면보다는 인간이 몸담고 있는 사회의 모습이나 자연의 힘 등을 스토리 위주로 담아내려 했다면, 의식의 흐름 기법은 등장인물의 머릿속에 떠오르는 생각이나 기억, 느낌 등을 그대로 적는 방법을 취한다. 따라서 소설의 전개는 스토리 위주가 아니라 일관성도 없고 우연적이며 의미 없는 말들의 나열인 경우가 많아 난해하다는 느낌을 주게 된다. 이 기법은 이후 모더니즘 소설에서 주로 사용하는 기법으로 자리 잡게 되었다.

의식의 흐름 기법은 무의식 세계를 연구한 프로이트의 영향을 받아 탄생하였다. 프로이트의 무의식 세계의 발견은 심리학이나 정신의학에서뿐만 아니라 20세기 모든 방면에서 지대한 영향력을 발휘하였고, 프루스트의 소설을 위시하여 예술에도 큰 영향을 끼치게 되었다. 20세기 가장 중요한 예술사조의 하나인 초현실주의는 프로이트의 무의식 세계의 발견이 있었기에 탄생할 수 있었다. 이제까지 평소에 깨닫지 못하던 무의식의 세계에 새로운 조명을 비춘 초현실주의는 현실을 불완전한 허상으로 보았고, 주관적인 상상과 꿈의 세계가 더 중요한 현실이라고 생각하였다. 따라서 이들은 무의식을 탐구함으로써 궁극적 진실에 도달할 수 있다고 주장하였다.

4 영혼을 그린
예술가

"뭉크는 소피의 죽음을 단순히 물리적으로 재현해낸
것이 아니라는 거지. 그 죽음의 순간에 자신의
마음속을 지배했던 내적인 감정을 표현한 거야."

"내 미술은 자기 고백이다. 나는 이를 통해
나와 세계의 관계를 규명하고자 한다"
– 에드바르 뭉크

오랜만에 내리는 비를 보며 김 교수는 커피잔을 들고 창가에 앉았다. 계절에 맞지 않게 소리 없이 내리는 비는 조용히 땅을 적시고 있다. 인적이 드문 창밖을 바라보다 김 교수의 마음은 문득 쓸쓸해진다. 역시 비는 사람을 감상적으로 만드는 묘한 기운이 있다. 날씨 탓인지 휴일인데도 외출도 않고 있던 아들이 자신도 커피 한잔을 따르고 음악을 들으려고 CD를 찾고 있다. 이것저것 뒤지더니 스트라빈스키의 〈피아노 랙 뮤직(Piano Rag Music 1919)〉을 고르는 것을 보고 김 교수는 속으로 미소를 지었다. 지난번 스트라빈스키에 대한 이야기를 기억하고 있나보다. 커피 향과 비 내리는 날이 주는 고즈넉함 그리고 방을 가득 채우는 음악이 행복하다.

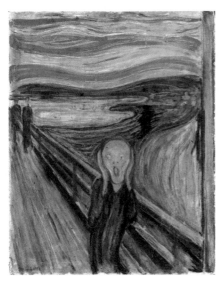

절규, 1893

그런데 엄마, 예술의 일상화와 전통적인 가치를 부정하는 현대예술에서는 우리의 감정을 표현하는 데는 관심이 없나요?

꼭 그렇지만은 않지. 모든 예술은 우리가 살아가는 의미와 모습을 그리는 거잖아. 다만 표현방법이 다를 뿐이지.

하지만 오늘 같은 날은 왠지 감정으로 호소하는 작품을 접하고 싶어요.

음…. 혹시 〈절규(The Scream 1893)〉라는 그림 본 적 있니?

네! 어떤 사람이 얼굴을 감싸고 비명을 지르는 듯한 그림말이지요? 그런데 그 그림은 보통 그림하고 좀 다른 것 같아요. 그리다 만 것 같기도 하고…. 그렇다고 인상주의 그림처럼 아름다운 색으로 가득 차 있지도 않고요.

하하하! 네가 제대로 봤구나. 〈절규〉는 에드바르 뭉크(Edvard Munch 1863-1944. 노르웨이)의 작품이야. 모더니즘의 아버지라고 불리지.

뭉크의 어떤 점이 모더니즘적인 것이지요?

현대예술이 나오게 된 배경은 이야기해줬지? 19세기 말과 20세기 초에는 세기말의 어수선함과 두 차례에 걸친 세계전쟁으로 인해 사람들은 허무주의와 불안에 빠져들었어. 그리고 예술은 이러한 시대상황 탓에 유례없이 다양한 개념과 사조들을 쏟아내기 시작했잖아. 이들 사조들은

크게 두 가지 방향으로 생각해볼 수 있어. 첫째로는 기존의 질서를 거부하고 완전히 새로운 질서를 만들어야 한다는 주장이야. 대표적인 사람이 뒤샹이겠지? 그리고 이와는 조금 다르게 전통을 수용하면서 새로운 길을 모색해야 한다는 주장도 있었단다. 말하자면 조금 덜 과격한 주장인데, 스트라빈스키도 이 부류에 속한다고 할 수 있지.

그럼 뭉크는 어떤 쪽이었나요?

뒤샹이 회화라는 형태의 모든 것을 거부하고 레디메이드와 같은 새로운 개념을 창안했잖아. 하지만 뭉크는 회화 자체를 부정한 것이 아니라 그 표현방법을 달리 함으로써 종래의 그림과는 다른 예술관을 나타내 보였지. 그런데 뭉크도 자신의 회화에서 사물을 있는 그대로 재현하는 것을 거부했어. 이 점은 당시의 새로운 예술관과 일치하는 거지.

뭉크는 어떤 방법으로 그림을 그렸는데요?

뭉크는 보통 유화에서 보이는 두꺼운 붓질보다 얇고 투명한 느낌의 물감 층을 즐겨 사용했어. 뿐만 아니라 밑칠을 완전히 하지 않아서 캔버스의 천이 그대로 드러나도록 하는 기법을 즐겨 사용했지. 즉 의도적으로 그림이 완성되어 보이도록 그리기를 거부한 거야.

그래서 〈절규〉를 보면 남자인지 여자인지도 명확하지 않고 배경도 세세하게 묘사하지 않은 거군요. 뭉크는 무엇을 표현하고 싶어서 그런 기법을 사용한 거예요?

그에게는 사람의 생김새보다는 영혼의 외침을 표현하는 것이 더 중요했던 거지. 뭉크는 자신의 그림을 레오나르도 다 빈치와 비교하며 설명했는데, 레오나르도 다 빈치가 인체를 연구해서 해부도를 그렸던 것처럼 자신의 그림은 영혼을 해부하는 것이라고 했단다. 하지만 꼼꼼하

게 세부까지 묘사하지 않고 붓질 몇 번으로 윤곽만 남겨두는 뭉크의 기법은 당시 비평가들로부터 썩 좋은 평을 받지 못했어. 그림을 그릴 줄 모른다는 거지. 테크닉의 부족이라는 혹평을 받은 거야. 사실 시대를 앞서 걸었던 예술가들은 대부분 외로운 길을 걸었지. 극소수의 동조자들을 제외하고는 오히려 외국에서 먼저 인정을 받았던 경우가 많잖아. 뭉크 역시 모국인 노르웨이보다 독일에서 먼저 인정을 받았고 독일 미술계에 큰 영향을 끼치게 돼.

독일에서 어떤 일이 일어나는데요?

뭉크에 의해 표현주의라는 사조가 조명을 받게 됐단다. 표현주의는 20세기 초 독일에서 일어난 주관적 표현에 중점을 둔 새로운 사조를 말해.[1] 예술의 진정한 목적은 대상의 사실적 묘사나 표면적인 감각만을 재현하는 것이 아니라 인간 내면의 감정과 감각을 표현하는 것이라고 주장하는 사조지. 이에 따라 표현주의 화가들은 종래의 예술이 가지던 아름다움의 표현이라는 최대의 목적과 멀어지게 돼. 실제 현실은 아름다움으로만 가득 찬 것이 아니잖아? 표현주의자들은 이런 세상을 아름답게만 표현한다는 것은 진실한 예술가의 자세가 아니라고 본 거야.

그럼 뭉크에 의해 표현주의가 처음 시도된 건가요?

그건 아니야. 일반적으로 반 고흐가 그 선구자로 여겨지고 있어. 표현주의라는 용어는 독일 비평가들이 1911년에 처음으로 사용했는데, 표현주의 사조는 제1차 세계대전 이후에 문학, 음악, 연극, 영화 등 모든 장

1 같은 시기 프랑스에서는 마티스가 주축이 되어 야수파(fauvisme)가 생겼다. 이들은 대상의 재현보다 표현을 중요시했고 전통적인 원근법을 파기하고 강렬한 색을 사용하였다는 점에서 표현주의와 공통점을 지닌다.

르에 영향을 끼쳤지. 대상을 있는 그대로 묘사하는 대신에 강렬한 감정 표현을 강조한 뭉크의 새로운 예술관은 대표적인 표현주의 기법이라 할 수 있단다.

뭉크가 독일에 알려지게 된 계기는 무엇인가요?

베를린 미술가협회의 초청으로 베를린에서 전시를 하게 된 것이 계기가 되었어. 1892년에 열린 이 개인전에서 총 55점의 뭉크 작품이 전시되었는데, 전시회는 1주일 만에 막을 내리게 되었단다. 그림들이 너무 어둡고 폭력적이라는 비난 때문이었지. 이 일을 '뭉크 사건'이라고 할 정도로 당시 베를린 미술계는 뭉크의 그림에서 큰 충격을 받았어. 하지만 뭉크는 오히려 이 사건으로 독일에서 유명 인사가 되었고 베를린 분리파를 탄생시키는 계기가 되었지.

그러니까 분리파라는 것은 기존의 질서에 반대하여 새롭게 형성된 그룹을 뜻하는 것이군요.

맞아. 분리파란 관영화된 전람회를 거부하고 전람회를 스스로 기획하고 조직하기 위해서 창립된 새로운 예술가 집단을 뜻해. 따라서 과거의 전통에서 분리되어 자유로운 표현 활동을 목표로 하게 되지. 1892년에 탄생한 뮌헨 분리파와 비엔나 분리파 그리고 뭉크의 작품 전시 거부를 계기로 탄생한 베를린 분리파 등이 있어.

뭉크의 그림을 계기로 새로운 분리파까지 결성될 정도였다니 뭉크의 영향력이 어땠을지 짐작이 가네요. 그런데 뭉크 그림의 어떤 점이 뭉크 사건이 일어날 정도로 충격을 가져왔나요?

뭉크는 자신의 그림으로 불안과 공포, 죽음, 증오와 같은 인간의 가장 근본적인 감정을 표현하고자 했단다. 뭉크는 어릴 적부터 늘 죽음과 가

까이 있었지. 어린 시절에 겪은 어머니와 누나의 죽음뿐 아니라 뭉크 자신도 늘 병약해서 죽음의 문턱까지 간 적도 있었어. 의사였던 동생도 갑자기 죽었고. 또한 아버지는 심한 우울증에 시달렸고 누이동생은 정신병자였어. 이처럼 불행했던 자신의 삶에서 떠오르는 절망과 불안에 대한 강박관념을 강렬한 색채와 왜곡된 선으로 표현한 거지.

음울하고 슬픈 감정들이 미처 완성되지 않은 듯한 기법으로 표현된 뭉크의 그림을 전통적인 회화에 익숙해 있던 사람들이 쉽게 받아들이기는 어려웠겠어요.

뭉크는 자신의 작품을 '영혼의 회화(soul art)'라고 불렀어. 그리고 기존의 장식적이고 감각적인 회화를 '비누예술(soap art)'이라고 말하면서, 자기 고백적인 자신의 작품과 차별화시켰지. 최초의 영혼의 회화는 〈병든 아이(The Sick Child 1896)〉라고 알려져 있어. 이 작품은 자신의 누나였던 소피의 죽음을 소재로한 그림이야. 다섯 살 난 어린 뭉크가 겪었던 엄마의 죽음은 평생 따라다니던 충격이었지. 엄마의 사망 후 뭉크는 소피에게서 엄마의 정을 느끼고 있었다고 해. 그런데 그 소피마저 뭉크가 14세 되던 해에 폐결핵으로 사망했단다. 뭉크가 얼마나 큰 슬픔을 느꼈을지 이해가 가지. 뭉크는 소피가 숨을 거두었던 의자를 평생 간직했고, 그 의자는 그의 그림에서 지속적으로 등장하는 오브제가 되지. 뭉크는 바로 그 의자에 앉아서 〈병든 아

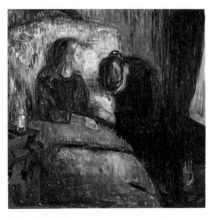

병든 아이, 1896

이〉를 그렸다고 해.

〈병든 아이〉는 어떤 점에서 영혼의 회화라고 할 수 있나요?

〈병든 아이〉가 최초의 영혼의 회화라고 불리는 까닭은 그 표현방법에 있다고 볼 수 있어. 이 작품에서 뭉크는 소피의 죽음을 단순히 물리적으로 재현해낸 것이 아니라는 거지. 그 죽음의 순간에 자신의 마음속을 지배했던 내적인 감정을 표현한 거야. 그리고 그 내적 상태의 표현과 외적인 상황이 서로 분리해낼 수 없는 완전한 상태의 순간으로 표현되었기 때문에 영혼의 회화라고 불리는 거란다.

뭉크는 어떤 방법으로 내적 상태와 외적인 상황을 일치시켰는데요?

이 그림을 보면 바탕을 완전히 색칠하지 않았지? 또 물감이 아래로 흘러내리는 것을 볼 수 있잖아. 이것은 물감을 스프레이로 뿌려서 캔버스 위에서 그냥 흘러내리도록 놓아둔 건데, 바로 흘러넘치는 눈물을 표현한 거야. 기존의 회화처럼 대상을 세심한 부분까지 완벽히 묘사하는 방법으로는 벅차오르는 자신의 생생한 슬픔을 도저히 표현할 수 없었던 거지. 그래서 뭉크는 가장 필요한 요소들만 남기고 나머지 요소들은 단순 처리하는 방법을 택한 거야.

에릭 사티도 비슷한 방법으로 작곡을 했다고 하셨지요? 뺄셈의 법칙으로요!

훌륭해, 하하하…. 이 작품이 발표된 당시 극소수의 사람들은 완전히 새로운 방식의 그림이라고 평가했지만 아까도 말했듯이 대다수 비평가들은 혹평을 했단다. 뭉크의 그림은 분위기가 너무나 암울할 뿐 아니라 채 완성되지도 않은 것처럼 보인다면서, 단지 광기에 사로잡힌 그림일 뿐이라고 비난을 퍼부었지. 하지만 뭉크는 판화를 포함해서 여섯 차례

이상이나 이 그림을 반복해서 그릴 정도로 이 작품에 큰 의미를 두게 돼. 그리고 스스로 이 그림은 뒤에 오는 모든 작품들을 위한 주춧돌이라 말하며 자신의 예술의 전환점이 되었다고 말했지.

영혼의 회화를 그린 뭉크의 그림은 주로 어떤 사람들에게서 호응을 받게 되었나요?

뭉크는 주로 독일 지식인 계급 사이에서 큰 성공을 누리게 됐어. 이들은 뭉크의 예술을 심리학, 상징주의, 광학, 연금술, 신비주의, 퇴폐주의, 음악 등 당시 모든 새로운 지식으로 무장한 종합예술개념으로 받아들이고자 했지. 그리고 뭉크도 이를 반영하듯이 내용에 따라 서로 연관되는 그림들을 묶어서 전시했어. 그러면서 이런 전시 방식은 그림 전체를 관통하는 음표들을 만들기 위함이라고 주장했어. 즉 뭉크는 그림 전시를 통해 심포니적인 울림을 추구한 거야.

그림을 보면서 동시에 음악적인 음향을 듣는다는 것이군요.

맞아. 그런데 미술과 음악을 동시에 표현하고자 한 사람은 뭉크뿐이 아니었어. 클림트라는 화가 알지?

네! 〈키스〉라는 황금빛 그림 무척 좋아하거든요.

뭉크와 동시대 예술가인 구스타프 클림트(Gustav Klimt 1862-1918. 오스트리아) 역시 회화와 음악을 동시에 표현하려 했지. 다만 둘의 차이점은 있어. 뭉크가 그림의 배치에 의해 하나의 일관된 울림을 의도한 반면 클림트는 심포니를 회화로 재현하고자 했단다.

잠시만요. 그러니까 클림트는 어떤 음악적인 모델이 먼저 있고 그것을 회화로 재현하고자 한 것이고, 반면 뭉크는 자신의 그림 전시를 통해 심포니적 음향을 추구한 것인가요?

맞아. 클림트는 〈베토벤 프리즈(Beethoven Frieze 1902)〉를 통해 베토벤의 심포니를 회화로 재현해냈어. 클림트의 〈베토벤 프리즈〉는 베토벤제9번 교향곡 〈합창(Symphony no. 9 in D minor, op. 125 1824)〉의 마지막 악장인 〈환희의 송가(An die Freude)〉를 시각적으로 형상화한 작품이야. 모두 세 개의 벽화로 이루어져 있는데, 각각 '행복의 열망' '적대적인 힘' '온 세상에 보내는 입맞춤'이라는 부제가 붙어 있지. 1902년 클림트의 〈베토벤 프리즈〉가 공개되던 날 전시회장에서는 구스타프 말러(Gustav Mahler 1860~1911. 오스트리아)의 지휘에 의해 베토벤의 〈환희의 송가〉가 실제로 연주됐단다.

클림트가 음악을 회화로 재현하려 한 데에는 특별한 이유가 있나요?

먼저 클림트의 당시 위치를 볼까? 당시 클림트는 비엔나 분리파 회장을 맡고 있었어. 비엔나 분리파는 보수적 입장을 고수하는 비엔나 미술

베토벤 프리즈, 1902

가 연맹에서 탈퇴한 진보적 예술가 그룹을 말해. 1897년에 탄생한 비엔나 분리파들은 새로운 예술에 대한 관심을 촉구했지. 그리고 폐쇄적인 비엔나 미술계를 극복하기 위해 국제적 교류에 힘쓰고자 했어. 이들은 '모든 시대에는 그 시대의 예술을, 예술에는 자유를'이라는 주장을 내걸고 외국의 새로운 예술을 전달함과 동시에 자신들의 예술을 외국에 알리고자 했단다. 또한 예술을 종합적인 개념으로 받아들이고, 전시회 구성을 하나의 종합작품으로 완성하고자 했지. 즉 전시회가 단순히 작품을 거는 것만이 아니라 공간의 디자인을 포함하여 그 공간에서 들리는 음악까지 모두 종합적 구성을 이루도록 계획한 거야.

종합예술개념을 실현하려 한 거군요. 그런데 클림트가 베토벤의 작품을 택한 것은 무슨 이유인가요?

비엔나 분리파들은 전통과 계급 등의 과거와 단절하고 새로운 예술과 사상을 발전시키고자 했거든. 그리고 베토벤(Ludwig van Beethoven 1770-1827. 독일)을 자신들의 정신적 지주로 삼았단다.

베토벤의 어떤 점이 그들의 정신적 지주가 되게 했어요?

베토벤이 귀족의 보호 없이 독립적인 음악활동을 했던 최초의 자유 예술가였기 때문 아닐까. 베토벤 이전의 예술가들은 교회에 소속되거나 귀족에게 소속되어 음악활동을 했지. 음악가들은 그들의 보호를 받으면서 자연히 소속된 귀족의 취향에 맞는 음악을 창작하고 연주할 수밖에 없었어. 그러나 베토벤은 자신의 음악을 구속할 고용자가 없었으므로 고용자의 취향에 맞는 음악이 아니라 자신만의 독창적인 음악을 할 수 있었던 거지. 합리적이고 무난한 음악이 진정한 음악이라고 인정되던 시절에 베토벤은 인간의 모든 감정을 음악에 쏟아부어서 이전까지와

는 전혀 다른 음향을 가진 새로운 음악을 창조해냈단다. 베토벤의 음악으로 인해 형식에 갇혀 있던 음악은 비로소 감정이라는 자유로움의 날개를 달 수 있었고, 이는 낭만주의 음악으로 이어지게 돼.

자신의 모든 감정을 작품에 쏟아붓는다는 점은 뭉크의 그림과도 비슷한 것 같아요.

그렇게도 볼 수 있지. 베토벤이 인간의 모든 감정을 표현했다는 것은 말 그대로 '모든' 감정이거든. 이전에는 음악으로 표현할 생각조차 못하던 분노나 절망까지도 말이야. 슬픔과 죽음의 강박관념에 사로잡혀 있던 뭉크의 그림이 이런 점에서 베토벤의 음악과 일치하는 부분이 있긴 하지. 그런데 뭉크나 베토벤이 표현하려 했던 '온갖 감정'이 「해리 포터」에 나오는 '온갖 맛이 나는 사탕' 같지 않니? 하하하….

하하…. 맞아요. 사탕은 좋은 맛만 날 것 같은데, 그 사탕에는 정말 일반적으로 사탕 맛이라고 할 수 없는 이상한 맛이 나는 사탕도 있지요. 예를 들면 개구리 오줌 맛 같은, 하하하….

베토벤이 말년에는 청각을 완전히 잃은 것을 알지? 베토벤 제9번 교향곡 〈합창〉은 베토벤이 청력을 완전히 잃은 상태에서 작곡한 곡이야. 너무 놀랍지 않니? 이 곡을 초연했을 당시 귀가 들리지 않았던 베토벤은 연주가 끝난 후 청중들의 열광적인 박수 소리를 듣지 못하고 우두커니 등을 지고 서 있었지. 지휘자는 관객을 등지고 있잖아. 이를 본 알토 가수가 베토벤의 몸을 관객 쪽으로 돌려세워주었다고 해. 자신의 음악에 열광적인 박수를 보내는 관객들을 보고 베토벤은 비로소 인사를 했고, 이를 본 청중들은 감격하여 눈물을 흘리며 더욱 열렬한 갈채를 보냈다는 유명한 일화가 있어. 분리파들은 베토벤의 새로운 음악적 태도뿐

아니라 청력을 잃은 상태에서도 이토록 훌륭한 작품을 창조해낼 수 있었던 의지를 본받으려 했어. 고통을 예술로 승화시킨 '인간승리'를 말이야! 로맹 롤랑(Romain Rolland 1866- 1944. 프랑스)은 베토벤을 모델로 해서「장 크리스토프(Jean Christophe 1912)」라는 명작을 남기기도 했어. 이 소설 속에서 롤랑은 베토벤을 가리켜 인간의 옹졸함과 자기 자신의 운명과 비애를 극복한 승리자였다고 말했지.

그러니까 비엔나 분리파는 베토벤의 새로운 가치관과 인간승리를 본받으려 한 것이군요. 그런데 베토벤의 〈합창〉은 어떤 곡인가요?

베토벤 제9번 교향곡 〈합창〉은 형식적인 면과 내용적인 면에서 모두 새로운 개념을 가지고 있어. 원래 교향곡은 오케스트라가 연주하는 여러 악장으로 이루어진 악극 형식을 뜻해. 그러나 〈합창〉은 여러 면에서 기존의 교향곡 형식을 벗어난 곡이야. 무엇보다 이 곡은 교향곡에 최초로 합창을 도입했단다. 네 명의 독창자와 대규모 합창 그리고 오케스트라가 함께 하는 곡이지. 쉴러(Friedrich von Schiller 1759-1805. 독일)의 〈환희의 송가(An die Freude) 1785〉를 가사로 사용했는데, 인류의 화합을 찬양하는 내용이란다. 〈합창〉에서는 고뇌를 이겨내고 환희에 도달하는 시의 내용과 음악적 표현이 놀라울 정도로 일치하고 있어. 음악에서 다양한 새로운 길을 모색했던 베토벤은 이처럼 마지막 악장에 대규모 합창을 편성함으로써 당시 청중들에게 큰 놀라움과 감동을 선사했지.

뭉크나 클림트 외에도 음악과 미술을 하나로 표현하려 한 예술가가 있었나요?

스크리아빈(Alexander Nikolayevich Scriabin 1872-1915. 러시아)이나 칸딘스키(Wassily Kandinsky 1866-1944. 러시아) 등도 음악과 그림

은 같은 표현법을 가졌다고 믿었던 예술가야.

스크리아빈이나 칸딘스키는 뭉크나 클림트와 어떤 차이점이 있나요?

뭉크는 자신의 전시를 관통하는 심포니를 표현하고자 하였고, 클림트는 음악을 회화로 재현하려 했다고 했지. 스크리아빈이나 칸딘스키는 주로 음악과 색채와의 관계에 깊은 관심을 보였다고 할 수 있어. 이들은 문학과 미술과 음악의 공통적 언어가 존재한다고 주장했어. 즉 특정한 말과 특정한 음들이 회화에서의 특정한 색을 반영한다고 생각한 거지. 특히 칸딘스키는 미술보다 음악이 더 진보된 예술이라고 주장하면서 그림도 음악처럼 구체적인 형태를 묘사하지 않고도 감정을 전달할 수 있다고 믿었지.

그림을 음악처럼 표현한다는 뜻인가요?

칸딘스키는 구체적인 형태의 묘사보다 색채적인 표현을 주로 사용했단다. 그는 소리와 색채는 서로 유사하게 진동한다고 봤어. 부드러운 소리는 약한 진동을 일으키며 우리에게 부드러운 색을 떠올리게 하고, 거친 소리는 이와 반대로 거친 색채를 떠오르게 한다고 주장했지. 이에 따라 악기마다 고유의 색이 나타나게 되고 이 색들은 각각 의미하는 바가 다르다는 거지. 칸딘스키는 이처럼 색뿐 아니라 자신의 작품명에도 음악적 용어를 사용하거나 악보와 악기를 연상시키는 구성 등을 했어. 즉 회화라는 조형예술에 음악적 요소인 비조형성 개념을 도입하였는데, 칸딘스키는 이러한 자신의 회화를 추상화라고 부르면서 최초의 추상화가가 됐단다.

칸딘스키는 회화와 음악의 통합을 이루어내면서 추상화의 선구자가 되었군요. 그런데 스크리아빈은 음악가 아닌가요? '러시아의 쇼팽'이라

는 별명이 있다고 언뜻 들어본 것 같아요.

역시 음악에 관해 많이 알고 있는데! 칸딘스키가 회화를 음악적으로 표현하고자 하였다면, 스크리아빈은 음악으로 색채적 효과를 내고자 했지. 스크리아빈도 칸딘스키처럼 각각의 음정에 고유의 색이 있다고 믿었어. 예를 들면 도는 빨간색을, 레는 노란색, 미는 파란색을 나타내고, 이 색들은 각기 의미하는 바가 다르다고 생각했지. 이러한 색들은 가장 직접적인 정신성의 표현이므로 청중의 정신세계에 영향을 끼칠 수 있다고 주장했어.

그런 색채와 음정과의 관계를 표현한 음악을 연주회장에서는 어떤 방법으로 나타냈지요?

스크리아빈은 음향과 색채가 결합된 이러한 공감각적 표현을 실제로 재현해 보이기 위해 'luce (빛)'라고 적힌 색채를 지시한 악보 파트를 따로 만들었단다. 1915년 뉴욕에서 연주된 오케스트라와 색채 조명을 위한 교향곡 〈프로메테우스(Prometheus-Poem of Fire)〉의 공연을 위해 그는 '빛이 있는 건반(keyboard with lights)'이라는 새로운 악기를 고안했어. 이 악기는 악보에 적힌 음을 누르면 그 음에 해당하는 빛이 나게 되어 음악과 색채의 공감각을 느낄 수 있도록 고안된 건반악기야.[2]

예술가들은 서로 영향을 주고받는다고 하셨잖아요. 인상주의 음악가인 드뷔시는 인상주의 회화와 상징주의 문학에서 영향을 받은 것처럼요. 자신의 내면 감정을 표현하고자 했던 뭉크의 표현주의 예술은 어떻게 탄생한 것인가요?

2 김석란.「통섭예술에 의한 공감각적 음악회 콘텐츠 연구」 2015. 경상대학교 박사학위 논문.

뭉크의 예술을 형성하는 데 가장 큰 영향을 끼친 인물로는 도스토예프스키(Fyodor Mikhailovich Dostoevskii 1821-1881. 러시아)와 니체(Friedrich Wilhelm Nietzsche 1844-1900. 독일)를 들 수 있어. 도스토예프스키는 인간의 영혼을 탐색한 소설가로 알려져 있지. 그는 '넋의 리얼리즘'이라는 독자적인 방법으로 인간의 내면 심리를 그려냄으로써 근대소설의 길을 연 인물로 평가되고 있어. 도스토예프스키에게 리얼리즘이란 사회적이고 외면적인 문제가 아니라 인간 내면의 문제를 다루는 것이었단다.

'넋의 리얼리즘' 소설은 어떤 것인가요?

등장인물의 심리묘사가 소설의 중심을 이루는 것을 말해. 즉 등장인물의 심리를 그대로 표현해내는 데 중점을 두는 것이지. 예를 들어 도스토예프스키의 대표작인 「죄와 벌(Crime and Punishment 1866)」이나 「카라마조프가의 형제들(The Brothers Karamazov 1880)」, 「악령(Demons 1872)」 등을 보면 일상적 삶의 사실적 묘사 대신에 등장인물의 심리묘사가 중심을 이루고 있어. 도스토예프스키는 이 소설들에서 구질서가 무너지고 혁명의 과도기에 접어든 러시아의 시대적 모순에 고민하는 자신의 모습을 직접 투영했단다.

도스토예프스키의 소설들은 줄거리보다 내면적인 표현에 더 중점을 둔 것이로군요.

맞아. 일종의 범죄소설인 「죄와 벌」은 살인자가 범죄를 저지르고 자수하기까지의 심리를 묘사하고 있는 작품이야. 그런데 범죄 소설은 보통 범인이 누구인지를 밝혀내는 데 중점을 두잖아. 그래서 범인은 마지막까지 숨기게 되는 게 일반적인데, 도스토예프스키는 처음부터 범인이

누구인지 밝혀버리지. 그리고 그가 왜 범죄를 저질렀는지에 관한 살인자의 심리에 중점을 두고 이야기를 전개해 가고 있어.

뭉크의 그림이 대상을 구체적으로 묘사하는 것이 아니라 내면의 감정을 표현하려 한 점이 도스토예프스키의 소설에서 영향을 받은 것이로군요.

뭉크는 일상적 리얼리즘이 아니라 심리적 리얼리즘을 추구한 도스토예프스키의 소설이야말로 자신의 그림이 도달해야 할 바라고 생각했어. 이에 따라 대상을 세밀하게 재현하거나 추상적 이념을 표현하는 기존의 회화와는 다른 방법으로 인간의 내면을 그리는 영혼의 회화를 추구하게 된 거지.

도스토예프스키의 '넋의 리얼리즘'과 더불어 니체가 뭉크의 예술에 큰 영향을 끼쳤다고 하셨지요. 니체는 철학자 아닌가요? 니체 철학의 어떤 점이 뭉크의 예술에 영향을 끼쳤나요?

니체 사상의 가장 근간을 이루는 것은 '영원회귀'라고 할 수 있어. 삶은 영원히 동일한 것이 반복된다는 개념이지. 이 반복은 어떤 새로운 생활이나 발전 등이 없이 현재의 이 순간이 그대로 끊임없이 반복되는 거야. 니체는 인간은 이처럼 도망칠 수 없는 시간이라는 순간을 그대로 받아들여야 한다고 했어. 즉 현실적 삶의 고뇌와 기쁨을 그대로 받아들이고 그 순간만을 충실하게 생활하는 데서 오히려 생의 자유와 구원을 찾을 수 있다고 주장했지. 이런 니체의 사상은 극도의 허무주의에 빠져 있던 뭉크를 구원했단다.

뭉크는 니체의 '영원회귀'를 어떻게 작품으로 표현하였지요?

뭉크의 작품에서는 반복적인 모티브나 동일한 구도의 사용이 꾸준히

나타나고 있어. 바로 이런 점이 니체의 영원회귀에 대한 뭉크적 버전이라고 생각할 수 있지. 예를 들어 뭉크는 〈병든 아이〉를 여러 차례에 걸쳐서 그렸다고 말한 바 있지? 이외에도

다리 위의 소녀들, 1900

〈다리 위의 소녀들(Girls on a Bridge 1900)〉을 7차례에 걸쳐 개작하는 등 뭉크의 작품에서는 동일한 구도와 소재를 반복적으로 사용하는 것을 자주 볼 수 있어.

같은 소재와 구도의 반복적 사용 이외에 니체의 영원회귀 개념을 표현한 다른 방법도 있나요?

삶 전체가 반복이라는 니체의 사상은 뭉크가 연작개념에 관심을 기울이도록 했어. 뭉크는 이러한 삶의 순환을 표현하기 위해서 1893년부터 〈삶의 프리즈(Frieze of Life)〉 연작을 그리기 시작했단다.

아까 클림트의 〈베토벤 프리즈〉에서부터 궁금했는데, 프리즈가 뭔가요?

프리즈란 벽 위에 거는 길고 좁은 형태의 그림 액자를 뜻하는 거야. 뭉크는 자신의 삶을 돌아보면서 사랑, 삶의 불안, 고독, 죽음 등으로 〈삶의 프리즈〉를 구성했어. 스스로 '삶과 죽음과 사랑에 관한 시'라고 표현한 이 주제를 통해 삶의 순환을 묘사했단다. 〈삶의 프리즈〉는 1893년 베를린에서 최초로 전시되었고, 이후 뭉크의 삶을 관통하는 주제가 되었어.

〈삶의 프리즈〉는 어떤 그림들로 이루어졌나요?

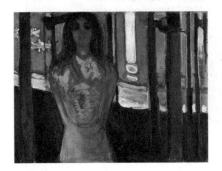

목소리, 1896

삶의 춤, 1899-1900

질투, 1907

키스, 1897

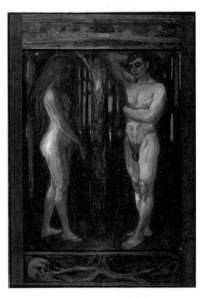

신진대사, 1898-1899

일반적으로 〈삶의 프리즈〉는 고정된 것이 아니라 핵심적인 그림 20개 정도를 제외하고 나머지 그림들은 경우에 따라 다른 그림으로 교체되는 유연한 구성을 따르고 있다고 해. 사랑에 대한 자각에서 시작되어 그 절정을 거쳐 죽음에 이르게 되는 일련의 과정을 표현하고 있단다. 베를린에서 전시된 시리즈는 주로 남자와 여자의 감정을 담은 이야기로 이루어졌는데, 〈삶의 프리즈〉 중 사랑 섹션에 관련된 거의 대부분의 작품이 전시됐어. 한쪽 벽은 자신의 첫사랑을 암시한 〈목소리(The Voice)〉, 〈키스(The Kiss)〉 등을 포함하는 '사랑의 씨앗' 영역이야. 〈삶의 춤(The Dance of Life)〉, 〈질투(Jealous)〉 등의 작품이 포함되는 '사랑의 피고 짐'은 육체적 사랑에 눈뜨고 사랑의 고통을 표현한 작품군들로 이루어지지. 뭉크의 대명사처럼 여겨지는 〈절규〉는 '불안'을 테마로 한 작품군들과 전시돼. 마지막 벽은 죽음을 주제로 한 작품들로 이루어지는데, 죽음은 영원회귀에 의하면 다시 반복되게 되는 실존으로 들어가는 문이잖아. 이에 따라 이 작품군들 중 최후의 작품인 〈신진대사(Metabolism)〉는 〈삶의 프리즈〉의 모든 그림을 하나로 결합하는 의미를 가지게 되지. 뭉크는 이 작품에서 다산을 상징하는 남녀를 등장시켜 삶의 프리즈를 다시 처음으로 돌림으로써 영원회귀에 따른 삶의 연쇄를 나타내고 있어.

뭉크는 전통적인 것을 완전히 거부했던 뒤샹과는 달리 전통을 수용하면서 새로운 예술을 선보이자는 비교적 온건한 입장이었다고 하셨잖아요. 그렇다면 뒤샹의 예술관과 일치하는 점은 없나요?

물론 여러 면에서 뒤샹과 뭉크의 예술관이 일치하는 부분도 있지. 먼저 대상을 그대로 묘사하지 않는 것 그리고 아름다워야만 예술이 아니라는 일치점은 이미 이야기했지. 이와 더불어 뒤샹이나 존 케이지 등 당

시 전위예술가들이 예술에서의 우연성에 주목했던 것과 마찬가지로 뭉크도 창조에서 우연의 역할을 강조했지.

뭉크는 어떤 방법으로 우연성을 표현했는데요?

뭉크는 일부러 자신의 그림을 야외에 두곤 했어. 그림을 자연에 방치한 채로 두어 비바람을 맞게 함으로써 새로운 색채 효과들을 우연히 얻게 되는 거야. 뭉크의 이러한 방법에 따르면 그림을 완성하는 데에는 화가의 노력만이 아니라 햇빛과 비바람 등 자연적인 요소들도 개입하는 것이 되잖아.

그럼 뭉크 예술에서의 우연성은 뒤샹과 같은 의도를 지닌 것인가요?

사실 방법적으로는 비슷하다고 하겠지만 의도한 바는 조금 다르지. 뒤샹은 우연성을 통해 예술과 예술가의 거창함을 조롱한 거잖아. 하지만 뭉크의 우연성은 시각적인 회화에서 비시각적인 울림을 이끌어내고자 한 거야. 즉 그림이라는 물질에 이처럼 우연성이 생기면서 음악처럼 매번 다르게 공명할 수 있다고 믿었던 거지. 사실 니체에게서 영향을 받은 뭉크는 창조자라는 절대적 폭군의 지위를 거부하고 오히려 자신의 무력감을 인정할 때 더욱 위대한 작품이 나올 수 있다고 믿었어. 따라서 우리의 삶이 예기치 않은 우연으로 이루어지는 것처럼 뭉크는 자신의 손에 의해 나고 자란 그림이 자연과 함께 늙고 죽는 하나의 삶을 가진 존재라고 여겼던 거지. 그래서 자신의 작품을 본인의 아이들이라고 여기게 되어서 막상 작품들이 팔려나가는 것을 매우 안타까워했다고 해.

"… 음악의 끝이 아니라 듣는 방식의 새로운 단계가 시작되는 것이다"
- 알프레드 케르

하루 종일 조용히 땅을 적시던 비는 저녁이 다가오면서 점차 빗줄기가 거세지고 있다. 김 교수는 비 오는 날 특별 메뉴로 김치전을 곁들인 수제비를 하기로 정하였다. 따끈한 멸치 육수로 수제비를 끓여 주자 아들은 연신 맛있다면서 두 그릇을 삽시간에 비워냈다.

엄마, 왜 어른들은 이렇게 뜨거운 국물을 시원하다고 할까요?

하하하…. 지극히 한국적인 표현이지? 이렇게 체계화된 말도 각기 쓰임과 뜻이 다른데, 예술세계의 언어는 얼마나 더 복잡하겠니!

그렇겠네요. 그런데 뭉크는 표현주의 회화로 새로운 미술적 언어를 창조했잖아요. 그리고 프랑스에서는 인상주의 회화와 인상주의 음악이 있었고요. 표현주의 회화에서 영향을 받아 탄생한 음악은 없나요?

왜 없겠니, 하하하…. 표현주의 음악이 있지. 표현주의 음악이란 20세기 초에서 제2차 세계대전 직전까지 주로 독일과 오스트리아 문화권에서 전개된 음악운동을 말해. 제2비엔나악파에 의해 만들어졌지. 제2비엔나악파란 아놀드 쇤베르크(Arnold Schönberg 1874-1951. 오스트리아)를 지도자로 하여 그의 제자들인 안톤 베베른(Anton Webern 1883-1945. 오스트리아), 알반 베르크(Alban Berg 1885-1935. 오스트리아)로 이루어진 그룹이야.

그럼 제1비엔나악파도 있나요?

음. 제1비엔나악파는 하이든, 모차르트. 베토벤을 말해. 하지만 이들은 함께 음악활동을 한 사람들이 아니라 18세기 고전주의 음악을 완성시킨 대표적 음악가들이지. 표현주의 음악가들에게 제2비엔나악파라는 명칭을 붙인 이유는 하이든, 모차르트, 베토벤이 음악사에서 주역을 차

지했듯이 이들이 이룬 음악적 성취 역시 음악사에서 큰 발자취를 남겼기 때문이지.

제2비엔나악파들은 어떤 음악을 했는데요?

이들은 무조성 음악을 주장했어. 음악에서의 대표적 언어는 장단조로 이루어진 조성체계를 말하지. 이 조성체계는 바로크 시대 이후 현재까지 3세기가 넘는 기간 동안 서양음악의 기본을 이루고 있는 체계이기도 하고.

다장조, 다단조 같이 부르는 것 말이지요?

맞아. 장단조 조성체계는 한 옥타브를 구성하는 7개의 음 간격을 반음과 온음 간격으로 나누는 시스템을 말해. 장조와 단조의 반음 구성에 따라 서로 다른 느낌을 주게 되지. 일반적으로 장조음계로 된 음악은 즐겁고 긍정적이며 밝은 기분을 느끼게 하고, 단조음계로 된 음악은 차분하고 서정적인 기분을 느끼게 한다고 배웠지? 이 조성체계는 우리가 한글을 익힐 때 ㄱ, ㄴ 등 자음과 모음을 기본적으로 알아야 하는 것처럼 음악을 이해하기 위해서는 필수적인 체계로 인식되어 왔지. 우리가 음악을 들을 때 끝나는 지점을 알아차리거나 그 곡의 분위기를 파악할 수 있는 것은 이러한 조성체계 안에서 훈련되었기 때문이야.

맞아요! 그래서 조성체계에서 벗어난 드뷔시의 음악은 예측하기 어렵다고 하셨어요.

잘 기억하고 있구나. 이렇게 반음과 온음 간의 관계로 이루어진 조성음악은 음정 간의 계급이 존재하게 되지. 즉 중심이 되는 음과 그에 따른 화음이 있고 그 중심을 보좌하는 음들과 화음들로 음악을 엮어가는 거야. 예를 들어 다장조의 음악은 음계에서 '다'음이 가장 중심이 되는 것이겠

지? 음악은 바로 이 '다'음에서 시작하여 '다'음으로 끝나게 되지. 따라서 조성체계 안에서 훈련된 우리는 그 음악을 정확히 모르더라도 음악이 시작되어 갈등을 거치다 해결이 되며 종지를 향해 가는 것을 눈치챌 수 있는 거야. 즉 예측이 가능하니까 보다 쉽게 음악이 이해되는 거지.

그럼 드뷔시의 인상주의 음악과 제2비엔나악파의 무조성 음악은 같은 것인가요?

그렇지는 않아. 드뷔시는 음악으로 회화적인 표현을 하기 위해 조성체계를 어느 정도 포기하고는 있었지만, 이를 대신할 새로운 시스템을 만들지는 못했지. 하지만 제2비엔나악파를 이끌었던 쉰베르크는 이제 조성체계가 한계에 이르렀다고 생각하고 새로운 음악언어의 필요성을 절감했지. 그는 음악이 기존의 조성체계 안에서는 더 이상 추구할 수 있는 것이 남아 있지 않다고 봤어. 그리고 마침내 조성체계에 사망선고를 내리고 조성 음악에서 탈피한 무조성 음악을 주장하기에 이르렀지.

무조성 음악이란 무슨 뜻인가요?

무조성 음악이란 말 그대로 조성이 없다는 뜻이야. 쉰베르크는 한 옥타브를 온음과 반음이 존재하지 않는 균등한 12음으로 나누었어. 온음과 반음으로 구성된 조성체계와 달리 무조성 음악은 음들 간의 차등이 존재하지 않게 되지. 이러한 무조성 음악이 기법적 체계를 갖춘 것을 12음기법음악, 혹은 음렬음악이라고 해.

당시에는 완전히 새로운 질서를 만들어야 한다는 주장과 전통을 수용하면서 새로운 길을 모색해야 한다는 주장이 있었다고 하셨잖아요. 그렇다면 쉰베르크는 완전히 새로운 질서를 만들어낸 음악가네요.

그래. 스트라빈스키는 신고전주의의 보호망 속에서 전통을 수용하면

서 새로운 현대적 음악의 길을 모색했다고 했잖아. 그런 스트라빈스키와는 달리 쉰베르크는 전통의 질서를 완전히 거부하고 새로운 음악적 언어를 만들어야 한다고 생각한 음악가야. 사실 유연한 예술적 사고를 가졌던 스트라빈스키는 무조성 음악도 흔쾌히 받아들였지만.

표현주의 음악이 탄생하게 된 구체적인 배경은 무엇인가요?

좀 전에 말했듯이 표현주의 음악은 칸딘스키나 뭉크 등 당시 오스트리아와 독일권의 표현주의 회화에서 영향을 받은 것이지. 대상에 대한 얄팍한 감상을 표현한 인상주의 음악에 대한 반동으로 일어난 거란다.

표현주의 회화는 대상의 구체적 묘사 대신 인간의 감정을 표현하려 했다고 하셨잖아요. 표현주의 음악도 이와 비슷한가요?

네가 말한 것처럼 표현주의 회화는 대상을 있는 그대로 재현하는 것에서 탈피하고자 했잖아. 이와 마찬가지로 쉰베르크의 무조성 음악도 기존의 조성체계 안에서 행해지던 감상의 재현에서 벗어나고자 한 거야. 표현주의 음악가들은 회화와 마찬가지로 인간이 겪는 심리적 갈등이나 불안, 두려움 그리고 잠재의식 속에 있는 무의식적인 충동이나 욕망 등을 표현하고자 했단다. 뭉크와 같이 주로 내면세계의 밝은 면보다는 어두운 면을 강조하는 경우가 많았지. 이를 위해 극단적인 높은 음역이나 낮은 음역의 음들을 연속적으로 사용한다거나 자유로운 박자와 리듬, 극단적인 강약의 교체, 불협화음의 빈번한 사용 등의 방법을 썼어. 이처럼 제대로 된 멜로디도 없고 화음이나 박자 등 일정한 규칙을 찾아볼 수가 없는 무조성 음악은 당시 관객들에게 충격을 던져주었지.

대표적인 표현주의 음악은 어떤 것이 있어요?

사실 쉰베르크도 처음에는 당시 대다수의 음악가들과 마찬가지로 바

그녀의 영향을 받은 후기 낭만파 음악을 작곡했어. 그러면서 점차 조성 음악의 한계를 느끼게 된 거지. 자신의 현악 4중주 악보에 슈테판 게오르크(Stefan George 1868-1933. 독일)[3]의 '나는 또 다른 혹성으로부터의 공기를 느낀다(Ich fühle luft von anderen planeten)'라는 싯귀절을 남기기도 하면서 말이야.

그 싯귀절이 바로 무조성 음악이라는 새로운 음악적 언어를 암시하는 것이었군요.

그렇다고 할 수 있겠지. 쉰베르크는 마침내 〈3개의 피아노 소품(3 Pieces for Piano, op. 11, 1909)〉이라는 피아노 모음곡에서 조성체계와 결별하게 됐어. 그리고 〈달에 홀린 삐에로 (Pierrot lunaire op. 21, 1912)〉라는 문제작을 세상에 내놓았지.

〈달에 홀린 삐에로〉는 어떤 작품인가요?

〈달에 홀린 삐에로〉는 모두 21곡으로 이루어진 연가곡이야. 1912년에 발표된 이 곡은 청중에게 큰 충격을 던진 대표적인 표현주의 곡이지. 피콜로와 플루트, 베이스 클라리넷과 클라리넷, 비올라와 바이올린, 첼로, 피아노 등 8개의 악기로 이루어진 실내악합주와 여성의 목소리를 위한 곡이야. 이 곡의 가장 큰 특징은 고정된 음고로 노래하는 음 대신에 '말하는 목소리(Sprechstimme)'를 사용하는 것이라고 할 수 있어.

노래가 아니라 '말하는 목소리'라고요? 어떤 의미지요?

'말하는 목소리'란 대사와 노래의 양쪽 특징을 모두 가진 것을 말해. 달리 말하면 노래도 아니고 말도 아니라는 거지. 노래와 악기의 아름다

3 현대 독일시의 원천을 만든 독일의 서정시인이며. 상징주의의 영향을 많이 받았다.

운 앙상블을 기대하고 왔던 관객들은 노래라기보다는 비명을 지르는 것 같은 소리와 마치 말하는 듯한 연극조의 대사, 불규칙한 리듬과 박자 등에서 이질감을 느꼈지. 무엇보다 종래의 음악에서처럼 음악의 전개와 끝남에 대한 예측을 전혀 할 수 없으니 관객들은 무척 당황했어. 회화에서와 마찬가지로 음악에서도 아름다운 선율이나 규칙적인 구성으로 이루어진 음악만이 음악이 아니라는 새로운 예술관이 제시된 거지.

현대예술의 가장 큰 공통점이네요. 아름다운 것만이 예술이 아니라는 것은요.

그렇지. 그리고 음악과 선율의 당위성을 배제해버린 쇤베르크의 음악은 회화에서 대상의 재현에 충실하지 않겠다는 점과도 일치하는 거잖아. 쇤베르크는 자신의 음렬음악이 앞으로 100년 동안 독일음악의 절대적 우월성을 보여줄 것이라고 기대했단다. 그러면서 자신의 음렬주의 음악을 '신음악(Neue Musik)'이란 용어로 불렀어.

쇤베르크는 왜 자신의 음악을 '신음악'이라고 부른 것이죠?

쇤베르크는 자신의 음렬주의 음악, 즉 무조성 음악이 종래의 음악과는 본질적으로 다른 음악이며, 지금까지 음악에서 표현되지 않았던 새로운 것을 표현해야만 하는 음악이라고 생각했기 때문이었어.

그럼 쇤베르크의 신음악이 의도한 것은 어떤 것이었는데요?

그에게 있어 새로운 음악이란 원래 음악이 가지고 있던 가장 큰 장점인 추상적 표현을 되찾는 거였어. 낭만주의 시대 이후 음악과 문학의 결합이 견고해짐에 따라 음악 본연의 추상성이 사라진 것에 대한 반발인 거지. 그러면서 고전주의 시대 이전의 음악이 가졌던 음악의 절대성을 회복하여야 한다고 주장했어.

하지만 현대예술은 예술을 종합적으로 보고자 했잖아요. 표현주의 화가였던 뭉크도 그랬고요.

맞아. 쇤베르크의 이러한 음악관은 당시 종합예술개념을 주창하던 대다수의 현대예술가들과는 다른 입장을 취한 거지. 하지만 쇤베르크는 자신의 예술관을 음악만이 아니라 그림으로 표현하는 것에도 많은 관심을 쏟았단다.

예술의 종합주의에는 소극적인 태도를 보였지만, 자신의 표현주의적 예술관을 그림으로도 나타냈다는 말이군요.

칸딘스키와 절친했던 쇤베르크는 1907년경에 그림을 시작했어. 음악에서 전통적인 조성체계를 과감히 버린 쇤베르크는 그림에서도 이와 비슷한 일을 했지. 즉 그림으로 대상을 그대로 재현하는 것에서 해방되어 형이상학적인 순수하고 정신적인 것의 표현을 추구한 거야. 자신의 초상화를 비롯해서 제자인 알반 베르크의 초상 등 비교적 많은 작품을 남겼단다. 특히 〈붉은 시선(The Red Gaze 1910)〉을 보면 뭉크의 〈절규〉와 비슷하다는 느낌을 받을 수 있을 거야. 윤곽이 완전히 무시된 얼굴 모양이라든가 붉은색의 강렬한 이미지 등 두 예술가 모두 공포와 불안에 떠는 인간의 어두운 내면을 묘사하고 있지.

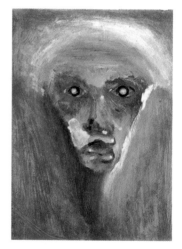

붉은 시선, 1910

김 교수는 뭉크와 쇤베르크의 그림을 번갈아 보는 아들에게 사실 쇤베르크의 〈붉은 시선〉에는 배우자와 친구의 불륜과 자살이라는 쇤베르크의 개인적인 아픔이 녹아 있는 작품이라고 덧붙여 말해주었다. 그 내용을 알고 그림을 보니 왜 이렇게 표현했는지 이해가 간다고 아들은 고개를 끄덕인다.

"음악은 감정과 지식의 산물이다" – 알반 베르크

제2비엔나악파의 다른 멤버들은 어땠나요?

사실 제2비엔나악파 중 가장 청중의 호응을 많이 받은 작곡가는 알반 베르크라고 할 수 있어. 그런데 쇤베르크와 마찬가지로 베르크도 무조성 음악을 하기 전에는 후기 낭만주의의 경향을 가진 작곡가였어.

후기 낭만주의는 어떤 음악이에요?

후기 낭만주의는 19세기 후반부터 20세기 초까지의 음악을 말하는데, 낭만주의 음악을 계승한 사조란다. 원래 낭만주의는 소규모 형식으로 인간의 감정을 자유로운 형식으로 노래하는 것이 특징이었지. 쇼팽을 생각하면 쉽게 상상이 될 거야. 이와는 달리 후기 낭만주의는 거대함과 거창함에 목표를 두었어. 곡의 길이가 길어짐은 물론이고 음향의 확장, 혼합된 양식 등으로 종래 낭만주의와는 조금 다른 성격을 지니지. 후기 낭만주의를 이끈 대표적 작곡가가 바로 여러 번 이야기했던 바그너였어. 그는 음악의 규모를 거대하게 확장했을 뿐 아니라 음악에 종합예술개념을 도입해서 음악극(Music drama)이라는 새로운 형식을 만들어냈어. 이러한 바그너의 새로운 음악적 이상은 당대 거의 모든 예술가들

에게 영향을 끼쳤지만, 드뷔시의 인상주의 음악의 출현으로 서서히 그 영향력이 사라지게 되었다고 이야기했지?

그럼 베르크의 음악에는 낭만적인 요소가 남아 있나요?

베르크는 "음악은 감정과 지식의 산물이다"라고 주장했던 음악가야. 즉 음악에서 서정적인 요소를 제거할 수 없다는 거지. 따라서 그의 음렬주의 음악에는 쇤베르크나 안톤 베베른과는 달리 낭만적 색채가 깃들어 있어. 이뿐 아니라 그의 음렬주의 기법도 전통적 조성과 혼합해서 사용하는 경우가 많았어. 그래서 베르크의 음악은 청중과의 소통이 다른 두 작곡가에 비해서 그리 어려운 편은 아니지.

베르크의 대표적인 작품은 어떤 것들이 있어요?

일반적으로 베르크의 현악4중주 작품인 〈서정 모음곡(Lyric Suite 1926)〉에서 본격적인 12음기법이 사용되었다고 알려져 있어. 첫 번째 오페라인 〈보체크(Wozzeck 1925)〉는 베르크에게 처음으로 대중적인 성공을 가져다 준 작품이기도 하고. 베르크의 가장 잘 알려진 작품은 '어느 천사를 추억하며'라는 부제가 붙어 있는 〈바이올린 협주곡(Violin Concerto, 'To the Memory of an Angel' 1935)〉이라고 할 수 있어. 20세기 최고의 바이올린 협주곡이라는 찬사를 받는 이 작품에서 베르크는 앞서 말한 것처럼 12음기법과 전통적인 조성체계를 적절히 혼합해 사용함으로써 무조성 음악의 악명을 만회하고 있지.

나머지 제2비엔나악파 멤버인 베베른은 어떤 음악을 하였어요?

안톤 베베른은 알반 베르크와 달리 세 명의 멤버 중 가장 철저하게 무조성 음악을 사용한 작곡가야. 쇤베르크의 기본 음렬은 대부분 자유롭게 구성된 반면에 베베른의 기본 음렬은 그 자체가 미리 논리적으로 조

각된 거란다. 특히 베베른은 짧은 작품을 주로 작곡했는데, 그의 작품 중에는 채 3분이 되지 않는 곡들도 많지. 그러면서 낭비 없는 극단적인 간결성으로 압축된 표현을 선보였어. 또한 베베른은 음렬주의 기법을 독자적으로 발전시켜서 점묘주의 기법을 창안했어.

점묘주의는 회화에서 쓰는 기법 아닌가요?

맞아. 그림을 그릴 때 보통은 선으로 표현하게 되잖아. 점묘법은 대신 붓 끝이나 브러시 등으로 다양한 색의 작은 점을 이용해서 대상을 표현하는 기법이야. 주로 인상주의 화가들이 사용했지. 베베른은 바로 이런 회화의 점묘주의를 음악에 차용한 거야.

베베른이 음악에서 어떤 식으로 점을 찍었을지 궁금한데요.

짧은 모티브의 음들을 여기저기 점처럼 흩어 놓은 거지. 앞뒤의 점들은 서로 연관을 가지지 않는 것 같지만 뿔뿔이 흩어져 있는 음들을 연결하면 하나의 선율로 전달되는 기법이야.

인상주의 화가들의 작품을 보는 것과 비슷할 것 같아요.

그렇지. 인상주의 그림은 가까이에서 볼 때는 그 형태가 모호하잖아. 하지만 어느 정도 거리를 두고 볼 때 대상의 형태가 명확히 보이는 것과 같은 원리지. 이후 베베른은 점묘주의 기법을 음높이뿐 아니라 음의 길이, 음의 강도, 음색, 리듬, 박자 등 음악의 온갖 요소에 적용하게 돼. 그리고 이러한 기법은 1950년대 이후의 총렬음악(Total Serial Music)의 출발점이 되었어.

총렬음악은 어떤 방법으로 작곡된 건가요?

총렬음악은 매개변수[4]를 숫자화한 도표로 정리해서 고도의 산술적 방식으로 작곡한 음악이야. 12음기법이 더욱 확장된 거라고 보면 돼. 12음기법이란 12개음을 작곡가가 임의로 배열해서 만든 음렬을 각각 번호를 매겨서 음악에 차례대로 사용하는 것을 말해. 이 음렬을 그대로 쓰기도 하고, 역행하거나 전위시키는 등 다양한 방법으로 표현하지. 총렬주의는 여기서 더 나아가 음높이뿐만 아니라 리듬이나 강약 등 음악의 모든 요소에 이 음렬기법을 확장시킨 것을 말해. 베베른의 점묘주의 기법이 나타난 대표적인 곡으로는 〈피아노 변주곡(Variations op. 27, 1936)〉을 들 수 있어. 이 곡은 모두 짧은 3곡으로 이루어져 있는데, 점묘주의 기법이 가장 잘 나타난 곡은 3번곡이야.

총렬음악은 작곡하는 데도 너무 머리 아플 것 같아요.

하하하…. 비단 총렬음악뿐 아니라 음악사적으로 큰 성취를 이룬 12음기법 음악은 사실 대중의 관심을 끄는 데는 성공하지 못했어. 심지어 연주가들에게도 호응을 얻지 못했지. 연주가들은 여전히 전통적인 조성음악을 쉽게 포기하지 않았고, 이러한 현상은 오늘날까지 남아 있다고 볼 수 있지. 사실 청중들은 여전히 조성 음악의 본질에 머무르는 고전주의나 낭만주의 음악을 선호하잖아.

사실 저도 그래요. 현대미술도 이해하기가 쉽지는 않지만, 그래도 어떤 형태는 있잖아요. 하지만 음악은 그 자체로도 추상적이라서 이미 쉬운 예술은 아닌데, 현대음악은 정말 너무 난해한 것 같아요.

바로 그 점이 현대미술과 현대음악의 차이점이라고 할 수 있어. 사실

4 음의 길이나 음의 강도, 음색, 리듬, 박자 등 변화할 수 있는 음의 요소들을 뜻한다.

현대음악은 오직 소규모의 연주자 그룹이나 아카데믹한 학문 분야에만 실질적 영향력을 행사하고 있다고 볼 수 있지. 쇤베르크의 무조성 음악은 음악사에 큰 발자취를 남겼지만 대중과의 소통에는 실패한 음악이 되어버렸거든. 하지만 회화에서는 이와는 반대로 일상의 예술 개념이 자리를 잡게 됐지. 그러면서 팝아트와 같은 대중의 전폭적 지지를 받는 모던아트들이 성공을 이루게 되잖아. 하지만 음악의 모더니즘은 오히려 예술음악과 대중음악의 양극화를 유발하게 되었고, 점차 대중의 관심에서 멀어지는 결과를 가져왔어. 결국 1970년대에 이르면서 청중과의 소통에서 유리된 모더니즘 음악은 그 힘을 잃게 되었지. 그러면서 결과적으로 현대음악에서는 다양한 음악사조들이 공존하게 되었어. 신낭만주의나 미니멀리즘, 조성의 부활 등이 일어났을 뿐만 아니라 전자음악 등의 새로운 음악적 언어가 탄생하게 되지. 더 나아가 도도하기까지 했던 예술음악은 대중음악과의 결합까지 시도하면서 대중과의 소통을 재고하기에 이르렀단다.

갑자기 울리는 전화기를 보더니 아들은 수줍게 김 교수를 흘깃 보고 전화기를 들고 이내 방으로 들어갔다. 아마도 전에 말했던 썸을 타고 있는 친구인가 보다. 그나저나 이번 주말에 같이 음악회를 가기로 했다는데, 자신과 나누었던 이야기들이 도움이 될지, 김 교수는 슬며시 걱정이 된다. 자식이 잘나 보이고 싶은 것은 모든 부모들의 공통된 마음일 터이니….

표현주의 회화는 20세기 초 독일에서 일어난, 주관적 표현에 중점을 둔 미술사조로서 문학, 음악, 연극, 영화 등 모든 장르에 영향을 미쳤다. 예술의 진정한 목적은 대상의 사실적 묘사나 표면적인 감각만을 재현하는 것이 아니라 인간 내면의 감정과 감각을 표현하는 것이라 주장하였다. 불안과 공포, 죽음, 증오와 같은 인간의 가장 근본적인 감정까지 표현하려 함에 따라 예술은 아름다움의 표현이라는 전통적인 목적과 멀어지게 되었다.

　　모더니즘의 아버지로 불리는 뭉크는 대표적인 표현주의 예술가로 꼽힌다. 그는 사물을 있는 그대로 재현하는 것을 거부하며 강렬한 색채와 왜곡된 선으로 자신의 영혼을 그림으로 표현하였고, 이를 스스로 '영혼의 회화'라고 불렀다. 뒤샹이 회화라는 형태의 모든 것을 거부하고 레디메이드와 같은 새로운 개념을 창안했던 반면, 뭉크는 회화 자체를 부정한 것이 아니라 그 표현 방법을 달리함으로써 종래의 그림과는 다른 예술관을 나타내 보인 것이다. 대상을 그대로 재현하기보다는 자신의 내면 감정을 표현하고자 했던 뭉크의 예술을 형성하는 데 가장 큰 영향을 끼친 인물로 도스토예프스키와 니체가 손꼽힌다. '넋의 리얼리즘'이라는 독자적인 방법으로 인간의 내면 심리를 그려냄으로써 근대소설의 길을 연 도스토예프스키의 소설이 바로 자신의 그림이 도달해야 할 바라고 생각하였던 뭉크는, 대상을 세밀하게 재현하거나 추상적 이념을 표현하는 전통적인 회화와는 다른 방법으로 인간의 내면을 그리는 회화를 추구하였다. 이와 더불어 니체의 '영원 회귀론'은 뭉크의 작품에서 반복적인 모티브나 동일한 구도의 사용 그리고 연작개념으로 나타나고 있다. 또한 뒤샹이나 존 케이지 등 당시 전위예술가들이 예술에서의 우연

성에 주목했던 것과 마찬가지로 뭉크도 창조에서 우연의 역할을 강조하였다. 즉 그림이라는 물질에 우연성이 생기면서 음악처럼 매번 다르게 공명할 수 있다고 주장하였다.

표현주의 음악은 쇤베르크를 중심으로 20세기 초 주로 독일과 오스트리아문화권에서 전개된 음악운동이다. 당시 오스트리아와 독일권의 표현주의 회화에서 영향을 받은 것으로, 대상에 대한 얄팍한 감상을 표현한 인상주의 음악에 대한 반동으로 일어났다. 인간의 내면적 갈등을 그림으로 표현하려 한 뭉크와 마찬가지로 표현주의 음악가들 역시 인간이 겪는 심리적 갈등이나 불안, 두려움 그리고 잠재의식 속에 있는 충동 등을 음악으로 표현하였는데, 주로 내면세계의 밝은 면보다는 어두운 면을 강조하는 경우가 많다. 이를 위해 쇤베르크는 전통적 질서를 완전히 거부한 새로운 음악적 언어인 무조성 음악을 만들어냈다. 스트라빈스키가 신고전주의의 보호망 속에서 전통을 수용하며 새로운 현대적 음악의 길을 모색했던 반면, 쇤베르크는 전통의 질서를 완전히 거부하고 새로운 음악적 언어를 만들어낸 것이다. 대상을 있는 그대로 재현하는 것에서 탈피하고자 했던 모더니즘 회화와 마찬가지로 쇤베르크의 무조성 음악도 기존의 조성체계 안에서 행해지던 감상의 재현에서 벗어나고자 하였다. 쇤베르크는 이러한 자신의 음악을 '신음악'이란 용어로 부르며 종래의 음악과 차별화시켰다. 청중들의 음악에 대한 예상감과 기대감을 파괴해버린 쇤베르크의 무조성 음악은 회화에서와 마찬가지로 아름다운 것만이 음악이 아니라는 새로운 음악관을 제시하며 음악사에 큰 발자취를 남겼다.

5 아프리카가 리듬으로 오다

"신생 합중국이었던 미국은 예술적 전통이 없었잖아.
그래서 미국은 모든 문화적 요소들을 유럽에서 빌려
왔단다. 미국이 이런 문화 예술적 열등감을 벗고 최초로
세계적인 장르의 음악으로 창조한 것이 바로 재즈야."

그녀의 스윙에 맞춰 세계가 스윙했다. 지구 자체가 흔들흔들 흔들렸다. 그것은 이미 예술이 아니라 마법이었다. 그런 마법을 자유자재로 부릴 수 있는 사람은, 내가 아는 한 그녀를 제외하면 찰리 파커 한 사람뿐이다. – 무라카미 하루키 「포트레이트 인 재즈」중

오늘 김 교수와 아들은 집에서 쉬기로 했다. 원래 외출보다는 집에서 이것저것 하는 것을 좋아하는 김 교수는 그동안 아들과 너무 열심히 다닌 탓에 사실 조금 힘들기도 했다. 오랜만에 TV 채널을 이리저리 돌리던 중 〈버드(Bird)〉[1]가 방영되는 것을 보고 김 교수가 흥분해서 아들을 불렀다.

왜 그러세요?

1 재즈색소폰 연주자 찰리 파커의 일생을 그린 전기영화이다. 1988년. 클린트 이스트우드 감독. 1988년 제41회 칸영화제 남우주연상과 제61회 아카데미상음향상을 수상하였다.

이 영화 같이 보자고! 재즈계의 전설인 찰리 파커의 일생을 그린 전기 영화인데, 너무 좋은 영화거든.

찰리 파커가 누군데요?

찰리 파커(Charlie Parker 1920-1955. 미국)는 재즈색소폰 연주자야. 그런데 비밥 재즈(Bebop Jazz)를 창시하면서 재즈 역사에 길이 남게 된 음악가란다.

비밥 재즈가 뭐지요? 전 재즈는 그냥 재즈라고만 알고 있었는데, 재즈도 다양한 종류가 있나보군요, 하하하….

맞아. 재즈가 만들어지고 전파되기 시작한 것은 19세기 말에서 20세기 초 무렵이었어. 다른 예술에 비하면 역사가 짧지. 하지만 그동안 재즈는 무서울 정도로 빠른 속도로 세계의 음악으로 변모하였고 다양한 변화를 이루었지.

재즈는 미국에서 시작된 음악이지요?

그렇지. 신생 합중국이었던 미국은 예술적 전통이 없었잖아. 그래서 미국은 모든 문화적 요소들을 유럽에서 빌려왔단다. 미국이 이런 문화 예술적 열등감을 벗고 최초로 세계적인 장르의 음악으로 창조한 것이 바로 재즈야.

영화를 다 보고나니 어느덧 해가 뉘엿뉘엿 기울고 있었다. 엄청난 재능을 가졌지만 술과 마약으로 결국 젊은 나이에 생을 마감해버린 찰리 파커의 안타까운 삶과 그의 〈로라(Laura)〉 선율이 가슴을 저민다. 영화에 몰입해 있던 아들도 이윽고 말문을 연다.

'새처럼 자유롭고 유난히 빠르게 연주한다'는 뜻에서 파커에게 '버드'라는 별명이 붙었군요.

참고로 길레스피(Dizzy Gillespie 1917-1993. 미국)의 별명인 '디지'는 그의 연주가 너무 아찔하다는 뜻에서 붙은 별명이라고 해.

전 이제까지 재즈는 뭐가 뭔지 모를 혼잣말을 중얼거리는 것 같다는 생각을 하고 있었는데, 찰리 파커의 열정적인 연주를 들으면서 몸이 절로 들썩여지고 클래식 음악과는 또다른 감동을 느낄 수 있었어요. 그런데 아까 찰리 파커는 비밥 재즈를 만들었다고 하셨는데 비밥이 무슨 뜻이에요?

비밥은 줄여서 밥이라고도 하는데, 연주할 때 흥에 겨워 내는 의성어에서 비롯되었다고 해. 조금 전 영화에서도 봤지만 대부분 비밥 재즈는 빠른 템포의 격렬한 연주로 이루어지거든. 사실 비밥 이전의 재즈는 춤추기에 적합한 적당한 빠르기의 대중적인 음악이었어. 이를 스윙 재즈라고 하지. 그런데 옛날에 미국에는 금주법이 있었다는 것 아니?

금주법이라면 술을 못 마시게 하는 것을 말하나요?

맞아. 1920년부터 1933년까지 미국에서는 금주법이 시행되었는데, 이 금주법이 결과적으로 재즈의 유행을 가져왔지. 왜냐하면 아이러니하게도 이 정책은 오히려 불법적으로 밀주를 파는 술집들을 번성하게 하는 결과를 낳았거든. 그리고 이런 술집에서는 자연스럽게 댄스음악이나 재즈 같은 최신 음악이 연주되었고, 결과적으로 재즈의 대유행을 가져온 거지. 그러면서 초기 소규모 재즈 밴드는 재즈의 전성기를 맞아 빅밴드 시대로 전환되기에 이르렀어.

빅밴드라면 대형 밴드를 뜻하는 건가요?

빅밴드는 보통 10여 명 이상에 이르는 연주자들로 구성되었어. 그리고 이들은 주로 댄스홀에서 연주를 했기 때문에 댄스밴드라고도 하지. 이 댄스음악들은 당시 라디오를 통해 미국 전역에 생방송될 만큼 큰 인기를 누리게 되면서 대중적인 스윙 빅밴드 시대를 열게 됐단다.

스윙은 '흔들리다'라는 뜻 아닌가요?

그렇지. 스윙은 강한 율동감을 지칭하는 말인데 재즈에서 가장 중요한 요소라고 할 수 있어. 하지만 단지 흔든다라는 말만으로는 설명이 부족해. 마치 우리나라의 아리랑이 가진 '한'을 외국 사람들에게 표현하기가 어려운 것처럼. 굳이 노력해서 설명하자면 어떤 용어로도 분석이 불가능한 아프리카적 리듬감을 뜻한다고나 할까.

그러니까 빅밴드 재즈는 주로 춤을 추기 위한 댄스음악을 연주했군요. 그러면서 대중들의 인기도 누리게 되었고요.

그렇지. 베니 굿맨과 듀크 엘링턴 악단은 대표적인 빅밴드 악단이었어. 특히 베니 굿맨(Benny Goodman 1909-1986. 미국)은 스윙의 왕이라 불릴 정도로 큰 인기를 누렸지. 듀크 엘링턴 악단을 이끌었던 엘링턴(Duke Ellington 1899-1974. 미국)은 재즈가 스윙을 넘어 예술의 경지에 도달하도록 다리를 놓았다고 평가되는 음악가야.

엘링턴 재즈의 어떤 점이 재즈의 위상을 올릴 수 있었나요?

엘링턴은 자신의 음악을 단순한 재즈가 아니라 '미국의 음악'이라 칭할 정도로 큰 자부심을 가지고 있었어. 그는 재즈에 예술적인 요소를 가미하고자 했는데, 스윙리듬 위에 서정적이고 낭만적인 선율을 사용하는 등 보다 더 음악적인 표현에 주력한 거지. 또한 그는 빅밴드 작곡뿐 아니라 뮤지컬, 영화음악 등 당시에는 새로웠던 여러 가지 시도들을 했어. 엘

링턴의 이러한 재즈에 대한 기여로 인해 재즈는 장르적 위상을 확립하게 되었을 뿐 아니라 비밥이라는 새로운 지평을 열 수 있었지. 엘링턴이 세상을 떠났을 때 뉴욕 타임스는 부음 기사의 헤드라인으로 그를 '음악의 대가(A Master of Music)'라고 칭했을 정도로 재즈사에 남긴 그의 업적은 굉장한 거지.

스윙 재즈의 대유행에도 불구하고 비밥 재즈가 탄생하게 된 이유는 무엇이지요?

최고의 인기를 누리던 빅밴드 재즈는 제2차 세계대전이 일어나면서 쇠락하기 시작했어. 전쟁의 여파로 댄스홀의 호황이 사라지게 된 거지. 그러면서 재즈는 춤곡이라는 대중적 취향에서 벗어나 음악가들을 위한 음악으로 변모하기 시작했어.

음악가들을 위한 음악으로 변모했다는 것은 비밥 재즈는 춤 반주보다는 연주자 자신의 만족을 위한 음악이라는 뜻인가요?

정확해! 사실 빅밴드 시절의 재즈 연주가들은 자신들의 음악적 재능이나 개성을 충분히 표현하지 못하는 스윙 연주에 불만을 품고 있었거든. 그러면서 이들은 관객이 아닌 자신들만을 위한 연주를 하기 시작했어. 춤을 반주하기 위한 획일화된 연주에서 벗어나서 보다 자유로운 스타일을 추구하기 시작한 거지. 즉 스윙에서는 구사하지 못했던 빠른 템포나 격렬한 즉흥연주, 복잡한 화성진행 등을 통해 댄스음악이었던 재즈를 감상 위주의 음악으로 변모시키면서 재즈의 역사에 커다란 획을 그은 거야.

재즈가 어려워졌다는 말이겠군요.

비밥 연주가들은 빅밴드 재즈가 누렸던 대중적 인기보다는 재즈의

예술성에 더 중요성을 두었기 때문이지. 즉 상업적 호소력이 약화된 감상용 재즈가 탄생하게 된 거야. 재즈가 스스로 외로워졌다고나 할까…. 종래의 리듬이나 화성진행, 멜로디 등과 동떨어진 새로운 형식의 비밥 재즈는 예술성은 강했지만 대중적인 사랑을 받지는 못했어. 심지어 동료 음악가들로부터도 비난을 받기도 했지.

대표적인 비밥 연주자는 누가 있어요?

트럼펫 연주자인 디지 길레스피는 파커의 평생의 음악적 동지였어. 이 둘이 의기투합해서 색소폰, 트럼펫, 피아노, 콘트라베이스, 드럼만으로 구성된 소규모 밴드를 결성하면서 비밥의 시대가 시작되었지. 그리고 이들의 음악은 새로운 음악의 상징이 되었단다.

대중의 인기를 포기한 비밥은 얼마나 지속되었어요?

그래도 비밥은 10여 년 정도 지속됐어. 1950년대 이후 비밥은 쿨재즈, 하드밥 등의 모던재즈로 계승되면서 더욱 중요한 의미를 가지게 되었지.

랙타임과 블루스 그리고 즉흥연주

미처 알지 못하던 재즈의 세계에 대해 흥미를 느낀 아들은 생각에 잠기는 눈치다. 인터넷에서 스윙 재즈와 비밥 재즈를 찾아 몇 곡 들어보던 아들이 눈을 빛내며 질문을 한다.

그런데 왜 재즈 연주가는 거의 흑인이지요? 특별한 이유가 있나요?

음… 그 이야기는 재즈가 어떻게 탄생했는지를 알면 될 것 같은데!

재즈는 어떻게 탄생하게 되었는데요?

미국은 옛날에 노예제도가 있었던 것 알지? 무려 40만 명이 넘는 아프리카 흑인들이 대서양을 넘어 왔어. 내가 좋아하는 시 중에 〈방문객〉[2]이라는 시가 있는데 거기에는 이런 구절이 있어. '사람이 온다는 건/실은 어마어마한 일이다.//그는/그의 과거와 현재와/그리고/그의 미래와 함께 오기 때문이다/한 사람의 일생이 오기 때문이다….'

엄마도 그 시를 알고 계셨어요? 저도 그 시를 좋아하거든요. 사람과의 인연을 소중하게 생각해야 한다는 내용인 걸로 아는데….

하하하… 맞아. 사람이 움직일 때는 그 사람이 속한 문화도 같이 움직인다는 뜻을 전하고 싶어서 예로 들어봤어. 노예로 팔려온 흑인들은 자신들의 강한 음악전통과 함께 미국에 당도했지. 재즈는 바로 이들의 아프리카적 전통과 신대륙에 이주한 백인들의 전통 그리고 이들의 후손들이 만나 탄생한 미국의 독창적인 예술 형식이라고 정의할 수 있어. 일종의 혼혈문화인 거지.

흑인의 음악은 어떤 것이 있었나요?

미국에 도착한 흑인들은 노동요와 흑인영가(gospel song) 그리고 블루스를 불렀어. 억압과 혹독한 노동을 견디면서 음악을 자신들의 안식처로 삼게 된 거지.

흑인영가는 어떤 노래인데요?

많은 흑인 노예들은 백인의 종교인 기독교를 믿었어. 그러면서 찬송가를 그들 식으로 재해석해서 불렀지. 흑인 영가는 바로 노예들이 부르던 찬송가를 말해. 그리고 이들의 노동요와 흑인영가로부터 재즈 탄생

2 〈방문객〉 정현종 1939. 서울

의 결정적 역할을 하게 되는 블루스라는 형식이 탄생했어.

블루스는 많이 들어 본 말인데. 약간 느리게 추는 춤을 말하는 것 아닌가요?

블루스란 두 박자 또는 네 박자의 슬프고 우울한 느낌의 곡을 말해. 그리고 그 곡조에 맞추어 추는 춤을 블루스 춤이라고 하지. 블루스는 19세기 말부터 남부지역의 흑인들 사이에서 불리기 시작했어. 주로 기타나 하모니카 반주가 붙었는데, 이처럼 흑인들의 노래에 유럽식 악기가 더해져서 독특한 음악이 탄생한 거지.

블루스라는 이름은 어디서 연유한 것인가요? 영어로 블루(blue)하다는 것은 우울하다는 뜻이 있긴 하지만….

블루스의 가장 큰 특징은 블루 노트(blue note)의 존재로 결정되지. 블루 노트란 흑인음악의 고유음계를 말해. 저번에 장단음계에 대해 이야기했지? 한 옥타브의 음들이 각기 온음과 반음의 관계로 이루어져 있고 그 온음과 반음의 관계에 따라 느낌의 변화를 줄 수 있다고. 블루 노트란 장음계의 3음과 7음, 즉 '미'와 '시' 음을 반음 낮추어 연주하는 거야. 블루 노트들을 사용한 스케일을 블루스 스케일이라 하지. 이처럼 블루스 스케일은 서양 음계와 아프리카적인 정서가 결합한 것을 말해. 블루스는 이런 블루스 스케일을 사용함으로써 블루스만이 갖는 독특한 느낌이나 감정 등을 강조할 수 있었지. 재즈의 기초와 표현상의 특질은 바로 이 블루스 스케일에 있다고 해도 과언이 아니야. 그래서 때로는 블루 노트라는 말이 재즈의 대명사로 불리기도 하지.

재즈의 기원이 블루스라는 흑인의 음악에 있기 때문에 흑인음악이라는 인식이 있는 거로군요.

맞아. 재즈는 미국 남부에 위치한 뉴올리언스 지방의 흑인 공동체로부터 시작되었다고 보는 것이 일반적인 견해야. 당시 뉴올리언스 지역은 프랑스와 스페인이 번갈아가며 지배했던 곳인데, 이들 백인과 흑인들 사이에서 태어난 혼혈을 크레올(Creole)이라 불렀어. 재즈는 크레올에 의해 탄생했다고 할 수 있어. 왜냐하면 이들이 고안해낸 랙타임(ragtime)[3]이라는 새로운 리듬연주 스타일이 재즈 탄생에 결정적 역할을 했거든. 이와 같이 초기 재즈란 바로 블루스와 랙타임의 기반위에 스윙을 넣어 즉흥연주하는 것이었단다.

그런데 왜 재즈에서는 즉흥적인 요소가 강조된 거죠?

1865년 노예제도가 폐지되면서 흑인들에게도 교육의 기회가 균등하게 부여되기에 이르렀지만 실제로는 인종적 차별이 여전히 존재했다고 해. 대다수의 흑인 음악가들은 충분한 교육을 받지 못한 채 주로 유흥업계에서 생계를 위해 연주하는 경우가 많았지. 이들 흑인 음악가들은 악보를 잘 못 읽었어. 그래서 기본 박자와 액센트를 무시한 채로 자유로운 즉흥연주를 구사하게 된 거야. 이들의 자유 즉흥연주 스타일이 이후 재즈 음악의 기본 형식으로 여겨지게 된 거란다.

처음 질문으로 돌아가서, 하하하, 그러니까 재즈는 흑인들의 음악인 블루스를 바탕으로 했기 때문에 흑인 연주자들도 많고 흑인음악이라고 여겨지기 쉽군요. 하지만 크레올은 백인과 흑인과의 사이에서 태어난 혼혈이잖아요.

3 19세기 말 흑인 피아니스트들이 연주하던 스타일이다. 당김음(쉼표나 붙임줄 등으로 인해 리듬의 강약 관계가 바뀌는 것)을 많이 사용하는 특징이 있다. 재즈의 탄생에 결정적 역할을 하였으나 즉흥연주적인 성격이 없다는 차이점이 있다.

백인들은 혼혈도 그냥 흑인으로 간주하거든. 그래서 주로 크레올들에 의해 연주되던 랙타임이 발전한 음악인 재즈를 흑인음악이라고 한 거야. 하지만 네가 말했듯이 꼭 흑인들만이 재즈를 연주한 것은 아니었어. 베니 굿맨, 빌 에반스 등 유명한 백인 재즈 연주가들도 많지. 그래서 백인들의 재즈를 '딕실랜드 재즈(Dixieland jazz)'라고 구분해서 부르기도 했어.

딕실랜드는 무슨 뜻인데요?

딕실랜드는 뉴올리언스 주변의 늪지대를 뜻하는 말이야. 그래서 사실은 1910년경에 나타난 초기 뉴올리언스 재즈를 딕실랜드 재즈라고도 불렀어. 그러니까 처음에는 흑인이 연주하는 재즈를 딕실랜드 재즈라고 한 거지. 그런데 점점 재즈를 연주하는 백인들이 늘어나면서 1920년대에 이르러서 백인 재즈그룹의 연주를 딕실랜드 재즈라고 하게 됐어.

그럼 흑인 재즈는 뭐라고 불렀어요?

백인들의 재즈를 딕실랜드 재즈로 부르면서 흑인들의 재즈를 뉴올리언스 재즈로 구분해서 부르기 시작했어. 그런데 1940년대에 이르러 비밥이 새로운 재즈로 떠올랐다고 했잖아. 그리고 비밥은 많은 비난을 받기도 했다고 했지. 바로 이런 비밥에 대항해서 초기의 뉴올리언스 스타일로 돌아가려는 움직임이 일어났어. 그러면서 각기 백인에 의한 재즈와 흑인이 연주하는 재즈를 구별하던 딕실랜드 재즈와 뉴올리언스 재즈를 하나로 통합해서 딕실랜드 재즈라는 명칭을 사용하기 시작한 거지. 즉 재즈의 탄생이었던 딕실랜드 재즈의 부활이 시작됐던 거란다.

그러니까 1940년대 이후의 딕실랜드 재즈란 트래디셔널 재즈(Traditional jazz)의 의미를 지니게 되는 거겠군요.

맞았어! 딕실랜드 재즈는 1950년대와 1960년대를 거치면서 미국과 유럽뿐 아니라 일본에서도 상업적으로 가장 성공한 재즈로 자리매김했단다.

그러니까 1940년대 이후로는 비밥과 딕실랜드 재즈가 주요 흐름이었네요. 하지만 비밥은 대중적 인기를 크게 누리지 못한 반면 딕실랜드 재즈는 상업적 성공을 거두었고요.

비록 비밥은 대중들에게 외면을 받기는 했지만 재즈의 발전에 큰 역할을 했어. 아까 말했듯이 1950년대가 되면서 비밥의 이념을 바탕으로 한 새로운 스타일의 재즈들이 등장하게 되지. 이들을 모던 재즈라 부르는데, 대표적인 모던 재즈로 쿨 재즈(cool jazz)와 하드 밥(Hard Bop), 선법 재즈(Modal jazz) 등을 들 수 있어.

모든 음악이 베토벤이나 브람스와 비슷할 필요가 없다는 것을 깨달았다
– 올리버 넬슨

재즈에 대한 아들의 관심은 저녁을 먹으면서도 계속되었다. 뭐든지 한 번 열중하면 끝을 보고야 마는 성격이 재즈에서 폭발한 것 같다고 김 교수는 혼자 속으로 웃음 지으며 생각했다.

쿨 재즈는 어떤 성격을 지닌 것인가요?

비밥 재즈는 재즈를 예술의 경지에 올려놓는 데는 성공했지만 대중들의 사랑을 받지는 못했다고 했잖아. 기존의 스윙 재즈가 주던 흥겨움도 느낄 수 없었고, 특히 춤을 추기에는 리듬과 멜로디가 너무 난해했기

때문이야. 사실 감상용으로도 이해하기 어려운 음악이었지만, 연주자의 입장에서도 비밥은 쉽게 연주할 수 있는 음악이 아니었단다. 연주자 자신의 만족을 위한 음악이었던 비밥은 갈수록 빠른 박자와 현란한 리듬으로 연주자의 뛰어난 기교를 원하게 됐거든. 하지만 이에 도달할 수 있는 연주자는 극히 제한적일 수밖에 없잖아. 그래서 비밥의 뜨거움을 자제한 쿨 재즈가 탄생하게 된 거야. 즉 비밥의 연주 방식을 존중하되 구성을 좀 단순하게 해서 보다 냉정하고 이지적인 스타일을 추구하자는 거였지.

하하하…. 비밥보다 냉정해서 쿨 재즈군요! 그럼 이들은 어떤 방식으로 연주를 했나요?

무엇보다 쿨 재즈 연주자들은 비밥보다 청중에게 쉽게 다가갈 수 있는 재즈를 선보였지. 즉 쿨 재즈 연주자들은 화성 위주의 비밥 재즈에서 벗어나서 보다 이해하기 쉬운 멜로디 위주의 연주를 했어. 그리고 템포도 좀 더 완화된 편한 템포를 택했지. 대표적인 쿨 재즈 연주자로는 빌 에반스(Bill Evans1929 – 1980. 미국)나 마일스 데이비스(Miles Davis 1926-1991. 미국) 등을 들 수 있는데, 사실 쿨 재즈는 주로 백인 연주자들을 주축으로 했어. 부드러움과 편안함을 주는 쿨 재즈는 1950년대 전반 재즈를 지배했단다.

마일스 데이비스는 흑인 아닌가요?

맞아. 마일스 데이비스 등과 같이 예외는 있지만 주로 쿨 재즈는 백인 연주자들의 장르였어. 마일스 데이비스는 트럼펫 연주자로 유명하지? 그도 처음엔 비밥 재즈를 연주하며 경력을 쌓았어. 하지만 쿨 재즈, 퓨전 재즈 등 새로운 형태의 재즈를 모두 소화해내면서 재즈의 장르를 확장시킨 음악인으로 평가받을 정도로 재즈계의 거목이지!

그럼 백인 연주자들이 주로 쿨 재즈를 연주했다면 흑인 연주자들은 어떤 재즈를 연주했나요?

백인 연주자들에 의한 쿨 재즈의 성공은 흑인 연주자들을 긴장시키기에 충분했지. 왜냐하면 흑인들은 재즈가 자신들의 음악이라고 믿고 있었기 때문이야. 그래서 흑인 연주자들은 쿨 재즈에 맞서서 하드 밥을 탄생시키기에 이르렀단다.

하드 밥은 그럼 비밥과 연관이 있는 장르겠네요?

역시 눈치가 빠르구나, 하하하…. 쿨 재즈가 비밥을 존중하면서 청중에게 보다 쉽게 다가갈 수 있는 길을 모색했다고 했잖아. 이와 마찬가지로 하드 밥 역시 비밥 재즈의 구조 속에서 변화를 추구했어. 흑인 연주자들은 흑인들의 자존심이자 재즈의 근원인 블루스, 흑인영가들을 하드밥에서 되살리면서 새로운 연주 방식을 찾아나갔어.

하드 밥 연주자들은 어떤 새로운 연주 방식을 사용했는데요?

먼저 이들은 연주를 단순화시켰어. 사실 연주하기에도 부담스러웠던 비밥의 코드 진행과 복잡한 솔로 연주를 보다 단순화해서 연주자와 감상자 모두의 부담을 덜고자 한 거지. 또한 비밥은 현란한 기교와 빠른 템포로 연주자의 만족을 위한 음악이었잖아? 그런데 하드 밥에서는 이와는 달리 무엇을 표현하고자 하는지에 더 비중을 두어서 내적인 이야기를 전달하는 데 중점을 두었지.

쿨 재즈와의 차이점은 무엇인가요?

둘 모두 비밥의 정신을 이어받은 것이지만 쿨 재즈는 보다 가볍고 부드러운 음향을 추구했어. 반면 하드 밥은 기존의 비밥을 이어받아서 폭발적이고 거친 음향을 드러냈다는 점이 가장 큰 차이점이라 할 수 있지.

하드밥은 쿨 재즈의 뒤를 이어 1950년대 중반 재즈 발전을 이끌어나가게 돼. 트럼펫 연주가인 클리포드 브라운(Clifford Brown 1930-1956. 미국)과 존 콜트레인(John Coltrane 1926-1967. 미국) 등은 대표적 하드 밥 연주자로 손꼽히지.

그런데 클래식 음악계에서는 현대로 오면서 조성체계가 무너졌다고 하셨지요? 재즈는 그런 영향을 전혀 받지 않았나요?

재즈에서도 조성개념에서 벗어나려는 움직임이 일기 시작했어. 특히 1950년대의 재즈 연주자들에게서 조성개념에서 벗어난 새로운 탈출구를 모색하고자 하는 움직임이 본격적으로 일게 되었지.

클래식 음악은 무조성 음악을 추구하였잖아요. 재즈 연주자들은 어떤 방식으로 조성체계에서 벗어나려 했나요?

1950년대 재즈 연주자들은 선법(Mode)을 사용한 선법 재즈(Modal jazz)를 시도했단다.

선법이 무엇이지요?

선법이란 음들을 배열할 때 각 음들 간의 온음과 반음 관계를 정립하는 용어를 뜻해. 즉 장단조 체계 이전의 음계법칙이라고 생각하면 돼.[4]

그런 선법 재즈란 장단조 음계 대신에 선법을 이용한 음악을 말하나요?

그렇지. 그래서 이렇듯 선법을 사용한 선법 재즈는 조성의 개념이 느껴지지 않는 특징을 가지게 되지. 하나 또는 몇 개의 선법을 기초로 해서

4 서양음악의 선법은 그 기원이 고대 그리스시대까지 거슬러 올라가는데 당시에는 각 지방마다 사용하는 음계가 달랐다. 이들 다양한 음계들을 중세에 이르러 그레고리우스 교황이 7가지 선법으로 정리해서 교회 음악의 중심으로 삼았다. 지금의 조성체계는 7가지 선법 중 아이오니안(Ionian) 선법과 에올리안(Aeolian) 선법을 중심으로 만든 음계체제로서, 각각 장조와 단조의 역할을 한다.

즉흥연주가 이루어지는 형식이야. 이전의 재즈 연주는 주어진 조성 안에서 코드 진행을 하는 '코드 체계 중심적' 연주였다면, 선법 재즈에서는 멜로디가 중심이 돼. 즉 코드의 제약에서 해방되어서 선법에 의한 멜로디를 중심으로 즉흥연주를 하는 거지.

20세기 초에 탄생한 재즈는 스윙 재즈의 시대를 거쳐 비밥 재즈로 이어졌고 또 이는 쿨 재즈와 하드 밥 재즈로 발전하였군요. 또한 재즈 역시 클래식 음악과 마찬가지로 조성체계에서 벗어난 선법 재즈를 탄생시켰고요. 선법 재즈이후에는 재즈가 어떻게 변모했나요?

사실 선법 재즈가 처음 등장했을 때에는 획기적인 사고의 전환이라는 찬사를 받았지만 얼마 안 가 연주자들은 매너리즘에 빠지고 더 새로운 것을 갈망하게 되었지. 새로운 음향과 연주법을 말이야. 이때 등장한 것이 프리 재즈(Free Jazz)야.

프리 재즈라면 자유롭다는 뜻이잖아요.

말 그대로 기존의 음악적 구조나 연주 방식 등에서 벗어나 새로운 관점으로 바라보고자 하는 운동이었어. 1960년대에 등장한 프리 재즈는 당시 연주자들의 새로운 것에 대한 열망에서 비롯된 거지.

어떤 점에서 새로운 관점을 가진 건데요?

프리 재즈는 연주자에게 보다 많은 자유를 주었지. 전통적인 재즈와 달리 박자나 조성, 형식 등에 구속되지 않고 오로지 연주자의 감정을 전달하는 데에만 전념하자는 거였어.

그럼 프리 재즈 연주자들은 어떤 방식으로 연주했어요?

어떠한 형식에도 구속받기를 원하지 않았던 프리 재즈 연주자들은 이를 위해 사전 의논조차 하지 않았어. 즉 연주자들끼리 박자를 맞추어

보거나 코드 진행을 조율하지 않는 등 진정한 자유로운 즉흥연주를 시도한 거지. 또한 음악적 소리와 소음 사이의 경계까지 무너뜨리고자 했어. 즉 음계와 리듬뿐 아니라 소리까지 초월한 진정한 자유를 추구하려한 거지.

프리 재즈라는 말은 언제부터 사용되었나요?

프리 재즈의 선구자는 오넷 콜맨(Ornette Coleman 1930-2015. 미국)이라고 알려져 있어. 콜맨이 1960년에 발매한 〈프리 재즈〉에서 이 용어가 시작되었다고 봐. 1964년에는 최초로 프리 재즈 페스티발이 개최되기도 했지만 프리 재즈는 지나치게 전위적인 성격으로 인해서 '반재즈(Anti Jazz)'라는 비난을 받기도 했어.

그러니까 프리 재즈도 그리 대중적이지는 못했군요. 프리 재즈 이후에는 재즈가 어떻게 변모했나요?

1960년대 이후부터 재즈는 매우 다양하게 변화했어. 라틴 아메리카의 리듬을 접목한 라틴 재즈와 포스트 밥, 퓨전 재즈 등이 탄생하면서 재즈는 더욱 세계적인 인기를 끌게 되었고.

라틴 재즈라면 보사노바 같은 것인가요?

맞아! 라틴 재즈는 쿠바 악기와 리듬을 접목한 아프로-쿠바 재즈와 아프로-브라질 재즈가 대표적이지. 그 중에서 브라질 흑인들의 음악인 삼바에 모던 재즈적인 요소가 가미된 것이 네가 말한 보사노바지.

그럼 포스트 밥은 비밥 이후의 밥이라는 뜻인가요?

이제 척척이구나, 하하하! 포스트 밥은 초기 밥 스타일에 하드 밥, 선법 재즈, 프리 재즈 등의 영향을 받아 탄생한 거야. 1960년대 중반부터의 재즈를 말하지.

하하하, 한 가지 더요! 퓨전 재즈는 뭔가가 합해졌다는 뜻이겠군요. 무엇과 무엇이 혼합된 것이죠?

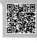

퓨전 재즈는 일반적으로 록과 재즈가 결합된 것을 말해. 1970년대에 탄생했지.

그런데 록은 전자악기를 사용하잖아요. 이처럼 재즈와 록은 상당히 다른 음악이라고 할 수 있는데, 어떻게 재즈와 결합될 수 있었지요?

퓨전 재즈는 당시 프리 재즈 등에 대한 반동으로 나온 것이라고 볼 수 있어. 일부 재즈 음악가들이 너무 전위적인 재즈 연주에 싫증을 느끼면서 대중적 인기를 누리던 록과 결합된 연주를 하기 시작한 거지. 재즈는 이처럼 전자악기들을 수용하고 록의 무대예술을 받아들임으로써 보다 증폭되고 새로운 일렉트로닉 음향을 얻는 데 성공했어.

재즈가 이렇게 다양하게 변해왔는지 몰랐어요! 이후 재즈는 또 어떻게 변모했지요?

유행은 돌고 돌아! 그래서 내가 옛날 옷들을 버리지 못하는 거지만, 하하…. 1980년대에 들어서면서 프리 재즈, 퓨전 재즈 등 재즈가 너무 전위적으로 흐르는 데 대한 반작용이 일어나지. 바로 전통적 재즈의 부활이 시작된 거야. 이들은 루이 암스트롱이나 듀크 엘링턴 등의 초기 재즈나 1950년대 하드 밥 등의 재즈를 새롭게 연주하기 시작했어.

그들은 전통적 재즈로 무엇을 원했던 것인가요?

쉽게 이해할 수 있는 재즈를 하자는 거였지. 그러면서 전자악기의 사용보다 어쿠스틱 재즈를 지향했단다. 이를 '스무스 재즈(smooth jazz)'라 하기도 해. 스무스 재즈는 누구나 쉽고 편안하게 들을 수 있는 재즈를 말해. 즉 템포가 느리고 주로 멜로디가 이끌어 가는 음악이지. 색소폰 연

주자 케니 지(Kenny G 1956-. 미국)는 대표적인 스무스 재즈 연주자야. 조용하고 감미로운 선율 위주의 스무스 재즈는 듣기에는 편하지만 그 예술성에는 논란의 여지가 있긴 해.

　　"조지 거쉰의 음악이 고동치는 도시" - 영화 〈맨해튼〉

　저녁 먹은 설거지를 하는 동안에도 김 교수 뒤를 따라다니며 재즈에 대한 질문을 계속 멈추지 않던 아들이 고개를 갸웃거리며 김 교수를 쳐다보았다.

　재즈가 클래식 음악이라고 할 수 있나요?
　재즈가 탄생했을 때에는 미국 남부지방의 흑인음악에 지나지 않았지. 하지만 시간이 흐를수록 재즈의 영향은 막강해졌어. 재즈가 만들어지고 전파되었던 19세기 말에서 20세기 초는 미국이 세계 유일의 초강대국이 되던 시기와 일치하고 있단다. 자연히 경제적 우위와 함께 미국 음악시장은 가장 큰 음악시장으로 성장하게 되었고 융합적인 성격과 자유분방함을 가진 미국의 음악 재즈는 순식간에 전 세계로 퍼지게 되었지. 당연히 클래식 음악 작곡가들에게도 큰 영향을 끼치게 되었지. 재즈가 탄생했을 당시 클래식 음악가들은 전통적 예술의 한계에서 탈피하기 위해 다양한 시도를 하고 있었잖아. 그런 그들에게 재즈는 완전히 새로운 물줄기를 선물한 거야. 그러면서 재즈도 조금씩 클래식 음악의 언어를 형성하게 되었단다.
　그런데 그때는 음악이 유럽을 중심으로 발전하고 있었잖아요. 유럽의

음악가들이 어떻게 미국의 재즈를 받아들이게 되었지요?

당시 유럽에는 미국의 인종차별주의를 피해 건너온 많은 흑인 음악가들이 활동하고 있었거든. 유럽은 미국보다는 인종차별이 비교적 덜 했다고 해. 특히 파리에는 흑인들이 연주하는 카페들이 생겨나서 큰 인기를 누리고 있었지. 당시 많은 예술가들이 이들의 새로운 음향과 리듬에 매혹되었단다. 로트렉(Henri de Toulouse-Lautrec 1864-1901. 프랑스) 같은 화가는 이런 댄스홀의 그림들을 많이 남기고 있잖아. 드뷔시도 재즈에 대한 관심이 높았고, 재즈의 특성을 음악에 도입했어. 재즈 리듬을 직접 자신의 곡에 사용하기도 했고, 재즈 연주가 펼쳐지는 카페 풍경을 음악으로 그리기도 했지. 예를 들어 드뷔시의 피아노 모음곡 〈어린이 세계(Children's Corner 1908)〉 중 '골리웍의 케익워크 (Golliwogg's Cake-walk)'나 피아노 프렐류드 〈민스트럴(Minstrels)〉 등은 드뷔시의 재즈에 대한 관심을 잘 나타내고 있는 곡이야.

케익워크가 뭐에요? 케익이 걸어다니는 건가요?

하하하... 케익워크란 춤 동작의 하나야. 이 춤은 아프리카 노예선과 관련이 있어. 아프리카와 유럽 사이를 오가던 노예선의 갑판 위에서 백인 승무원과 흑인 노예들이 서로 어울려 추던 춤에서 유래된 거지. 흑인들은 아프리카의 독특한 리듬에 맞춰서 유럽식 춤을 추었어. 이렇게 서로 전혀 다른 스텝과 리듬이 자연적으로 어울리면서 랙타임 같은 새로운 리듬이 생길 수 있었던 거야. 백인들은 파티의 흥을 돋우기 위해 춤을 잘 추는 흑인들에게 칭찬의 표시로 케익을 나누어 주었는데, '케익워크'라는 춤 이름이 바로 여기에서 나온 거야. 그런데 나중에는 오히려 백인들이 흑인분장을 하고 이 춤을 추면서 '케익워크'는 큰 인기를 얻게 되었단다.

골리웍

그럼 '골리웍의 케익워크'란 골리웍이 케익워크 춤을 추는 것을 표현한 곡이겠군요. 그런데 골리웍은 누구예요?

인형이야. '골리웍의 케익워크'는 골리웍이라는 흑인 인형이 랙타임에 맞추어 춤추는 것을 묘사한 곡이지. 드뷔시의 피아노 프렐류드 〈괴짜 라빈장군(General Lavine-eccentric)〉도 재즈 분위기를 담아낸 곡이야. 특히 이 곡에서는 재즈리듬의 사용뿐 아니라 콘트라베이스나 트럼펫, 드럼 등 재즈 악기들의 소리를 피아노로 재현함으로써 재즈 연주가 펼쳐지는 당시의 카페를 생생하게 묘사하고 있어.

스트라빈스키도 재즈에 관심이 많았다고 하셨잖아요. 실제로 재즈 밴드 구성으로 곡을 쓰기도 하고 랙타임 리듬을 쓰기도 하고요.

드뷔시나 당시의 다른 작곡가들이 재즈적인 요소를 조금 맛보는 데서 그쳤다면 스트라빈스키는 자신의 음악에 본격적으로 재즈를 도입한 작곡가라고 할 수 있어. 전쟁을 피해서 스위스에 머물던 스트라빈스키는 소규모 위주의 작품을 작곡하며 러시아적인 음향을 벗고 있었다고 했잖아. 그러면서 재즈와 무조성 음악에 대한 관심을 나타내기 시작하였고 이는 나머지 일생 동안 지속되었지. 이 시기에 작곡된 〈병사 이야기〉는 스트라빈스키의 재즈에 대한 관심을 나타내는 대표적인 예라고 할 수 있어. 이 곡은 클라리넷, 바순, 트럼펫, 트롬본, 바이올린, 콘트라베이스, 타악기 등으로 구성되어 있는데, 악기편성부터 재즈 밴드

의 악기구성을 따르고 있지. 뿐만 아니라 〈피아노 랙 음악 (Piano Rag Music 1919)〉, 〈11대의 악기를 위한 랙타임(Ragtime 11 Instruments 1918~1919)〉 등 곡의 제목에서부터 알 수 있을 정도로 스트라빈스키는 재즈를 민족주의적 음향을 대신할 새로운 요소로 간주했단다.

그렇다면 재즈를 본격적으로 클래식 음악의 반열에 올린 작곡가는 누구인가요?

드뷔시나 스트라빈스키를 위시한 클래식 음악 작곡가들이 클래식에 재즈적 요소를 도입하였다면, 조지 거쉰(George Gershwin 1898-1937. 미국)은 재즈에 클래식 음악의 형식을 사용한 작곡가라고 할 수 있어. 그럼으로써 재즈가 예술적인 지위를 얻는 데 성공했지.

조지 거쉰

거쉰은 미국 작곡가이지요? 흑인인가요?

유대계 러시아인 이민자의 아들이었어. 거쉰은 음악에서 가장 미국적인 수법과 성격을 발휘했다고 평가받음으로써 20세기 미국을 대표하는 작곡가로 이름을 올렸지. 어릴 때부터 랙타임과 같은 흑인음악을 좋아해서 음악을 독학했다고 하는데, 랙타임을 사용한 〈스와니(Swanee 1919)〉가 대 성공을 거두면서 유명해지게 됐어. 이후 〈랩소디 인 블루 (Rhapsody in Blue 1924)〉, 〈피아노 협주곡(Piano Concerto in F Major 1925)〉, 〈파리의 아메리카인(An American in Paris 1928)〉 등을 잇달아 발표하면서 미국뿐 아니라 파리에서도 큰 인기를 누리게 되었지.

거쉰의 음악이 어떻게 예술적인 지위를 얻게 되었나요?

거쉰은 즉흥적 연주와 단순한 형식으로 이루어지던 뒷골목 흑인음악을 클래식 형식과 결합했단다. 대표적으로 피아노 협주곡의 형식을 지닌 〈랩소디 인 블루〉를 들 수 있지. 이 곡이 발표되었을 때 당시 평론가들은 심포닉 재즈(symphonic jazz)의 완성을 이루어낸 곡이라면서 이 새로운 시도에 대해 찬사를 쏟아냈어.

심포닉 재즈는 어떤 거예요?

간단히 말하자면 재즈를 교향악, 즉 심포니적인 편성으로 연주하는 거란다. 말하자면 재즈를 클래식 음악 양식으로 작곡한 거지. 심포니는 고전주의 시대에 처음 탄생한 이래로 가장 대표적인 오케스트라 레퍼토리로 자리 잡았어. 고전주의 시대 작곡가들은 심포니의 성공이 작곡가로서의 성공이라고 여길 정도였거든. 거쉰은 이처럼 오케스트라의 대표적 레퍼토리인 교향악 형식으로 재즈를 작곡함으로써 재즈의 위상을 끌어 올리게 된 거야.

거쉰이 미국의 대표적인 작곡가로 평가받는 데에는 어떤 이유가 있나요?

결론부터 말하자면 거쉰은 미국인의 자존심을 세워준 작곡가이기 때문이라고 할 수 있어. 신생국이었던 미국은 문화 예술적인 전통이 약했다고 했잖아. 거쉰은 미국에서 탄생한 재즈를 미국인의 음악, 즉 미국인의 정서를 대표하는 음악이라고 생각했어. 그리고 그런 재즈를 영원한 가치를 지닌 음악으로 완성시키고자 한 거란다.

거쉰에 의한 재즈의 예술화가 예술적 전통이 약하던 미국인들의 자존심을 세워주었군요. 그래서 20세기 미국을 대표하는 작곡가가 되었고요.

뉴올리언스라는 작은 도시의 흑인음악에서 시작되었던 재즈는 탄생

이후 다양한 장르의 음악과 융합하며 많은 변화와 발달을 해왔어. 그 변화는 아직도 현재진행형이고… 1987년에 미국은 재즈를 무형의 국보로 지정하면서 독특한 형식의 미국 음악으로 정의하는 법안을 통과시켰어. 마침내 재즈는 탄생 80년 만에 미국에서 공식적으로 인정받는 예술이 됐을 뿐 아니라 세계적 청중을 가진 현대음악으로 변모하였지.

밤이 늦었다. 김 교수와 아들은 재즈 이야기에 시간이 자정을 넘기는 것도 모르고 있었다. 언제 한번 아들과 재즈공연을 보러 가야겠다는 생각이 들었다. 그런데 탱고공연은 어떨까….

재즈의 기본 이념은 랙타임과 블루스, 즉흥연주로 요약할 수 있다. 랙타임이란 당김음이 많이 쓰이는 새로운 리듬 연주 스타일로 주로 흑인 피아니스트들이 즐겨 연주하던 기법이다. 19세기 말부터 유행하여 선풍적인 인기를 누렸던 음악으로, 재즈의 탄생에 결정적인 역할을 하였다. 원래 즉흥적 성격이 없던 랙타임이 점차 즉흥연주를 구사하게 되면서 재즈 음악의 기본 요소 중 하나로 자리 잡게 되었다. 블루스는 두 박자 또는 네 박자의 슬프고 우울한 느낌의 곡으로, 19세기 말 주로 남부지역의 흑인들 사이에서 불리던 노래를 말한다. 아프리카 흑인 고유 음계와 서양 음계가 결합한 블루스 스케일을 사용하여 블루스만이 가지는 독특한 느낌이나 감정 등을 강조한다.

19세기 말에서 20세기 초에 걸쳐서 미국 남부에 위치한 뉴올리언스 지방의 흑인 공동체에서 탄생한 재즈는 시카고로 그 본거지를 옮기면서 스윙 재즈의 시대를 맞게 된다. 스윙 재즈의 대성공으로 빅밴드 시대가 열리면서 재즈는 전성기를 맞이하였고, 뒤이어 1940년대에는 비밥 재즈가 탄생하였다. 비밥 재즈는 보다 자유로운 스타일을 추구하기 시작하였는데, 이전까지 춤을 출 수 있는 댄스음악이었던 재즈가 감상 위주의 음악으로 변해가는 계기를 만들었다. 이로 인해 비밥은 대중성보다 예술성을 더 추구하기 시작했고, 상업적 호소력이 약화된 감상용 재즈가 탄생하게 되었다.

1940년대에 이르러 비밥이 새로운 재즈로 떠오르는 한편, 다른 쪽에서는 초기의 뉴올리언스 스타일로 돌아가려는 움직임이 일어나면서 딕실랜드 재즈의 부활이 시작되었다. 딕실랜드 재즈는 초기 전통적인 재즈를 의미한다. 대중성보다 예술성에 초점을 두었던 비밥과 달리, 딕실

랜드 재즈는 1950년대와 1960년대를 거치면서 미국과 유럽뿐 아니라 일본에서도 상업적으로 가장 성공한 재즈로 자리매김하였다.

1950년대가 되면서 비밥의 이념을 바탕으로 한 새로운 스타일의 재즈들이 등장하게 되는데, 이들을 모던 재즈라 부른다. 대표적인 모던 재즈로 쿨 재즈와 하드 밥, 선법 재즈 등을 들 수 있다. 비밥 재즈는 재즈를 예술의 경지에 올려놓는 데는 성공하였지만 대중들의 사랑을 받지는 못하였다. 모던 재즈는 감상자에게나 연주자 모두에게 어려운 음악이었던 이러한 비밥을 조금 더 다가가기 쉽게 만든 것이다. 1960년대 이후부터 재즈는 더욱 다양한 양상을 띠게 된다. 전위적인 성격의 프리 재즈, 라틴 아메리카의 리듬을 접목한 라틴 재즈, 초기 밥 스타일에 하드 밥, 선법 재즈, 프리 재즈 등의 영향을 받아 탄생한 포스트 밥 그리고 록과 재즈가 결합된 퓨전 재즈 등이 탄생하며 재즈는 더욱더 세계적인 인기를 끌게 되었다.

재즈의 탄생은 전통적 예술의 한계에서 탈피하고자 다양한 시도를 하던 클래식 음악 작곡가들에게 큰 영향을 끼쳤다. 드뷔시나 스트라빈스키를 위시한 당시의 많은 클래식 음악 작곡가들은 재즈의 특성을 서슴없이 자신의 음악에 도입하였다. 클래식 음악 작곡자들이 클래식에 재즈적 요소를 도입하였다면, 조지 거쉰은 재즈에 클래식 음악의 형식을 사용함으로써 재즈가 예술적인 지위를 얻는 데 크게 기여한, 20세기 미국을 대표하는 작곡가다. 그는 오페라 형식을 도입한 재즈오페라뿐 아니라, 재즈에 클래식 관현악 형식을 도입한 심포닉 재즈를 완성시켰다. 이러한 거쉰의 새로운 재즈 어법은 즉흥적 연주와 단순한 형식으로 이루어지던 뒷골목 흑인음악을 진지한 음악으로 인정받을 수 있게 하였고, 재즈라는 20세기의 새로운 예술의 탄생을 이루어냈다.

6 항구의 슬픔이
세계의 음악으로

"발을 위한 음악이 아니라 귀를 위한 탱고…"

지난주에 천재 재즈 연주가 한 사람이 부에노스아이레스 최대 규모의

극장을 가득 메운 청중 앞에서 연주했다…. 듀크 엘링턴이었다.

모두 그에게 열광했다. 반 마일 떨어진 곳에서 엘링턴만큼 뛰어나다는

평판을 듣기도 하는 누군가가 이 수도에서 가장 작은 규모의 극장에서

반쯤 찬 객석을 앞에 두고 연주하고 있었다.

바로 아스토르 피아졸라였다.

–「부에노스아이레스헤럴드 The Buenos Aires Herald 1971년 11월 28일」[1]

알 파치노의 매력에 흠뻑 빠진 김 교수는 아들이 현관문을 열고 들어
오는 것도 모르고 있었다. 너무도 멋지게 탱고를 추는 그의 모습에 반해
서 사실 얼마 전에는 탱고를 배우기도 했었다.

1 「피아졸라 위대한 탱고」 마리아 수사나 아치, 사이먼 콜리어 지음/ 한은경 옮김. 을유문화사. 2000에서
재인용

그 영화 또 보고 계세요?

하하…. 봐도봐도 알 파치노가 너무 멋있거든. 특히 탱고 추는 모습!

탱고 배운다고 하시더니 요즘은 안 하세요?

너무 몸치라서 몸이 마음먹은 대로 따라주지를 않아서… 하하하….

제가 엄마를 닮았군요! 그런데 스윙 재즈는 춤을 추기 위한 재즈라고 하셨잖아요. 탱고도 원래 춤을 추기 위한 곡인가요?

초기 뉴올리언스 재즈가 브라스 밴드 형태였고 뒤를 이어 스윙 재즈 시대가 오면서 사람들은 재즈에 맞추어 춤을 추었지. 하지만 비밥 등에 의해 재즈는 다시 감상용 재즈가 됐잖아. 사실 탱고는 여러 면에서 재즈와 닮은 점이 많아. 혼혈문화인 것도 그렇고, 춤을 추기 위한 음악이 감상을 위한 음악으로 변모한 것도 그렇고….

탱고 이야기를 좀 해주세요. 어떻게 탄생하였는지, 또 어떻게 변모했는지 등을요.

그래, 일단 씻고 오렴. 저녁 먹으면서 천천히 이야기 하자.

방금 전 영화에서 나왔던 탱고 선율을 흥얼거리면서 김 교수는 아들과 같이 할 저녁을 준비한다.

재즈는 미국에서 탄생한 거잖아요. 탱고는 어느 나라에서 시작되었나요?

재즈 이야기 하면서 거쉰에 대해 말했었지?

네. 재즈가 예술적 지위를 얻게 한 작곡가라고 하셨어요.

그랬지. 미국에 거쉰이 있었다면 아르헨티나에는 아스토르 피아졸라

(Astor Piazzolla 1921-1992. 아르헨티나)가 있었어! 피아졸라는 '아르헨티나의 거쉰'으로 불리지. 거쉰이 미국의 대중음악이던 재즈를 예술적으로 승화시킨 것처럼 피아졸라는 아르헨티나의 대표적인 대중음악 탱고를 세계적인 예술의 경지로 올려놓았거든.

피아졸라가 탱고에 어떤 일을 했는데요?

사실 피아졸라 이전의 탱고는 감상에 목적을 두기보다는 춤을 추기 위한 음악에 더 가까웠어. 그러나 피아졸라는 더 이상 발을 위한 음악이 아니라 귀를 위한 탱고, 즉 감상을 위한 탱고를 만들겠다고 선언했지. 그리고 이를 위해 여러 장르 음악들과의 융합을 통해 새로운 탱고의 방향을 제시했단다. 그런데 이런 그의 탱고는 기존의 것과는 너무 달랐기 때문에 전통주의자들과의 논쟁을 피할 수는 없었어. 시대를 앞서가는 대부분의 예술가들처럼 피아졸라의 현대적 탱고도 자신의 고국인 아르헨티나보다는 유럽과 미국에서 더욱 지지를 받았지. 그리고 그 논쟁은 아직도 완전히 사그라지지 않았고.

탱고는 아르헨티나의 음악이군요. 어떻게 탄생하게 되었어요?

탱고는 아르헨티나와 우루과이 사이를 흐르는 리오 데 라 플라타(Río de la Plata)강 유역의 두 도시, 몬테비데오(Montevideo)와 부에노스아이레스(Buenos Aires) 주변에서 생성된 음악에 기반을 두고 있어. 재즈가 유럽 이민자들의 음악과 흑인음악이 융합되어 탄생한 것이라고 했잖아. 탱고 역시 이 지역의 민속음악인 밀롱가(Milonga)와 쿠바에서 전해진 하바네라(Habanera), 아프리카의 칸돔베(Candombe) 그리고 유럽의 춤곡이 섞이고 발전하며 생겨났지.

그럼 탱고도 재즈와 비슷한 시기에 탄생하였나요?

비슷하지, 19세기 말경에 탄생했으니까. 사실 탱고의 탄생지는 아르헨티나라고 하기보다는 부에노스아이레스라고 하는 편이 더 적합할 것 같아. 부에노스아이레스는 1880년에 아르헨티나의 수도가 되었는데, 새로운 삶을 꿈꾸는 수많은 이민자들이 모여들면서 급속도로 발전하게 돼. 탱고가 탄생한 곳은 부에노스아이레스 중에서도 보카(La Boca) 지역인데, 이곳은 주로 이탈리아 출신 이민자들이 모여 살던 지저분한 항구였어. 이들 이탈리아 이민자들은 대부분 항구에서 막노동을 하면서 생계를 이어가던 극빈자들이었지. 이들은 고향에 대한 그리움과 힘든 이민생활을 술과 음악과 춤으로 달래곤 했어.

흑인 노예들이 고된 노동을 블루스와 같은 자신들의 음악으로 위안받으려 한 것과 비슷하네요.

그렇지. 이들은 벗어날 수 없는 가난과 이에 대한 체념, 사랑의 허무함, 향수 등을 노래하고 춤췄어. 이처럼 밑바닥 인생의 슬픔의 노래와 춤이 탱고의 기원이야. 즉 탱고 음악에서 절대로 빠질 수 없는 우울한 고독감과 격정적인 감성은 바로 이런 이민자들의 고독과 향수에서 비롯된 것이라고 할 수 있지. 그래서 탱고는 아르헨티나의 음악이라기보다 부에노스아이레스의 음악이라고 하는 편이 더 정확할 수 있다고 한 거야.

탱고는 재즈와 비슷한 점이 많군요. 혼혈문화라는 것도 그렇고. 또 재즈가 흑인들의 음악이었다면 탱고는 밑바닥 계층의 음악이었다는 것도 그렇고요. 재즈는 흑인의 블루스와 랙타임에서 영향을 받았잖아요. 탱고는 어떤 탄생 배경이 있어요?

하바네라와 밀롱가 그리고 칸돔베가 합쳐진 것이 탱고의 기원이야. 1875년경 밀롱가에 칸돔베적 요소가 합쳐진 것을 지칭하면서 탱고라는

용어가 처음 사용되었다고 추정되지.

앗! 탱고에 이렇게 낯선 용어들이 숨어 있는 줄 몰랐어요. 벌써 머리에 쥐가 나려고 해요, 하하… 하나씩 설명해주세요.

먼저 하바네라에 대해 말해줄게. 하바네라는 쿠바의 춤곡을 말해. 19세기 초에 쿠바에서는 하바네라가 유행하고 있었단다. 당시 쿠바 이민자의 대부분은 스페인이나 아프리카로부터 이주해온 사람들이었어. 따라서 쿠바음악은 주로 스페인계 음악과 노예로 끌려 왔던 흑인들의 음악을 기초로 해서 생겨났지. 그리고 이는 하바네라, 룸바, 볼레로, 맘보, 차차차 등 다양한 리듬으로 발전하게 되면서 라틴음악의 중심 역할을 했을 뿐 아니라 재즈와 함께 20세기 대중음악에 큰 영향을 끼치게 돼.

하바네라는 어떤 성격의 곡인가요?

하바네라는 대표적인 쿠바 춤곡 중 하난데, 보통 빠르기 또는 느린 2박 계통(2/4박자 또는 6/8박자)의 곡이야. 그리고 셋잇단음표가 자주 쓰인다는 특징이 있어. 하바네라 리듬은 쿠바를 드나들던 선원들에 의해 19세기 중반부터 부에노스아이레스에 전해지게 되었지. 그리고 아르헨티나의 민속음악인 밀롱가와 결합하면서 탱고의 기원이 되었고. 그런데 하바네라 리듬은 이국적인 요소에 관심이 많던 당시 클래식 음악가들에게도 인기가 있었어. 특히 비제(Georges Bizet 1838-1875. 프랑스)는 자신의 오페라 〈카르멘(Carmen 1875)〉에서 카르멘이 돈 호세를 유혹하면서 부르는 노래인 '사랑은 자유로운 새와 같이(L'amour est un oiseau rebelle)'에서 멋들어진 하바네라 리듬을 사용했지. 그리고 이 오페라의 성공으로 유럽에서 하바네라 리듬이 더욱 인기를 끌게 되었다고 해.

하바네라는 쿠바 민속음악이고 밀롱가는 아르헨티나의 민속음악이

라고 하셨지요.

그래. 라 플라타 지역에는 플라야다스(playadas)라는 민속노래가 있었지. 목동들이 기타 반주에 맞추어서 즉흥적으로 노래하던 것을 말해. 서정적이고 즉흥적 성격의 노래인 플라야다스가 부에노스아이레스의 변두리로 들어와 도시적 요소와 섞이면서 2/4박자의 빠른 템포의 민속 선율이 실린 밀롱가로 탄생하게 된 거야.

그러니까 밀롱가는 플라야다스가 도시로 진출한 것이네요. 그러면서 템포가 빨라졌고요. 탱고는 하바네라와 밀롱가 그리고 칸돔베가 합쳐진 것이라고 하셨잖아요. 마지막으로 칸돔베는 어떤 것인가요?

재즈와 탱고는 모두 백인과 흑인의 혼혈문화라고 했잖아. 칸돔베는 바로 흑인들의 영향으로 탄생한 우루과이 민속음악이야. 우루과이로 건너갔던 아프리카 흑인들이 축제 때 가장행렬에 사용하던 춤곡이지. 칸돔베는 흑인음악의 특징인 타악기적인 요소가 많고 또 당김음이 많이 쓰여. 무엇보다 강렬한 리듬이 가장 큰 특징이라고 할 수 있지. 흑인들은 타악기를 두드리면서 칸돔베 리듬에 맞추어 거리를 걸으며 축제를 즐겼다고 해. 칸돔베는 저급한 흑인음악이라는 인식 때문에 독자적으로 발전되지는 못했지만, 밀롱가와 하바네라와 더불어 탱고 음악을 탄생시키게 되었지. 탱고는 칸돔베의 영향으로 인해 하바네라의 우아함과 플라야다스의 서정성을 포기하는 대신 강렬한 리듬과 빠른 템포를 얻게 된 거야.

아까 탱고를 예술적 경지로 끌어올린 음악가가 피아졸라라고 하셨는데, 피아졸라 이전에는 어떤 탱고 음악가가 있었나요?

격정적인 감성과 강렬한 리듬을 특징으로 하는 탱고는 1900년 이후

부터 눈부신 발전을 하게 되었어. 그러면서 모든 계층이 즐기는 대중음악으로 성장하여 마침내 아르헨티나의 상징이 되었지. 그런데 탱고가 이처럼 대중의 인기를 한 몸에 받게 된 것은 카를로스 가르델(Carlos Gardel 1890-1935. 아르헨티나)의 역할이 절대적이었어. 가르델은 '탱고의 황제'로 불릴 정도로 아르헨티나 탱고의 전설적인 존재지. 아르헨티나 국민들이 가장 사랑하는 세 명의 인물이 누군지 너 혹시 아니?

음…. 한 명은 알 것 같아요. 축구의 황제 마라도나 아니에요?

맞아. 축구 영웅 디에고 마라도나(Diego Maradona)와 에바 페론(Eva Peron) 그리고 탱고 황제 카를로스 가르델이야. 에바 페론은 에비타라는 애칭으로 더 알려져 있지.

〈에비타〉라는 뮤지컬이 있지 않아요?

맞아. 에바 페론은 1940년대 중반 아르헨티나의 대통령 후안 페론의 부인이야. 빈민의 딸로 태어나서 온갖 역경을 딛고서 퍼스트레이디가 된 그녀의 인생은 그 자체가 한 편의 드라마지. 노동자와 빈민층을 위한 복지정책 등으로 '국민의 성녀'라고도 불렸어. 아! 이야기가 옆으로 샜어.

카를로스 가르델의 탱고가 어떻기에 그렇게 아르헨티나 국민의 큰 사랑을 받았나요?

가르델 이전의 탱고는 주로 춤의 반주였거나 연주곡으로만 여겨졌었지. 그런데 가르델은 '노래가 있는 탱고' 즉 '탱고 칸시온(Tango Cancion)'이라는 새로운 장르를 개척했어. 원래 음악은 추상적인 예술이잖아. 그래서 가사가 있으면 보다 쉽게 다가갈 수 있지. 탱고 칸시온은 탱고라는 음악 속에 담긴 고독한 감성과 우울함을 가사를 통해 좀 더 직접적으로 표현할 수 있던 거야. 가르델은 자신이 직접 가사를 쓰고 작

곡을 하기도 하면서 탱고 칸시온을 발전시켜나갔어. 그러면서 탱고는 커다란 전환기를 맞이할 수 있었던 거지. 아까 내가 보던 영화 〈여인의 향기〉에서 탱고를 추는 장면에 나오는 음악도 '간발의 차이로(Por una Cabeza)'라는 가르델의 대표적인 탱고 칸시온이지.

항구 이민 노동자들의 음악이 가르델에 의해 아르헨티나의 노래가 되었군요. 피아졸라도 당연히 가르델이라는 음악가를 알고 있었겠네요?

물론이지. 피아졸라의 아버지는 여느 아르헨티나 국민들과 마찬가지로 가르델의 열렬한 팬이었거든. 피아졸라는 가르델의 조수를 한 적도 있었어.

피아졸라와 가르델은 어떻게 만났는데요?

가르델은 고국인 아르헨티나에서뿐 아니라 유럽과 미국에서도 큰 성공을 거두며 영화에도 출연하게 되었지. 공연 때문에 뉴욕을 방문했던 가르델은 피아졸라의 집에서 머물기도 했어. 피아졸라의 가족은 그가 어릴 때 미국으로 이민을 갔었거든. 그러면서 자연스럽게 피아졸라는 사적인 자리에서 그의 노래 반주를 하기도 했고, 가르델이 주연한 영화에 단역으로 출연하기도 했지. 피아졸라의 음악적 재능을 눈여겨 본 가르델은 그를 조수로 삼아서 자신의 순회공연에 데려가려고 했어. 하지만 피아졸라 아버지의 반대로 이루어지지는 못했지. 그런데 이것이 운명의 갈림길이었던 거야! 이 순회공연 중에 가르델이 비행기 사고로 사망하게 되었거든.

피아졸라의 아버지가 대스타였던 가르델의 제안을 거절했다는 것이 놀랍네요. 만약 그렇지 않았다면 우리는 피아졸라라는 음악가를 영영 잃었을 수도 있었겠어요.

피아졸라에게 당시 최고의 슈퍼스타였던 가르델과의 만남은 일생 동안 깊은 영향을 끼치게 됐어. 가르델과의 만남 당시에는 피아졸라에게 탱고에 대한 열정이 아직 피어나지 않았던 시기이기는 했어. 하지만 이미 성공한 음악가이면서도 끊임없이 새로운 창법과 작곡기법을 위해 노력하는 가르델의 음악적 태도는 강렬하게 피아졸라의 가슴에 새겨졌지. 바로 이 점을 본받아서 피아졸라 역시 다양한 음악 장르들과의 통합을 통해 자신만의 탱고를 개척했을 뿐 아니라 끊임없이 자신의 음악을 진화시켜나갔던 거야. 피아졸라는 본격적으로 명성을 얻은 이후부터 마지막 순간까지 자신의 음악적 스승이었던 가르델의 일대기를 대작 오페라로 만들고자 했지만, 안타깝게도 실행에 옮기지는 못했어.

탱고는 주로 어떤 악기들로 연주해요?

초기 탱고는 3중주 또는 4중주의 소형 합주 형태에서 출발했단다. 바이올린과 기타가 중심을 이루고, 클라리넷과 플루트 등이 첨가되었지. 피아노가 처음 사용된 것은 1905년경이며 반도네온이 등장하면서 애절하고 감성적인 전형적인 탱고 사운드가 생겨나게 돼. 그리고 이후 콘트라베이스가 첨가되면서 콘트라베이스, 피아노, 바이올린, 반도네온 등의 네 악기를 주축으로 한 편성(표준적 편성악단 orquesta típica)이 표준적인 구성이 되었어. 보통 반도네온 두 대, 바이올린 두 대, 피아노 한 대, 콘트라베이스 한 대로 이루어진 6인 편성이 표준이야. 여기에 각 악기의 숫자가 늘기도 하고 다른 악기가 추가되기도 하면서 변화를 줄 수 있고.

반도네온은 어떤 악기에요?

반도네온은 탱고 음악을 상징하는 존재야. 탱고의 애절한 음색을 결정짓는 악기거든. 따라서 탱고에서 절대로 빼놓을 수 없는 악기지. 대부

반도네온

분의 탱고 밴드 리더들은 반도네온 연주자인 경우가 많지.

아코디온이라는 악기하고 어떻게 달라요?

'가난한 사람들을 위한 피아노'라는 별명으로도 불리는 반도네온은 아코디온의 원리를 이용해서 만든 악기야. 1850년경 하인리히 반트(Heinrich Band 1821-1860)라는 독일인이 만들었어. 초기에는 아코디온과 그의 이름을 따서 반도니온(bandonion)이라고 불렸다고 해. 아르헨티나에는 19세기 후반 경에 선원들에 의해서 전해지게 되었는데, 이때부터 반도네온이라 불리게 되었다는군. 아코디온과 달리 풍부하고 애절한 음색을 지닌 반도네온은 당시 탱고 밴드들에게 인기를 끌기에 충분했어. 반도네온은 점차 탱고의 기본적 요소로 자리 잡으면서 오늘날까지 탱고 음악에서 빼놓고는 생각할 수 없는 악기가 되었지.

그럼 피아졸라도 반도네온을 연주했나요?

물론이지. 피아졸라는 그를 빼고는 반도네온을 말할 수 없을 정도로 반도네온의 모든 매력을 표현한 연주자라고 할 수 있어. 피아졸라는 탱고 음악에 빠져 있던 아버지 덕에 8살 때부터 반도네온 레슨을 받았지. 피아졸라의 손은 반도네온을 연주하기 위해 생겼다고 할 정도로 선천적으로 유연한 관절을 가지고 있었다고 해. 이에 더해서 엄격한 연습과 수많은 연주로 인해 왼손 엄지손가락이 구부러져서 기형이 될 정도로 반도네온 연주에 최적화된 손을 가지게 되었다고 하지. 피아졸라는 반도네온 한 대로 네 대의 소리를 낸다는 말을 들을 정도로 열정적인 연주

를 했어. 테크닉은 물론이거니와 이제껏 볼 수 없던 강렬한 터치, 아무도 흉내 낼 수 없는 스윙감, 파도처럼 휩쓸고 가는 감정의 소용돌이 등으로 '반도네온의 카라얀'이라는 별명을 얻었단다.

아코디온과 반도네온은 음색이 어떻게 다른가요?

아코디온은 반도네온보다 외향적이고 밝은 음색을 가진 악기지. 그래서 아코디온은 행복한 느낌을 전달해주는 악기야. 반면에 반도네온은 아코디온에 비해 좀 더 부드럽고 종교적인 울림을 가졌어. 피아졸라는 반도네온의 내향적인 음색은 슬픈 음악에 적합하기 때문에 탱고에 이상적인 악기라고 말했단다.

"나는 아방가르드, 자유, 혁명을 믿는다" - 아스토르 피아졸라

피아졸라가 어떤 음악가였는지 궁금해요.

아스토르 피아졸라는 작곡가이자 연주자이며 밴드 리더, 편곡자라고 할 수 있지. 그리고 '새로운 탱고(Tango Nuevo)'를 창시했고.

'새로운 탱고'는 이전과 다른 탱고 음악이라는 뜻인가요?

맞아. 한마디로 표현하자면 춤추는 탱고가 아니라 귀로 감상하는 탱고라는 거지. 피아졸라는 탱고 음악과 클래식 음악, 재즈 등 다양한 장르의 음악들을 결합하여 끊임없이 새로운 실험을 시도한 끝에 마침내 전통에서 벗어난 탱고 누에보를 만들어낼 수 있었어. 이로 인해서 탱고는 피아졸라 이전과 피아졸라 이후로 나뉘게 될 정도로 탱고 음악의 전통이 흔들리게 되었단다.

피아졸라의 탱고 누에보에 대해서 당시 사람들의 반응은 어땠나요?

당시 아르헨티나는 탱고의 물결이 온 나라를 휩쓸던 황금기였어. 당연히 아르헨티나 국민들은 아르헨티나 문화의 영광을 상징하는 탱고에 대해 무한한 자부심을 느끼고 있었지. 이러한 시대에 전통적인 탱고와의 고리를 끊고 새로운 탱고를 주장한 피아졸라의 현대적 음악은 엄청난 비난을 받을 수밖에 없었단다. 많은 사람들은 피아졸라가 탱고를 파괴했다고 비난했고 심지어 폭력사태까지 몰고올 정도로 탱고 누에보는 논쟁의 중심에 섰어. 당시 대다수의 사람들은 피아졸라가 추구했던 감상용의 현대적 탱고보다는 낭만적인 분위기의 익숙한 선율과 리듬에 맞추어 편안히 들으면서 춤 출 수 있는 탱고를 원했던 거야.

피아졸라가 탱고에 새바람을 불러일으키려고 했던 계기는 무엇이었나요?

여러 가지 이유가 있겠지만 재즈가 가장 큰 영향을 끼쳤다고 할 수 있어. 네 살 때 부모를 따라 뉴욕으로 이주한 피아졸라는 자연스럽게 재즈를 접하게 되었지. 그리고 재즈는 이후 그의 음악적 삶에 큰 영향을 끼쳤어. 피아졸라는 특히 1940년대 이후의 비밥이나 모던 재즈에 큰 관심을 가졌어. 이는 아마도 재즈의 전통을 새롭게 써가는 모던재즈 뮤지션들과 동질감을 느꼈기 때문이 아닐까.

탱고와 재즈의 만남이 일어났군요. 재즈 이외에 또 다른 영향은 어떤 것이 있어요?

스트라빈스키와 거쉰 그리고 바르톡(Bela Bartok 1881- 1945. 헝가리)은 피아졸라가 마지막 순간까지 자신의 음악적 모델로 삼았던 작곡가들이지.

스트라빈스키는 클래식 음악에 재즈적 요소를 도입한 작곡가라고 하

셨지요. 그리고 거쉰은 재즈를 클래식 음악화했고요.

잘 기억하고 있구나. 사실 청소년기 피아졸라의 관심을 끌었던 것은 탱고가 아니라 클래식과 재즈였어. 탱고 애호가였던 아버지의 권유로 반도네온 연주를 배웠지만, 탱고가 아니라 바흐나 모차르트, 라흐마니노프 등 클래식 음악을 더 즐겨 연주했다고 해. 클래식에 대한 관심은 피아졸라가 탱고 음악가로 성공한 이후에도 계속 이어졌지. 실제로 피아졸라는 여러 곡의 클래식 음악을 꾸준히 작곡하기도 했으니까.

그러니까 피아졸라의 탱고에는 재즈와 클래식이 그 바탕에 있었군요.

피아졸라는 특히 스트라빈스키를 무척 좋아했어. 스트라빈스키의 작품을 분석하면서 그의 독특한 리듬과 불협화음의 쓰임에 주목했지. 사실 당시 탱고 연주가들은 재즈 연주가들과 마찬가지로 악보 읽는 법을 익히지 못한 경우가 많았어. 하지만 피아졸라는 어릴 때부터 클래식 음악 교육을 받은 까닭에 악보를 읽을 수 있고 편곡과 작곡을 할 수 있었던 거지.

재즈와 클래식 음악의 배경이 있었기 때문에 피아졸라가 당시 탱고 연주자들과는 다른 음악관을 가질 수 있었던 건가요?

그렇다고 봐야지. 피아졸라는 당시 대부분의 모던아티스트들과 같이 음악을 총체적 예술이라 여겼어. 보들레르, 베를렌, 인상주의, 초현실주의, 추상미술 등 여러 장르의 예술에 폭넓은 관심을 가졌지. 그런데 이는 결과적으로 전통적 탱고가 연주되던 카바레나 댄스홀 분위기를 극도로 싫어하는 결과를 가져오게 되었단다.

그러니까 피아졸라는 처음에는 탱고를 썩 좋아하지 않았겠네요?

피아졸라의 꿈은 오케스트라를 지휘하는 것이었다고 해. 현대 아르헨

티나의 대표적 작곡가인 히나스테라(Alberto Evaristo Ginastera 1916-1983. 아르헨티나)와 나디아 불랑제(Nadia Boulanger 1887-1979. 프랑스) 등 당대 최고의 클래식 작곡가들을 사사했지. 특히 나디아 불랑제는 피아졸라가 자신의 두 번째 어머니라고 부를 정도로 음악적으로 결정적 역할을 한 스승이야.

피아졸라는 나디아 불랑제를 어떻게 만나게 되었나요?

피아졸라가 작곡한 심포니 〈부에노스아이레스(Buenos Aires 1953)〉가 음악경연대회에서 1등을 하면서 그 부상으로 프랑스 유학이 주어졌어. 그러면서 나디아 불랑제를 만나 사사하게 됐던 거지. 나디아 불랑제는 거쉰, 다니엘 바렌보임, 레너드 번스타인, 프랑시스 뿔랑, 다리우스 미요 등 현대음악사에 중요한 발자취를 남긴 수많은 음악가들을 길러낸 인물이야.

나디아 불랑제가 피아졸라에게 숨겨져 있는 탱고의 본능을 일깨운 건가요?

어린 시절을 뉴욕에서 보냈던 피아졸라는 사실 자신이 미국인이라고 생각하는 데 익숙해 있었어. 그래서인지 탱고가 진지한 클래식 음악이 될 수 있다고는 생각하지 않았지. 하지만 불랑제는 피아졸라의 내면에 있는 아르헨티나적인 자아와 그 안에 자연스레 녹아 있던 탱고의 본능을 알아챈 거야. 그리고 그만의 음악을 하도록 이끌고 격려해주었지. 피아졸라는 이때부터 탱고를 진지하게 생각하게 되었고, 예술적으로 승화시키고자 여러 다양한 실험을 하게 돼.

피아졸라는 어떤 방법으로 전통적인 탱고와 차이점을 두었나요?

피아졸라는 우선 자신만의 리듬을 체계적으로 확립해 나갔어. 물론

전통적인 탱고리듬을 기반으로 해서지. 동시에 거쉰과 마찬가지로 탱고에 클래식 기법을 도입했어. 예를 들면 바이올린 독주에 대위법적인 효과를 넣는다거나 스트라빈스키적인 불협화음을 사용하는 등 다양한 방법을 사용했어. 뿐만 아니라 피아졸라는 탱고음향의 변화를 추구했단다. 즉 전통적인 악기구성에서 벗어나서 심포니적인 음향이나 재즈 밴드의 소리를 탱고로 재현하고자 한 거지.

대중들에게는 낯설었겠네요.

맞아. 이와 같은 방식으로 편곡하거나 작곡한 탱고 곡들은 거의 혁명적이라 할 만한 것이었거든. 당연히 대중적 취향과는 점점 더 멀어지게 됐지. 피아졸라는 이러한 자신의 탱고를 '아방가르드 탱고'라고 선언했단다. 이제부터 자신이 느끼는 대로 탱고를 만들 것이라고 선언하면서 전통과의 고리를 끊어버린 거지. 그러면서 그 상징으로 일반적으로 앉아서 연주하는 반도네온을 서서 연주하기 시작했어. 검은 색 상자 위에 한 발을 올리고 연주하는 피아졸라식 반도네온 연주의 트레이드마크가 만들어진 거야.

피아졸라의 아방가르드 탱고가 언제부터 시작되었는지 궁금해지는데요.

1955년에 그가 결성한 〈옥테토 부에노스아이레스(Octeto Buenos Aires)〉라는 8중주 탱고 밴드로부터 아방가르드 탱고가 시작되었다고 볼 수 있어. 피아졸라는 〈데칼로그(Decalogue 1955)〉라는 잡지를 통해 이 밴드의 목적과 활동계획을 설명했단다. 이 밴드는 예술적 목적이 우선이며 상업적인 목적은 그 다음이라고 명시했지. 또한 모든 외부적인 영향력을 배제하고 자신들이 느끼는 대로 음악을 할 것이며, 레퍼토리는 노래

를 제외한 현대 작품으로 구성될 것이라고 선언했어. 그리고 탱고의 기원이 되는 아르헨티나의 음악적 표현과 그 진화 과정을 세계에 밝히고 자신의 새로운 탱고로 세계를 정복하겠다는 포부를 당당히 밝혔지.

그럼 아방가르드 탱고를 연주한 〈옥테토 부에노스아이레스〉는 아까 말씀하셨듯이 독특한 리듬의 사용과 클래식 기법의 도입 그리고 음향의 다양화 등을 추구하였겠네요.

정확해! 현대적 탱고를 주장한 〈옥테토 부에노스아이레스〉는 가능한 모든 실험을 했어. 전통적 악기 구성에서 벗어나서 전기 기타 등 전자 음향을 도입했을 뿐 아니라 재즈의 가장 큰 특징인 즉흥연주를 도입하기도 했지. 탱고는 재즈와 달리 춤을 추기 위한 목적으로 연주되는 경우가 일반적이었기 때문에 규칙적인 리듬이 매우 중요한 요소거든. 그런데 피아졸라는 탱고에 즉흥연주를 허용함으로써 이제 탱고는 춤곡이라는 전통과는 완전히 고리를 끊게 된 거지.

춤을 추기 위한 탱고가 아니라 감상용 탱고로 변화한 것이군요. 그렇다면 아방가르드 탱고의 리듬은 전통적 탱고와 어떻게 다른가요?

전통적인 탱고는 2/4박자로 각 박자에 규칙적인 액센트가 있어. 그런데 피아졸라는 기존의 2박 계통의 탱고 리듬을 3-2-2로 변형시켜 자신만의 리듬으로 체계화시켜나가기 시작했어. 즉 첫째, 넷째, 여섯째, 여덟째 박에 액센트를 주는 거야. 이렇게 연주되면 기존의 탱고와는 완전히 다른 리듬감을 가지게 되지. 사실 피아졸라는 이를 통해 스트라빈스키의 〈봄의 제전〉처럼 불규칙하고 강렬한 리듬을 탱고에 재현하고자 한 거란다.

아까 피아졸라의 현대적 탱고는 많은 비난을 받았다고 하셨잖아요.

〈옥테토 부에노스아이레스〉의 아방가르드 탱고도 역시 많은 비난을 받았겠군요.

〈옥테토 부에노스아이레스〉는 탱고에 전자악기의 도입이라는 혁명적인 사고의 전환을 가져왔고, 또 불협화음의 사용, 대위법적인 복잡한 선율 등으로 전통적 탱고에서 완전히 돌아서게 되었잖아. 그러면서 피아졸라의 음악을 적대시하는 사람이 더욱 늘어나게 됐어. 하지만 동시에 그의 새로운 음악에 대한 팬 계층도 서서히 생기기 시작했지.

〈옥테토 부에노스아이레스〉 이후에는 피아졸라의 탱고에 어떤 변화가 있었나요?

피아졸라는 1958년에 새롭게 5중주단을 결성하였어. 그런데 이 5중주단은 악기편성부터 재즈 악기 편성을 본뜨고 있지. 즉 탱고와 재즈의 결합을 시도한 거야.

어떤 편성이었는데요?

탱고에서 절대 빠질 수 없는 반도네온 그리고 전기기타, 비브

비브라폰

라폰, 피아노, 콘트라베이스 구성이었어. 비브라폰은 실로폰과 비슷하게 생겼는데, 금속막대로 연주하는 악기야. 1920년경에 발명된 후 대표적인 재즈 악기가 되었지.

탱고와 재즈의 결합에 대한 청중들의 반응은 어땠나요?

5중주단은 자신들의 음악을 'J-T(재즈-탱고)음악'이라 칭하고 특히 정통 탱고에 익숙하지 않은 미국 청중들을 대상으로 했지. 그들에게 친숙한 재즈와 탱고 리듬을 결합하여 다가가고자 한 거였지만 '재즈 마이

너스 탱고'라는 혹평을 받을 정도로 실패하고 말았어. 그리고 얼마 안 가 5중주단은 해체되고 말았단다. 피겨 선수 김연아 알지?

엄마, 김연아 선수를 모르는 사람이 있겠어요!

하하하, 김연아 선수가 2014년 소치 동계올림픽에서 사용했던 음악이 피아졸라의 〈아디오스 노니노(Adiós Nonino 안녕히 아버지 1959)〉잖아. 바로 이 곡이 당시 이 5중주단을 위해 작곡된 거야. 비록 J-T(재즈-탱고)음악은 실패로 돌아갔지만 이 곡은 피아졸라의 가장 유명한 작품 중 하나로 남게 된 거지.

〈아디오스 노니노〉가 무슨 뜻이에요?

'노니노'는 피아졸라 아버지의 애칭이야. 아버지의 죽음을 애도하는 곡이지. 피아졸라가 한참 5중주단과 함께 미국과 중남미를 연주여행하고 다닐 때 아버지의 사망 소식을 접하고 작곡했다고 해. 이 곡은 20가지 이상의 버전으로 편곡될 정도로 피아졸라가 평생 가장 아꼈던 곡이란다.

피아졸라에게 아버지는 특별한 존재였나 보죠?

피아졸라를 탱고의 세계로 이끌어준 인물이지. 처음으로 피아졸라에게 반도네온을 건네준 사람이 아버지였거든. 그런데 이는 단지 악기 하나를 건넨 것이 아니라 아르헨티나 사람이라는, 그리고 아르헨티나는 탱고라는 하나의 문화적 메시지를 전달한 거야. 사실 피아졸라는 탱고를 좋아하지 않았다고 했잖아. 하지만 탱고를 진지하게 생각하지 않으면서도 아버지로 인해 항상 탱고 음악 속에서 살았던 거지. 그리고 이후 불랑제를 만남으로써 자신에게 내재되어 있던 탱고의 잠재력을 분출할 수 있었고. 정신적, 경제적으로 자신을 굳건히 지켜주던 아버지의 죽음 이후 피아졸라는 많은 어려움을 겪게 돼. 심장마비로 거의 죽음 직전까

지 가기도 했고, 또 상업적이지 못했던 그의 탱고로 인한 경제적 어려움, 야심차게 시작했던 5중주단의 실패 등 그의 인생 중 가장 어려운 시기를 보내게 되었지.

아버지의 죽음과 5중주단의 실패로 피아졸라는 많은 타격을 받았겠군요. 피아졸라는 그 어려움을 어떻게 헤쳐나갔어요?

인생의 가장 어려운 시기였음에도 불구하고 피아졸라의 창작력은 최고도에 이르렀어. 그리고 처음부터 다시 시작하겠다는 굳은 의지가 있었지. 바로 '탱고 누에보'가 탄생하던 시점이었어!

그러나 굳은 의지만으로 예술이 탄생할 수는 없잖아요. 예술은 사회의 변화와 뗄 수 없는 관계라고 했고요.

하하하, 맞아! 그즈음의 아르헨티나는 이제 피아졸라의 음악을 받아들일 준비를 서서히 갖춰가고 있었어. 부에노스아이레스에서는 1930년대부터 황금기를 누려왔던 탱고의 인기가 서서히 지고 있었거든. 특히 젊은 층을 중심으로 이러한 현상이 두드러지게 나타났지.

그럼 탱고 대신에 어떤 음악이 인기를 얻게 되었나요?

당시 젊은이들에게 로큰롤은 엄청난 인기를 얻고 있었지. 동시에 이들은 피아졸라의 비전통적인 음악에도 많은 관심을 기울이기 시작했어. 젊은이들은 피아졸라의 편이었던 거지. 특히 피아졸라는 중산층 젊은이들을 중심으로 규범을 타파한 새로운 문화의 상징으로 여겨지게 되었어.

그러니까 탱고는 오랜 시대의 유물이고 젊은이들은 대신 새로운 음악인 로큰롤과 피아졸라의 아방가르드 탱고를 받아들인 것이군요.

그렇지. 또한 연이은 군사 쿠데타로 인해 대규모 댄스홀들이 문을 닫게 된 것도 피아졸라에게는 기회였지. 춤보다는 감상 위주로 연주하는

소규모 재즈나 탱고 클럽들이 유행하게 되었거든. 감상 위주의 탱고를 선호하던 계층들은 전문직 종사자나 대학생 등 지식인들이 주를 이루었고 이들은 후에 피아졸라 추종자들의 모임인 '바라'를 형성하기도 했어. 요즘의 팬클럽인 셈이지.

J-T(재즈-탱고)음악을 내걸었던 5중주단의 실패 이후 피아졸라는 오히려 기회를 맞았군요.

피아졸라는 1961년 〈퀸텟트 누에보 탱고(Quinte Nuevo Tango)〉라는 새로운 5중주단을 창단하게 돼. 그리고 이들은 누에보 탱고를 마음껏 펼치며 진정한 혁명을 시작했지.

누에보 탱고는 구체적으로 어떤 탱고를 말하나요?

탱고에 클래식과 재즈적인 요소를 접목한 거야. 물론 피아졸라는 이전부터 끊임없이 이러한 시도를 하였지만, 누에보 탱고에서 확실한 체계를 잡은 거지. 먼저 피아졸라는 시대를 초월한 다양한 작곡기법을 사용하게 되었어. 그는 푸가[2]와 캐논[3] 등 바로크 시대의 대위법적 기법과, 다중리듬, 다조성 등을 탱고 누에보에 사용했을 뿐 아니라 무조성 효과나 불협화음의 사용, 인상주의적 기법, 초현실주의적 기법 등 아방가르드적인 요소까지 도입한 거야. 특히 피아졸라는 베이스 라인에 바소 오스티나토(basso ostinato) 기법을 사용하기도 했지.

바소 오스티나토 기법은 어떤 것인가요?

바소 오스티나토 기법이란 간단히 말하면 같은 패턴의 베이스가 계

2 바로크 시대를 대표하는 작곡 형식으로, 하나 또는 그 이상의 주제가 각 성부 혹은 각 악기에서 특정한 법칙에 따라 모방과 응답을 통해 반복되는 것이다.
3 하나의 성부에서 주제가 제시되면 시간의 차이를 두고 각기 다른 성부에서 그 주제를 여러 가지 규칙을 적용하여 모방하는 것으로, 돌림노래를 연상하면 이해하기 쉽다.

속 반복되는 것을 말해. 바흐의 파사칼리아나 샤콘느는 바소 오스티나토 기법을 사용한 대표적인 예지. 피아졸라는 탱고에 이 기법을 사용함으로써 바흐에 대한 오마주를 표현하고 싶었겠지. 피아졸라는 바로크 시대 음악에도 깊은 관심이 있었거든. 피아졸라의 가장 유명한 작품 중 하나인 〈부에노스아이레스의 4계(The Four Seasons of Buenos Aires)〉[4]에도 바로크적인 감성이 그대로 나타나는데, 특히 이 곡집에서는 비발디에 대한 오마주가 곳곳에 나타나고 있지.

피아졸라의 탱고 누에보의 특징은 첫째, 시대를 망라한 다양한 작곡 기법을 사용했다는 것이군요.

두 번째로, 피아졸라는 기존의 탱고 밴드의 음색과 차별화를 두었어. 전통적 탱고 음색의 한계를 넘어서 자신만의 탱고 음색을 만들어 나가고자 꾸준히 실험을 거듭했지. 기본적으로 반도네온과 피아노, 바이올린을 유지하면서 늘 새로운 악기를 첨가해서 악기의 범위를 확장하려 한 거야. 이에 따라 전기기타와 타악기, 플루트, 신시사이저 등의 악기들을 도입하였고 경우에 따라 가수와 코러스 등도 추가했어. 이외에도 현악오케스트라에 반도네온 독주, 또는 5중주와 6중주, 8중주, 9중주 등을 통해 새로운 음색을 얻기 위해 끊임없이 변화를 시도했어. 〈리베르탱고(Libertango 1974)〉라는 곡은 많이 들어봤을 텐데….

김 교수는 마침 요요마[5]가 연주하는 피아졸라 탱고 모음곡 음반을 찾

4 이 곡집은 비발디의 〈사계〉처럼 처음부터 사계로 묶여서 작곡된 것이 아니라 5중주단을 위해 각각 개별적으로 작곡된 곡들을 러시아 작곡가 레오니드 데샤트니코프(Leonid Desyatnikov)에 의해 4개의 곡이 묶여서 출판되었다.
5 Yo-Yo Ma 1955- . 프랑스 태생의 중국계 첼리스트.

아 들었다.

　아! 이 곡 많이 들어봤어요. 이 곡이 탱고 누에보 방법으로 작곡한 것
인가요?

　〈리베르탱고〉는 자유를 뜻하는 스페인어 'Libertad'와 탱고를 합한 말
이야. 지금 듣고 있는 곡은 첼로로 편곡된 것인데, 원래 편성은 현악기와
피아노, 전기기타, 전자 콘트라베이스, 마림바, 플루트, 퍼커션, 반도네온
으로 되어 있어. 전통적인 탱고의 음향과는 완전히 다른 무척 독특한 편
성이지. 이처럼 〈리베르탱고〉는 피아졸라의 실험적인 악기구성을 잘 나
타낼 뿐 아니라 리듬적인 혁신 등으로 탱고 누에보를 상징하는 작품으
로 자리매김했단다.

　〈리베르탱고〉는 전통적인 악기편성에서 벗어나 새로운 음향을 추구
했군요. 피아졸라는 다양한 악기편성을 시도하였다고 했는데, 또 어떤
편성이 있었나요?

　퓨전재즈 기억나지?

　네, 재즈와 록이 결합된 것이잖아요.

　맞았어! 당시 아방가르드 클래식 작곡가와 록 뮤지션들은 퓨전재즈
밴드에 주목하기 시작했단다. 특히 이 중에서도 칙 코리아(Chick Corea
1941. 미국)의 〈전자밴드(Elektric Band)〉는 신시사이저 연주로 현대음
악의 새로운 장을 열었다고 평가받았어. 이로써 전통적 관습을 타파하
는, 현대를 상징하는 존재가 되었고. 피아졸라는 〈전자밴드〉에서 영향을
받아 1975년에 새로운 전자밴드인 옥텟(8중주단)을 창단하게 돼. 옥텟
은 오르간, 퍼커션, 전자 콘트라베이스, 신시사이저 등 전자악기 위주로

결성되었어. 이 편성에서 없는 악기가 뭐지?

음…. 현악기가 없어요!

제법인데, 정확해! 이 밴드의 가장 큰 특징은 현악기가 없다는 거야. 따라서 과거와는 완전히 다른 록이나 퓨전재즈와 같은 음향을 가지게 되지. 하지만 전자 옥텟으로 록과 탱고의 퓨전을 시도하였던 피아졸라의 의도는 대중들에게 공감을 얻지 못했어. 결국 옥텟은 얼마 안 가 해산하게 되었고. 그러나 이후로도 피아졸라는 쿨재즈와 탱고의 통합, 실내악적인 울림을 가진 탱고 등 여러 다양한 방법의 실험을 멈추지 않았어.

탱고 누에보는 다양한 작곡기법과 다양한 음향의 추구를 통해서 전통적인 탱고의 한계를 벗어나고자 했군요. 탱고 누에보의 또 다른 특징은 무엇인가요?

마지막으로, 자유로운 탱고 형식을 창안했다는 거야. 즉 탱고에 즉흥연주를 도입한 것이지. 〈옥테토 부에노스아이레스〉시대부터 도입되었던 즉흥연주가 탱고 누에보에서 보다 확장되었어. 즉 클래식에서의 카덴차(cadenza)형식을 도입한 거야.

카덴차는 악장이나 악곡이 끝나기 직전에 독주로 연주하는 굉장히 기교적이고 화려한 부분을 말하는 것 아닌가요?

맞아. 기교적이면서도 즉흥적인 성격이 강한 솔로 부분이지. 오케스트라나 다른 악기들과의 합주 부분에서는 미처 드러내지 못했던 자신의 연주력을 마음껏 발산할 수 있는 부분이기 때문에 독주자들이 매우 중요하게 생각한단다. 피아졸라는 탱고에 이런 카덴차를 삽입해서 매우 기교적이고 강렬한 리듬을 추구했어. 물론 이 즉흥연주들은 탱고의 기본 리듬을 바탕으로 한 것이고, 피아졸라는 스트라빈스키적인 리듬을 좋아했다고

했잖아. 그런데 탱고 누에보는 스트라빈스키의 강렬한 리듬뿐 아니라 피아졸라가 바르톡에게서도 많은 영향을 받았음을 보여주고 있어.

바르톡은 어떤 음악가인데요? 클래식 음악가였나요?

맞아. 바르톡은 스트라빈스키와 함께 피아졸라의 중요한 음악적 롤모델이야. 바르톡도 스트라빈스키처럼 전통적인 리듬으로부터의 해방에 주력한 작곡가거든. 바르톡은 헝가리의 민족적 음계와 리듬을 자신의 작품 속에 녹여낸 대표적 민족음악가지. 바르톡은 당시 유럽을 휩쓸었던 인상주의의 물결이나 표현주의의 무조성 음악 등에 동조하지 않았어. 그러면서도 대담한 화성과 불협화음 등을 사용해서 새로운 음악적 시도를 했지. 특히 바르톡은 헝가리 고유의 리듬을 타악기적 울림으로 표현해서 강렬한 리듬감을 얻어냈어. 피아졸라는 이러한 바르톡의 리듬에 강하게 매료되어서 자신의 작품에서 이를 재현하고자 했단다.

그럼 탱고 누에보는 새로운 리듬뿐 아니라 음악의 모든 장르를 넘나드는 다양한 작곡기법과 다양한 음향의 추구 그리고 즉흥연주의 도입으로 요약할 수 있겠네요.

하하하, 잘 요약했어!

아까 피아졸라는 예술을 종합적으로 생각했다고 하셨잖아요. 그럼 탱고 밴드 연주 이외에 피아졸라는 어떤 일을 했어요?

음악뿐 아니라 여러 장르의 예술에 폭넓은 관심을 가졌던 피아졸라는 문학과 탱고의 결합을 시도했어. 아르헨티나의 대표적 시인이자 소설가인 보르헤스(Jorge Borges 1899-1986. 아르헨티나)나 우루과이 출신의 시인 호라시오 페레르(Horacio Ferrer 1923-2014) 등 당대의 문호들과 공동 작업을 하면서 가르델의 탱고 칸시온 기법을 자신만의 기법

으로 발전시켜나갔던 거지. 보르헤스가 자신의 작품으로 피아졸라가 음악을 만드는 것을 허락은 했지만 피아졸라의 음악에 대한 이해가 부족했던 반면에, 페레르와의 공동 작업은 큰 호응을 가져왔어. 〈부에노스아이레스의 마리아(Maria de Buenos Aires 1968)〉는 페레르와 피아졸라의 대표적인 공동 작품 중 하나야.

그럼 〈부에노스아이레스의 마리아〉는 오페라인가요?

음…. 세계 유일의 탱고 오페라지. 거쉰의 재즈오페라 〈포기와 베스(Porgy and Bess1935년)〉가 유럽 전통에서 벗어나 미국적인 오페라로 탄생한 것과 같이, 피아졸라는 〈부에노스아이레스의 마리아〉로 전통적 오페라에서 벗어나 대중적 오페라를 추구했단다.

〈부에노스아이레스의 마리아〉는 어떤 내용인가요?

부에노스아이레스의 변두리 빈민가에서 태어난 마리아가 주인공인데, 카바레와 사창가를 누비며 인생을 낭비하다가 죽음을 맞게 돼. 그런데 그녀를 지켜보던 어떤 영에 의해서 다시 태어나게 되지만, 결국 똑같은 비참한 삶을 반복하게 된다는 얘기야.

슬픈 이야기인데요.

사실 오페라라고 하지만 연기가 없이 노래와 낭독만으로 구성된 일종의 실험극이야. 그래서 당시에는 비난과 칭찬을 동시에 받을 정도로 문제작이었어. 하지만 피아졸라는 이 곡에 대한 애정이 지극했다고 해. 〈마리아의 테마〉 등 작품 속 주요 선율들이 이후 다양한 악기와 형식으로 편곡되어 연주되었으니까 말이야.

문학과 결합된 또 다른 작품은 어떤 것이 있어요?

〈광인을 위한 발라드(Balada Para Un Loco 1969)〉는 피아졸라와 페

레르의 두 번째 히트작으로 꼽히지. 이 곡은 1969년에 열린 '제1회 라틴 아메리카 노래와 댄스 페스티벌'에 참가해서 2등으로 입상한 곡이야. 전통 탱고에 밀려 2등에 그쳤만 1등을 하지 못한 데 대해 격렬한 논쟁이 벌어질 정도로 관객들은 〈광인을 위한 발라드〉에 갈채를 보냈지. 결국 이 노래는 1등을 한 곡보다 더 유명해져서 라틴아메리카를 넘어 전 세계적인 명성을 얻게 되었단다. 페레르는 탱고 음악의 본질을 표현하기 위해 하층민들이 주로 사용하던 거리 언어로 시를 지었어. 그리고 피아졸라는 이를 바탕으로 해서 음악과 문학과 춤을 완벽하게 아우르는 20세기 후반 가장 위대한 창조자 중 한 사람이 되었고.

피아졸라는 자신의 탱고세계에 끊임없이 클래식과 재즈적인 요소를 끌어들이려 했잖아요. 그럼 이와는 반대로 클래식 음악가나 재즈 연주자들도 피아졸라의 탱고에서 영향을 받기도 했나요?

물론이지! 탱고에 재즈와 클래식 음악의 요소를 접목시킨 피아졸라의 새로운 탱고는 동시에 재즈 연주가와 클래식 연주가들에게도 깊은 영향을 끼쳤어. 요요마(Yo-Yo Ma)나 기돈 크레머(Gidon Kremer) 등 많은 클래식연주가들이 피아졸라의 음악을 다양하게 편곡하여 연주하기도 했고, 재즈에서도 중요한 요소로 많이 사용되고 있어.

피아졸라의 누에보 탱고는 기본적으로 춤을 추기 위한 음악이었던 전통적인 탱고에서 벗어나서 감상을 위한 탱고 음악을 지향했잖아요. 그것을 위해 피아졸라는 클래식과 재즈와 스트라빈스키적인 현대음악을 자신의 탱고와 결합시켰고요.

맞아. 특히 피아졸라는 죽음을 맞는 순간까지도 바흐와 스트라빈스키의 음악을 들으면서 눈을 감았을 정도로 자신의 음악을 그들과 같은 예

술의 경지에 올리고자 했어. 그리고 마침내 아르헨티나의 음악을 세계적인 것으로 만드는 데 성공했지. 피아졸라의 탱고는 대중적 음악에 예술적 품격을 부여했다는 평가를 받았어. 한편으로는 대중음악의 전통을 자신만의 것으로 변형시키고 그것을 대중들에게 강요했다는 비난을 받기도 했지만. 선지자들은 항상 자신의 고향에서는 인정받지 못한다는 말이 있잖아. 뭉크도 그랬고…. 피아졸라의 새로운 탱고가 한때 자신의 고국에서는 비난받았던 시절이 있었을지라도 그가 탱고의 역사를 다시 쓴 20세기 후반 가장 위대한 예술가 중 하나인 것은 틀림없는 사실이지.

설거지를 하면서 김 교수는 다시 탱고를 배워볼까 하는 생각이 들었다. 비록 몸치이긴 하지만 열심히 연습하면 되지 않을까….

탱고는 아르헨티나의 민속음악인 밀롱가와 쿠바에서 전해진 하바네라 그리고 아프리카의 전통음악을 계승한 칸돔베가 만나 탄생하였다. 특히 탱고의 발상지로 알려진 부에노스아이레스의 보카는 주로 이탈리아 출신 이민자들이 모여 살던 항구로, 이들은 고향에 대한 그리움과 힘든 이민생활 등을 춤과 노래로 달랬다. 이러한 밑바닥 인생의 슬픔의 노래와 춤이 탱고의 기원이 되었다. 격정적인 감성과 강렬한 리듬을 특징으로 하는 탱고는 1900년 이후부터 눈부신 발전을 하게 되었고 카를로스 가르델에 의해 모든 계층이 즐기는 대중음악으로 성장하게 되면서 아르헨티나의 상징이 되었다. 또한 탱고의 황제 가르델은 이제까지 춤의 반주이거나 연주곡으로만 여겨지던 탱고에 '탱고 칸시온'이라는 새로운 장르를 만들어 탱고의 발전에 결정적인 이바지를 하였다.

탱고의 표준적 악단 편성은 콘트라베이스, 피아노, 바이올린, 반도네온 등의 네 악기를 주축으로 한다. 보통 반도네온 두 대, 바이올린 두 대, 피아노 한 대, 콘트라베이스 한 대의 6인 편성이 표준적이며, 여기에 각 악기의 숫자가 늘기도 하고 다른 악기가 추가되기도 하면서 변화를 줄 수 있다. 반도네온은 탱고 음악을 상징하는 악기다. 아코디온의 원리를 이용한 악기지만 아코디온과 달리 풍부하고 애절한 음색을 지닌 반도네온은 19세기 후반 선원들에 의해 아르헨티나로 전해지게 되었다. 이후 탱고 밴드의 리더는 거의 반도네온 연주자들일 정도로 탱고 음악에서 빼놓고는 생각할 수 없는 악기로 자리매김하며 탱고의 기본적 요소가 되었다.

작곡가 거쉰이 미국의 대중음악인 재즈를 예술적으로 승화시키며 20세기 미국을 대표하는 작곡가의 반열에 올랐듯이 '아르헨티나의 거쉰'

으로 불리는 아스토르 피아졸라는 아르헨티나의 대표적 대중음악인 탱고를 세계적인 예술의 경지로 올려놓았다. 피아졸라 이전의 탱고는 감상에 목적을 두기보다는 춤을 추기 위한 음악에 더 가까웠으나 피아졸라는 발을 위한 음악이 아니라 귀를 위한 탱고, 즉 감상을 위한 탱고를 만들겠다고 선언하며 '탱고 누에보'를 창시하였다. '새로운 탱고'라는 뜻의 탱고 누에보는 전통적인 탱고에 클래식과 재즈적인 요소를 접목한 것으로, 작곡기법이나 음향, 형식, 리듬 등 모든 면에서 탱고의 혁명적인 변화를 가져왔다. 전자음향의 도입뿐 아니라 재즈의 즉흥연주 기법을 허용함으로써 이제 탱고는 춤곡이라는 전통과 고리를 끊게 된 것이다.

음악뿐 아니라 여러 장르의 예술에 폭넓은 관심을 가졌던 피아졸라는 아르헨티나의 대표적 시인이자 소설가인 호르헤 루이스 보르헤스나 우루과이 출신의 시인인 호라시오 페레르 등 당대의 문호들과 공동 작업을 하며 가르델의 탱고 칸시온 기법을 자신만의 기법으로 발전시켜 나갔다. 거쉰의 재즈오페라 〈포기와 베스〉가 유럽 전통에서 벗어나 미국적인 오페라로 탄생한 것과 같이, 피아졸라는 〈부에노스아이레스의 마리아〉로 전통적인 오페라에서 벗어나 대중적인 오페라를 추구하였다. 세계 유일의 탱고오페라인 이 작품은 연기 없이 노래와 낭독만으로 구성된 일종의 실험극으로, 당시에는 비난과 칭찬을 동시에 받은 문제작이었다.

피아졸라는 마지막 순간까지도 바흐와 스트라빈스키의 음악을 들으며 눈을 감았을 정도로 자신의 음악을 그들과 같은 예술의 경지에 올리고자 하였다. 그의 탱고는 대중적인 음악에 예술적인 품격을 부여했다는 평가를 받으며 아르헨티나의 음악을 세계적인 것으로 만들었다.

7 오페라가
즐거워지다

"유럽 이민자들과 아프리카 흑인들의 음악적
전통의 혼혈로 재즈가 탄생했고 미국의 대표적
대중음악이 되었다고 했잖아. 뮤지컬 역시 유럽의
음악극 전통을 바탕으로 새롭게 탄생한 미국의
대표적인 대중공연예술이야."

"무대는 화려해야 하고 세련된 재즈 음악으로 황홀하고
달콤한 웃음을 주어야 한다" - 플로렌즈 지그펠드

외출 준비를 하는 김 교수의 입가에 미소가 걸려 있다. 어떤 옷을 입을까 잠시 고민하다가 흰색 바탕에 검은색 땡땡이 무늬 원피스로 결정했다. 저녁 식사 후에 공연을 보기로 했기에 다른 날보다 조금 더 신경 쓴 것이다. 엄마 생일이라고 공연티켓까지 예매한 아들이 대견스러웠다. 어느새 커서…. 약속 시간에 늦을까 서둘렀는데, 아들은 벌써 도착해 있었다. 둘은 간단히 저녁식사를 하고 공연장으로 향했다.

사실 뮤지컬 공연을 실제로 보기는 처음이에요.
그래? 예전에 나랑 오페라는 보러 갔었는데….
네. 그래서 뮤지컬과 오페라가 어떻게 다를지 궁금해요.

공연은 아주 훌륭했다. 특히 주연 배우의 연기는 탁월했다. 공연 내내

관객들을 웃겼다 울렸다 하면서 눈을 떼지 못하게 했고, 특히 춤을 너무 잘 춰서 김 교수는 이제 그 배우의 팬이 되기로 결심할 정도였다. 공연 시간에 맞추어 간단히 먹은 저녁이 아쉬워서 둘은 극장 근처의 베트남 레스토랑으로 향했다.

뮤지컬과 오페라는 비슷한 것 같으면서도 분위기가 매우 다르네요. 뮤지컬의 정확한 뜻이 무엇인가요?

뮤지컬은 뮤지컬 코미디, 또는 뮤지컬 플레이를 줄여서 부르는 말이야. 음악과 춤과 드라마가 어우러진 현대의 새로운 공연예술 장르를 말하지.

뮤지컬은 어떻게 탄생한 것인데요?

유럽 이민자들과 아프리카 흑인들의 음악적 전통의 혼혈로 재즈가 탄생했고, 그것이 미국의 대표적 대중음악이 되었다고 했잖아. 뮤지컬 역시 유럽의 음악극 전통을 바탕으로 새롭게 탄생한 미국의 대표적 대중공연예술이야. 19세기 말에서 20세기 초에 탄생했어.

재즈와 뮤지컬은 미국이 낳은 최고의 대중예술이군요. 뮤지컬 탄생의 바탕이 된 유럽의 요소는 무엇인가요?

유럽에서 전파된 발라드 오페라, 오페레타 등이 순수한 미국적 쇼와 혼합되면서 점차 미국만의 독특한 뮤지컬 코메디 형식으로 탄생하게 되었지.

순수한 미국적 쇼는 어떤 것을 말해요?

미국의 민요와 흑인음악이 주축이 된 쇼를 말해. 민스트럴 쇼(minstrel show)나 보드빌(Vaudevill)과 레뷔(Revue), 벌레스크(Burlesque) 등이

있지. 당시 미국으로 이주해왔던 유럽인들은 고급 예술보다는 쉽게 즐길 수 있는 여흥거리를 선호했어. 따라서 유럽의 진지한 오페라를 대체할 새로운 공연예술이 필요했지. 이처럼 뮤지컬은 이민자들의 꿈과 향수를 소재로 해서 흑인음악과 미국적 쇼를 적극 수용하면서 탄생한 거야.

20세기 초에 탄생한 뮤지컬이 짧은 시간에 세계적인 공연예술로 자리 잡았군요!

미국의 뮤지컬은 1910년대와 1920년대를 거치면서 현대적 의미의 양식을 확립했어. 그리고 1930년대에 이르러 최대의 황금기를 누리게 되었지. 특히 1960년대에 이르러서는 단순 오락적인 성격에서 벗어난 예술성 있는 뮤지컬이 등장하면서 새로운 예술적 지위를 획득하게 돼. 마르셀 뒤샹이 '예술의 일상화'를 주창하면서 예술과 예술가의 권위에서 내려오려 했잖아. 이처럼 예술은 현대로 오면서 점차 대중화와 세속화의 특징을 나타냈거든. 뮤지컬도 이런 시대적 변화의 흐름을 반영한 것이라고 할 수 있어. 주로 상류층의 전유물이던 오페라나 오페레타의 형식에 대중적인 노래와 신나는 춤, 감성적 줄거리, 화려한 볼거리 등을 접목시킨 것이 뮤지컬이잖아. 그로 인해 뮤지컬은 대중을 사로잡았고, 오늘날에는 세계적인 공연예술이 되었지.

아까 공연을 보니까 뮤지컬도 어떤 구성적인 형식이 있는 것 같던데요.

보통 뮤지컬은 2막 구성이야. 음악은 오케스트라나 밴드에 의해 무대 밑에 설치된 오케스트

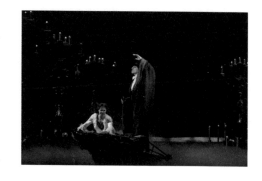

라 박스에서 연주되고. 경우에 따라서는 무대 위에 자리를 잡거나 배우들과 같이 섞여서 연기의 일부로 연주되기도 하는데, 요즘에는 녹음된 반주를 사용하는 경우도 많아.

아까 본 공연은 녹음 반주였군요. 오케스트라가 안 보였거든요.

일반적으로 뮤지컬을 구성하는 요소는 오페라의 형식을 따르는 경우가 많아. 먼저 오페라와 마찬가지로 서곡(Overture)이 연주되면서 공연이 시작되지. 서곡은 그날 공연의 전체 분위기를 보여주는 역할을 해. 이어서 오프닝 넘버(Opening number) 또는 오프닝 코러스(opening Chorus)가 이어져. 오프닝 넘버는 주로 상황 설명이나 관객의 집중도를 끌기 위한 곡이지. 따라서 대부분 힘차고 활력 있는 성격을 지니게 돼. 이어지는 제시(Exposition) 부분에서는 앞으로 벌어질 사건 이전에 어떤 상황이 있었는지를 설명하면서 극 진행의 이해를 돕는 역할을 하지. 따라서 엑스포지션 넘버는 가사 전달에 주력하게 돼. 대표적인 아리아이며 뮤지컬의 하이라이트라고 할 수 있는 프로덕션 넘버(Production number)는 대체로 1막의 중간이나 끝 또는 2막의 중간에 나오지. 뮤지컬의 각 요소들이 모두 동원되는 가장 중요한 노래야. 반복 연주(Reprise)는 앞의 노래가 다시 연주되거나 변주되는 것을 말해. 극적 상황이 변하였음을 암시하는 역할을 하게 돼. 쇼 스토퍼(Show Stopper)는 일종의 코믹 송이야. 기분 전환을 위한 것이지. 극의 내용과 직접적으로 연관이 없는 내용의 유머러스한 노래나 연기를 끼워 넣어서 관객의 박수와 환호를 유도하는 역할을 해. 커튼 콜(Curtain-call)은 공연이 끝난 후 관객들의 환호에 답하는 것을 말해. 그날 공연된 작품의 주요 아리아나 합창곡 등을 중심으로 짤막하게 편집된 노래와 춤으로 관객의 앵콜에 답하고

공연이 막을 내리게 되는 거지.

그러고 보니 아까 공연에서도 뜬금없이 웃기는 노래가 나오고 그랬어요. 그것이 바로 쇼 스토퍼였군요. 프로덕션 넘버는 아리아 중에서 가장 대표적인 노래라고 하셨지요. 예를 들면 〈지킬 앤 하이드(Jekyll & Hyde)〉의 〈지금 이 순간〉같이 그 뮤지컬 중 가장 유명한 노래라고 생각하면 되지요? 그런데 아리아라는 말은 오페라에서 쓰이는 용어 아닌가요?

맞아. 유럽 음악극의 미국식 버전이라 할 수 있는 뮤지컬은 여러 면에서 오페라와 비슷한 점이 있지.

유럽의 음악극이 어떻게 뮤지컬로 변할 수 있었는지 궁금해요.

오페라는 17세기 이탈리아에서 탄생한 이후 오늘날까지 가장 인기 있는 클래식 음악 장르 중 하나야. 오페라는 원래 내용적으로 무겁고 어려운 성격을 지녔지. 그래서 세계대전 이전까지 예술의 중심지였던 유럽에는 이러한 오페라를 대신할 대중적 음악극의 전통이 있었어. 희극 오페라나 오페레타 등을 예로 들 수 있지. 이들은 단순한 줄거리와 신나는 음악, 평범한 등장인물을 내세웠는데, 귀족뿐 아니라 일반 서민들에게도 매우 큰 인기를 끌었어.

진지하고 무거웠던 오페라 대신에 희극 오페라나 오페레타가 유행했다는 말이군요. 그런데 오페레타는 오페라와 어떻게 달라요?

오페레타(Operetta)란 '작은 오페라'라는 뜻이야. 일반적으로 오페라보다 쉽고 가벼운 작품들을 지칭하지. 오페레타는 18세기 프랑스에서 탄생했는데, 특히 19세기 후반에 크게 유행했어. 그런데 오페레타는 모든 진행이 음악으로만 이루어지는 전형적인 오페라와 달리 대사가 사용된다는 큰 차이점이 있지. 또한 화려한 춤과 신나는 음악, 희극적 내용

등 주로 오락적인 면이 많이 부각되면서 당시 청중들을 사로잡을 수 있었어. 바로 이 오페레타가 20세기에 이르러 미국에 전해지면서 뮤지컬의 모태가 된 거야.

맞아요. 오페라 공연을 보러 갔을 때 전부 노래로만 진행되었던 것이 기억나요. 그런데 뮤지컬은 노래도 있고, 연극처럼 대사도 있잖아요. 뮤지컬 탄생에 결정적인 영향을 끼친 또 다른 유럽의 음악극은 어떤 것이 있나요?

1728년 런던에서 초연된 〈거지 오페라(The Beggar's Opera)〉가 뮤지컬의 가장 결정적인 모태가 되었지. 〈거지 오페라〉는 존 게이(John Gay)의 대본에 페푸시(Johann Christoph Pepusch)가 작곡한 발라드 오페라야.

발라드 오페라는 어떤 오페라를 말해요?

발라드 오페라는 18세기 영국에서 큰 인기를 끌던 무대예술 형식이었는데, 오페라 형식을 빌린 풍자와 유머가 가득한 서민적인 음악극이라고 할 수 있어. 오페레타와 마찬가지로 대사가 사용되었고. 또한 민요나 당시 유행하던 노래 등이 삽입되어서 관객들이 쉽게 다가갈 수 있었지. 독일에서도 이에 영향을 받아 징슈필(Singspiel)이라는 독일 노래연극이 탄생하게 되었어. 징슈필은 18세기 후반까지 인기를 끌었는데, 모차르트의 〈마적〉은 대표적인 징슈필로 볼 수 있어. 발라드 오페라인 〈거지 오페라〉는 미국에서도 공연되어 많은 인기를 누렸고, 이를 패러디한 작품들이 쏟아져 나오게 돼. 그러면서 뮤지컬 탄생의 기반이 마련되었던 거지. 그리고 곧 이어 등장하는 미국적 색채의 민스트럴 쇼(minstrel show)가 발라드 오페라의 인기를 차지하게 되었지.

발라드 오페라와 오페레타의 차이점은 무엇인가요?

사실 오페레타는 오페라의 축소판이라고 생각하면 돼. 오페라보다 덜 무겁긴 하지만 발라드 오페라와 달리 진지한 작품도 많거든. 또한 발라드 오페라처럼 민요나 유행가 등을 쓰는 경우도 드물고. 요한 슈트라우스 2세(Johann Strauss Ⅱ 1825-1899. 오스트리아)의 〈박쥐(Die Fledermaus 1874)〉나 오펜바흐(Jacques Offenbach 1819-1880. 프랑스)의 〈지옥의 오르페우스(Orpheus In the Underworld 1858)〉 등이 대표적인 오페레타라고 할 수 있어.

최초의 뮤지컬은 어떤 것이에요?

일반적으로 최초의 미국 뮤지컬은 1866년에 만들어진 〈블랙 크루크(Black Crook)〉로 알려져 있어. 하지만 초기의 뮤지컬은 아직 뚜렷한 형식이 확립되지 않았고, 주로 유럽풍의 발라드 오페라나 오페레타의 양식을 그대로 빌린 것이었지. 즉 춤과 즉흥연기 등이 어우러진 공연예술 형태를 띠고 있었어. 특히 미국으로 이주한 영국 청교도들의 영향으로 주로 영국의 음악극들을 거의 모방하는 수준이었다고 보면 돼. 영국 본토에서 성행하던 발라드 오페라나 코믹 오페라 등을 일반 대중의 기호에 맞추어서 쉽고 가벼운 주제와 멜로디로 바꾸어 공연하기 시작한 거지. 보통 민요나 당시 유행하던 노래, 흑인 영가 등을 넣어서 관객의 친밀감을 유도하면서 점차 인기를 누리게 됐어. 특히 이들 초기 뮤지컬은 반드시 해피엔딩의 결말을 가지면서 부담 없이 즐길 수 있는 오락적 성격을 강조했지.

오페레타나 발라드 오페라 등이 어떤 과정을 거쳐서 뮤지컬이 되었나요?

아까 잠깐 이야기했듯이 발라드 오페라는 민스트럴 쇼에게 그 인기를 물려주었지. 특히 민스트럴 쇼는 뮤지컬이 발라드 오페라나 오페레타의 영향에서 벗어나 독자적인 길을 걷게 되는 데 가장 큰 기여를 했어.

민스트럴 쇼는 순수 미국적인 쇼라고 하셨지요. 어떤 성격의 쇼였나요?

민스트럴[1] 쇼는 19세기 초부터 미국에서 유행했던 새로운 쇼 형식이야. 주로 흑인들과 함께 일하던 백인노동자 계층을 대상으로 했지. 출연진들은 백인이었는데 이들 백인들이 흑인처럼 얼굴에 검은 분장을 하고 흑인들의 춤과 노래를 불렀어. 민스트럴 쇼에서 연주되던 당김음을 많이 사용한 쇼 음악은 재즈의 전신인 랙타임 음악이 발전하는 데 많은 공헌을 했지.

그러니까 민스트럴 쇼 음악이 랙타임이 발전하는 데 큰 역할을 했고 또 랙타임은 재즈가 탄생하는 데 큰 역할을 했다는 말이네요. 또 이 쇼로부터 본격적으로 뮤지컬 탄생의 바탕이 만들어진 것이고요.

잘 알아들었구나! 전형적인 민스트럴 쇼는 대개 3부로 구성되어 있었는데, 1부는 주로 흑인들의 위트와 유머 등이 섞인 노래들로 이루어졌어. 미국 민요의 왕으로 불리는 포스터의 〈켄터키 옛집〉이나 〈금발의 제니〉 등과 〈그리운 버지니아로 돌아가게 해주오〉같은 우리에게도 친숙한 노래들이 주로 불렸지. 2부는 다양한 형식의 개그로 구성되었어. 코믹한 대화를 하거나 여장차림으로 하는 공연 등이 주를 이루었다고 해. 마지

1 민스트럴이란 중세에 활약한 음유시인을 의미하기도 한다.

막 3부에서는 춤과 음악이 뒤섞인 풍자적 희극이 공연되었어.[2] 쇼 음악은 대체로 밴조나 바이올린, 캐스터네츠와 북 등의 악기들을 사용했고.

민스트럴 쇼의 어떤 점이 뮤지컬 탄생에 영향을 준 것인가요?

민스트럴 쇼 중에서도 마지막 3부가 뮤지컬과 가장 닮아 있는 형태라고 할 수 있지. 민스트럴 쇼가 19세기 최고의 인기를 누릴 수 있었던 것은 주로 미국 민요를 배경으로 하여 단순하고 쉬운 내용을 담고 있기 때문일 거야. 음악적으로 따라 부르기 쉬운 멜로디와 가사 등을 사용했고, 춤 동작들도 우아하고 점잖은 동작보다는 희극적이고 역동적인 요소가 많이 들어갔지. 우스꽝스러운 걸음걸이의 케익워크나 워크라운드(walkround)[3] 등을 사용했는데, 이로써 전형적인 뮤지컬의 바탕을 마련한 거야. 민스트럴 쇼는 19세기 중엽까지 최고의 인기를 누린 무대예술 형식이었는데 보드빌(Vaudevill)과 벌레스크(Burlesque), 레뷔(Revue) 등이 출연하면서 점차 쇠퇴하게 되었어.

민스트럴 쇼의 쉽고 재미있는 내용과 춤 등이 뮤지컬 탄생에 영향을 끼친 거로군요. 보드빌은 어떤 성격의 공연인가요?

보드빌은 노래와 춤, 무언극 등을 엮은 오락연예를 의미해. 1900년대 초부터 30년이 넘게 미국 공연예술계를 석권하다시피 대성황을 누렸던 공연예술이지. 사실 보드빌이 16세기 중엽 프랑스에서 탄생했을 때는 풍자적인 성격이 강했지만, 미국의 보드빌에서는 풍자적인 성격은 완전히 사라지고 가벼운 오락물로 변했지. 영국에서는 이를 '버라이어티 쇼

2 김석란. 「통섭과 공연예술에 의한 공감각적 음악회 콘텐츠 개발」 공연문화연구. 제 30집. 2015.
3 혼자 추는 춤으로 시작하여 전체가 무대를 돌며 노래와 춤을 추면서 막이 내리는 형식으로 뮤지컬의 전형적 기법이다.

(variety show)'라고 부르기도 했어. 보드빌은 미국에 전파되어 9막의 버라이어티 쇼 형식으로 확립되었단다. 특정한 규칙이 없이 여러 가지 에피소드들이 나열되는 공연 형식이었지.

보드빌이 당시 미국에서 큰 인기를 누릴 수 있었던 이유는 무엇이었나요?

미국이 여러 이민자들의 나라였다는 것이 가장 큰 이유라고 할 수 있지 않을까. 당시 미국은 여러 인종들이 이주해 살던 특성 때문에 고급스러운 영어로 공연을 해서는 대중적 호응을 얻기가 어려웠어. 그러니 극적인 재미보다는 가벼운 내용의 오락거리를 제공하는 것이 인기를 얻을 수 있는 비결이었지. 따라서 보드빌은 풍부한 볼거리와 쉬운 공연 내용으로 구성되었어. 어릿광대나 난쟁이, 여러 동물들이 출연해서 관객들의 웃음과 탄성을 자아내는 등으로 말이야. 뿐만 아니라 보드빌은 저급스러운 내용의 극이나 춤을 자제함에 따라 가족 단위의 관객을 유치하면서 당시 최고의 인기를 누릴 수 있었지.

보드빌의 인기 비결은 쉬우면서도 재미있고 또 건전한 내용으로 구성되었다는 것이군요. 그런데 보드빌의 어떤 점이 뮤지컬 탄생과 관련이 있지요?

보드빌 쇼의 음악은 뮤지컬 음악의 탄생에 많은 영향을 주었어. 보드빌 쇼에서 부르던 노래는 주로 3/4박자의 쉽고 경쾌한 가사와 따라 부르기 쉬운 선율로 이루어졌어. 이 노래들은 대부분 춤을 동반하였는데, 이때 사용되었던 지팡이와 댄스용 구두 등도 이후 뮤지컬 코미디의 한 전형으로 자리 잡게 되었지.

아, 아까 공연에서도 뮤지컬 배우들이 지팡이를 들고 춤을 췄잖아요.

그 전통이 보드빌 쇼에서 시작되었군요!

최고의 인기를 누리던 보드빌은 미국 경제의 대공황으로 1920년대와 1930년대를 기점으로 급속히 쇠퇴하게 되었어. 그리고 경제가 회복된 이후에도 관객의 관심은 보다 싼 값에 편하게 즐길 수 있는 영화로 옮겨 가게 되었지. 보드빌은 너무 오락성만 강조하면서 뮤지컬의 기본이 되는 일관성 있는 드라마를 창출하지는 못했다는 한계가 있어. 하지만 코믹한 요소와 화려한 춤 등으로 이후 뮤지컬 완성에 많은 기여를 한 쇼야. 또한 보드빌 쇼는 가족 단위의 넓은 관객층을 확보하는 데 성공했잖아. 당시 미국 전역에 2천 개가 넘는 공연장이 만들어질 정도였지. 이로 인해 보드빌 쇼는 대중을 위한 공연예술의 상업적 가능성을 열어주었다는 평가를 받기도 하지.

뮤지컬 탄생의 배경 중 하나라고 말했던 또 다른 쇼가 있었죠. 벌레스크라고 하셨나요?

벌레스크(Burlesque)는 짤막한 대사를 주고받는 형태의 풍자극을 말해. 주로 오페라의 막간극으로 공연되었는데, 오히려 본래 오페라 공연보다 더 인기를 끄는 경우가 많았어. 벌레스크의 역할은 심각하고 무거운 오페라로부터 분위기를 전환하는 것이었어. 원래 벌레스크란 고귀한 것과 저급한 양식의 대조를 통해서 웃음과 풍자를 유발하는 것이었거든.

사람들이 심각한 오페라보다 재미있는 벌레스크를 더 좋아하게 되었군요. 미국에는 언제 전파되었지요?

벌레스크는 19세기 말경에 미국으로 전파되었는데, 주로 막간극으로 공연되면서 인기를 얻기 시작했지. 그러나 미국식 벌레스크는 보드빌 쇼와 마찬가지로 원래의 풍자적인 특징은 사라지고 버라이어티 쇼의

성격만 남게 되었어. 보드빌 쇼가 저급한 내용을 자제한 가족단위 관객을 대상으로 한 쇼라고 했잖아. 그런데 벌레스크는 이와는 달리 대사 없이 주로 몸으로 표현하는 저급 코미디로 전락하게 돼. 또한 주로 성적인 웃음을 유발하는 콩트나 여성의 매력을 강조한 춤을 포함한 쇼의 성격을 띠게 되었지. 노출이 심한 의상의 여성 무용수들이 대거 등장하는 이색적인 쇼였던 벌레스크는 점차 그 정도가 심해지면서 더욱 화려한 무대 장치와 현란한 의상, 여성 무용수들의 노출 등 오락성에 치우치게 돼. 1868년경에는 남성 관객만을 대상으로 하는 벌레스크가 출현할 정도로 섹스 코미디화하게 되었지. 여성 무용수들의 단순한 육체 과시는 벌레스크가 남성들의 눈요깃감으로 전락하게 되는 계기가 되었고 급기야 벌레스크는 점차 쇠퇴의 길을 걷게 되고 말았어. 벌레스크에 출연하던 배우들은 대부분 이후에 생겨난 레뷔 쇼에 흡수되었단다.

　건전한 내용의 버라이어티 쇼였던 보드빌과 달리 벌레스크는 저속한 코미디 쇼로 전락했군요.

　그렇게 됐지. 그러나 벌레스크의 화려한 무대와 춤과 노래 등이 뮤지컬 탄생에 많은 영향을 끼쳤다는 것은 부인할 수 없는 사실이야.

　우리는 점점 뮤지컬 탄생에 가까워지고 있어요. 마지막으로 레뷔 쇼를 말씀하셨지요?

　레뷔는 뮤지컬 탄생의 마지막 점을 찍는 쇼라고 말할 수 있을 정도로 그 자체만으로도 벌써 뮤지컬의 형태를 갖춘 것들이 많았어. 사실 그전의 보드빌이나 벌레스크 등은 일정한 주제 없이 단순한 에피소드들이 나열되는 공연이었거든. 그러나 레뷔(Revue)는 이들과는 달리 특정 주제를 가진 버라이어티 쇼라고 할 수 있어. 보통 춤과 노래가 있는 가벼운

풍자극 형태를 띠고 있었지.

레뷔는 언제 미국에 소개되었는데요?

레뷔는 19세기 초에 프랑스에서 처음 공연되었고, 20세기 초에는 미국과 영국에서도 인기를 끌게 되지. 특히 독일에서는 1920년대에 베를린에서 유행하는 연극 양식이 되었어. 1910년대와 1920년대에 걸쳐 많은 인기를 끌었던 미국식 레뷔는 주로 화려한 의상과 무대장치 등으로 눈요깃감을 선사했지. 노래와 코미디 등으로 이루어진 미국식 레뷔는 그 인기를 바탕으로 '대형 레뷔(Spectacular Revue)'가 탄생하기에 이르렀어. 대형 레뷔 쇼는 민스트럴, 벌레스크, 엑스트라바간자[4] 등 당시 미국에서 유행하던 모든 공연예술을 섞어 놓은 일종의 퍼포먼스 쇼의 성격을 지닌 것이었어. 극단적인 오락성 공연의 한 획을 그은 거지.

플로렌즈 지그펠드

레뷔를 뮤지컬의 전신이라고 할 수 있는 것은 일정한 주제가 있었기 때문이군요.

사실 초기의 레뷔는 보드빌 쇼 등과는 달리 주제가 있는 공연이긴 했지만, 아직 뮤지컬과 같은 스토리라인은 가지지 못하고 쇼적인 요소만 강조되었지. 그러나 레뷔는 차츰 극적인 플롯과 등장인물의 성격 형성 등을 시도하면서 뮤지컬적인 면모를 갖추기 시작한 거야. 플로렌즈 지그펠드(Florenz Ziegfeld 1867~1932. 미국)는 초창기 현대적 뮤지컬 양식의 탄생에 큰 영향을 끼친 인물이야. 1827년

4 주로 레뷔쇼에 출연했던 여성 무용수들이 주축이 되어 공연되던 쇼인데, 스펙터클이라고도 한다. 화려한 의상의 여성 무용수들이 대거 등장하는 웅장한 규모의 대형 쇼다.

에 공연된 〈지그펠드 폴리즈(Ziegfeld Follies)〉를 통해 화려한 뮤지컬 쇼의 형식을 완성하였거든. 이 쇼는 노래와 춤, 재즈 등이 포함된 시사 풍자극 성격을 가진 쇼였어. 대형 스펙타클 쇼인 〈지그펠드 폴리즈〉는 특히 많은 미녀 무용수, 대형 오케스트라에 의한 웅장한 음향과 화려한 무대 장치 그리고 의상 등으로 관객들의 마음을 빼앗았지.

레뷔가 극적인 플롯을 가지면서 본격적으로 뮤지컬이 탄생할 수 있었다고 하셨는데요, 그럼 플로렌즈 지그펠드가 그 일을 한 건가요?

맞아. 바로 그 일을 지그펠드가 해냈지. 지그펠드는 일반적인 레뷔 쇼와 달리 대본의 중요성을 깨닫기 시작했거든. 그리고 1925년 〈쇼 보트(Show Boat)〉를 무대에 올림으로써 최초의 완벽한 대본과 음악을 가진 '뮤지컬 플레이(musical play)'를 선보이게 이르렀단다.

그럼 진정한 의미의 최초 뮤지컬은 〈쇼 보트〉라고 할 수 있겠네요.

그렇지. 뮤지컬 대본을 갖춘 최초의 작품이었고 이를 계기로 뮤지컬 플레이라는 새로운 용어가 만들어졌어. 쇼 보트는 19세기 말 미시시피 강을 오르내리면서 승객들을 대상으로 쇼를 공연하던 배를 말해. 뮤지컬 〈쇼 보트〉는 이 배를 주요 무대로 삼아 인종차별의 비극을 주 내용으로 다루고 있어. 〈쇼 보트〉는 막대한 흥행 성적을 거두며 뮤지컬 역사의 이정표를 세운 작품이야. 이후 뮤지컬은 비약적으로 발전하여 1930년대에 이르러 황금기를 맞이하게 되지.

뮤지컬이 인기를 끌게 된 사회적인 요소는 무엇이었나요?

미국의 경제위기도 뮤지컬의 탄생에 큰 몫을 했다고 할 수 있어. 미국식 레뷔 쇼는 주로 대형 쇼라고 했잖아. 그런데 경제 위기가 닥치면서 화려한 대형 공연예술이었던 레뷔 쇼에도 영향을 끼치게 되었지. 1920년

대 중엽부터 규모가 축소된 소규모 레뷔가 등장하기에 이르렀어. '인티 밋 레뷔(Intimate Revue)'라고도 불리는 소규모 레뷔는 웅장한 대형 무대 대신에 원래 레뷔의 특징이었던 풍자와 유머를 더 강조하게 되었지. 그리고 결과적으로 탄탄한 작품성 위주의 뮤지컬이 탄생하는 데 결정적인 계기를 낳게 되었단다.

그러니까 대형 무대의 화려한 눈요기가 사라진 대신 극적 구성의 중요성을 깨닫게 된 것이군요.

극적인 플롯과 더불어 음악성이 강조되기 시작했고, 또 유머러스한 가사와 코믹한 등장인물 등 뮤지컬의 전형이 마련되기 시작했어. 그리고 이것이 이후 브로드웨이 뮤지컬의 한 전형이 되었고. 지그펠드는 거의 100여 개에 달하는 레뷔를 제작했을 정도로 당시 공연예술계를 대표하는 인물이었지. 하지만 그의 죽음으로 사실상 레뷔는 막을 내리고 본격적인 뮤지컬이 그 자리를 대신하게 되었어.

"훌륭한 뮤지컬은 훌륭한 대본으로부터 나온다" - 스티븐 손드하임

제법 밤이 늦었는데도 식당 안은 사람들로 북적였다. 아마도 공연장 근처라서 공연이 끝난 후 저녁 시간을 즐기는 사람이 많은가 보다. 아들은 뮤지컬에 대해 지금 들은 이야기와 조금 전 본 공연을 열심히 비교해 보는 눈치다. 생각에 잠겨 있던 아들이 갑자기 질문을 던졌다.

뮤지컬의 초기 형태인 벌레스크나 보드빌 등이 본격적인 뮤지컬이 되지 못했던 것은 일관성 있는 스토리의 부재가 가장 큰 원인이라고 할

수 있잖아요. 그럼 그런 쇼에서 사용되던 대사는 어떤 성격을 가졌나요?

벌레스크나 보드빌 쇼에서 사용되었던 대사들은 극적인 플롯을 가지지 못했어. 단순히 웃기는 데에만 초점을 맞춘 슬랩스틱 코미디 형식을 띠고 있었지. 10분에서 15분 정도의 짧고 단순한 모놀로그 형태가 주를 이루었으니 등장인물의 성격이 창조되기에는 좀 부족하잖아.

그리고 음악도 더욱 체계를 갖추었겠지요.

〈쇼 보트〉는 〈Smoke gets in your eyes〉 등으로 유명한 재즈 음악가 제롬 컨(Jerome Kern 1885-1945. 미국)이 음악을 맡았어. 그는 최고 역작인 〈쇼 보트〉를 계기로 20세기 전반을 대표하는 뮤지컬 작곡가 중 한 사람으로 자리 잡게 되었지.

제롬 컨은 〈쇼 보트〉의 음악을 이전과 어떻게 차별화시켰나요?

결론부터 말하자면 제롬 컨은 대본의 중요성을 부각시키는 데 초점을 맞추었어. 그는 뮤지컬을 음악 위주가 아닌 연극 위주의 음악극으로 간주한 것이지. 원작에 충실한 대본을 바탕으로 노래 가사를 만들고 각 배역의 성격에 맞는 음악을 작곡했어. 특히 단순하고 경쾌한 선율, 평범한 사람들의 일상적 감정을 표현한 가사가 특징적이야.

대본의 중요성을 깨달은 지그펠드와 제롬 컨의 작품답군요.

지그펠드와 제롬 컨은 뮤지컬을 언급하면서 절대로 빼놓을 수 없는 중요한 인물이지. 특히 제롬 컨은 네가 말한 것처럼 뮤지컬 노래의 양식을 확립시킨 사람이야. AABA 또는 ABAB 형식의 32소절로 이루어진 컨의 형식은 '쇼튠'(showtune)이라고도 하는데, 이후 모든 뮤지컬 작곡자에게 영향을 끼치게 되었어. 이들 외에도 오스카 해머스타인(Oscar Hammerstein 1895-1960. 미국)도 빼놓을 수 없지.

오스카 해머스타인은 어떤 일을 한 사람인데요?

〈쇼 보트〉의 대본을 담당했어. 해머스타인 역시 뮤지컬의 노래는 대본의 시녀에 불과하다는 신념을 가지고 있었단다. 무엇보다 대본의 중요성을 강조한 해머스타인은 뮤지컬은 대본이라는 우산 아래 노래와 춤과 무대 연출 등 각 요소들이 총체적으로 어우러져야 한다고 믿었지. 즉 뮤지컬은 음악이 있는 연극이라고 생각한 거야.

그럼 음악의 역할은 어떤 것이었나요?

음악은 극적인 상황을 효과적으로 반영하기 위한 것이거나 등장인물의 성격을 나타내주고 또 극의 진행을 원활하게 하는 것이라고 보았지. 이처럼 노래와 춤 위주의 단순한 쇼 형태가 아니라 대본과 음악, 춤, 연기 등이 어우러진 종합공연 개념으로 다가간 컨의 뮤지컬 양식은 뮤지컬을 공연예술로 승화시켰다는 평가를 받았어. 그리고 컨은 미국 뮤지컬의 아버지로 추앙받게 되었지.

제롬 컨이 뮤지컬 노래 형식을 확립시켰다고 하셨는데, 그 뒤를 잇는 작곡가는 누가 있어요?

혹시 〈사운드 오브 뮤직(Sound of Music)〉이라는 영화 아니?

하하…. 그걸 어떻게 몰라요! 제가 어릴 때 매일 틀어놓으셨잖아요.

하하하…. 그래. 내가 제일 좋아하는 음악 영화 중 하나거든. 그 음악을 작곡한 사람이 리처드 로저스(Richard Rodgers 1902-1979. 미국)야. 바로 제롬 컨의 뒤를 잇는 대표적인 작곡가이지. 로저스는 주로 해머스타인과 함께 작업하면서 대중적 음악극이었던 뮤지컬을 진정한 대중예술로 승화시킨 작곡가라는 평가를 받고 있어. 특히 그의 작품은 아름다운 선율로 유명하지. 대표적인 작품으로 〈오클라호마(Oklahoma 1943)〉

와 〈남태평양(South Pacific 1949)〉, 〈사운드 오브 뮤직 1959)〉 등이 있어. 로저스는 토니상이나 아카데미상, 그래미상 등 모든 상을 휩쓸었지. 그가 세상을 떠난 날 밤에는 브로드웨이의 모든 극장이 불을 끄고 그의 죽음을 애도할 정도로 그의 이름은 미국 뮤지컬의 대명사가 되었어.

로저스는 뮤지컬 음악에 어떤 발자취를 남겼나요?

로저스는 '앙상블 뮤지컬' 개념을 도입했어. 뮤지컬에서 '앙상블'이란 주인공이 노래를 부를 때 뒤에서 코러스를 넣거나 춤을 추는 배우를 뜻하는 말이야. 그런데 원래 앙상블은 연기 없이 춤이나 노래만 불렀지만 로저스의 앙상블 뮤지컬에서는 모든 등장인물들이 연기를 하는 것으로 변모했어. 그리고 이는 이후 뮤지컬의 전형이 되었단다.

앙상블 뮤지컬이 도입된 것은 로저스의 어떤 작품이었어요?

〈오클라호마〉에서 처음으로 시도되었지. 〈오클라호마〉는 〈쇼 보트〉의 업적을 뒤잇는 작품으로 손꼽히는데, 뮤지컬 역사에 큰 발자취를 남긴 작품이야. 1943년 첫 공연 이후 수천 회의 공연이 이루어졌고 1955년에는 영화로도 제작되었지.

〈오클라호마〉도 극적 플롯을 도입한 작품인가요?

물론이지. 그뿐 아니라 좀 전에 말한 대로 앙상블 뮤지컬을 처음으로 선보였어. 또한 〈오클라호마〉에서는 음악의 역할이 좀 더 중요해졌어. 노래가 단순히 감정이나 분위기를 전달하는 것이 아니라 이야기의 흐름과 극중 인물의 심리상태를 잘 반영하면서 극의 진행을 이끄는 역할을 맡고 있거든. 댄스컬의 선구적인 작품이기도 하고.

댄스컬이 무엇인가요?

댄스컬(dancecal)이란 춤 위주의 뮤지컬을 말해. 뮤지컬이 다양하게

발전함에 따라 새롭게 등장한 것이지. 〈오클라호마〉에서는 1막의 끝 부분에 15분가량이나 되는 긴 춤 장면을 삽입하였거든. 이러한 로저스와 해머스타인의 새로운 양식의 작품들은 미국 뮤지컬의 전형이 되었고, 현대의 뮤지컬에 많은 영향을 끼쳤어.

제롬 컨이 뮤지컬의 아버지로 불리면서 개척자 역할을 하였고, 그 뒤를 이은 로저스가 음악의 중요성을 더욱 부각시켰군요. 그리고 앙상블 뮤지컬을 선보였고요.

그 뒤를 손드하임(Stephen Sondheim 1930-. 미국)이 잇고 있어. 손드하임은 '콘셉트 뮤지컬(Concept Musical)'을 창시하여 뮤지컬의 새로운 지평을 열었다는 평가를 받고 있는 현대 뮤지컬의 거장이지.

'콘셉트 뮤지컬'은 어떤 뮤지컬을 뜻하나요?

콘셉트 뮤지컬은 바그너의 뮤직 드라마 개념[5]을 뮤지컬에 실현한 거야. 각 등장인물 고유의 멜로디와 리듬, 화성 등을 가지고 이야기를 엮어 나가는 거지. 따라서 콘셉트 뮤지컬은 극적인 내용의 전개보다 다양한 표현 방식을 더 중요하게 생각해. 즉 음악과 가사, 연출, 무대 디자인 등이 모두 어우러져서 작품의 콘셉트를 일관되게 표현하는 뮤지컬이야.

그럼 콘셉트 뮤지컬이 초기의 뮤지컬과 다른 점은 무엇인가요?

초창기의 뮤지컬은 대본의 역할이 배제되었던 공연이었지. 그 이후 로저스와 해머스타인의 뮤지컬 양식은 대본의 역할이 너무 강조되었었고. 손드하임의 콘셉트 뮤지컬은 이들과 달리 대본과 음악을 동등하게 보는 것이 가장 큰 차이점이라고 할 수 있어. 즉 손드하임은 대본과 등장

5 음악과 문학, 무대장치, 조명, 의상 등 무대에 필요한 모든 요소들의 완전한 결합을 추구하여 '종합예술개념'을 실현시킨 작품을 말한다.

인물의 성격에 충실하게 음악을 작곡한 거지. 스토리와 음악은 작품 전체의 콘셉트를 표현하기 위해서 절대로 분리될 수 없는 관계로 생각한 거야.

콘셉트 뮤지컬은 어떤 방법으로 작곡되었어요?

뮤지컬의 모든 요소들이 작품의 콘셉트를 위하여 유기적으로 연결된 것이 콘셉트 뮤지컬이라고 했잖아. 이를 위해 손드하임은 주인공뿐만 아니라 조연이나 무용수들의 위치나 움직임까지 음악과의 연관성을 생각해서 배치했어. 또한 노래는 이전과 달리 단순한 분위기 전달에 목적이 있는 것이 아니라 극을 이끌어가는 대사로서의 기능을 하도록 했지. 이를 위해 전형적인 뮤지컬 노래 형식으로 자리 잡았던 제롬 컨의 AABA 형식에서 벗어나게 되었단다.

AABA 형식을 벗어났다는 것은 반복되는 선율이 없다는 뜻 아닌가요?

그렇지. 음악도 대사와 마찬가지로 반복이 없는 유연한 변화를 하도록 작곡한 거지. 이로 인해 손드하임의 뮤지컬 음악은 일반적인 뮤지컬 음악과 달리 낭만적인 성격을 느끼기가 어렵단다. 오히려 불협화음이나 복잡한 화성 진행, 익숙하지 않은 선율 진행 등으로 현대음악적인 특징을 지니는 경우가 많지. 이 때문에 그의 뮤지컬 음악은 대중적으로 잘 알려진 프로덕션 넘버는 드물고 오히려 평론가나 뮤지컬을 전공하는 학생들 사이에서 큰 존경을 받고 있어. 1970년대부터 뮤지컬의 새로운 혁명기를 이끈 혁신자로 손꼽히는데, 대표작으로 〈스위니 토드(Sweeny Todd 1979)〉〈소야곡(A Little Night Music 1973)〉〈폴리즈(Follies 1971)〉 등이 있어.

"웨버의 음악은 마치 전에 어디서 들은 것 같은 착각을 일으킬 정도로 우리 귀에 친밀하게 전해진다" – 로버트 휴이슨

뮤지컬 음악을 이끈 대표적인 작곡가로 제롬 컨과 리처드 로저스 그리고 손드하임을 기억해야겠군요. 제롬 컨은 뮤지컬 노래 형식을 확립시켰고, 그 뒤를 이은 리차드 로저스는 앙상블 뮤지컬 개념을 도입해서 뮤지컬의 전형을 만들었고요. 손드하임의 콘셉트 뮤지컬 개념은 대본의 중요성을 강조했던 이전의 뮤지컬과 달리 대본과 음악의 중요성을 동등하게 본 것이고요. 또한 손드하임은 제롬 컨의 뮤지컬 노래 형식을 벗어나서 뮤지컬에 현대적인 요소를 도입한 작곡가지요.

하하, 잘 정리했구나! 20세기를 기점으로 대중공연예술의 중심으로 자리 잡은 뮤지컬은 점차 기술적 발달에 힘입어 막대한 제작비와 규모를 지니며 황금기를 누리게 되지. 브로드웨이는 뮤지컬의 대명사처럼 쓰였고, 독자적인 뮤지컬 형식을 완성했어. 하지만 1980년대에 이르면서 브로드웨이 뮤지컬은 새로운 것을 요구하는 관객들을 만족시키지 못하고 점점 쇠퇴하게 되었단다.

그럼 미국에서 탄생한 뮤지컬이 브로드웨이에서 어디로 옮겨가나요?

브로드웨이의 침체기와 때를 맞추어서 영국과 프랑스에서 제작된 뮤지컬이 등장하기 시작했어. 앤드류 웨버(Andrew Lloyd Webber 1948. 영국)는 당시 뮤지컬 시장의 새로운 판도를 형성한 작곡가야. 연출가 트레버 넌(Trever Nunn)과 제작자이며 기획자인 카메룬 매킨토시(Cameron Mackintosh)와 함께 〈지저스 크라이스트 슈퍼스타(Jesus Christ Superstar 1971)〉 〈에비타(Evita 1978)〉 〈캣츠(Cats 1982)〉 〈오페

라의 유령(The Phantom of the Opera 1986)〉 등의 명작을 탄생시키면서 현재 최고의 뮤지컬 작곡가로 이름을 날리게 되었지. 이 중 〈캣츠〉와 〈오페라의 유령〉은 세계 4대 뮤지컬[6]로 손꼽히는 작품이란다.

〈오페라의 유령〉은 저도 잘 알아요! 그런데 웨버의 뮤지컬은 브로드웨이 뮤지컬과 어떤 차이점이 있나요?

웨버의 뮤지컬은 브로드웨이 뮤지컬보다 적은 제작비를 들이고도 수준 높은 작품성을 지닌 뮤지컬을 탄생시켰어. 새로운 것을 기다리던 브로드웨이에 런던 뮤지컬 돌풍을 일으켰지. 그리고 세계 뮤지컬 시장의 양대 산맥인 뉴욕의 브로드웨이(Broadway)와 런던의 웨스트엔드(West End)를 이루게 되었단다. 〈캐츠Cats〉와 〈오페라의 유령〉은 각기 최장기 공연 1위와 2위를 기록할 정도로 아직까지도 큰 인기를 누리고 있는 작품이야.

손드하임이 뮤지컬계의 거장이라고 하셨잖아요. 웨버의 음악과 손드하임의 음악은 어떻게 다른가요?

웨버의 음악은 손드하임의 음악과 정반대의 성격을 지녔다고 할 수 있어. 손드하임의 노래들은 전형적인 뮤지컬 노래 형식에서 벗어났다고 했잖아. 그래서 잘 알려진 프로덕션 넘버도 드물고. 하지만 웨버의 음악은 쉽게 귀에 들어오는 노래 가사와 단순한 멜로디로 이루어져 있지. 이에 따라 대중적인 인기도 더 많이 누리게 되었고. 특히 웨버는 뮤지컬 공연 전에 미리 대표적인 노래들을 음반으로 출시해서 히트시키면서 자연스럽게 뮤지컬 흥행으로 이어지도록 했어. 〈지저스 크라이스트 슈퍼

6 세계 4대 뮤지컬 : 〈캣츠〉 〈오페라의 유령〉 〈미스 사이공〉 〈레미제라블〉

스타〉의 'I don't know how to love him', 〈에비타〉의 'Don't Cry for Me, Argentina', 〈캐츠〉의 'Memory', 〈오페라의 유령〉의 'The Music of the Night', 'All I Ask of You' 등은 뮤지컬 음악이 일반 대중음악처럼 대중적 인기를 누리게 되는 계기를 마련한 노래들이지.

손드하임이 대중적 인기보다는 뮤지컬의 예술성에 관심을 쏟았다면 웨버는 음악적으로도 보다 쉽게 대중에게 다가갔고 성공적인 흥행을 위해서도 많은 고민을 했군요.

웨버는 '록 뮤지컬'이라는 새로운 장르를 만들어서 뮤지컬의 새로운 가능성을 열기도 했단다. 또한 마치 영화를 보는 듯한, 상상을 초월한 무대의 특수 효과와 디자인으로 관객들의 시선을 사로잡았지.

손드하임이 뮤지컬의 예술성에 의미를 두었던 반면, 웨버는 뮤지컬의 수준 높은 대중화를 이끌었다고 할 수 있군요.

음…. 그런데 번스타인(Leonard Bernstein 1918-1990. 미국)은 뮤지컬 음악의 질을 한 단계 높여서 클래식에 버금가도록 한 작곡가야.

번스타인은 클래식 음악가 아닌가요?

맞아. 클래식 작곡가이자 지휘자였던 번스타인은 뉴욕 필하모닉 최초의 미국인 지휘자였어. 이전까지 외국인 일색이던 미국 지휘계의 자존심을 살린 인물이지. 그는 클래식뿐 아니라 뮤지컬이나 발레음악, 영화음악 등 다양한 장르의 음악을 작곡했어. 특히 뮤지컬 〈웨스트 사이드 스토리(West Side Story 1957)〉는 뮤지컬의 교과서로 여겨질 정도로 탄탄한 구성과 음악으로 이루어진 작품으로 평가되지.

〈웨스트 사이드 스토리〉는 어떤 뮤지컬인가요?

〈웨스트 사이드 스토리〉는 셰익스피어의 〈로미오와 줄리엣〉의 현대

판이라 할 수 있어. 그런데 이 작품은 처음에는 뮤지컬로서는 다소 모험적인 시도로 생각되기도 했어. 높은 음역대의 난이도 높은 노래와 어려운 동작 그리고 뮤지컬로서는 다소 어두운 분위기를 지닌 비극적인 결말 등이 그 이유였어. 하지만 거의 모든 뮤지컬 배우들은 한 번쯤은 이 작품을 꼭 해봐야 하는 것으로 꼽고 있을 정도로 비극적 뮤지컬 드라마의 전형을 확립한 작품으로 평가되고 있단다.

재즈의 거쉰, 탱고의 피아졸라 그리고 뮤지컬의 번스타인은 대중예술을 클래식 예술로 격상시킨 작곡가들이군요.

그렇지. 뮤지컬 양식을 예술적으로 승화시킨 손드하임과 대중적 인기를 몰고온 웨버 이후로 뮤지컬은 더욱 다양한 양상으로 변화했어. 예를 들어 '무비컬'이라는 장르는 뮤지컬을 영화화한 것을 말해. 원래 뮤지컬은 관객 앞에서 직접 공연하는 극장식 형태로 시작되었지만 영화전용관이 생기면서 대다수의 성공한 뮤지컬은 영화화되었지. 아까 말한 명콤비 로저스와 해머스타인의 〈오클라호마〉는 새로운 뮤지컬로 각광받았을 뿐 아니라 1955년에 영화로도 제작되어 아카데미상을 수상하기도 했어. 또한 전형적 가족 뮤지컬로 꼽히는 〈사운드 오브 뮤직〉도 영화로도 성공한 좋은 예이지. 실제로 일어난 살인 사건을 소재로 한 존 칸더(John Kander)와 프레드 앱(Fred Ebb)의 〈시카고 Chicago〉 역시 대성공을 거두면서 2002년에 영화화되었단다. 이외에도 수많은 무비컬이 존재하는데, 이와 같이 미디어와 결합된 뮤지컬은 대중에게 더욱 사랑을 받는 결과를 가져왔어. 이외에도 뮤지컬에 록을 도입한 록뮤지컬, 춤이 중심을 이루는 댄스컬, 대사가 없는 넌버벌(non-verbal) 뮤지컬, 소수의 열광적인 팬들을 거느리는 컬트(cult) 뮤지컬 등 다양한 방식으로 관객들에게

다가가며 발전하고 있지.

　시간 가는 줄 모르고 이야기 했나보다. 떠들썩하던 식당이 어느새 몇
몇 테이블에만 손님이 앉아 있다. 김 교수와 아들도 자리에서 그만 일어
나기로 했다. 기분 좋았던 생일이 어느덧 끝나가고 있었다.

뮤지컬은 '뮤지컬 코미디', 또는 '뮤지컬 플레이'를 줄여서 부르는 말로, 음악과 춤과 드라마가 어우러진 현대의 새로운 공연예술 장르이다. 유럽 이민자들과 아프리카 흑인의 음악적 전통이 만나 재즈가 탄생하여 미국의 대표적 대중음악이 되었듯이, 뮤지컬 역시 유럽의 음악극 전통을 바탕으로 하여 새롭게 탄생한 미국의 대표적인 대중공연예술이다. 마르셀 뒤샹이 예술의 일상화를 주창하며 예술과 예술가의 권위에서 내려오려 했듯이 현대로 오면서 예술은 점차 대중화와 세속화의 특징을 나타내었다. 뮤지컬도 이러한 시대적 변화의 흐름을 반영한 것으로, 주로 상류계급의 전유물이던 오페라나 오페레타의 형식에 대중적인 노래와 신나는 춤, 감성적 줄거리, 화려한 볼거리 등을 접목함으로써 세계적인 공연예술로 자리 잡았다.

　뮤지컬이 오페라나 오페레타의 영향에서 점차 벗어나며 독자적인 길을 걷게 된 데에는 미국적 쇼의 역할이 컸다. 19세기 초부터 미국에서 유행했던 민스트럴 쇼를 이어 보드빌 쇼, 벌레스크, 레뷔 등에서 나타난 유머와 풍자, 화려한 무대, 다가가기 쉬운 음악 등은 그대로 뮤지컬로 이어지게 되었다. 그러나 이들 쇼가 뮤지컬과 구분되는 가장 뚜렷한 요소는 바로 일관성 있는 스토리라인을 가지지 못했다는 것이다. 대본의 중요성을 깨달은 플로렌즈 지그펠드는 1925년 〈쇼 보트〉를 무대에 올림으로써 최초의 완벽한 대본과 음악을 가진 '뮤지컬 플레이'를 선보이게 되었다.

　뮤지컬에 극적 플롯을 도입한 〈오클라호마〉는 〈쇼 보트〉의 업적을 뒤잇는 작품으로 뮤지컬 역사에 큰 발자취를 남겼다. 특히 이 작품에서는 모든 등장인물이 연기하는 앙상블 뮤지컬을 시도하여 더욱 자연스러운 극적 진행이 이루어지도록 하였다. 마땅한 대본이 없던 초기의 공연

이나 대본의 역할이 너무 강조된 로저스와 해머스타인의 뮤지컬 양식과 달리, 현대 뮤지컬의 거장인 손드하임은 콘셉트 뮤지컬을 시도하여 대본과 음악을 동등하게 보았고, 대본과 등장인물의 성격에 충실하게 음악을 작곡하였다. 콘셉트 뮤지컬은 각 등장인물 고유의 멜로디와 리듬, 화성 등을 설정하여 이야기 진행과 함께 엮어나가는 것으로, 바그너의 뮤직 드라마 개념을 실현한 것이다. 클래식 작곡가이자 지휘자인 번스타인은 뮤지컬에 클래식적 기법을 도입하여 뮤지컬 음악의 질을 한 단계 높이며 클래식에 버금가도록 하였다.

20세기를 기점으로 대중공연예술의 중심으로 자리 잡은 뮤지컬은 점차 기술적 발달에 힘입어 막대한 제작비와 규모를 지니며 황금기를 누리게 된다. 브로드웨이는 뮤지컬의 대명사처럼 쓰이며 독자적인 뮤지컬 형식을 완성하였다. 그러나 1980년대에 이르러 브로드웨이 뮤지컬은 새로운 것을 요구하는 관객들을 만족시키지 못하고 점점 쇠퇴하고 있었다. 앤드류 웨버는 적은 제작비를 들이고도 수준 높은 작품성을 지닌 뮤지컬을 탄생시켰다. 이로써 새로운 것을 기다리던 브로드웨이에 런던 뮤지컬 돌풍을 일으키며 세계 뮤지컬 시장의 양대 산맥인 뉴욕의 브로드웨이와 런던의 웨스트엔드를 이루게 되었다. 또한 록을 도입한 록뮤지컬, 춤이 중심을 이루는 댄스컬, 대사가 없는 넌버벌 뮤지컬, 컬트 뮤지컬 등, 뮤지컬은 다양한 방식으로 관객들에게 다가가며 20세기 새로운 예술의 범주에 들어서게 되었다.

8 오페라는 고대 그리스의 뮤지컬이다

"그리스 예술은 원래 종합예술로, 연극과 음악,
무용, 문학 등이 모두 어우러진 것이었거든.
피렌체의 지식인들은 이를 본 따서 비극에 음악을
도입함으로써 그리스 비극을 재현해내고
싶었던 거야. 그리고 이를 오페라라고 불렀단다."

고대 그리스 비극이 오페라로 재탄생하다

지난번 뮤지컬 공연을 보고 온 이후 아들은 뮤지컬 음악에 푹 빠진 듯하다. 뮤지컬 공연과 뮤지컬 영화를 동시에 보면서 비교도 해보고, 같은 작품을 다양한 배우들이 공연하는 것을 찾아보기도 하는 등 뮤지컬 공부에 열심이다. 오늘도 아들은 영화와 뮤지컬 두 가지 버전의 〈스위니 토드〉를 열심히 감상하고 있다.

확실히 손드하임의 음악은 일반적인 뮤지컬 음악과는 다른 것 같아요. 낭만적인 감성은 덜하지만 곡의 배경과 음악이 아주 조화로워요. 음악과 스토리가 마치 하나인 것처럼요. 손드하임의 콘셉트 뮤지컬은 바그너의 뮤직 드라마를 뮤지컬에 접목시킨 것이라고 하셨지요. 그런데 오페라와 뮤지컬은 구체적으로 어떻게 다른 것인지 궁금해요.

사실 오페라와 뮤지컬은 비슷한 점이 많지. 모두 음악과 연극, 춤, 무대 미술 등 다양한 요소들이 한데 어우러져 작품을 완성하는 공연이잖

아. 하지만 두 양식은 그 출발점이 다르지. 기본적으로 뮤지컬이 연극에 음악적 요소를 도입한 것이라면, 오페라는 음악에 연극적 요소를 도입한 것이라고 생각하면 쉬울 거야.

맞아요. 레뷔 쇼가 뮤지컬이 될 수 있었던 것은 대본의 중요성을 깨달았기 때문이라고 했지요. 그래서 제롬 컨 등은 음악보다 극적인 요소를 더 중요시했고요.

하하…. 잘 기억하고 있는데!

그런데 뮤지컬이 탄생하는 데에는 오페라의 영향이 컸다고 하셨잖아요. 그렇다면 오페라는 어떻게 탄생하였고, 어떤 경로를 거쳐 뮤지컬의 탄생에 영향을 주게 된 것일까요.

오페라는 16세기 말 이탈리아 피렌체에서 탄생하면서 바로크 시대 최고의 인기를 얻은 예술 장르가 됐지. 피렌체의 귀족과 인문주의 학자, 음악가, 시인들을 중심으로 오페라가 만들어졌어. 이들은 고대 그리스시대 예술의 부흥에 관심을 가졌던 사람들인데, 특히 그리스시대의 비극을 새롭게 재탄생시키고자 했단다.

특별히 고대 그리스시대 비극의 재현에 관심을 가졌던 이유가 있었나요?

그리스 예술은 원래 종합예술로, 연극과 음악, 무용, 문학 등이 모두 어우러진 것이었거든. 피렌체의 지식인들은 이를 본따서 비극에 음악을 도입함으로써 그리스 비극을 재현해내고 싶었던 거야. 그리고 이를 오페라라고 불렀단다.

어떤 방식으로 음악을 도입했지요? 그리스 음악을 그대로 재현할 수는 없었을 테고요.

당연히 고대 그리스 음악을 사용하는 것은 불가능했지. 그 시대의 음악은 단지 문헌 등의 자료로 추측할 수밖에 없잖아. 그래서 피렌체의 지식인들은 그리스 비극의 재현을 위해 '마드리갈 코미디(madrigal comedy)' 형식을 빌려왔어.

마드리갈 코미디는 어떤 것인가요?

마드리갈 코미디는 르네상스 말기부터 이탈리아에서 유행하던 공연 형식이야. 음악과 대사, 춤이 어우러진 일종의 극음악을 말하지. 마드리갈이란 14세기 이탈리아에서 일어난 자유로운 형식의 성악곡을 말하는데, 14세기 후반에 쇠퇴하였다가 16세기에 다시 유행하게 됐지. 마드리갈 코미디는 마드리갈 노래와 함께 대사나 대화를 삽입해서 희극과 음악의 결합을 시도한 거야.

최초의 오페라는 그리스 비극에 마드리갈 코미디의 형식을 입힌 것이라고 할 수 있겠네요.

그렇지. 현존하는 최초의 오페라는 페리(Jacopo Peri 1561-1633. 이탈리아)와 카치니(Giulio Caccini 1551-1618. 이탈리아)의 공동 작품인 〈에우리디체(Euridice 1600)〉라고 할 수 있어. 사실 〈에우리디체〉 이전에 〈다프네(Dafne 1594)〉라는 오페라가 존재한다는 기록은 있지만 〈다프네〉는 대본과 악보 일부만이 전해지거든. 그래서 〈에우리디체〉를 최초의 오페라로 보는 것이 일반적이야.

다프네나 에우리디체는 그리스 신화를 읽을 때 나온 이름인데요.

맞아! 그리스 비극의 재현을 목적으로 만들어졌던 오페라는 대부분 그리스 신화나 영웅 등을 소재로 하는 것이 일반적이었어. 〈다프네〉는 그리스 신화에 나오는 나무의 요정이야. 그런데 아폴론의 사랑을 거절

하고 도망치다가 월계수로 변해버리는 이야기지. 〈에우리디체〉는 하프를 너무나 아름답게 연주하는 오르페우스와 그의 아내 에우리디체의 이야기를 오페라로 만든 거야.

그 이야기는 알아요! 오르페우스는 뱀에 물려 죽은 아내 에우리디체를 찾아 지옥까지 갔지만 지옥의 신 하데스와의 약속을 지키지 않고 마지막에 뒤를 돌아보는 바람에 결국 아내를 영영 잃고 마는 이야기지요.

그렇지. 그런데 이 오르페우스의 이야기는 페리와 카치니 이후에도 많은 작곡가들에 의해 오페라로 만들어졌어. 비극적이면서도 아름다운 음악이 있는 이야기가 오페라에 매우 적합한 소재이기 때문이야. 오페라라는 장르가 대중의 폭발적인 인기를 얻게 된 것도 몬테베르디(Claudio Monteverdi 1567-1643. 이탈리아)의 〈오르페오(Orfeo 1607)〉 때문이라고 할 수 있어.

16세기말에 탄생한 오페라가 몬테베르디에 의해 대중적인 인기를 얻게 되었군요.

몬테베르디 생전에만 베네치아에 16개가 넘는 공공 오페라하우스가 생겨날 정도였어. 그래서 그를 '오페라의 아버지'라 부르기도 해. 물론 최초로 오페라를 작곡한 사람은 아니지만, 그의 덕분에 오페라가 대중에게 폭발적인 인기를 얻게 되었기 때문이지. 몬테베르디의 오페라 〈오르페오〉는 서곡을 비롯해서 독창과 합창, 발레 등 다양한 오페라 구성 요소들이 등장하면서 진정한 의미의 최초의 오페라라고 평가되지. 오늘날에도 자주 공연이 돼.

그런데 오페라는 피렌체에서 탄생했다고 하셨잖아요.

16세기 말엽에 피렌체에서 탄생한 오페라는 이후 로마와 베네치

아, 나폴리 등 이탈리아 주요 도시들을 중심으로 확산되어갔어. 그러면서 바로크 시대 최대의 오락물로 성장하게 되지. 특히 베네치아에서는 1637년에 최초의 공공 오페라하우스인 산 카시아노 극장(Teatro San Cassiano)이 세워졌어. 그러면서 오페라의 상업화가 이루어지는, 오페라 역사상 가장 중요한 사건이 일어났지.

오페라의 상업화는 어떤 의미인가요?

당시 음악이나 예술은 오늘날과 달리 주로 귀족층들만이 누릴 수 있는 것이었잖아. 그런데 산 카시아노 극장은 누구나 입장료만 지불하면 오페라를 관람할 수 있게 된 거야. 당시 베네치아는 무역을 통해 부를 축적한 평민들이 많았고, 이들은 자신들도 귀족과 같은 예술적 취향을 가지려는 열망을 품고 있었지. 그래서 많은 돈을 오페라 후원금으로 쾌척하기도 하고 비싼 입장료를 내고 오페라를 관람하면서 자신들의 부를 과시했어.

베네치아에서는 오늘날처럼 일반인들도 돈만 있으면 오페라를 관람할 수 있게 되었군요. 그런 상업화에 따른 오페라의 변화는 없었나요?

당연히 변화가 있었지! 베네치아 오페라는 보다 많은 관객을 끌어들이기 위해서 오페라 본연의 목적이었던 그리스 비극의 재현을 벗어던졌어. 오히려 기교 중심의 음악이나 각종 기계 장치를 사용한 화려한 무대 장치 등으로 강한 상업적 오페라의 성격을 가지게 된 거야.

이탈리아 피렌체에서 시작한 오페라는 베네치아에서 상업적으로 변하면서 대중적으로 큰 인기를 누리게 되었군요. 유럽의 다른 나라들은 어땠나요?

이탈리아식 오페라는 다른 유럽 국가들에게까지 전파되어 큰 인기를

누렸지. 하지만 프랑스에서는 다른 나라보다 오페라를 받아들이는 것이 늦었어. 프랑스는 이미 그들 고유의 공연 예술인 고전 연극과 발레의 굳건한 전통이 있었기 때문이야. 따라서 굳이 노래로 대사를 하는 새로운 형식에 큰 관심을 기울이지 않았지. 그런데 프랑스 발레와 오페라의 기초를 세운 작곡가로 알려져 있는 륄리(Jean-Baptist Lully 1632-1687. 이탈리아)에 의해 프랑스적인 오페라가 만들어지게 되었단다.

릴리의 프랑스적인 오페라는 어떤 성격을 가진 것인가요?

릴리는 이탈리아적인 오페라에 프랑스 전통적 무대예술을 결합시켰어. 즉 오페라에 프랑스 발레와 연극의 전통을 결합해서 독자적인 프랑스 오페라를 탄생시킨 거지. 이를 서정 비극 또는 음악 비극(Tragedie lyrique)이라고도 한단다. 릴리는 〈카드뮈와 에르미온(Cadmus et Hermione, LWV 49. 1679)〉 등 수많은 서정 비극들을 탄생시켰지. 릴리의 오페라 양식은 18세기 전반까지 프랑스 음악계를 이끌어갔어. 이탈리아 출신이었지만 루이 14세의 총애를 받던 릴리의 영향력은 막강해서 프랑스 내의 오페라 공연 독점권을 쥐고 있을 정도였어. 라모(Jean-Philippe Rameau 1683-1764. 프랑스)는 릴리의 전통을 이어 받아 프랑스적 오페라를 더욱 발전시킨 인물이고.

다들 릴리 말이라면 벌벌 떨었겠어요. 하하하…. 그런데 이탈리아 오페라와 프랑스적인 오페라가 구체적으로 어떤 차이점이 있나요?

오페라가 상업적으로 변모하면서 이탈리아 오페라는 주로 가볍고 익살적인 성격을 띠게 되었어. 이를 '오페라 부파(Opera buffa)'라고도 해. 노래 선율이나 극적인 표현을 중요시한 서민적인 오페라지. 이에 반해 프랑스 오페라는 주로 궁정을 중심으로 발전했어. 귀족 취향의 진지하

고 학구적인 성격을 가진 오페라였어.

희극적인 이탈리아 오페라를 오페라 부파라고 하나요?

맞아. 원래 오페라 부파는 오페라의 막간극으로 공연되었어. 2막으로 구성된 짧고 코믹한 성격을 지녔는데, 점차 인기를 얻게 되면서 독립적인 장르가 된 거지. 오페라 부파는 이후 프랑스의 오페라 코미크와 독일의 징슈필, 영국의 발라드 오페라의 탄생에 큰 영향을 끼치게 되었지.

발라드 오페라는 뮤지컬 탄생에 결정적 역할을 한 거잖아요! 그럼 영국도 이탈리아 오페라를 일찍 받아들였나요?

영국의 상황은 프랑스와 비슷했어. 셰익스피어가 상징하듯이 무대예술의 전통이 탄탄했던 영국은 17세기 전반까지 오페라가 큰 관심을 끌지 못했지. 그리고 연극 이외에도 마스크(masque)라는 공연 형식이 인기를 끌고 있었거든.

마스크라면 가면극을 말하나요?

맞아. 노래와 춤, 연극 등이 어우러진 가면극인데, 당시 무척 인기 있는 궁정 오락극이었어. 특이한 점은 귀족들이 가면을 쓰고 등장해서 춤을 추었고 음악과 노래는 전문 음악인들이 담당했다는 거야.

영국은 프랑스와 마찬가지로 무대예술의 전통과 마스크의 인기로 이탈리아식 오페라에는 별로 관심이 없었군요.

거기에는 정치적인 이유도 있었어. 바로 영국의 왕정복고지. 1660년에 크롬웰의 공화정이 무너지고 프랑스에 망명해 있던 찰스2세가 왕으로 복귀했잖아. 그런데 찰스 2세는 어린 나이부터 프랑스에 머물렀던 까닭에 프랑스적인 음악 취향을 가지고 있었지. 이에 따라 찰스 2세가 왕으로 복귀한 이후 영국의 음악은 독자적으로 발전하지 못하고 프랑스

음악 일색이 되었어. 그러니 당연히 이탈리아 오페라는 영국에서 큰 인기를 누리지 못했지.

영국에서는 프랑스적인 진지하고 학구적인 오페라가 주를 이루었군요. 그런데 어떻게 희가극인 발라드 오페라가 탄생하게 되었지요?

영국에는 17세기 말에 이르러서야 이탈리아 오페라가 전해지고 곧 이어 큰 인기를 끌게 되었어. 또한 이탈리아에 머물면서 그곳 오페라를 접한 헨델(Georg Friedrich Händel 1685~1759)이 런던에 등장하면서 런던의 오페라를 주도해나갔지. 헨델은 40여 편의 오페라를 작곡하면서 영국 오페라를 주도했지만 점차 그 인기를 잃게 돼.

헨델처럼 유명한 작곡가가 인기를 잃었던 적도 있었어요?

왜냐하면 시민계급이 성장함에 따라 귀족적 취향의 오페라는 점점 외면당하게 되었거든. 시민계급들은 예전의 귀족들처럼 예술을 누리고자 했지만, 사실 귀족만큼 세련된 취향을 가지지는 못했어. 이에 따라 음악은 새로운 청중의 기호에 맞춰서 쉽고 간결하게 변하게 되었지. 그로 인해 헨델은 완전히 파산하게 된 거야. 1728년에 최초의 발라드 오페라인 〈거지 오페라〉가 성공을 거둔 것은 상징적인 예가 될 수 있겠네. 〈거지 오페라〉는 앞서 말했듯이 뮤지컬의 직접적인 탄생 배경이 되는 거잖아. 화려한 무대 장치와 대사가 있고 또 당시의 유행가 선율을 사용하면서 대중적인 친밀도를 높였어. 뿐만 아니라 귀족사회를 풍자하는 내용의 희가극은 일반 시민들의 마음을 시원하게 뚫어주면서 인기를 몰아갔지.

사회적 변화가 오페라의 변화를 이끈 것이군요. 그런데 손드하임의 콘셉트 뮤지컬이 바그너의 뮤직 드라마에서 영향을 받은 것이라고 하셨잖아요. 그럼 바그너까지 이르는 독일 오페라의 흐름은 어땠나요?

독일은 프랑스나 영국과는 달리 이탈리아 오페라 양식을 그대로 받아들였어. 대다수의 독일 작곡가들은 이탈리아풍의 오페라를 작곡했지. 그러나 글루크(Christoph Willibald Gluck 1714-1787. 독일)는 독일식 오페라의 전통을 만들고자 했어. 사실 글루크도 초기에는 이탈리아풍의 오페라를 작곡했었지. 하지만 오페라가 점차 너무 볼거리에만 치중하게 되고, 소재도 신화와 같은 현실과 동떨어진 소재에 치중하고, 화려한 기교만 돋보이는 쪽으로 변모하는 데에 불만을 품게 되었지.

글루크의 오페라는 어떤 다른 점이 있는데요?

글루크는 인위적이지 않은, 사실적이고 자연스러운 오페라를 추구했어. 드라마적인 요소는 뒷전이고 과장된 음악으로 넘치는 오페라와 반대의 입장을 취한 거지. 그는 오페라에서 음악과 연극의 균형을 이루고자 했어. 〈오르페오와 에우리디체(Orfeo ed Euridice 1764)〉는 이러한 글루크의 오페라 개혁이 잘 나타나 있는 작품이지. 이 오페라는 화려한 기교를 배제한 간결한 구성으로 이루어져 있으면서도 음악과 극이 서로 잘 어우러진 작품이야. 글루크의 오페라는 이후 모차르트와 베버[1], 바그너의 뮤직 드라마로 이어지면서 독일 오페라의 계보를 이루게 되었단다.

바그너의 뮤직 드라마는 다른 오페라와 어떤 차이점이 있어요?

'음악극(Music Drama)'이란 음악과 문학, 무대장치, 조명, 의상 등 무대에 필요한 모든 요소들의 완전한 결합을 추구한 거야. 이러한 '종합예술개념'을 실현시킴으로써 바그너는 오페라를 넘어선 '음악극'이라는 자신만의 독특한 장르를 탄생시켰지. 극과 음악의 절대적 일치를 위해서 대

1 Carl Maria von Weber, 1786-1826. 독일. 오페라 <마탄의 사수>로 독일 낭만주의 오페라의 문을 열었다.

본과 가사를 모두 직접 썼고, 연출뿐 아니라 무대 미술에도 관여했어.

음악 이외의 모든 요소들까지 직접 아울렀군요. 음악적으로는 어떤 차이점이 있어요?

바그너의 뮤직 드라마의 가장 큰 특징은 유도동기(Leitmotiv)기법이라고 할 수 있어. 유도동기란 특정 인물이나 상황 등에 각기 다른 주제를 설정하는 거지. 그러면서 이 주제들의 반복이나 변형을 통해서 관객의 기억을 일깨워주는 거야.

유도동기를 사용하면 어떤 효과가 있는데요?

유도동기를 사용하면 특별한 설명이 없어도 장면의 이해가 가능하지. 따라서 작품에 보다 집중할 수 있는 효과를 가져와. 뿐만 아니라 반복적 주제의 사용은 복잡한 작품에 통일성을 가져다주기도 하고.

뮤직 드라마의 또 다른 특징은 어떤 것인가요?

소재의 차별성이야. 바그너 음악극은 더 이상 그리스 비극이나 신화를 소재로 한 것이 아니거든. 독일 중심의 전설이나 신화를 바탕으로 만들어졌고, 또 모두 독일어 가사로 되어 있어. 바그너는 〈트리스탄과 이졸데(Tristan und Isolde 1865)〉〈뉘른베르크의 가수(Die Meistersinger von Nürnberg 1867)〉〈니벨룽겐의 반지(Der Ring des Nibelungen 1876)〉 등 종합예술개념을 실현시킨 작품들만을 '음악극'이라 했고, 〈로엔그린(Lohengrin 1850)〉〈탄호이저(Tannhäuser 1845)〉 등 기존의 오페라 양식으로 된 작품들은 그냥 '낭만적 오페라'라고 구분했어.

바로크 시대 이탈리아에서 탄생한 오페라는 진지하고 귀족 중심인 프랑스식 오페라와 오페라 부파나 영국의 발라드 오페라, 독일의 징슈필과 같은 희가극으로, 또 바그너의 뮤직 드라마로 변모했군요. 또 다른

종류의 오페라는 어떤 것이 있어요?

오페라는 19세기를 맞이하면서 황금기를 누리게 돼. 우리가 현재 알고 있는 많은 걸작 오페라들이 이 시기에 만들어졌고, 여러 다양한 오페라 양식이 생겨나기도 했지. 특히 오페라의 고향답게 이탈리아에서는 롯시니[2], 벨리니[3], 베르디 등이 벨칸토 오페라(Bel canto Opera)를 창시하면서 오페라의 전성기를 이끌었어.

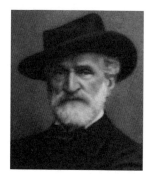

주세페 베르디

벨칸토가 무슨 뜻이에요?

벨칸토란 '아름다운 노래'라는 뜻의 이탈리아 말이야. 매끄럽고 부드러운 창법을 중요시하던 오페라 스타일을 뜻하지. 베르디(Giuseppe Verdi 1813~1901. 이탈리아)는 대표적인 벨칸토 오페라 작곡가인데, 당시 독일 오페라를 주도하던 인물이 바그너였다면 베르디는 19세기 말 이탈리아 오페라를 대표하는 작곡가야. 바그너와 함께 오페라계의 양대 산맥을 이루었지. 〈리골레토(Rigoletto 1851)〉〈일트로바토레(Il trovatore 1853)〉〈나부코(Nabucco 1842)〉 등 26곡이 넘는 명작들을 작곡한 베르디는 〈에르나니(Ernani 1844)〉 공연 이후 이탈리아의 국민 영웅으로 추앙받기에 이르렀어.

〈나부코〉에서 나오는 유명한 합창이 바로 '히브리 노예들의 합창(Va Pensiero)'이지요?

2 Gioachino Antonio Rossini 1792-1868. 이탈리아 작곡가. 자연스럽고 아름다운 그의 멜로디로 인해 '이탈리아의 모차르트'라는 별명이 붙었다. 대표적인 오페라로 <세비야의 이발사>가 있다.

3 Vincenzo Bellini 1801-1835. 이탈리아 작곡가. 로시니를 계승하는 벨칸토 후계자로 꼽힌다. <노르마> <청교도> 등 10여 편이 넘는 오페라를 작곡하였다.

맞아. 〈나부코〉는 히브리인들의 바빌론 유수 사건을 배경으로 한 오페라지. 그리고 빅토르 위고(Victor-Marie Hugo1802-1885. 프랑스)의 소설을 바탕으로 한 〈에르나니〉는 스페인을 배경으로 이루어지는 사랑과 복수를 그린 오페라야. 여기에 나오는 합창곡인 '음모의 합창(Si ridest il Liondi Castiglia)'은 '히브리 노예들의 합창'과 더불어 이탈리아 국민들이 가장 좋아하는 합창곡이야. 이 두 곡의 합창으로 이탈리아 국민들의 애국심이 고양되었고, 이탈리아 국민들은 베르디를 애국의 상징으로 삼게 되었단다. 그러나 벨칸토 오페라는 극적인 면보다 지나친 기교 위주로 흐른다는 비판을 받게 되면서 새로운 오페라 형식이 요구되기에 이르렀지.

벨칸토 오페라의 뒤를 잇는 오페라는 어떤 것인가요?

벨칸토 오페라의 뒤를 이어 19세기말 경에 '베리스모 오페라(verismo opera)'가 등장하게 돼. 베리스모 오페라는 벨칸토 오페라와 달리 간결한 구성과 빠른 이야기 전개 등을 내세웠을 뿐 아니라 소재도 현실적인 것에서 가져왔지. 즉 신화나 영웅 등과 같은 비현실적인 이야기가 아니라 일상생활에서 흔히 볼 수 있는 주변 이야기를 사실적으로 묘사하고자 한 거야.

베리스모 오페라에는 어떤 것이 있어요?

마스카니(Pietro Mascagni 1863 - 1945. 이탈리아)의 〈카발레리아 루스티카나(Cavalleria Rusticana 1890)〉가 최초의 베리스모 오페라로 꼽히는데, 이 오페라는 일반적으로 2막 이상으로 이루어지는 오페라와 달리 단막의 간결한 형식을 취하고 있어. 소재 역시 이탈리아의 시칠리아 섬을 배경으로 한 평범한 주인공들을 내세운 사랑과 복수의 이야기지.

오페라의 탄생지답게 이탈리아에서 많은 오페라의 발전이 이루어졌군요. 벨칸토 오페라와 베리스모 오페라를 뒤잇는 오페라는 어떤 것이 있나요?

〈나비부인(Madam Butterfly 1904)〉이라는 오페라 들어 봤지?

아! 푸치니의 작품이지요?

맞아! 푸치니(Giacomo Puccini 1858 - 1924. 이탈리아)는 베르디의 벨칸토 양식과 바그너의 음악극, 베리스모 오페라의 사실주의적 성격들을 모두 받아들여서 자신만의 고유한 오페라를 탄생시킨 작곡가야. 바그너의

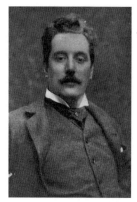

자코모 푸치니

음악극은 음악과 연극의 완벽한 일치를 주장한 것이지. 그리고 베리스모 오페라는 기교적인 음악을 배척하고 간결한 음악을 추구했고. 자연히 이들 오페라는 아름다운 멜로디의 역할이 축소되기에 이르렀지. 그런데 푸치니는 문학과 연극과의 균형을 유지하면서도 유려하고도 서정적인 아름다움을 간직한 선율을 노래했어. 바로 벨칸토 오페라의 요소를 사용한 거지.

맞아요. 푸치니의 노래들은 극적이면서도 아름다운 것 같아요.

푸치니는 오페라의 발전에 큰 영향을 끼친 작곡가야. 1971년에 푸치니상이 만들어질 정도였으니까. 푸치니상은 매년 11월 29일에 시상식이 개최되는데, 이날은 푸치니가 사망한 날이지. 푸치니 상은 그의 작품을 가장 잘 소화해낸 여성 오페라 가수에게 수여된단다.

엄마와 〈투란도트(Turandot 1926)〉를 같이 봤던 기억이 나요. 굉장히

웅장하면서도 이국적인 음악이라는 생각이 들었어요.

〈투란도트〉는 푸치니의 마지막 걸작이지. 사실 푸치니는 이 작품을 끝까지 작곡하지 못하고 세상을 떴어. 이후 알파노(Franco Alfano, 1875-1954. 이탈리아)에 의해 미완성이던 제3막이 완성되었단다. 무대가 중국 베이징인만큼 이국적인 분위기 표현을 위한 음악장치들이 눈에 띠지. 동양 음계를 사용했다거나, 공(Gong)[4]이나 실로폰 등 특이한 오케스트라 편성처럼 말이야.

그럼 〈투란도트〉는 푸치니가 세상을 떠난 후에 초연되었겠군요.

맞아. 이 곡이 초연되던 날 지휘자였던 토스카니니(Arturo Toscanini 1867-1957. 이탈리아)는 '류의 죽음'까지만 연주한 뒤 "푸치니 선생님은 여기까지 작곡하고 돌아가셨습니다."라고 말하며 지휘봉을 내려놓았다는 일화가 있단다. 그만큼 푸치니에 대한 존경이 컸다는 뜻이지. 푸치니의 오페라들은 현대에 와서 뮤지컬로도 많이 제작되었단다. 〈라보엠(La Bohème 1896)〉은 파리 뒷골목의 가난한 사람들의 일상을 묘사한 작품인데, 크리스마스이브에 시작되는 사랑 이야기를 그린 거야. 이 때문에 해마다 크리스마스 무렵에 단골로 공연되는 오페라이기도 해. 〈렌트(Rent 1996)〉는 〈라보엠〉의 뮤지컬 버전이지. 조나단 라슨(Jonathan Larson 1960-1996. 미국)이 록 뮤지컬로 만든 이 작품은 〈라보엠〉의 시대를 현대로 옮겨왔어. 파리의 뒷골목 대신에 뉴욕 이스트 빌리지의 가난한 젊은 예술가들의 꿈과 사랑을 노래하고 있지. 〈렌트〉는 토니상과 퓰리처상 등을 휩쓸었고, 1990년대의 대표적 뮤지컬로 손꼽히는 작품이야.

4 Gong. 동양의 타악기로서 탐탐이라고도 한다. 가운데가 우묵한 금속으로 된 원반을 나무틀에 매달아 큰 북의 북채로 때려 소리를 낸다.

오페라가 현대 뮤지컬로 만들어지기도 했군요. 푸치니의 작품 중에
뮤지컬로 만들어진 오페라가 또 있나요?

좀 전에 말한 〈나비부인〉은 실화를 바탕으로 만들어진 이야기야. 일
본 게이샤와 미국 군인 사이의 비련을 그린 내용이지. 푸치니는 런던에
서 연극으로 만들어진 공연을 보고 이 이야기로 오페라를 만들 결심을
했다고 해. 일본과 미국의 이국적인 느낌을 표현하기 위해서 동양의 5음
계를 사용하였고, 미국과 일본의 국가와 민요를 인용하기도 했지. 〈라보
엠〉이 뮤지컬 〈렌트〉로 재탄생한 것과 마찬가지로 〈나비부인〉은 뮤지컬
〈미스 사이공(Miss Saigon 1989)〉으로 재탄생했어.

사이공은 베트남이잖아요?

1989년 런던에서 초연된 〈미스 사이공〉은 원작의 일본 무대를 베트
남으로 옮겨서 전쟁 중에 꽃핀 미군 병사와 베트남 여인의 사랑을 그려
냈지. 사실 〈미스 사이공〉은 미국의 베트남 전쟁 참가를 미화시켰다는
비난을 받기도 했어. 그러나 실물 크기의 헬리콥터가 등장하는 등 화려
하고 거대한 무대장치와 애절한 러브스토리는 관객들로부터 호응을 얻
기에 충분했고, 지금까지도 큰 사랑을 받는 뮤지컬의 대표적 작품으로
손꼽히지.

푸치니의 또 다른 대표작은 어떤 것이 있어요?

오페라의 대가답게 푸치니는 열 개가 넘는 오페라를 작곡하였는데,
그 중에서도 〈토스카(Tosca1900)〉는 푸치니의 오페라 중 〈라보엠〉 다음
으로 사랑받는 작품이야. 프랑스 대혁명 이후 나폴레옹 전쟁 시대의 로
마를 배경으로 하고 있는데, 1800년 6월 17일부터 다음날 새벽 사이에
일어난 사건을 그려낸 사실주의 오페라지. 이 작품에서 푸치니는 바그

너의 음악극에서 쓰이는 유도동기를 도입했어. 각 인물의 극적인 심리 묘사와 음악을 일치시켰을 뿐 아니라 극 전체의 불안과 공포를 생생히 묘사하고 있지.

이번 크리스마스에는 〈렌트〉를 보러 가자면서 아들은 벌써 인터넷으로 표를 예매하기 시작했다. 그 전에 〈라보엠〉을 미리 보고 가면 더 재미있을 거라는 김 교수의 말에 아들은 고개를 끄덕였다.

현대로 오면서 예술은 전통과의 고리를 끊고자 많은 시도를 했잖아요. 오페라는 어떻게 변모하였지요?

다른 예술 장르와 마찬가지로 오페라 역시 전통에서 벗어난 작품들이 나오기 시작했지. 쇤베르크를 위시한 제2비엔나악파들에 의해 시도되었던 무조성 음악은 전통적인 작곡법을 해체했잖아. 알반 베르크(Alban Berg 1885-1935. 오스트리아)의 오페라 〈보체크(Wozzeck 1925)〉는 무조성 음악을 사용한 최초의 오페라야.

〈보체크〉는 어떤 내용의 오페라인데요?

〈보체크〉는 모두 3막으로 이루어졌는데, 베르크가 대본과 가사를 직접 썼어. 한 병사가 상관으로부터 괴롭힘을 당하다가 부정한 아내를 죽이고 마침내 자신도 자살한다는 내용이지. 표현주의 예술가로 불리던 무조성 음악가들은 인간의 깊은 내면세계를 표현하기 위해 모든 익숙한 것들로부터 벗어나 왜곡된 표현을 사용했잖아. 따라서 베르크는 이 오페라에서도 전통적인 조성감을 느낄 수 있는 멜로디와 화성을 피하고 있어. 무조성뿐 아니라 여러 조성을 동시에 사용하여 불협화음을 만드

는 등 청중이 음악에 집중하는 것을 의도적으로 방해하는 듯하지. 그래도 〈보체크〉는 초연 이후 약 10년간 160회가 넘는 공연을 할 정도로 관객의 열띤 호응을 얻었어. 하지만 대다수의 표현주의 작품들처럼 나치에 의해 퇴폐예술로 낙인찍혀서 한때는 공연이 금지되기도 했지. 베르크의 또 다른 오페라 〈룰루(Lulu 1935)〉와 함께 20세기 최고의 오페라로 손꼽히는 작품이야.

〈룰루〉도 역시 무조성 오페라인가요?

그렇지. 12음기법과 무조성 뿐 아니라 재즈 리듬 등 다양한 기법이 사용된 표현주의 오페라야. 레즈비언이었던 게슈비츠 공작부인과 남성 군중을 사로잡았던 팜므 파탈 무용수와의 사랑과 갈등을 그린 이야기지. 그런데 〈룰루〉는 알반 베르크의 죽음(1935)으로 제3막 중간에서 작곡이 중단되었어. 40년 동안이나 미완성인 채로 공연되다가 1979년에 이르러 작곡가 겸 지휘자인 체르하(Friedrich Cerha 1926- . 오스트리아)[5]가 완성시켰지.

그런데 피아졸라는 〈부에노스아이레스의 마리아〉라는 탱고 오페라를 만들었다고 했지요. 재즈 오페라도 있지 않나요?

다양성이 가장 큰 특징인 현대예술은 오페라도 예외는 아니어서 무조성 오페라 이외에도 민속적인 요소를 도입한 오페라나 신고전주의 오페라, 재즈를 도입한 오페라 등 다양한 오페라들이 공존하고 있어. 네 말대로 거쉰은 재즈 오페라를 작곡했지. 〈포기와 베스(Porgy and Bess 1935)〉는 유럽의 전통을 벗어난 대표적인 재즈오페라 혹은 민속오페라

5 체르하는 비엔나 출신으로서 제2비엔나악파를 이어온 작곡가이다. 베르크의 오페라 〈룰루〉의 제3막을 완성했다. 체르하는 자기의 오페라를 '무대음악(stage music)'이라고 불렀다.

라고 할 수 있어. 음악적 성격으로 볼 때 뮤지컬이나 오페레타로도 볼 수 있는 이 작품을 거쉰은 스스로 오페라로 분류했어.

〈포기와 베스〉의 음악은 모두 재즈로 이루어졌겠어요.

맞아. 오페라 전체가 재즈와 블루스, 흑인 영가와 민요들로 채워져 있어. 특히 '서머타임(Summertime)'은 각 장르의 가수들이 즐겨 애창하는 곡이 될 정도로 큰 인기를 누리고 있지. 3막으로 이루어진 〈포기와 베스〉는 사우스캐롤라이나의 바닷가 마을을 배경으로 하고 있어. 그곳의 흑인들의 사랑과 절망을 다룬 이야기야. 그런데 이 오페라에서는 한 사람의 단역을 제외하고는 모든 등장인물이 흑인으로 이루어져 있단다. 대중음악인 재즈를 오페라 형식으로 작곡한 이 작품으로 거쉰은 다시 한 번 미국 음악의 수준을 한 단계 격상시켰다고 할 수 있지.

현대 오페라의 특징은 무엇이라고 할 수 있어요?

현대 오페라는 굳이 관객의 취향에 맞추려고 하지 않는다는 것이 가장 큰 특징 아닐까. 대중적 인기는 뮤지컬에게 맡기고, 오페라는 자신의 예술과 철학에 따라 만들어진 작품들이 주류를 이루고 있어. 대표적인 예로 〈해변의 아인슈타인(Einstein on the Beach 1976)〉을 들 수 있겠네. 〈해변의 아인슈타인〉은 20세기 가장 혁명적인 오페라로 꼽히는 작품이란다. 이 작품을 만든 로버트 윌슨(Robert Wilson 1941-. 미국)은 '연극계의 뒤샹'으로 불리는 사람이야. 뒤샹이 '꼭 손으로 그림을 그려야 미술인가'라고 했듯이 '꼭 이야기가 있어야만 연극인가'라고 반문한 사람이지. 로버트 윌슨과 함께 이 작품을 완성한 필립 글래스(Philip Glass 1937-. 미국)는 예술 음악을 대중의 눈높이와 맞춘 작곡가로 평가되지. 4장으로 구성된 이 작품은 전체 공연 시간이 5시간 넘게 걸리는 대작으

로 전통적인 오페라에서 완전히 벗어나 있어.

어떤 점에서 전통적인 오페라와 차이가 있나요?

〈해변의 아인슈타인〉의 가장 큰 특징은 특별한 이야기나 플롯이 없는 반복적인 패턴의 연속으로만 이루어져 있다는 거야. 또한 배우의 움직임이나 대사도 단순하고, 음악 역시 단조롭고 반복적인 구조의 미니멀리즘적인 요소가 특징이야. 사실 이 오페라는 음악과 언어보다는 시각적인 표현이 앞서고 있어. 무용과 음악, 회화적인 요소들이 극적인 연관 없이 한데 어우러진 종합상자의 개념을 가진 대표적인 전위 오페라라고 할 수 있지.

"오페라와 뮤지컬의 유일한 차이점은 그 작품을 상연하는 건물이다"
- 스티븐 손드하임

막 사귀기 시작한 여자 친구가 쿠키를 구워왔다고 아들은 잠시 밖으로 나갔다. 그사이 김 교수는 서가에서 「그리스 로마 신화」를 집어 들었다. 「그리스 로마 신화」는 읽을 때 마다 새로운 재미를 선사하지만 이름이 너무 많아서 기억하기 어렵다는 것을 다시 한 번 느낀다. 아들은 정말 쿠키만 받아들고 돌아왔다. 어디를 가는 길에 잠시 들렀나보다. 마음이 예쁘다. 김 교수도 쿠키를 맛보려고 커피를 내려서 식탁에 앉았다.

오페라와 뮤지컬은 노래와 춤, 연기 등이 함께하는 공연예술이라는 점에서는 비슷한 것 같지만, 막상 들어보면 다른 점이 많은 것 같아요. 구체적으로 이 둘은 어떤 차이점을 가지나요?

뮤지컬과 오페라를 구분할 수 있는 가장 쉬운 기준은 레치타티보(recitativo)의 존재라고 할 수 있어. 일반적으로 오페라는 대사가 있는 뮤지컬과 달리 모든 극적인 진행이 음악과 함께 이루어지지. 오페라의 노래는 아리아(aria)와 레치타티보 두 종류로 나누어 생각할 수 있어. 아리아는 보통 오페라의 꽃이라고 불리는데, 하나의 완전한 노래로 생각하면 돼. 극의 진행에 관계하기보다는 등장인물의 감정 표현을 담당한다고나 할까. 오페라 가수의 최고의 음악성과 기교를 뽐내는 부분이지.

보통 우리가 기억하는 오페라의 노래는 아리아를 말하는 거군요. 예를 들면 오페라 〈투란도트〉 중 '공주는 잠 못 이루고(Nessun Dorma)'처럼 말이에요.

그렇지. 이와는 달리 레치타티보는 아리아와 아리아를 연결시키면서 극의 진행을 책임지는 부분이야. 주로 극의 내용을 전달하는 것을 목적으로 하지. 따라서 레치타티보는 단순하고 마치 말하는 듯한 평이한 선율로 이루어져 있어. 그래서 아리아처럼 유명한 레치타티보란 없는 거지. 오페라에서의 레치타티보가 뮤지컬에서는 대사로 바뀌게 되었어. 어찌 보면 오페라가 자칫 지루하거나 어렵게 느껴질 수 있는 것이 레치타티보 때문이라고도 할 수 있겠지. 뮤지컬은 물론이거니와 오페라 부프와 오페레타, 발라드 오페라 그리고 징슈필 등 대다수의 희가극들은 레치타티보 대신에 대사를 사용했으니 말이야.

맞아요. 오페라를 들을 때 왜 어색한 느낌이 들었는지 이해가 가요. 바로 레치타티보 때문이었군요. 뮤지컬과 오페라의 또 다른 차이점은 무엇인가요?

음…. 음역에 따른 배역의 고정이라고 할까. 뮤지컬 노래는 일반 대중

가요와 같이 특별히 음역이 고정되어 있기보다는 가수 개인의 음역에 맞춰서 노래를 하는 것이 대부분이잖아. 그러나 오페라는 뮤지컬과 달리 음역에 따라 배역이 어느 정도 고정되어 있어. 보통 여성 가수의 가장 높은 음역대를 소프라노라고 하는데, 거의 모든 오페라의 주인공은 소프라노가 맡고 있어. 그리고 소프라노는 주로 남성의 가장 높은 음역대인 테너와 함께 극을 이끌어가는 역할을 하지. 메조 소프라노와 바리톤은 소프라노와 테너보다 한 단계 낮은 음역대를 말해. 이들은 주인공을 맡는 경우는 드물어. 주로 두 남녀 주인공 사이를 방해하거나 지지해주는 역할을 맡게 되지. 비제의 〈카르멘〉은 드물게 메조소프라노가 주인공인 예야. 여성과 남성의 가장 낮은 음역대는 각각 알토와 베이스야. 그런데 알토는 모든 음역대 중에서 가장 인기가 없어. 배역도 그리 많지 않고. 그래서 메조 소프라노가 대신하는 경우도 많다고 해. 반면에 베이스는 중요한 역할을 하는 경우가 많아, 주로 왕이나 노인 등을 맡는데, 특히 희가극에서 중요한 배역을 맡는 경우가 많지. 베르디의 〈아이다(Aida 1871)〉는 고대 이집트를 배경으로 한 오페라인데, 이집트 장군 라다메스와 적국 에티오피아의 공주 아이다의 비극적 사랑을 그린 이야기야. 이 오페라에서 제사장 람피스 역이 바로 베이스에게 맡겨진 배역이지. 이외에도 로시니의 희가극 〈세비야의 이발사(Barbiere di Siviglia 1816)〉의 바르톨로 역도 베이스의 주요 배역 중 하나야.

그러니까 일반적으로 오페라의 주인공은 소프라노군요. 테너는 그 상대역이고요. 그리고 메조 소프라노와 바리톤은 그 둘 사이에서 뭔가를 하는 역이고요.

사실 오페라는 소프라노를 위한 장르라고 할 정도로 대부분의 주역

이 소프라노야. 이밖에 또 하나 중요한 음역대로는 카스트라토(castrato)를 들 수 있어. 카스트라토란 거세된 남자가수를 뜻하는 말이지. 변성기 이전에 남성성이 상실된 가수들은 청년이 되어도 음역대가 변하지 않고 높은 음역대를 유지하게 된다고 해. 또 이들은 정상적인 성인 남자보다 몸이 더 좋아지고 보다 강한 소리를 낼 수 있게 되지. 따라서 카스트라토는 여성의 높은 음역에 남성 특유의 강력함을 결합시킴으로써 중성의 신비로운 목소리를 가지게 되는 거야.

카스트라토 이야기를 다룬 영화를 본 기억이 나요. 음악을 위해 자신의 삶을 바쳤지만 막상 공연장을 벗어나면 너무 불행했던 삶이 마음을 아프게 했던 것 같아요. 이런 비극적인 음역대가 어떻게 생긴 거지요?

사실 카스트라토는 중세시대 교회음악에서 비롯되었어. 원칙적으로 여성은 교회 안에서 노래를 부를 수 없었거든. 그래서 고음역대의 노래를 소년이나 카스트라토들이 맡게 된 거지. 카스트라토는 특히 17세기에서 18세기 동안 큰 인기를 얻었어. 바로크 시대에 탄생한 오페라가 대중적 인기를 끌기 위해 유명한 카스트라토들을 기용한 거야. 일단 이름난 카스트라토가 되면 부와 명예를 동시에 거머쥘 수 있었어. 그래서 당시 수많은 부모들이 자신의 아들이 카스트라토가 되기를 원했지. 이탈리아에서는 카스트라토를 전문적으로 양성하는 학교까지 있었으니까. 그런데 19세기 중반을 넘으면서 카스트라토 제도는 너무 잔혹하다 해서 완전히 사라지게 되었지. 그리고 이를 대신한 카운터테너(counter-tenor)가 등장하면서 그 명맥을 유지하고 있어.

카운터테너는 어떤 것인데요?

거세를 통한 방법으로 여성의 음역대를 가지는 카스트라토와는 달리

카운터테너는 훈련에 의한 특수한 발성법을 통해 높은 음역대를 유지하는 거야.

그 밖에 뮤지컬과 오페라가 다른 것은 무엇이지요?

마이크의 사용 여부에서도 차이점이 있지. 발성의 차이라고도 할 수 있겠네. 음역에 따라 역할이 정해지는 오페라와 오페레타 가수들은 마이크를 사용하지 않는 것이 원칙이야. 이들 성악가들은 성악적 발성에 의해 공간을 공명시켜서 소리를 멀리까지 전달하거든. 반면 대중음악적 발성을 하는 뮤지컬 가수들은 일반적으로 마이크를 사용해서 소리를 전달해.

맞아요. 오페라 공연에서는 마이크를 사용하지 않지요.

이밖에도 뮤지컬에서는 춤이 매우 중요한 요소잖아. 그래서 보통 가수가 연기와 노래, 춤을 모두 도맡아 하게 되지. 하지만 오페라에서는 가수는 연기와 노래를 하고, 춤은 무용수에게 맡기는 경우가 대부분이야. 또 다른 차이점을 들자면 오페라가 기본적으로 클래식 음악의 한 분야인데 반해 뮤지컬은 재즈나 팝, 락, 민요 등 다양한 음악이 자유롭게 사용되지. 또한 오페라는 작품 형식이 고정되어 있잖아. 하지만 뮤지컬의 형식은 댄스컬, 무비컬, 넌버벌컬 등 여러 다양한 양식들로 표현된다는 차이점이 있지.

뮤지컬이 형식적으로나 내용적으로 오페라보다 좀 더 자유로운 것이군요.

바로 그런 점들로 인해 일반적으로 뮤지컬이 오페라보다 더 편하고 재미있게 느껴진다고 할 수 있어. 하지만 현대 공연예술은 점차 장르의 경계를 허물고 서로 융합되는 것이 특징이라고 했잖아. 오페라와 뮤지

컬도 이와 마찬가지야. 연극과 오페라의 결합이나 뮤지컬과 연극, 뮤지컬과 오페라의 결합 등으로 서로 상호보완적인 요소로 구성되는 경우가 점차 많아지고 있어.

쿠키가 맛있게 잘 구워졌다는 김 교수의 말에 아들이 활짝 웃는다. 마치 자신이 칭찬받은 것처럼…. 김 교수의 칭찬을 여자친구에게 전하고 싶었는지 전화기를 들고 자신의 방으로 가는 아들을 보면서 김 교수는 살짝 미묘한 감정이 느껴진다. 다 컸구나….

17세기 피렌체에서 탄생한 오페라는 연극과 음악, 무용, 문학 등이 모두 어우러진 종합예술이었던 그리스시대의 비극을 새롭게 재탄생시키고자 한 것이다. 로마와 베네치아, 나폴리 등 이탈리아 주요 도시들을 중심으로 확산되면서 바로크 최대의 오락물로 성장하게 된다. 특히 베네치아에서는 1637년 최초의 공공 오페라하우스인 산 카시아노 극장이 세워짐에 따라 오페라의 상업화가 이루어지는, 오페라 역사상 가장 중요한 사건이 일어났다. 당시 예술은 주로 귀족층들만이 누릴 수 있는 것이었으나 산 카시아노 극장은 누구나 입장료만 지불하면 오페라를 관람할 수 있게 되었다. 베네치아에는 무역을 통해 부를 축적한 평민들이 많았다. 이들은 오페라 후원금으로 많은 돈을 쾌척하기도 하고, 비싼 입장료를 내고 오페라를 관람하며 자신들의 부를 과시하였다. 이러한 사회적 분위기에 따라 보다 많은 관객을 끌어들이기 위해 베네치아 오페라는 오페라 본연의 목적이었던 그리스 비극의 재현보다는 기교 중심의 음악과 각종 기계 장치를 이용한 화려한 무대 장치를 사용하는 등 상업적 오페라의 성격을 가지게 되었다.

바로크 시대에 탄생한 오페라는 19세기를 맞이하며 오페라의 황금기를 맞이하였다. 우리가 현재 알고 있는 많은 걸작 오페라들이 이 시기에 만들어졌고, 여러 다양한 오페라 양식이 생겨나기도 하였다. 특히 오페라의 고향답게 이탈리아에서는 벨칸토 오페라, 베리스모 오페라 등이 등장하여 오페라의 발전을 이끌었다. 푸치니는 베르디의 벨칸토 양식과 바그너의 음악극, 베리스모 오페라의 사실주의적 성격들을 모두 받아들여 자신만의 고유한 오페라를 탄생시킨 작곡가이다. 음악과 연극의 완벽한 일치를 주장한 바그너의 음악극과 기교적인 음악을 배척하고 간결

한 음악을 추구했던 베리스모 오페라는 자연히 아름다운 멜로디의 역할이 축소되기에 이르렀지만, 푸치니는 문학과 연극과의 균형을 유지하면서도 유려하고도 서정적인 아름다움을 간직한 선율을 노래하였다.

현대로 오면서 모든 예술이 전통과의 고리를 끊는 데 열중한 것처럼 오페라 역시 전통에서 벗어난 작품들이 나오기 시작하였다. 쇤베르크를 위시한 제2비엔나악파들에 의해 시도되었던 무조성 음악은 전통적인 작곡법을 해체하기에 이르렀는데, 알반 베르크의 오페라 〈보체크〉는 무조성 음악을 사용한 최초의 오페라로 평가된다. 다양성이 가장 큰 특징인 현대예술은 오페라도 예외는 아니어서 무조성 오페라 이외에도 민속적인 요소를 도입한 오페라나 신고전주의 오페라, 재즈나 록, 탱고를 도입한 오페라, 전통적인 오페라 형식에서 완전히 벗어나 특별한 이야기나 플롯이 없는 반복적인 패턴의 연속으로만 이루지는 오페라 등 다양한 오페라들이 공존하고 있다.

뮤지컬과 오페라를 구분할 수 있는 가장 쉬운 기준은 레치타티보의 존재라고 할 수 있다. 최고의 음악성과 기교를 뽐내는 아리아와는 달리 레치타티보의 선율은 단순하며 주로 극의 내용을 전달하는 것을 목적으로 한다. 어찌 보면 오페라가 자칫 지루하거나 어렵게 느껴질 수 있는 것이 레치타티보에 기인한다고도 할 수 있는데, 오페라에서의 레치타티보는 뮤지컬에서 대사로 바뀌게 된다. 오페라와 뮤지컬의 차이점은 음역에 따른 배역에서도 찾을 수 있다. 음역에 따라 배역이 어느 정도 고정되어 있는 오페라와 달리, 뮤지컬 노래는 특별히 음역이 고정되어 있기보다는 가수 개인의 음역에 맞추어 노래하는 것이 대부분이다. 이외에도 일반적으로 오페라에서는 가수가 노래만을 하지만 뮤지컬 배우는 연기

와 노래, 춤을 모두 도맡아 한다든지, 마이크의 사용 여부 등에서도 차이점을 발견할 수 있다.

9 국악은 우리 자신이다

"한국 사람이라면 국악에 대해서도 알아야겠지. 우선 '국악'의 정의부터 알아볼까. 넓은 의미로서의 '국악'이라는 용어는 예로부터 전해 오는 우리나라 고유의 음악을 말해. 오늘날에는 주로 조선왕조의 음악전통이 서구 문명과 만나게 되면서 형성된 전통음악을 뜻하지."

"새로운 것이 나오지 않은 상태에서 굳어진 옛것만 즐긴다면
그것은 전통이라기보다 골동품이지요."-황병기

옛 친구와 오랜만에 만난 아들은 마치 어린 시절로 돌아간 것마냥 게임도 하고 음악도 들으면서 기분이 한껏 들떠 있다. 일본인인 그 친구와는 아들이 일곱 살 때부터 친하게 지내던 사이다. 김 교수는 그 친구의 엄마와도 친하게 지냈을 정도로 왕래가 잦았었다. 각자의 길이 달라지면서 자주 만나지는 못했지만 역시 어릴 적 친구와는 시간 회복이 빠른가 보다. 김 교수는 두 아이들을 위해 요리 솜씨를 발휘했다. 돌아오는 주말에 다시 만나 야구를 보러 가기로 약속하고 아들의 친구는 돌아갔다. 김 교수도 뒷정리를 하고 쉬어야지 하는 참에 아들이 잔뜩 궁금하면서도 약간 당혹스러운 표정으로 들어왔다.

엄마, 우리나라 음악을 국악이라고 하지요? 저는 요즘 유행하는 케이팝(K-pop)은 알지만 국악은 정말 모르겠어요. 아까 친구가 케이팝 말

고 너희 나라 전통음악은 어떤 것이 있느냐고 물어보는데, 조금 민망했어요, 하하하…. 제가 국악에 대해 너무 아는 것이 없어서요. 그래서 다음에 만나면 가르쳐주기로 약속했어요.

엄마를 아주 유용하게 써먹는구나, 하하하…. 한국 사람이라면 국악에 대해서도 알아야겠지. 우선 '국악'의 정의부터 알아볼까. 넓은 의미로서의 '국악'이라는 용어는 예로부터 전해오는 우리나라 고유의 음악을 말해. 오늘날에는 주로 조선왕조의 음악전통이 서구 문명과 만나게 되면서 형성된 전통음악을 뜻하지. '전통음악', '우리음악', '한국음악', '민족음악' 등 다양한 용어들로 불리기도 한단다.

그러니까 국악이라는 말은 주로 조선왕조 시대의 음악을 말하는 군요.

조선왕조 이전의 음악은 악보나 기록이 거의 없기 때문에 사실 복원하기가 어렵거든.

국악에는 어떤 종류의 음악이 있나요? 서양 음악에 비교하자면 국악의 장르라고 할 수 있겠네요.

국악은 조선왕조의 궁중음악과 선비음악, 민속음악 그리고 현대에 이르러 더욱 활발히 진행되고 있는 서양음악적 요소와 혼합된 신국악 작품 등으로 나눌 수 있단다. 이들은 정악과 속악으로 구분해서 생각할 수 있어. '정악'이란 '아정(雅正)하고[1] 고상하며 바르고 큰 음악'이라는 뜻이야. 주로 유교의 전통을 이어받은 절제된 표현의 음악인데, 궁중음악과 선비음악이 이에 속하지. 이와 대조되는 '속악'은 자유로운 표현과 다양한 변화들로 이루어진 음악이야. 주로 동북아시아 무속 전통과 토착화

1 아정하다 : 기품이 높고 바르다.

된 불교문화에 바탕을 둔 민속음악이 여기에 속해.

궁중음악 – 제례악/ 연례악/ 군례악

궁중음악은 궁정에서 사용되던 음악을 뜻하지요?

그렇지. 궁중음악은 국가의 상징을 표현하고 나라의 안위와 태평, 왕실의 권위를 나타내기 위해 쓰인 음악이야. 동시에 신하와 백성이 임금과 왕실 조상에게 바치는 충절의 표상이기도 했고. 궁중음악은 조선왕조의 유교적 세계관을 바탕으로 이루어진 음악이었단다.

그럼 궁중음악은 굉장히 엄숙했겠네요.

궁중음악은 엄숙함과 웅장함이 강조되었고 표현이나 장식 등이 최대한 절제된 음악이야. 궁중음악은 '아악'이라고도 하는데 민속음악에 대비되는 뜻으로 쓰이는 말이지. 아악은 원래 중국 고대의 음악인데, 고려시대 때 우리나라로 들어온 후 제례악으로 채택되었어. 그리고 그 이후 계속하여 왕실 음악으로 사용되다가 세종대왕 때 아악이 정비되면서 공식 의례음악으로 자리를 굳혔지. 그러나 임진왜란과 병자호란 등 전란을 겪는 동안에 많은 부분이 유실되었고 숙종이나 영조, 정조 등도 쇠퇴해가는 아악을 되살리려고 많은 노력을 기울였지만 세종 때의 찬란했던 아악을 완전히 되찾지는 못했단다. 더구나 일제 강점기를 거치면서 아악은 거의 유실되었지.

궁중음악은 어떤 것이 있었나요?

궁중음악은 궁중의 제사의식이나 연회, 조회, 군례 등의 궁중행사에서 쓰였는데, 그 쓰임에 따라 크게 제례악과 연례악 그리고 군례악으로

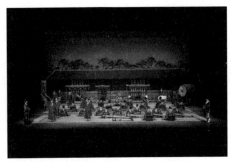
종묘제례악　　　　　　　　　ⓒ국립국악원

나눌 수 있단다.

제례악은 제사의식에 사용되던 음악이겠군요.

제법인데! 조선왕조의 제사는 크게 종묘제례와 문묘제례가 있어. 종묘제례는 조선왕조의 조상을 기리는 제사를 말하지.

문묘제례는 공자의 신위를 모신 사당에서 바치는 제사를 말하고. 공자와 맹자 등 그의 제자와 설총 등 우리나라의 유학자 16인의 위패를 모신 사당에 지내는 제사지. 이 제례에 쓰이는 음악을 각기 종묘제례악과 문묘제례악이라 한단다.

종묘제례악은 어떤 음악인가요?

종묘제례악은 악가무(樂歌舞)의 세 가지로 구성되는데 악기로 연주하는 기악과 이에 맞추어 부르는 노래, 그리고 의식무용이 포함되는 거지. 현재 연주되는 종묘제례악은 세종 때 정비되어서 오늘날까지 전승되어오고 있는 거야. 1964년 12월 7일 중요무형문화재 제1호로 지정되었고, 2001년 5월 18일 유네스코에 의해 종묘제례와 함께 '인류구전 및 무형유산걸작'으로 선정되어서 세계무형유산으로 지정되었지.

문묘제례악은 종묘제례악과 어떻게 다른가요?

문묘제례의식은 음양오행²을 따르는데, 음악 역시 음양오행에 맞추어

2 음양오행은 한국적 우주관의 근원을 이루며 우리 민족의 사상적 원형의 바탕을 이룬다. 음양오행 사상은 음(陰)과 양(陽)의 소멸·성장·변화 그리고 음양에서 파생된 오행(五行) 즉 수(水)·화(火)·목(木)·금(金)·토(土)의 움직임으로 우주와 인간생활의 모든 현상과 생성소멸을 해석하는 사상이다. [네이버 지식백과]음양오행 (문화콘텐츠닷컴 (문화원형백과 오방대제), 2002., 한국콘텐츠진흥원)

진행하게 되지. 즉 12지에 해당하는 열두 개 음률을 음양의 원리에 따라 홀수 음과 짝수 음으로 나누어 진행하는 거야. 또한 악장은 규칙적인 악구를 가진 정형시를 노래하는데, 장식이 절제된 평이하고 간결한 성격을 지녀. 이는 음악이 지나치게 감정적이 되어서는 안 된다는 유교의 이상을 반영한 것이지. 뿐만 아니라 문묘제례악의 악기는 반드시 팔음(八音)을 구비해야 해.

팔음이 무엇인가요?

우리나라 전통 국악기는 재료에 따라 악기를 분류했어. 쇠붙이로 만든 것은 금부(金部), 돌로 만든 것은 석부(石部), 비단실로 만든 것은 사부(絲部), 대나무로 만든 것은 죽부(竹部), 박통으로 만든 것은 포부(匏部), 흙으로 만든 것은 토부(土部), 가죽으로 만든 것은 혁부(革部), 나무로 만든 것은 목부(木部)라 했지. 그리고 이를 팔음이라고 하는데, 이들 팔음은 음양오행의 팔괘에 상응하는 것이므로 문묘제례악에서는 반드시 모두 갖춰야만 해.

종묘제례악은 고려시대부터 전승되어 온 것을 세종대왕이 정비했다고 하셨잖아요. 문묘제례악은 어떤가요?

문묘제례악도 고려 예종 때부터 연주되던 거야. 조선시대로 전승되어 영조 때 복구된 것이 현재까지 전해지고 있지.

궁중음악은 궁중제례에 사용되던 제례악 이외에도 연례악과 군례악이 있다고 하셨지요? 연례악은 어떤 음악을 말하는 것인가요?

연례악이란 궁중에서 국가 경축 행사의 의례와 연회가 있을 때 연주되던 음악을 말해. 예를 들면 왕이 행사를 위해 이동할 때나 행사 참여자들이 국왕에게 절을 하며 예를 갖출 때, 그리고 여러 가지 성격의 공

식 연회가 벌어질 때에 궁정악대는 절차에 따라 지정된 음악을 연주하게 되거든. 이런 의례음악과 이에 따르는 연회 음악을 모두 연례악이라고 하지. 사실 제례악을 제외한 궁중에서 연주되던 모든 음악을 말한다고 생각하면 돼.

연례악은 어떤 특징을 가진 궁중음악인가요?

연례악은 풍류음악이나 서민들의 민속음악에 비해서 다양한 악기들로 편성된 대규모 악대에 의해 연주되었어. 제례악에 비해 화려하고 장중하며 약간 느린 속도의 음악이야. 주로 궁중무용과 함께 공연되는 격조 높은 왕실 공연예술이고, 오늘날 전승되고 있는 궁중음악 전통의 핵심이라 할 수 있지. 대표적인 연례악으로는 〈수제천〉〈여민락〉〈낙양춘〉 등을 꼽을 수 있어.

〈수제천〉은 어떤 내용의 음악인가요?

〈수제천〉은 원래 '정읍사'노래에 쓰이던 음악이야. '정읍사'는 7세기 중엽 이전부터 불리던 백제 노래인데, 고려시대를 거쳐 조선시대에까지 전해졌지. 정읍 현에 사는 어느 상인의 아내가 늦도록 돌아오지 않는 행상 나간 남편을 기다리는 내용의 노래야. 그런데 조선시대에 오면서 노래는 없어지고 관악합주로만 연주되기 시작하면서 현재는 순수 관악합주곡 또는 궁중무용의 반주음악으로 사용되고 있지. 전체 4장으로 이루어진 〈수제천〉은 현존하는 우리 음악 중 가장 아름다운 곡이라고 평가되기도 해.

그러니까 〈수제천〉은 피리 같은 관악기 중심의 합주곡이군요. 〈여민락〉은 어떤 음악인가요?

〈여민락〉은 원래 세종대왕 때 지어진 〈용비어천가〉를 노래하기 위해

만들어졌는데, 현재는 관현악곡으로 연주되고 있어. '백성과 더불어 즐긴다'라는 뜻의 여민락은 유교의 정치이념 중 하나인 왕도정치를 표방하는 단어지. 조선시대 최고의 성군으로 꼽히는 세종대왕이 우리 음악의 독창성과 백성을 사랑하는 마음을 담아 만든 곡이야. 서양에서는 송년이나 신년 음악회에서 주로 베토벤의 교향곡 〈합창〉을 연주하는 경우가 많잖아. 우리나라 국립국악원에서는 새해 첫 음악회에서 주로 〈여민락〉을 연주하지. 음악에 담긴 뜻도 좋지만 빠르면서도 깊고 장엄한 〈여민락〉은 새해 첫 마음을 담기에 손색이 없을 훌륭한 곡이거든.

〈낙양춘〉은 어떤 곡인가요?

〈낙양춘〉은 우리음악이 된 중국음악이라 할 수 있지. 고려시대에 송나라에서부터 전해졌는데, 원래는 가사가 있는 노래였어. 조선시대에 오면서 당피리를 중심으로 연주하는 관악합주곡 형태로 굳어졌지. 주로 신하들이 임금을 뵙는 의식이나 궁중잔치 등에서 널리 쓰였어.

당피리는 어떤 피리를 말해요?

중국의 피리라는 뜻이야. 고구려 때부터 우리나라에 전래되었고 조선시대까지 이어졌어. 당피리와 구분해서 원래 우리나라에 있던 피리를 향피리라고 하지.

우리나라 음악은 중국에서 많은 영향을 받았겠군요.

그렇지. 우리 음악사는 어찌 보면 외래 음악의 수용사라 해도 좋을 만큼 여러 나라의 음악을 받아들였어. 예를 들어 고구려 시대에는 중앙아시아에서 서역음악이 들어왔고, 통일신라 시대에는 중국에서 당나라 음악이 전파되었지. 그리고 조선시대 말에는 서양음악이 들어왔잖아. 이렇게 외국에서 전파된 음악은 조선시대 말에 들어온 서양음악을 제외하

고는 모두 한국의 전통악기가 가지는 특성과 어우러져서 원래의 특성은 사라지고 향악화 되었어.

제례악, 연례악과 더불어 궁중음악의 하나인 군례악은 어떤 음악인가요?

군례악이란 군사와 관련된 국가의례, 또는 임금과 고급관리들의 행차 때 연주되던 음악을 말하지. 일반적으로 행차음악 또는 행악이라고도 해. 군례악은 그 규모에 따라 대가, 법가, 소가로 구분할 수 있어. 대가와 법가는 주로 국왕이 한양의 사대문 안에서 종묘나 사직 제사를 지내기 위해서 행차할 때 연주되던 음악이야. 또한 외국 사신을 맞이할 때나 왕이 활쏘기를 하기 위해 성균관으로 나설 때 등에 연주되던 대규모 행차 음악이야. 소가는 왕이 성문 밖으로 나갈 때처럼 작은 규모의 행차에 쓰이던 음악이고. 군례악은 주로 취타악기가 중심이 되어 연주를 해.

선비 풍류 음악

정악에 속하는 것이 궁중음악과 선비 풍류음악이라고 하셨잖아요. 선비 풍류음악이란 어떤 뜻인가요?

조선시대 선비란 학문을 닦고 고결한 인품을 지닌 사람을 말했잖아. 이들에게 음악이란 유흥을 위한 것이 아니라 마음의 수양을 위한 하나의 도구였어. 선비들은 음악을 통해 자연 속에서 인생과 예술의 멋을 즐겼는데, 이를 '선비 풍류'라 말하지. 그리고 이들의 음악은 상층 지식인 사회에서 교양으로 전승되어 왔어. 뿐만 아니라 이들 지식인들은 자신들의 음악에 대한 생각을 시문으로 남기기도 하고 기보법을 창안하는 등 중요한 음악 기록들을 남김으로써 오늘날 귀중한 자료로 전해지고 있지.

선비 풍류음악은 어떤 음악적 특징이 있나요?

조선시대의 통치이념은 유교였잖아. 이에 따라 조선시대 상류사회를 구성하던 선비들의 음악도 유교적 음악관을 따르고 있지.

유교적 음악관은 어떤 것인가요?

절제의 미덕이라고나 할까. 이 시대의 선비들은 감정을 자극하여 바른 생활을 방해하는 음악이 성행하면 세상이 어지러워지고 나라가 망한다는 음악관을 가지고 있었지. 재미있는 것은 고대 그리스 사람들도 음악에 대해 같은 생각을 가지고 있었다는 거야. 그리스인들은 음악이 인간의 품행이나 성격에 큰 영향을 끼친다고 믿었어. 플라톤은 「국가론」에서 음악의 중요성에 대해 말하고 있지. 음악은 어느 예술보다도 인간의 감정과 영혼에 강하게 영향을 끼치기 때문에 조화로운 인격을 가지기 위해서는 좋은 음악을 들어야 한다고 했어. 그러기 위해서 적절한 악기와 선법, 리듬 등 음악적 요소를 설명했지.

조선시대의 음악관과 그리스시대의 음악관이 비슷하다니 신기해요. 그럼 플라톤도 절제된 음악이 인간에게 더 이롭다고 했나요?

그런 셈이지. 과도한 감정이 개입된 음악은 건전한 사상을 가지는 데 해롭다고 했으니까. 조선시대 선비들은 너무 감정에 치우치는 음악을 난세지음, 혹은 망국지음이라고 하면서 요사스럽고 부정한 음악으로 치부하였지. 그리고 난세지음을 배격하고 바른 세상을 이끄는 음악, 곧 정악을 추구해야 한다고 믿었어.

선비 풍류음악은 감정의 변화가 없겠네요. 그럼 어떤 것을 추구하는 음악이었지요?

선비 풍류음악은 기뻐도 지나치지 않고 슬퍼도 비통에까지 이르지

않는 절제의 미덕을 추구하는 음악이었어. 왜냐하면 선비들에게 음악은 시나 글, 그림과 마찬가지로 학문의 연장이라고 인식되었거든. 그래서 '바른 마음을 기르는 바른 음악'이 참된 음악으로 간주되었지. 절제를 강조한 선비 풍류음악은 따라서 정적이고 명상적인 궁중음악과 비슷한 성격을 지니고 있어. 연주할 때는 바른 자세로 앉아 연주함으로써 음악적 감흥을 얼굴에 나타내지 않지. 또한 음과 음사이의 공간을 소리로 꽉 채우기보다 비워두거나 잔잔한 장식음으로 자연스럽게 처리함으로써 여백의 미를 강조했고.

선비 풍류음악은 주로 어떤 악기로 연주했나요?

선비 풍류음악은 주로 줄풍류 편성의 기악이나 가곡 같은 성악이 주류를 이루었어. 줄풍류란 현악기들 중심으로 연주되는 음악을 말해. 거문고나 가야금, 해금 같은 현악기들을 '금'이라고 부르는데, 금은 시나 글, 그림과 함께 선비들의 필수 교양이자 수양 도구로 간주되었지. 풍류음악은 주로 거문고가 주도했어. 줄풍류의 대표적인 곡으로는 〈영산회상〉을 들 수 있어. 〈영산회상〉은 원래 불교 설화에 바탕을 둔 노래였는데, 유교사회인 조선시대에 오면서 순수 기악곡으로 변했지. 그러면서 불교적인 색채는 약화되고 이 곡을 거문고로 즐겨 연주하던 선비들에 의해 풍류음악의 대표곡이 되기에 이르렀단다.

풍류음악에 성악곡도 있다고 하셨지요?

현악기가 중심이 되는 줄풍류를 '정악'이라 하고 가곡이나 가사, 시조 등의 성악곡을 '정가'라고 나누기도 해. 가곡은 전문 성악가의 노래야. 선비들의 풍류방에서 즐겨 불리던 노래지. 정형시인 시조를 5장 형식으로 기악 반주에 맞추어 부르던 노래를 말해. 가곡의 가장 큰 특징이자 장

점은 고정된 선율, 즉 남창 26곡, 여창 15곡 위에 무수히 많은 시조시를 얹어 부를 수 있다는 점이라 할 수 있어. 가곡의 반주 악기로는 거문고, 대금, 세피리, 해금, 장구가 원칙적으로 사용되는데, 경우에 따라 가야금과 단소가 추가되기도 해.

남창, 여창으로 나뉘는 것은 무슨 이유이지요?

가곡은 부르는 사람이 남자냐 여자냐에 따라 각기 부르는 곡이 정해져 있거든. 남녀 가객이 나란히 앉아 주어진 순서에 따라 남창곡과 여창곡을 번갈아 부르다가 마지막에 남녀 병창곡인 〈태평가〉로 마무리하는 것이 일반적이지.

남녀 병창곡은 〈태평가〉 이외에는 없나요?

응, 〈태평가〉가 유일한 남녀 병창곡으로 전해지고 있어. 선비 풍류음악인 가곡은 절제된 성격의 노래야. 가객들은 감정을 얼굴 표정으로 드러내지 않지. 또한 선율도 급격한 변화를 보이지 않고 완만하고 느리게 진행된단다. 그러면서 소리의 농담으로 미세한 음악의 변화를 추구했어.

가사는 어떤 노래인가요?

가곡이 정형시인 시조를 노래한 것이라면 가사는 긴 운문시를 노래하는 거야. 가곡은 반드시 관현악 반주에 의해서 연주되지만 가사는 반주 없이 무반주로 불렀어. 시조와 같이 장구장단에 의해 혼자 부르는 것이 원칙이지만 피리나 해금, 장구 반주가 붙기도 해. 노랫말 길이가 정해져 있는 가곡과 달리 가사는 긴 시를 노래하기 때문에 그 단락에 따라 선율을 반복하는 경우가 많아. 그래서 악곡의 형식에 맞추어 부르는 가곡에 비해 악상이 보다 자유롭고 소박하지. 가사는 정악적인 요소 외에도 민속악적인 요소가 서로 섞여 있어서 가곡에 비해 좀 더 흥취가 있다고

할 수 있어.

가사는 몇 곡이나 전해지고 있어요?

지금까지 전해오는 가사는 모두 12개의 노래가 있어. 이를 '12가사'라고도 부르는데, 〈백구사〉, 〈죽지사〉, 〈춘면곡〉, 〈어부사〉, 〈길군악〉, 〈상사별곡〉, 〈권주가〉, 〈수양산가〉, 〈처사가〉, 〈양양가〉, 〈매화타령〉, 〈황계사〉 등이 이에 속하지.

시조는 어떤 노래인가요?

시조는 말 그대로 시조시를 장구 반주에 맞추어 노래하는 성악곡을 말해. 원래 시조는 우리 민족이 만든 독특한 정형시의 하나인데 노래 가사로도 사용된 거지. 따라서 시조는 문학인 동시에 음악인 셈이야. 시조의 제목은 대개 첫 구절을 그대로 따서 붙이고 음악적 형식도 노랫말의 형식과 동일한 구성을 취해. 즉 시조가 초장·중장·종장의 총 3장으로 구성된 것처럼 음악도 3장 구성인 거지.

시조의 음악은 어떤 성격을 가지고 있나요?

시조도 가곡이나 가사와 마찬가지로 형식이나 운율이 매우 안정적이고 단아하기 때문에 선비들이 자신들의 사상과 감정을 절제하여 표현하기에 적합한 장르였지. 그런데 시조는 나머지 두 정가보다 가장 대중적인 노래라고 할 수 있어.

시조가 가장 대중적일 수 있었던 이유가 무엇인가요?

시조의 특징은 한 가락에 여러 시조를 얹어 부를 수 있다는 점인데, 즉 한 가락만 익혀도 여러 시조를 부를 수 있다는 편리함이 있지.

아, 그래서 한 가락만 익혀도 여러 시조를 부를 수 있으니 좀 더 대중적이라고 할 수 있겠네요.

또한 선율이 단순하다는 것도 시조가 대중적이 될 수 있는 큰 이유가 되겠지. 시조는 세 개의 음으로만 이루어지는 것이 일반적이거든.

민속음악

아들은 컴퓨터에서 시조와 가곡 등을 찾아서 열심히 듣는다. 요즘은 참 좋은 세상인 것 같다. 원하는 정보를 즉시 얻을 수 있으니 말이다.

확실히 정악은 박자도 느리고 선율도 완만한 것 같아요. 절제의 미가 무엇인지 알겠어요. 속악은 정악과 어떻게 다른가요?

'속악'이라는 말은 우리나라 전통 음악을 중국의 아악과 비교하여 이르는 말이야. 민속음악이라고도 하는데, 서민들의 삶의 터전에서 발전한 통속적인 음악이지. 민요와 잡가, 판소리, 단가, 가야금 병창, 민속 기악 독주곡인 산조, 무속음악 등 여러 종류의 음악이 있지만 상류 사회의 문화에 비해서 남아 있는 문헌 기록이 적어.

정악은 감정을 최대한 절제했다고 하셨는데 민속음악은 어땠나요?

민속음악은 격식이나 사상을 표출하기보다는 개인의 감정과 생활을 적극적이고 직접적으로 표현한 음악이야. 절제를 강조했던 선비음악에 비해 기쁘고 노엽고 슬프고 즐거운 마음의 변화를 그대로 음악으로 드러냈어. 민속음악의 목적은 흥과 신명은 드러내고 한은 푸는 것이라고 하지.

민속음악은 정악보다 좀 더 변화가 많았겠어요.

맞아. 특히 민속음악은 즉흥적인 요소가 강하다는 것이 가장 큰 특징

이야. 기본적인 틀을 지키면서 그때그때 흥을 실어 변주하는 형태지. 또한 악대의 편성과 공연 방식이 일정한 격식이나 외적인 조건에 얽매이지 않고 매우 개방적이고. 민속음악은 일반적으로 하나나 두 개의 악기로 가락과 장단에 맞추어서 노래하거나 춤을 곁들이는 형식을 가졌어. 대체로 느리고 엄숙한 이미지의 궁중음악이나 선비 음악과 달리 속도도 빠르고, 느리고 빠른 음악이 짝을 이루기도 하는 등 다양한 형식을 취하고 있어.

그러니까 민속음악은 형식에 얽매이기보다 즉흥적이고 다양한 방법으로 흥과 한을 풀어냈단 말이군요.

민속음악은 소리도 정악과 다르게 내는 경우가 많아. 곱고 예쁘게 다듬어 내는 소리보다 힘 있고 역동적으로 표출되는 음을 아름다운 소리로 여겼거든. 사실 임방울[3] 같은 속악인들은 예쁘고 정갈하게 내는 소리를 '사진소리'라고 하면서 음악적으로 높이 평가하지 않는 경우가 많았어.

민속음악도 기악과 성악으로 나뉘어져 있나요?

민속 기악음악과 민속 성악으로 구분할 수 있어. 민속기악에는 대풍류, 시나위, 산조 그리고 풍물놀이가 포함되지. 민속 성악은 주로 전문예인들에 의해 불리는 판소리, 병창, 잡가와 생활 속에서 불리던 민요가 포함되고.

선비 풍류음악 중 줄풍류는 주로 현악기가 중심이 되는 것이라고 하셨잖아요. 대풍류는 어떤 것을 말해요?

대풍류는 대표적인 전통기악 합주곡이라 할 수 있어. 대나무로 만든

3 판소리 명창. 1904-1961. 전라남도 광산.

관악기를 중심으로 연주하는 음악을 말해. 방금 네가 말한 줄풍류와 짝을 이루는 말이지. 대개 대금(1), 피리(2), 해금(1), 장구(1), 좌고(1) 편성이야. 이런 악기편성을 삼현육각이라고도 하지.

그럼 줄풍류와 삼현육각은 같은 것이겠네요?

일반적으로 풍류는 감상 위주로 연주되는 경우를 말하고, 삼현육각은 무용반주로 연주될 때를 지칭하지.

대풍류는 그럼 부는 악기가 중심이 되어 음악을 이끌어가나요?

주로 피리가 중심이 되어서 선율을 이끌어 나가지. 느린 박자에서 점차 빠른 박자로 몰아가면서 연주하게 돼. 현재 연주되는 대표적 풍류가락은 지영희 명인[4]이 1960년대에 정리한 거야. 이 가락은 기악합주뿐 아니라 승무나 탈춤 등 민속 무용의 반주로도 사용되고 있어.

또 다른 민속 기악음악에 시나위라는 것이 있었지요?

시나위는 무속음악에 뿌리를 둔 즉흥 기악합주곡 양식이야. 일반적으로 무속의식의 음악이 무대화된 기악합주곡을 뜻하지. 전라도 지역 굿 중에 씻김굿이라는 것이 있는데, 이 굿은 죽은 사람의 영혼을 달래기 위한 거야. 시나위 중 대표적인 것이 바로 이 씻김굿의 반주음악이 발달해서 합주곡 형태를 가진 것이지.

그럼 시나위는 전라도 지역에서 주로 연주되던 음악인가요?

전라도 민속음악에 바탕을 둔 시나위 외에도 경기와 서도의 지역적 특성을 지닌 시나위도 있어. 전라도 지역의 시나위가 주로 판소리와 산조의 음악적 특징을 띠고 있다면, 경기지역의 시나위는 경기민요의 선

4 해금산조와 피리 시나위의 명인. 1909-1979. 경기도 평택

율적인 요소들이 담겨 있다고 할 수 있지.

시나위는 어떤 특징을 가졌어요?

대부분의 민속음악이 즉흥적인 성격을 가진다고 말했지? 그런데 시나위는 그 중에서도 가장 강한 즉흥성을 가진 양식이라고 할 수 있어. 시나위를 연주할 때는 일반적으로 기본음과 장단만 약속을 하고, 그 안에서 연주자들은 즉흥적 연주를 통해 자신의 기량을 마음껏 발휘하게 되지.

재즈 밴드와 비슷한 것 같아요!

맞아, 시나위는 마치 재즈처럼 독주와 합주가 끊임없이 교체되면서 연주가 이어진단다. 그러나 자유로운 즉흥연주로 이루어지지만 산만하거나 불협화음처럼 들리지 않기 때문에 시나위를 두고 '부조화 속의 조화', '혼돈 속의 질서'라는 표현을 하기도 해. 여러 악기들의 다양한 소리와 즉흥적인 가락이 서로 어우러지고, 또 떠는 소리와 흘러내리거나 꺾는 소리 등 다양한 소리 기법을 사용하지. 이 때문에 시나위는 애절하면서도 화려한 느낌을 가진단다.

시나위는 악기구성이 어떻게 되나요?

주로 피리, 대금, 해금, 징, 장구 등의 악기를 중심으로 해서 가야금과 거문고, 아쟁 등이 사용되지.

민속 기악음악에는 대풍류와 시나위, 산조 그리고 풍물놀이가 있다고 했지요. 산조는 어떤 음악을 말하나요?

산조는 민속음악에 뿌리를 둔 대표적인 기악 독주곡 양식을 말해.

산조는 합주 형태가 아니라 독주곡이란 말씀이지요?

응. 합주라는 부담 없이 연주자의 기량과 독창성을 마음껏 뽐낼 수 있는 예술음악이지. 민속 기악의 꽃이라 여겨질 정도로 최고의 독주 양식

이라 할 수 있어.

산조는 무슨 뜻이에요?

산조라는 말은 '허튼 가락', 즉 흩어져 있는 가락이라는 뜻이야. 시나위 가락과 판소리 가락에 뿌리를 두고 있지. 시나위나 판소리 중에서 따온 가락을 북이나 장구의 장단에 맞추어서 연주하는 것이야.

시나위는 강한 즉흥성이 특징이라고 했는데. 산조에도 즉흥성이 있나요?

제법인데! 산조도 즉흥적인 성격이 강하지. 독주자의 모든 기량을 쏟아내려면 즉흥적인 연주가 밑바탕이 되어야 하지. 산조는 다른 국악 장르와 달리 조금 뒤늦게 탄생했어. 19세기 말에 연주되기 시작했거든.

산조를 연주하는 악기는 어떤 악기들인가요?

주로 가야금이나 거문고, 대금 등의 선율 악기 등이 독주를 하고 북이나 장구가 반주를 맡게 되지. 악기 종류에 따라 여러 종류의 산조가 있는데, 그 중에서도 가야금산조가 가장 오래된 산조야. 김창조[5]가 1883년에 가야금산조를 처음 창제했다고 알려져 있거든.

가야금산조가 가장 먼저 탄생한 특별한 이유가 있나요?

사실 산조라는 음악적 양식이 대두되기 시작하면서부터 가야금은 대표적인 악기로 부각되었어. 아마도 가야금이 판소리의 음역을 모두 수용할 수 있는 넓은 음역대의 악기라는 특성 때문일 거야. 이외에도 가야금은 다른 악기에 비해 더욱 화려한 연주 기교가 가능하기 때문이 아닐까. 그런 연주 기교를 통해서 다양한 음색적 효과가 가능하니까 말이야.

5 가야금산조 명인. 1865-1919. 전라남도 영암.

산조의 음악은 어떻게 구성되어 있나요?

산조는 보통 3-6개의 장단으로 구성된 악장을 연속으로 연주하지. 그래서 연주 시간이 50분을 넘는 경우가 많아. 장단은 느리게 시작해서 점차 빨라지도록 구성되어서 휘몰아치면서 끝나게 돼[6]. 또한 다른 음악에 비해 다양한 조를 사용하고 좀 전에 말했듯이 악기 특유의 연주 기법을 활용해서 새 울음소리나 빗소리 묘사 등 다채로운 음악적 표현이 돋보이는 양식이야.

요즘도 활발히 연주되나요?

한국 전통음악 중에서 가장 현대적인 성격을 지닌 산조는 오늘날에도 최고의 독주 양식으로 자리 잡고 있지. 산조는 여러 명인들에 의해 독특한 특징을 지닌 여러 갈래의 산조가 전해지는데, 보통 명인의 이름에 '류'를 붙여서 어떤 유파인지를 밝히게 돼. 예를 들면 김죽파류 가야금산조는 가장 대표적인 가야금산조지.

민속 기악음악 중 마지막으로 풍물놀이가 남았네요. 이것은 어떤 음악이에요?

농악이라는 말 들어봤지?

네. 꽹과리 같은 것도 치고 상모도 돌리고 하는 것 아니에요?

하하, 맞아. 풍물놀이는 바로 농악을 말해. 또는 풍물굿이라고도 하지. 연주와 춤 그리고 놀이가 어우러진 것인데, 농사가 주요 산업이었던 우리나라 전통사회에서 주로 농부들 사이에서 행해지던 고유의 민속 문화를 뜻해.

6 진양-중모리-중중모리-자진모리-휘모리가 기본 장단이다.

풍물놀이의 주요 목적은 무엇이었나요?

풍물놀이는 노동의 고단함을 위로하고 신명을 더함으로써 일을 능률적으로 이끄는 역할을 했지. 그러면서 마을 공동체를 하나로 묶어주는 기능을 할 수 있었던 거야. 주로 절기에 따른 제의와 노동, 놀이가 있을 때 벌이던 집단 행위예술이라고 할 수 있지.

꽹과리 이외에 어떤 악기들이 있지요?

북, 장구, 꽹과리, 징, 소고, 태평소 등이 음악을 담당하지. 이런 연주자들을 풍물패라고 하는데, 꽹과리 연주를 맡은 '상쇠'가 리더라고 할 수 있어. 상쇠의 인도에 따라 연주와 춤, 놀이, 묘기 등을 선보이게 되거든.

제가 꽹과리를 제일 먼저 떠올린 것이 이유가 없는 것은 아니었군요!

하하, 그러네! 이외에도 풍물패 중에서 개인적인 재능이 뛰어난 사람들을 '잽이'라고 해. 잽이들은 자신들의 기예를 마음껏 드러내면서 흥과 신명을 돋우는 역할을 하지.

풍물놀이는 원칙적으로 야외 공연 형식이잖아요. 요즘은 장소 제약 등으로 풍물놀이가 자주 공연되지는 못할 것 같아요.

그래서 나온 것이 있지! '사물놀이'는 현대적인 새로운 풍물놀이라고 볼 수 있어. 네가 말한 것처럼 야외 공연인 풍물놀이를 무대 공연용 음악으로 재탄생시킨 거란다.

사물놀이는 풍물공연을 어떻게 현대적으로 해석했나요?

사물놀이는 1978년에 처음으로 공연되었어. 풍물놀이를 현대인들이 접근하기 편하게 바꾸자는 취지에서 시작된 것이지. 대규모 야외 공연인 풍물놀이를 네 명의 연주자가 실내에서 공연하는 형태로 바꾸었어.

그럼 네 가지 악기가 사용되겠네요. 어떤 악기들이지요?

사물놀이는 징, 꽹과리, 북 그리고 장구로 구성돼. 이렇게 악기를 축소하고 실내에서 공연을 하게 됨에 따라 쉽게 접근할 수 있도록 하자는 원래의 목적뿐 아니라 악기 연주 자체에서 느낄 수 있는 감동까지 얻는 데 성공했지. 1982년에는 세계타악인협회 대회에 참가함으로써 세계적으로 알려지는 계기가 되면서 국악 중에서 가장 큰 대중적 인기를 얻게 되었어.

저는 '국악'하면 제일 먼저 떠오르는 것이 '아리랑'이에요. 이 노래는 한국 사람이면 모두 아는 노래잖아요. 아리랑 같은 민요는 어떤 특징을 가진 음악인가요?

민속 성악중 하나인 민요는 민중들 사이에서 저절로 생겨나 구전으로 전해진 생활노래를 말해. 일부러 배우지 않아도 자연스럽게 익히게 되지. 민요는 지역이나 성격에 따라 각각 다르게 분류돼. 먼저 지역별로 보면 서울·경기 지역의 경기민요, 전라도와 충청도 일부 지역의 남도민요, 경상도와 강원도의 동부민요, 평안도와 황해도 지역의 서도민요 그리고 제주민요로 나뉘게 되지.

맞아요. 아리랑도 강원도의 '정선아리랑', 호남 지역의 '진도아리랑' 경상남도의 '밀양아리랑' 등 지역별로 다르게 불리잖아요. 경기도에서는 '아리랑 아리랑 아라리요….'라고 하는데, 경상도에서는 '아리 아리랑 쓰리 쓰리랑'이라고 부르는 것처럼요.

예전에는 이렇게 지리적 여건 때문에 지역별로 음악적 특징이 달랐지만 오늘날에는 교통의 발달과 전달매체의 다양성 등으로 인해 이러한 구분이 사실 무의미해졌다고 할 수 있어.

민요에도 형식이 있나요?

일반적으로 민요는 자유롭고 단순한 음악 형식을 가지고 있어. 어떤 규칙에 얽매이기보다는 소박한 가락과 노랫말 위에 부르는 사람의 감정을 반영해서 부르는 노래니까 말이야. 주로 한 사람이 앞소리를 매기고 여러 사람이 그것을 받거나, 한 그룹이 앞소리를 매기고 다른 그룹이 그것을 받는 형식을 취하지. 이를 '매기고 받는 형식'이라고 해. 그리고 매기고 받는 형식을 취할 때는 주로 느림-빠름, 혹은 느림-보통-빠름이 짝을 이루는 '긴 자진 형식'을 따르게 되고.

민속 성악 중 하나인 잡가는 어떤 노래예요?

민요가 단순하고 자유로운 형식이었다고 했잖아. 이에 비해 잡가는 민요와 달리 곡의 형식과 내용이 고정되어 있는 노래야. 그리고 민요와는 달리 민속 예인, 즉 전문 음악가가 부르는 노래고. 따라서 곡의 짜임새와 창법이나 기교 등이 비교적 어려워서 전문적인 수련이 요구되지.

잡가라는 명칭은 어떻게 생긴 거예요?

잡가라는 명칭은 먼저 여러 가지 음악적 특징이 혼합되어 있다는 데에서 유래했다고 볼 수 있어. 또 상류층이 부르는 정가에 비해 세속적인 노래라는 뜻이기도 하고.

잡가도 민요처럼 지역에 따라 다른 특징을 가지나요?

맞아. 잡가 역시 지역에 따라 각기 부르는 명칭이 다른데, 일반적으로 경기잡가, 남도잡가, 서도잡가 등으로 분류되지. 또한 잡가는 노래를 부르는 형태에 따라서도 구분된단다. 즉 앉은 소리를 하는 좌창과 서서 부르는 입창으로 나뉘지. 앉은 소리인 좌창은 장구 반주에 맞추어 점잖게 부르는 노래인데, 정가의 분위기와 비슷하지만 정가보다는 흥취 있고 민요보다는 수준 높은 예술성을 갖춘 노래야. 입창은 주로 여러 명이 흥

겨운 춤동작을 곁들여 활달하게 부르는 노래지. 잡가를 부르는 공연단을 잡가패 또는 선소리패라고 한단다. 〈경기 선소리 산타령〉, 〈서도 선소리 산타령〉과 남도의 〈보렴〉, 〈화초사거리〉가 대표적 입창이야.

높은 예술성을 지닌 잡가는 노래 가사도 문학적으로 높은 수준을 지녔을 것 같아요.

잡가의 가사는 다양한 이야기를 소재로 하고 있어. 가사문학 같은 서정적인 것에서부터 판소리처럼 특정 이야기를 소재로 한 것, 한시나 시조 등의 시를 인용한 것, 그리고 민요와 비슷한 내용 등 여러 종류의 소재가 혼합되어 있지.

그리고 민속 성악중에 판소리가 있다고 하셨지요. 판소리는 TV 등에서 많이 봤어요. 주로 혼자 노래를 부르던데요.

민속 성악 중 대표적인 장르인 판소리는 이야기극이지. 그런데 판소리가 이야기극이지만 특이한 점은 모든 진행을 소리꾼 혼자 다 한다는 점이야. 소리꾼이 노래뿐 아니라 모든 등장인물의 대사와 연기를 담당하니까.

그렇군요. 그런데 판소리는 언제 탄생했나요?

판소리는 18세기에 탄생해서 민속음악의 대표적인 장르로 자리매김하고 있지. 한 사람의 소리광대가 고수의 북장단에 맞추어 노래하는 이야기극을 판소리라고 해. 그런데 오페라의 노래가 어떻게 구분된다고 했지?

오페라의 노래는 아리아와 레치타티보로 되어 있지요. 아리아는 하나의 노래고, 레치타티보는 극의 전개를 이어나가는 역할을 하고요.

대단해! 판소리도 비슷한 구조를 가지고 있단다. 오페라의 아리아에

홍보가
©국립국악원

해당하는 것이 판소리에서는 '소리'라고 할 수 있지. '소리'는 노래를 뜻하는데, 판소리 공연에서 가장 많은 비중을 차지하지. 그리고 '아니리'는 오페라의 레치타티보와 비슷한 역할을 한다고 할 수 있어. 다음 대목으로 넘어가기 전에 자유로운 리듬으로 이야기를 곁들이는 부분을 '아니리'라고 하는데, 레치타티보처럼 극의 진행 상황을 설명하는 역할을 하거든.

오페라의 아리아와 레치타티보는 판소리의 소리와 아니리의 역할과 비슷하다는 말이군요.

이외에도 판소리를 구성하는 요소 중에 '발림'이라는 것이 있어. '발림'이란 소리꾼이 극적인 상황을 실감나게 그려내는 동작을 말해. 판소리는 오페라와 달리 무대장치가 따로 있지 않거든. 소리꾼은 주로 신체를 활용한 몸짓이나 표정, 또는 소도구인 부채를 사용해서 극적인 상황을 표현하게 되지. 이처럼 소리꾼은 창과 아니리를 구사하는 동시에 극중 인물의 거동이나 이야기가 전개되는 장면, 소리의 가락 등을 모두 혼자서 실감나게 표현해야 해. 즉 소리꾼은 작품 서사의 전개를 담당하는 서술자이면서 동시에 작중 인물들의 역을 맡는 연기자인 셈이지.

판소리는 지역별로 어떤 다른 특징을 가지나요?

판소리도 다른 민속음악과 마찬가지로 지역이나 계보에 따라 각기 다른 스타일을 형성하는데, 일반적으로 지역에 따라서는 동편제와 서편제, 중고제로 구분하지. 동편제는 섬진강 잔수(전남 구례)의 동쪽지역

명창들에 의해 완성된 것으로 구례, 남원, 순창, 곡성, 고창 등지에서 성행한 판소리를 말해.

동편제의 음악은 어떤 성격인가요?

동편제는 남성적인 특징을 지녔다고 말할 수 있어. 웅장하면서 호탕한 소리를 가지고 무게감이 있다는 느낌이 들지. 또한 세차게 내달리는 듯한 힘과 간결한 마무리를 특징으로 해. 동편제는 가왕 송흥록이 발전시켜 송만갑이 완성했다고 알려져 있어. 동편제의 명창으로는 송광록, 박만순, 박초월, 임방울등이 꼽히지.

서편제는 남성적인 동편제에 비해 좀 더 여성적인 성격을 가졌겠지요?

하하, 이제 척척이구나! 맞아, 동편제에 비해 여성적이고 예술적인 느낌이 강한 서편제는 애절함이 특징이라고 할 수 있어. 전라도 서쪽 지역, 즉 섬진강 서편 지역인 광주, 보성, 나주, 고창, 강진, 해남 등지에서 불리던 판소리지. 서편제는 구수하고 부드러운 소리를 지니는데, 소리를 짧게 끊는 동편제와 달리 음을 길게 늘어뜨리지. 또한 섬세한 슬픈 계면조나 느린 장단의 노래가 대부분이야. 여러 유파 중에서 시기적으로 가장 늦게 생긴 서편제는 가장 세련된 멋이 있고 여러 가지 다양한 기교를 사용해.

서편제라는 영화 제목을 본 것 같아요.

맞아. 영화뿐 아니라 뮤지컬로도 제작되었지. 이청준의 소설 「서편제」(1976)는 전라남도 보성 소릿재 주막을 무대로 해서 2대에 걸친 소리꾼들의 애환을 그린 소설인데, 1993년 임권택 감독에 의해 동명의 영화로 탄생했어. 한국 영화 중에서 서울 관객 최초 100만 기록을 경신하면서 예술영화도 흥행에 성공할 수 있다는 신화를 남긴 작품이지. 서편제

의 명창으로는 박유전을 비롯하여 김채만, 정창업, 김창환 등이 알려져 있고, 중요무형문화재 제5호 판소리의 예능보유자인 김소희, 김여란 등으로 계보가 이어졌어.

중고제는 어느 지역의 판소리를 말하나요?

중고제는 경기도 남부와 충청도 지역의 판소리를 말하는데, 동편제나 서편제가 아닌 그 중간에 해당되는 유파를 뜻하지. 중고제는 소리의 고저가 명확하고, 사설의 구성이 분명하며, 경드름[7]을 많이 사용하는 점이 특징이라고 할 수 있어. 동편제와 서편제에 비해 즉흥성이 강하지. 그런데 음악적 기교가 많지 않은 중고제는 전승이 끊어져서 오늘날에는 잇고 있는 창자가 거의 없어. 교류가 쉽지 않았던 옛날에 비해 오늘날에는 이런 지역적 분류가 어느 지역에 국한된 지역적 스타일로 이해되기보다는 하나의 음악 양식으로 받아들여지고 있어. 일반적으로 서편 계통의 소리가 보급되고 동편의 소리는 그 명맥이 끊어질 형편에 놓여 있다고 할 수 있지. 또한 각 유파의 장점을 합친 새로운 스타일인 보성소리 등이 선보이기도 하는 등의 변화가 일어나고 있단다.

아까 산조이야기를 하면서 '류'를 붙여서 어떤 갈래의 음악인지를 표현했다고 하셨잖아요. 판소리도 명창들에 따라 각기 다른 '류'가 존재하나요?

맞아. 명창들은 자신의 음악성을 살려서 판소리를 새롭게 구성하였는데, 이를 '~바디' 혹은 '~제'라고 불러. '바디', 혹은 '제'는 판소리 명창이 스승에게 사사했거나 혹은 창작해 부르는 판소리 한 마당 전체를 가

7 민요·판소리·산조에 나타나는 독특한 경기지방의 선율. '경토리'라고도 한다.

리키는 용어지. 예를 들어 판소리 창자나 유파의 이름 뒤에 '바디'라는 말을 붙여 '송만갑바디', '동편바디', '서편바디' 등으로 부르는 거지. 혹은 '제'라는 말을 붙여, '송만갑제', '정정렬제', '동편제', '서편제' 등으로 쓰기도 하고.

바디에 따라 음악이 조금씩 다르겠네요?

그렇지. 이런 유파가 생기게 된 가장 큰 이유는 판소리 계승 방식에 있단다. 소리꾼들은 스승에게 소리를 배울 때 악보를 보는 것이 아니라 한 마디 한 마디 스승이 불러주는 것을 그대로 따라하면서 외우는 방법으로 배운 거지. 그러다가 틀리면 혼나기도 하고…. 자연히 기억에 착오가 생길 수도 있고 또 자신만의 음악을 넣기도 하면서 각기 다른 유파가 생기게 된 것이지. 판소리 용어 중에 '더늠'이란 것이 있어. 더늠이란 특정 소리 대목을 창작하여 삽입한 것을 말하지. '바디'라는 용어가 판소리 한 마당 전체를 지칭하는 용어라면, '더늠'은 새롭게 창작된 짧은 소리 대목을 말하는 거야. 예를 들면 권삼득바디 〈흥보가〉 중 '제비 후리러 가는 대목', 송흥록바디 〈춘향가〉 중 '옥중가', 염계달바디 〈수궁가〉 중 '토끼가 자라 욕하는 대목' 등으로 말할 수 있는 거지.

판소리 공연은 주로 시간이 얼마나 걸리지요?

일반적으로 완창을 할 경우 짧게는 3시간, 길게는 8시간까지 걸리는 긴 공연이지.

그렇게 긴 공연을 악보 없이 모두 외워서 배운다고요?

맨날 혼나는 거지 뭐, 하하하…. 그래서 나온 것이 '도막소리'란다. 판소리 전곡을 한자리에서 끝까지 부르는 것을 '완창'이라 하고, 대목을 골라 소리하는 것을 '도막소리'라고 해. 오페라도 유명한 아리아만 모아서

부르는 경우가 있잖아. 도막소리도 마찬가지로 유명한 대목만 골라서 부르는 거지. 예를 들면 〈춘향가〉 중에서 '쑥대머리'만 따로 부르는 경우 등을 들 수 있겠지.

그렇게 긴 공연은 듣는 사람도 집중력이 있어야겠지만 소리꾼은 정말 힘들겠어요.

아무리 짧은 공연이라도 모든 공연은 힘들기 마련이지. 그런데 소리 꾼들은 긴 판소리 공연을 하기 전에 먼저 짧은 노래를 부르고 본격적인 공연을 시작하곤 했단다. 이때 부르던 노래를 '단가'라고 해.

단가를 부른 이유는 무엇인가요?

단가는 예비곡의 성격을 가진 노래야. 본격적으로 판소리를 부르기 전에 무대 위에서 숨을 고르고 긴 노래를 준비하는 것이지. 서양음악에서의 프렐류드(전주곡)와 같다고나 할까.

단가는 그날 공연될 판소리와 관련이 있는 노래로 구성되나요?

그렇지는 않아. 단가는 이야기 줄거리를 극적으로 표현하는 판소리와 달리 평탄한 노래 내용을 가졌어. 주로 아름다운 산천을 여행하면서 보고 느낀 감상을 노래하거나 오래된 중국 고사를 소재로 해서 삶의 의미를 생각하자는 권유 등의 내용을 노래하지. 또한 음악적으로도 지나치게 극적인 표현 없이 평이한 진행으로 이루어져서 판소리와 대조적인 성격을 지니고 있어. 오늘날에는 〈죽장망혜〉, 〈만고강산〉 등 50여 종의 단가가 전해져오고 있어.

판소리는 어떤 것들이 오늘날까지 전해져오고 있나요?

하나의 독립된 이야기 줄거리를 지닌 판소리 작품을 '마당'이라고 불러. 예전에는 다양한 소재를 가진 판소리 마당이 있었지만, 점차 〈춘향

가〉〈심청가〉〈흥보가〉〈수궁가〉〈적벽가〉로 압축되었지. 이를 오늘날 판소리 다섯 마당, 또는 판소리 다섯 바탕이라고 해. 성악예술의 최고봉으로 꼽히는 판소리는 1964년 한국 중요무형문화재 제5호로 지정되었고, 2003년 유네스코 위원회 '세계 인류 구전 및 무형유산 걸작'으로 선정되는 등 우리의 빛나는 유산이지.

그런데 예전에 TV에서 〈심청전〉을 판소리가 아니라 여러 명의 배우들이 나와서 노래하는 것을 본 적이 있어요. 마치 오페라처럼요.

창극을 본 모양이구나.

창극은 어떤 것인가요?

창극은 판소리에서 발달한 거야. 한 사람의 소리꾼이 모든 배역을 도맡아 노래하는 판소리와 달리 창극은 여러 소리꾼들이 다양한 역할을 소화해내는 종합음악극을 말하지. 판소리를 바탕으로 해서 무대미술, 의상, 분장, 관현악 반주 등이 함께하는 거야. 네가 말한 것처럼 서양의 오페라와 유사한 형식이지.

창극은 언제 탄생했어요?

창극은 20세기 초에 들어서면서 탄생했어. 개화와 일본의 점령 등 급격히 변화하는 세상 속에서 고수와 함께 펼치는 일인극 형태인 판소리는 대중의 변화 요구를 충족시키지 못했지. 판소리 명창들은 시대적 요구에 맞는 새로운 형식을 모색하기 시작했고, 그래서 나온 것이 창극이야. 단조롭고 긴 공연시간으로 부담이 될 수 있는 판소리가 여러 명의 소리꾼들이 등장하고 볼거리 위주의 공연이 되면서 대중의 시선을 끌려고 한 것이지. 하지만 창극은 일본 신파극에 밀렸고 인재가 양성되지도 않았을 뿐더러 내적으로도 발전을 기하지 못했어. 더구나 영화나 TV 출현 등의

급격한 시대 변천에 따라 1960년대에 들어서 급속도로 쇠퇴해버렸지.

인터넷을 검색해보던 아들은 요즘 젊은 국악인들의 판소리 완창 무대가 의외로 많은 것을 보고 놀라는 눈치다. 특히 이들 젊은 국악인들이 전통적인 무대 형식뿐 아니라 서양악기와의 협연 등 다양한 연주 형태를 통해 국악의 대중화와 세계화를 이루고자 노력하는 모습을 알고는 자신도 국악에 좀 더 많은 관심을 가져야겠다고 다짐한다.

TV 등에서 보면 가야금을 연주하면서 같이 노래도 부르던데요. 그런 것은 어떤 형식인가요?

악기를 연주하면서 노래를 하는 것을 병창이라고 해. 판소리의 특정 대목이나 단가, 또는 남도 잡가나 남도 민요가 병창에서 주로 불리지. 일반적으로 가야금병창과 거문고 병창이 가장 많이 연주돼. 병창은 판소리와 산조에 영향을 받아서 탄생한 것이라고 할 수 있어. 현재와 같이 독립적으로 장르화된 것은 19세기 말에서 20세기 초 무렵으로 추정되지.

가야금병창 ⓒ국립국악원

판소리에서 영향을 받은 병창은 레퍼토리도 주로 판소리 마당에서 온 것이 많겠군요.

판소리 〈춘향가〉 중 '사랑가', 〈수궁가〉 중 '고고천변', 〈심청가〉 중 '심봉사 황성 가는 대목', 〈흥보가〉 중 '흥보 집터 다지는 대목'과 '제비

노정기', 〈적벽가〉 중 '화룡도', 남도 잡가 '새타령' 등이 대표적 가야금 병창곡들이지. 가야금병창은 1968년에 산조와 함께 중요무형문화재 제23호로 지정되었고, 1960년 이후에는 신민요풍의 창작 병창곡들이 많이 작곡될 정도로 현대에도 인기있는 장르야.

현대로 오면서 국악은 많은 변화를 겪은 것 같아요. 사회적으로도 많은 변화가 있었고, 또 악기들도 변화했으니까요. 우리 전통음악이 현대에 와서 어떤 변화를 이루었는지 구체적으로 알려주세요.

판소리에서 말했듯이 국악은 악보에 의존하지 않고 외워서 계승되는 것이었지. 이를 구비전승이라고 해. 따라서 국악은 많은 융통성이 있었어. 하지만 현대에 와서는 이런 전통이 사라지고 악보에 의해 정형화된 경우가 대부분이야. 심지어 가장 즉흥적인 성격을 지닌 시나위조차도 오늘날에는 즉흥성보다는 연주가들에 의해 양식화된 형태로 연주되는 경우가 많아지고 있거든. 이외에도 국악의 현대적 변화로는 국악공연양식의 전문화를 꼽을 수 있겠네.

국악공연양식의 전문화란 어떤 의미이지요?

예를 들면 원래 국악은 악가무가 통합된 경우가 일반적이잖아. 그런데 현대에 오면서 무용과 분리되어서 전문음악공연만으로 진행되는 경우가 많아졌어. 또한 전곡 연주가 많아지면서 판소리 완창 공연이 늘기도 했고, 풍물놀이가 사물놀이라는 전문공연 형태로 재탄생하기도 했잖아. 이외에도 서양식 오케스트라 영향으로 공연이 대형화되었다는 점도 빼놓을 수 없고.

우리 고유의 음악인 국악을 지키고 발전시키기 위해 앞으로 우리 국악은 어떤 방향으로 나아가야 할까요?

전통음악인 우리 국악이 창조적으로 계승되어야겠지. 새로운 시도와 실험정신을 가지고 말이야. 그 한 예로 국악기 개량을 들 수 있어. 이는 악기 구조에 변화를 주어서 음계와 음역이 확장되는 방향으로 진행되었단다. 이에 따라 국악의 표현력이 높아졌을 뿐 아니라 동서양 소리의 화합을 이끌어올 수도 있지. 또한 국악의 대중화를 통해 보다 많은 사람들이 쉽게 접근할 수 있도록 노력하고 있어. 크로스오버라든가 퓨전 등 다양한 방식으로 청중과의 교감을 높이는 거지. 요즘에는 인기 드라마에서도 퓨전 국악이 많이 사용되잖아.

아들은 주말에 친구를 만나서 어떤 국악을 들려줄지 고민이 많이 되는 모양이다. 김 교수는 너무 처음부터 전통적인 국악을 소개하는 것보다 약간 퓨전화된 국악부터 시작하면 어떻겠느냐고 넌지시 귀띔해 주었다. 예를 들면 잘 알려진 팝송을 우리나라 악기로 연주하는 것이라든가, 혹은 한국 출신의 세계적인 아이돌 가수가 부른 한국적 장단과 춤으로 이루어진 노래를 들려주는 것도 좋은 방법일 것이라고 말이다. 중요한 것은 어떤 예술이든지 일단 접근이 쉬워야 하니까….

넓은 의미로서의 '국악'이라는 용어는 예로부터 전해오는 우리나라 고유의 음악을 말하지만, 오늘날은 주로 조선왕조의 음악전통이 서구 문명과 만나게 되면서 형성된 전통음악을 뜻한다. 조선시대에 서양문물이 유입되면서 '양악'과 대조되는 조선 고유의 음악이라는 개념으로 '국악'이라는 용어가 등장하였다. 국악은 조선왕조의 궁중음악과 선비음악, 민속음악 그리고 현대에 이르러 더욱 활발히 진행되고 있는 서양음악적 요소와 혼합된 신국악 작품 등이 포함된다. 궁중음악과 선비음악은 유교의 전통을 이어받은 절제된 표현의 음악인데, 고상하며 바르고 큰 음악이라는 의미로 '정악'이라 한다. 이와 대조되는 '속악'인 민속음악은 자유로운 표현과 다양한 변화들로 이루어진 음악이며 주로 동북아시아 무속 전통과 토착화된 불교문화에 바탕을 두고 있다.

궁중음악은 궁중의 제사의식이나 연회, 조회, 군례 등 궁중 행사에서 쓰이던 음악으로, 크게 제례악과 연례악, 군례악으로 나뉜다. 조선왕조의 유교적 세계관을 바탕으로 이루어진 궁중음악은 국가의 상징을 표현하고 나라의 안위와 태평, 왕실의 권위를 나타내기 위한 음악이었고 동시에 신하와 백성이 임금과 왕실 조상에게 바치는 충절의 표상이기도 했다. 이를 위해 엄숙함과 웅장함이 강조되었고, 표현이나 장식 등이 최대한 절제되었다.

조선시대 사대부들은 마음의 수양을 위한 한 방편으로 음악을 권장하였다. 즉 사대부들에게 음악이란 유흥을 위한 것이 아니라 마음의 평정과 바름을 추구하기 위한 도구였던 것이다. 유교적 전통 음악관을 가지고 있는 선비 풍류음악은 절제의 미덕을 지님으로써 바른 세상을 이끄는 음악, 곧 정악을 추구하였다. 줄풍류 편성의 기악이나 가곡 등과 같

은 성악이 주류를 이루었는데, 현악기가 중심이 되는 줄풍류를 '정악'이라 하고 가곡이나 가사, 시조 등의 성악곡을 '정가'라 한다.

민속음악은 서민문화와 함께 발달한 음악이다. 격식이나 사상을 표출하기보다는 개인의 감정과 생활을 적극적이고 직접적으로 표현하였다. 절제를 강조했던 선비음악에 비해 기쁘고, 노엽고, 슬프고, 즐거운 마음의 변화를 그대로 음악으로 드러내는 민속음악은 기본적인 틀을 지키면서 그때그때 흥을 실어 변주하는 즉흥적인 요소가 강하다. 또한 악대의 편성과 공연 방식 등에서도 일정한 격식이나 외적인 조건에 얽매이지 않고 매우 개방적이었다. 민속음악은 크게 민속 기악음악과 민속 성악으로 구분된다. 민속 기악에는 대풍류, 시나위, 산조, 풍물놀이가 포함된다. 민속 성악은 주로 전문 예인들에 의해 불리는 판소리, 병창, 잡가와 생활 속에서 불리던 민요가 포함된다.

국악은 현대로 오면서 판소리가 창극으로 발전하고, 토속민요가 대중성을 띤 신민요로 새롭게 탄생하기도 했으며, 풍물놀이가 사물놀이로 변화하는 등 새로운 청중과 새로운 수요에 따라 다양한 형식과 내용으로 변형되고 있다. 또한 악기의 개량과 서양식 오케스트라의 영향으로 음계와 음역이 확장된 대형화된 공연이 많은 비중을 차지하게 되었다. 무엇보다 서양식 개념으로 악보화된 '작품'개념이 도입됨으로써 전통적인 구비전승에 따른 즉흥적이고 자유로운 방식의 연주에서 크게 벗어나게 되었다. 1980년대부터 국악의 대중화가 더욱 가속화되어 크로스오버나 퓨전 국악 등 다양한 형태의 공연이 시도되면서 국악은 생활 국악, 실용 국악의 개념으로 우리의 일상 속에 자리 잡게 되었다.

10 과학이 예술이 되다

"예술은 전통적으로 회화, 음악, 문학, 연극, 무용,
건축 등 6개의 장르로 구분되었지만 현대로 오면서
과거에는 없었던 과학기술이 결합된 표현법들이
등장했잖아. 즉 새로운 예술의 탄생이 예고된 거지."

"이제 예술은 망했어. 저 프로펠러보다 멋진 걸 누가
만들어낼 수 있겠어? 말해보게, 자넨 할 수 있나?" - 마르셀 뒤샹

오랜만에 날씨가 화창하다. 하늘을 바라보면 눈도 파랗게 물들 것 같
다. 점심을 과식한 탓에 조금 불편했던 김 교수는 핑계 김에 카메라를 메
고 동네 산책을 나섰다. 동네 앞 조그만 공원에는 휴일을 맞아 나들이 나
온 사람들이 꽤 많다. 꼬마 아기를 데리고 나온 젊은 부부와 연인들 모두
너나없이 이 순간을 영원히 간직하려는 듯 사진을 찍으며 기억을 붙들
고 있다. 공원 조각상을 배경으로 몇 장의 사진을 찍고 김 교수는 집으로
향했다. 그사이 아들은 외출에서 막 돌아와 있었다.

사진 찍고 오셨어요?
응, 심심하기도 하고 그래서…. 넌 요즘 사진 안 찍니? 예전에는 꽤 열
심이더니….
어느 날 갑자기 내가 뭘 찍고 있는지 모르겠다는 생각이 들더라고요.

남들과 다른 사진을 찍고 싶긴 한데, 너무 막막한 생각이 들어 요즘 카메라를 잡지 않게 됐어요. 셀카도 잘 안 찍고요, 하하하….

무슨 예술이든지 잘하려고 하면 힘들지. 그냥 즐기는 것이 가장 좋은 건데, 그게 참 어렵네….

그런 것 같아요. 힘을 빼는 것…. 그런데 더 중요한 것은 '사진이 어떻게 예술이 될 수 있는가'라는 의문이 계속 제 마음속에 있다는 거예요. 엄마는 사진작가이기도 하니까 사진의 예술성에 대해 의심이 없으시지요?

음…. 사실 나도 그 점에 대해 많이 고민했단다. 그리고 그 의문은 사진이 처음 발명되었을 때부터 따라다니던 것이었지. 보들레르는 사진은 영혼이 없는 미술과 과학의 부속물일 뿐이며 예술이 되기에는 너무 단조롭다고 혹평했어. 그리고 조각가 로댕은 진실이 되기에는 지나치게 기계적이라고 했고.[1]

제 생각에 사진은 너무 우연적인 요소가 많이 개입되는 것 같아요. 그러니까 제 의지보다는 외부적인 요인에 의해 결정되는 것이 많다는 거죠.

사진이 가지는 우연성과 복제성이 바로 전통예술과의 가장 큰 차이점이라고 할 수 있지. 그런데 이 개념은 우리가 전에도 얘기 했었던 것 같은데. 뒤샹의 미학관에서 말이야. 사실 뒤샹은 기계에 대해 관심이 많았거든. 자신의 작품에 기계장치를 고안해서 쓰려다가 화재가 나기도 할 정도였어. 당연히 사진에도 관심이 많았지.

기억나요. 시리즈로 제작된 〈여행가방 속 상자〉라는 작품에도 자신

1 「사진 그 후」After Photography. 프레드 리친. 임영균 옮김. 눈빛출판사. 2011

의 작품 사진을 넣었다고 하셨지요. 그런데 뒤샹은 '꼭 그림을 손으로 그려야만 하는가'라는 질문을 던지면서 예술에서 거장의 솜씨를 배제하려 했잖아요.

맞아! 그런 뒤샹에게 사진은 너무도 매력적인 매체였지. 뒤샹이 예술에 복제개념을 도입하면서 전통적인 예술이 가지던 유일성은 이미 파괴되기 시작했잖아. 사진은 바로 그런 복제성을 대표하는 장르고. 사진은 한자로 '寫眞'이라고 쓰는데 이는 '참인 것을 베낀다'란 뜻이거든. 즉 실제로 존재하는 사물이 있고, 이를 복사한 사물이 있는 것이지. 영어로 사진은 'photography'라고 하는데 이 말은 photo 즉 '빛'과 graphy, '그리다'라는 말이 합쳐진 거야. 그러니까 사진은 빛으로 대상을 복사한다는 의미를 가지게 되지.

'사진'이라는 말 속에 이미 복제성이 포함되어 있는 것이군요.

사실 모든 예술은 자연의 재현에서 비롯된 것이기는 해. 하지만 사진은 다른 예술과 달리 과학기술이 개입된 거잖아. 사람의 손에 의한 재현이 아니라 과학기술에 의한 재현이라는 것이 사진의 예술성이 의심받게된 발단인 거지. 이처럼 과학기술에 의한 새로운 복제 기술은 예전의 예술이 가지던 유일성을 무너뜨렸어. 그러니까 이전의 예술을 논할 때와는 다른 개념 정립이 필요하다고 생각해.

사진이 기존의 예술을 어떻게 변화시켰는지 궁금한데요. 그런데 먼저, 사진은 어떻게 탄생했나요?

음…. 아리스토텔레스(Aristoteles. 기원전 384-322. 그리스) 알지?

물론이지요. 그리스시대 철학자잖아요.

사진의 조상은 그때부터라고 볼 수 있어!

그 시대에 벌써 사진이 있었다고요?

정확히 말하자면 사진의 조상이라고 해야겠지. 아리스토텔레스는 '카메라 옵스쿠라(camera obscura)'의 원리를 발견했는데, 오늘날의 카메라가 바로 이 원리를 따라서 만들어졌단다.

카메라 옵스쿠라는 어떤 원리인데요?

카메라 옵스쿠라는 라틴어로 '어두운 방'을 뜻하는데, 사진기를 뜻하는 '카메라'라는 말도 여기에서 나온 거야. 캄캄한 방 한 쪽 벽에 작은 구멍을 뚫어서 빛을 통과시키면 반대쪽 벽에 외부의 풍경이 거꾸로 나타나는 원리지. 어릴 때 학교에서 바늘구멍 사진기를 만든 적이 있지?

네. 그게 카메라 옵스쿠라 원리였군요!

이 원리는 당시에는 그저 신기한 현상이라고만 알려져 있다가 르네상스 시대에 오면서 화가들이 본격적으로 사용하게 되었어.

르네상스 시대 화가들이 카메라 옵스쿠라를 사용했던 목적이 무엇이었어요?

그림을 그릴 때 보조 수단으로 사용한 거지. 보다 정확한 그림을 그리기 위해서 카메라 옵스쿠라를 사용했는데, 19세기까지도 화가들이 애용했다고 해. 레오나르도 다 빈치도 원근법이나 풍경의 완벽한 재현을 위해서 이 장치를 이용해서 그림을 그렸다고 하니까.

화가들이 그림을 그리면서 카메라의 원리를 이용했다니 참 놀랍네요. 그럼 본격적인 사진술은 언제 탄생했지요?

인상주의 회화를 설명할 때 말한 적이 있는데….

아, 맞아요! 사진이 발명되면서 화가들이 위기의식을 느끼게 되었지요. 그리고 자신만이 할 수 있는 새로운 표현법을 찾기 시작했다고 하셨

어요.

훌륭해, 하하하…. 사진은 루이 다게르에 의해 발명되었다고 알려져 있어. 1839년에 발명된 사진술이 프랑스 과학원에 제출되었고, 이후 프랑스 정부가 그 특허권을 구매하게 되면서 정식으로 발명품으로 인정받게 되었지. 그런데 사진술이 발명된 19세기는 네가 말한 대로 사진의 예술성이 의심받던 시기였어. 그래서 사진은 예술로 인정받기 위해 여러 가지 노력을 쏟아부었단다.

그러니까 사진은 태생부터 자신의 정체성에 대한 모호함이 있었군요.

그렇다고 볼 수 있지. 사진이 예술성을 인정받기 위해 가장 먼저 시도한 것이 바로 그림처럼 보이려는 거였어.

조금 아이러니하네요. 사진의 발명으로 인해 그림은 위기를 느끼게 되었는데, 사진은 그 그림을 닮으려 했다니요.

이 시기의 사진은 자신의 과학적 유전자를 희석시키기 위해 어떻게 해서든지 회화처럼 보이려고 노력했단다. 합성사진이라든가 리터칭 사진, 또는 일부러 연출된 듯한 포즈를 찍은 사진 등 회화적인 기법을 사용한 사진만이 예술사진으로 인정받았지.

요즘 유행하는 포토샵과 비슷한 것 같아요.

비슷하다고 할 수 있겠네. 물론 기술적인 방법은 다르지만 말이야. 사진은 20세기에 들어서면서 회화와 본격적으로 분리되기 시작했어. 더 이상 회화를 흉내 내거나 혹은 단순히 현실을 복제하는 것이 아니라 독자적인 예술로 인식되고자 한 거지. 대표적인 것이 미국의 '사진 분리파' 운동이었어.

사진 분리파는 사진의 예술성 획득을 위해 어떤 행동을 했는데요?

사진 분리파는 이전 세대가 추구하였던 사진의 회화주의를 거부했던 사진예술가들을 말해. 1902년 앨프리드 스티글리츠(Alfred Stieglitz 1864-1946. 미국)가 결성했지. 스티글리츠는 초창기 사진이 예술성을 획득하기 위해 회화적인 기법을 빌려왔던 것에 반대하면서, 오히려 사실적 리얼리즘만이 사진의 존재감을 확신시킬 수 있다고 주장한 거야.

스티글리츠는 어떤 방식으로 사진과 회화의 차별성을 가지고 왔어요?

스트레이트 포토(Straight Photography), 즉 순수사진을 주장했지. 스티글리츠는 휴대용 카메라로 뉴욕의 정경을 촬영하면서 사진의 예술적 가능성을 직접 입증해 보였어. 그의 사진은 회화주의 사진과 달리 일체의 조작이 없는 자연 그대로의 사진이었지. 이처럼 예전의 회화적인 기법에서 벗어나 사진만의 차별화된 새로운 기틀을 마련하고자 한 스티글리츠의 사진을 순수사진이라고 해. 즉 렌즈와 대상 사이에 사진가의 개입을 최대한 줄여서 실물 그대로를 재현하려는 방법을 말하지. 분리파를 이끌었던 스티글리츠를 '근대 사진의 아버지'라고 부른단다.

스티글리츠 이외에 순수파 사진가는 어떤 사람들이 있어요?

사진분리파에 스티글리츠가 있었다면, 안셀 아담스(Ansel Easton Adams 1902-1984. 미국)는 자연주의적 사진(naturalistic photography)을 주도한 사진가였어. 자연주의적 사진도 분리파처럼 순수사진을 주장했는데, 될 수 있는 한 사람의 눈으로 보는 것과 똑같은 영상을 재현하려 한 거야. 회화주의자들처럼 그림을 흉내 낸 사진이 아니라 꾸밈이 제거된 순수사진에서 사진만의 예술성을 획득할 수 있다고 주장한 거지. 아담스는 특히 웅장한 스케일의 풍경사진을 주로 촬영했는데, 정확한 색

감을 표현하기 위해 색조를 단계별로 정리한 '존 시스템(zone system)'[2]을 만들었단다. 이에 따라 노출 및 현상을 결정할 수 있는 실제적인 기준을 확립했지. 이는 오늘날까지 사진가들에게 기준이 되고 있어.

초창기 사진이 예술의 정당성을 얻기 위해 회화적인 기법을 빌려온 것에 반해, 순수사진이나 자연주의적 사진은 오히려 그런 꾸밈을 제거함으로써 사진이라는 매체의 독특한 예술성을 얻으려고 했군요.

화가가 그림을 그릴 때 아무리 객관성을 유지하려고 해도 결과적으로는 주관적 느낌을 배제할 수 없잖아. 하지만 사진은 사람의 눈보다도 훨씬 정확하게 대상을 있는 그대로 재현해낼 수 있지. 순수사진주의자들은 바로 이러한 사진만이 가지는 객관적 능력을 최대 장점으로 여겼던 거라고 볼 수 있겠지.

오히려 사진이 가지는 과학적인 정확성을 강조함으로써 회화와 차이점을 두려 했다는 말이지요. 그리고 거기에서 사진의 예술적 가능성을 찾으려 했고요.

사진의 예술성에 대한 당위성을 얻기 위한 노력은 이후로도 계속되었지. 그리고 여기에는 카메라의 발전도 큰 몫을 했고. 1920년대 후반부터 라이카를 비롯한 소형 카메라들이 발명되기 시작했거든. 이러한 사진기의 대량 보급은 예술의 전위운동과 함께 사진이 각광받는 매체가 되는 데 큰 영향을 끼쳤지.

2 피사체의 빛에 대한 반응이 최종인화에서 어떻게 나타날 것인가를 미리 예측하고, 실제로 어떻게 기록할 것인지를 처리할 수 있는 시스템이다. 검정색에서부터 흰색까지 열 개의 존(zone)으로 나누어 빛의 농도를 구분하여 피사체의 밝기에 따른 노출결정을 할 수 있도록 하였다.

나는 비로소 회화라는 고정된 수단에서 해방되었다. - 만 레이

뒤샹 같은 전위예술가들도 사진에 큰 관심을 보였다고 하셨지요.

스티글리츠나 만 레이(Man Ray. 1890-1976. 미국)는 뒤샹의 많은 작품들을 사진으로 찍어서 전시하기도 했지. 만 레이는 뒤샹과 함께 다다이즘적인 예술활동을 했지만, 1921년에 파리로 가서 초현실주의를 접하게 된 후 초현실주의적 사진 표현에 더 많은 관심을 가지게 되었어.

초현실주의적 사진은 어떤 것을 말해요?

현실에서는 불가능한 이미지들을 통해 무의식 세계를 표현하려한 사진을 말해. 초현실주의 회화와 같은 개념이지. 우리에게 익숙한 물체를 엉뚱한 곳에 배치함으로써 낯선 느낌을 갖게 한다거나, 관련 없는 형상들을 연결하거나 혹은 신문이나 잡지 등의 여러 가지 소재를 혼합시켜 이미지들을 재구성하는 방법 등을 주로 사용한단다. 이처럼 서로 상관없는 현실이 나란히 공존하면서 새로운 의미가 형성된다고 주장하는 것이지. 특히 만 레이는 기술적인 표현을 개발함으로써 사진의 예술적 표현력을 높이고자 했어. 예를 들어 그는 렌즈를 사용하지 않고 사진을 찍는 방법을 고안해내기도 했단다.

렌즈 없이 어떻게 사진을 찍을 수 있어요?

레이요그램(rayogram)이라는 방식인데, 렌즈 없이 인화지 위에 물체를 직접 놓고 빛을 비추는 거란다. 만 레이는 이외에도 솔라리제이션

(solarization) 기법[3]이나 몽타쥬(montage) 기법[4] 등 다양한 인화기법을 실험함으로써 사진이 단순히 재현의 도구가 아니라 새로운 예술적 표현 매체가 될 수 있음을 증명하려 했어. 그리고 마침내 사진은 1940년대에 이르러 하나의 표현 장르로 확립되었지.

1940년대 이후에 사진을 보는 시각이 달라졌다는 말이군요?

1940년대 말 이후부터 사진은 복제예술로서뿐만 아니라 회화와 같이 그 자체의 원본으로 재평가되기 시작한 거지. 그리고 사진의 원본 작품이 미술관의 수집 대상이 되기에 이르렀어. 또한 현대 미술과의 교류를 통해서 사진을 적극적으로 이용한 미술사조들도 많이 등장하기 시작했단다.

팝아트는 인쇄된 매체나 복제품들로 이루어지는 예술이잖아요. 그러면 팝아트도 사진과 많은 관련이 있지 않나요?

맞아. 1960-70년대 미국 소비문화를 대변했던 팝아트는 사진과 깊은 관련성을 가지고 있어! 팝 아트는 코카콜라 등과 같은 상품의 이미지를 사진으로 찍어 그대로 차용하는 경우가 많았거든. 대중예술을 표방하는 팝아트는 이미 그 자체로서 복제의 의미를 담고 있잖아. 따라서 대중화되고 산업화된 사회를 적극 표현하는 데 사진은 아주 적합한 매체였어. 이처럼 팝아트가 사진을 적극 수용하게 되면서 사진이 미술 속에서 적극적으로 활용되는 직접적인 계기가 만들어지기 시작했단다.

회화나 음악 등 전통적인 방식의 예술은 현대사회를 맞이하면서 대

3 사진 인화 도중에 일시적으로 빛에 노출시켜 명암의 반전 효과를 얻는 기법
4 여러 장의 사진을 짜맞추어 전혀 다른 이미지로 발전시키는 기법.

상을 그대로 묘사하는 것에서 벗어나려 했잖아요. 그런데 대상을 그대로 재현하는 사진은 이 점을 어떻게 수용했어요?

1950년대 후반 무렵부터 사진은 '어떻게 표현할 것인가'라는 문제를 본격적으로 제기하기 시작했어. 즉 예전처럼 멋진 대상을 찍는다거나 혹은 특별한 사건의 기록, 유명인의 초상을 찍는 것과 같은 피사체 위주의 사고방식에서 탈피하고자 했지. 그러면서 점차 사진은 사진가 개인의 사유세계를 표현하는 것으로 변모했어. 즉 대상을 그대로 재현하는 것에서 벗어나기 시작한 거지.

사진이 좀 더 주관적으로 변모했다는 말인가요?

맞아. 여기에는 화가들이 사진을 표현매체로 수용하기 시작한 영향이 크다고 볼 수 있어. 이로 인해 사진과 미술과의 경계가 무너지면서 표현대상도 다양해졌을 뿐 아니라 표현 방법도 확장되었어. 사진과 개념미술이 만나게 된 것이 대표적인 예라고 할 수 있지.

개념예술은 어떤 것을 말하나요?

개념예술이란 완성된 작품 자체보다는 창작과정이나 아이디어 자체를 예술로 보는 거야. 작가가 예술이라고 선언하면 다 예술이라는 거지.

뒤샹의 레디메이드도 그런 것 아닌가요? 아무 물건이나 선택해서 새로운 개념을 부여하면 예술이 된다고 했잖아요.

대단한데! 맞아, 그래서 뒤샹을 '개념예술의 아버지'라고도 하지. 사진가들은 이제 현대 화가들처럼 결과물보다 아이디어와 창작과정을 더 중요시하기 시작했어. 따라서 사진은 과거와 달리 어떤 대상을 선택하느냐보다 작가의 시각과 표현의도가 더 중요하게 되었지. 네가 요즘 사진을 잘 찍지 않는 이유가 바로 그런 것 아닐까? 다른 사람과는 차별화

된 사진을 찍고 싶긴 한데 아직 너만의 시각을 찾지 못한…. 이처럼 사진이 가지던 기록적인 속성을 뛰어넘어 자신만의 표현법을 가질 때 현대적 의미의 예술사진이라고 할 수 있단다.

개념예술적 사진도 다른 현대예술처럼 전통적인 아름다움만을 추구하는 사진이 아닐 것 같아요.

사실 사진개념주의는 뒤샹이 예술에서 거장의 솜씨를 배제하려 했던 것처럼 의도적으로 잘 찍힌 느낌의 사진은 피하는 경우가 많아. 독일 사진작가인 베른트 베허와 힐라 베허 부부(Bernd & Hilla Becher. 1931-/1934- . 독일)는 현대예술사진작가들에게 가장 중요한 영향을 끼친 작가로 알려져 있어. 이 부부는 1950년대 말부터 예술적인 소재로는 아무도 관심을 가지지 않던 발전소나 물탱크, 고압선 철탑 등 산업사회가 만들어낸 건축물을 찍기 시작했지. 이들은 기하학적인 건축물을 세부까지 자세하게 정밀 촬영해서 그 기능과 구조에 따라 유형학적으로 분류시켜서 전시했어. 전통적인 의미의 아름다움과는 거리가 멀 뿐 아니라 언뜻 보면 똑같은 사진들로 채워져 있는데 말이야. 이들의 사진들을 유형학적 사진의 선구라고 해.

개념주의 사진 이외에 예술사진의 범주에 드는 것은 어떤 사진이 있어요?

너 컬러사진이 언제 나왔는지 아니?

잘 모르겠어요. 제가 아는 한 사진은 원래 다 컬러사진이었거든요. 하하하….

사실 1936년에 이미 우리가 생각하는 필름 형태의 컬러사진술이 개발되었지. 그러나 1970년대에 와서야 비로소 '뉴 컬러 사진'이라는 예술

사진으로서의 컬러 사진이 등장했어.

예술사진으로서의 컬러 사진이 나오는 데 그렇게 오랜 시간이 걸린 이유는 무엇인가요?

컬러사진이 나온 당시에는 일반적으로 흑백사진만이 예술사진으로 인정되었기 때문이야. 컬러사진은 그냥 취미생활일 뿐이고 진정한 작품은 흑백이어야 한다는 거였지. 그 대표적 인물이 앙리 카르티에 브레송 (1908-2004. 프랑스)이야. 브레송은 컬러사진은 색밖에 보이지 않고 그 표현도 너무 미성숙하다고 하면서 컬러사진을 예술사진으로 인정하지 않았지. 그러나 1970년대가 되면서 상업사진이나 통속적인 대중사진으로만 여겨지던 컬러사진을 자신의 표현수단으로 삼은 예술사진작가들이 인정받기 시작했어.

컬러사진은 어떤 작가에 의해 예술적 표현으로 인정받기 시작했나요?

윌리엄 에글스턴 (William Eggleston. 1939- . 미국)은 컬러사진을 주요한 표현수단으로 성립시킨 대표적 작가야. 이는 현대 사진의 중요한 토대가 되는 개념적 전환을 이루어낸 매우 중요한 사건으로 평가되지. 이 업적으로 인해 에글스턴은 '컬러사진의 아버지'라거나 '사진작가 중의 사진작가'로 평가될 정도니까.

그런데 요즘은 사진이 거의 디지털화되어 있잖아요?

그렇지. 디지털 카메라는 1970년대 중반에 이미 만들어졌어. 그런데 1990년에 어도비 포토샵(adobe photoshop)이 출시되면서 사진의 표현력은 그 한계를 짐작할 수 없을 정도로 어마어마해졌지.

디지털 사진은 디지털 카메라를 사용해서 찍은 사진을 말하지요?

디지털 사진이란 '디지털 카메라를 이용해서 찍은 사진, 또는 스캔으

로 얻어진 디지털 이미지, 디지털 이미지를 컴퓨터로 가공 처리한 것' 등이라고 현재까지 정의된단다. 디지털 카메라와 디지털 사진이 출현하면서 사진의 표현 가능성은 이전과는 비교할 수 없을 정도로 광범위해졌지. 이제 사진의 예술성은 더 이상 의심받지 않게 되었을 뿐 아니라 영화나 TV 영상물 등과 함께 복제예술이라는 새로운 예술적 장르를 만들기에 이르렀어.

"영화는 눈이라는 매개체를 통해 우리에게 호소하는 음악이다"
– 엘리 포르

아들이 시계를 본다. 사진 이야기를 하다 보니 어느새 저녁시간이 다되어 있었다. 오랜만에 중국음식이 먹고 싶다는 아들의 얘기에 둘은 집앞 대형몰에 있는 식당가를 찾았다. 요즘은 이곳처럼 식사를 할 수도 있고 장을 볼 수도 있고, 또 서점, 영화관 등 무엇이든지 한 곳에서 할 수 있는 곳이 많이 생겨나서 참 편리한 것 같다. 그러나 한편으론 무엇인가를 하기 위해 어디를 간다는 설렘이 많이 줄어든 것도 사실이라는 생각이 든다. 역시 중국음식은 탕수육과 짜장면이라는 아들의 말에 김 교수도 덩달아 오랜만에 짜장면을 맛있게 먹었다. 나온 김에 영화 한 편 보고 가자는 아들의 말에 김 교수는 얼마 전부터 보고 싶었던 영화를 보자고 청했다. 김 교수가 어린 시절 인기를 끌었던 외국 가수의 노래를 바탕으로 만든 음악영화인데, 역시 기대를 저버리지 않고 재미있게 잘 만들어진 영화라는 생각이 들었다.

재미있게 봤어? 너도 이 그룹 노래 잘 알지?

네, 재미있었어요. 그런데 감동적이라는 생각은 들지 않았어요. 아무래도 오락 위주의 영화라서 그렇겠지요. 그런데 이런 오락영화도 예술의 범주에 들어가나요?

사실 무엇이 예술인가라는 문제는 간단히 정의를 내릴 수 있는 것이 아니야. 미켈란젤로가 각광받던 시기가 있었는가 하면 뒤샹의 반예술이 각광받던 시기가 있는 것처럼, 예술은 시대의 이념에 따라 변해갈 수밖에 없지. 더구나 예술은 전통적으로 회화, 음악, 문학, 연극, 무용, 건축 등 6개의 장르로 구분되었지만, 현대로 오면서 과거에는 없었던 과학기술이 결합된 표현법들이 등장했잖아. 즉 새로운 예술의 탄생이 예고된 거지.

맞아요! 사진도 그렇고, 방금 우리가 본 영화도 과학기술에 의한 표현법이네요.

그래서 사진이나 영화도 예술의 범주에 넣어야 한다고 주장하는 사람들이 많아졌어. 리치오토 카누도(Ricciotto Canudo. 1877-1923. 이탈리아)는 대중 오락물에 불과했던 활동사진을 '제7의 예술'이라고 선언하면서 새로운 예술로 인정했단다.

제7의 예술은 어떤 의미인가요?

카누도는 종래의 예술을 리듬예술과 조형예술로 분류했어. 리듬예술은 움직임이 있는 예술인데, 음악과 시, 무용을 포함시켰고 조형예술은 움직임이 없는 예술로써 건축, 회화, 조각이 이에 해당된다고 했어. 그리고 영화는 '움직이는 조형예술'이라고 정의를 내렸지. 즉 영화는 리듬예술과 조형예술 모두를 아우르는 새로운 물결이라고 칭하며 예술의 범주

에 포함시킨 거야.

제8의 예술은 없나요? 하하하….

프랑스에서는 예술의 현대적 분류에 많은 노력을 쏟고 있어. 네 말대로 제8의 예술로 사진을, 제9의 예술로 만화를 넣자는 주장이 제기되고 있기도 해. 이외에도 사진과 더불어 영화를 '복제 예술' 장르로 새롭게 분류하자는 학자도 있고[5]. 이처럼 새로운 매체가 등장할 때마다 그것이 예술의 범주에 들 수 있는가에 대한 논쟁은 끊임없이 이어지고 있지.

그럼 영화는 카누도에 의해 오래전에 예술의 영역에 진입했다고 할 수 있겠네요.

그렇다고 모든 영화를 예술영화라고 할 수 있는 건 아니야. 오늘 우리가 본 영화는 대중오락성이 강한 영화잖아. 사실 영화는 그 속성이 다른 예술과는 조금 다르긴 하지만 말이야. 영화 한 편을 만들기 위해서는 제작부터 배급에 이르기까지 수많은 사람이 관련될 뿐 아니라 제작비도 어마어마하게 들어가잖아. 이처럼 다른 예술과 달리 산업적인 측면이 강한 영화는 작품성과 상업성이 서로 분리되기 어려운 점이 있기도 해.

그렇다면 예술영화는 어떤 영화를 뜻하나요?

일반적으로 예술영화란, 오락영화의 메카라고 할 수 있는 할리우드류의 대중오락 영화와는 다른 특정한 표현방식을 지닌 유럽 영화를 지칭하는 용어로 쓰이지. 즉 상업성과 대중성을 전면에 드러내는 영화가 아니라 영화 고유의 미학을 추구하거나 작가의 주제 의식과 표현력에 중심을 두는 영화를 말해.

5 발터 벤야민(Walter Benjamin) 「기술적복제시대의 예술작품(Das Kunstwerk im Zeitalter seiner technischen Reproduzierbarkeit)」. 심철민 옮김. 도서출판b. 2017

예술영화는 주로 유럽 국가들의 영화에서 찾아볼 수 있는 거군요.

1895년에 프랑스의 한 카페에서 뤼미에르 형제(Auguste Lumière 1862-1954. Louis Lumière 1864-1948. 프랑스)는 50초 남짓밖에 되지 않는 세계 최초의 영화 〈열차의 도착(Entrée d'un train en gare de la Ciotat)〉을 상영하면서 영화라는 새로운 매체를 세상에 선보였지. 처음엔 그저 신기하고 놀라운 발명품일 뿐이었던 영화는 자신의 예술적인 지위를 얻기 위해 많은 노력을 기울였어.

마치 사진이 예술성을 획득하기 위해 많은 시도를 했던 것과 같군요.

1920-1930년대 유럽의 예술 영화는 다다이즘 영화와 프랑스의 인상주의나 독일의 표현주의 그리고 살바도르 달리 등과 같은 초현실주의자들의 영화를 대표적으로 꼽을 수 있어.

다다이즘 영화는 뒤샹과 같은 다다이스트들에 의한 영화인가요?

그들은 전통적인 예술관을 파괴하려 했던 사람들이잖아. 영화에서도 마찬가지였어. 만 레이나 마르셀 뒤샹 등은 영화의 기본구조인 서술적인 플롯을 거부했어. 스토리를 거부한 다다이스트들은 필름을 조작하고 추상적 이미지 그 자체를 즐기기를 원했지. 대표적인 다다이스트 영화로는 만 레이의 〈이성의 귀환(The Return to Reason 1923)〉이나 마르셀 뒤샹의 〈빈혈 영화(Anemic Cinema 1926)〉 등을 들 수 있어.

인상주의나 표현주의는 회화에서 들어봤던 말인데, 영화에서도 그런 움직임이 있었군요.

인상주의 영화는 1918년부터 1928년 사이에 프랑스에서 일어난 예술영화야. 헐리우드 영화처럼 사건의 전개를 따르기보다 주관적인 인상의 묘사에 더욱 중점을 두었지. 이들은 인상주의 화가들과 마찬가지로 빛

318

을 매우 중요한 요소로 여겼어. 빛이 어떤 의미를 상징한다고 생각한 거지. 따라서 극적인 행동이나 심리를 사실적으로 표현하기 위해서는 자연 그대로의 배경을 사용해야 한다고 주장했어. 하지만 인상주의 영화는 너무 엘리트주의적이고 비경제적이라는 이유 등으로 인해 1930년대 이후에는 거의 소멸되다시피 했지.

표현주의 영화는 어떤 영화인가요?

독일의 표현주의 영화는 음악이나 회화에서와 마찬가지로 인상주의나 리얼리즘을 거부하고 내면의 해석에 주력하려는 영화를 말해. 표현주의자들은 영화는 살아 있는 그림이 되어야 한다고 주장하면서 등장인물의 내면을 효과적인 화면구성으로 표현하고자 했지. 이처럼 인간의 정신 상태를 조명하려 했던 표현주의 영화는 자연적인 배경을 선호했던 인상주의와는 달리 조명의 쓰임을 크게 강조했어. 즉 역광이나 실루엣 등 다양한 조명의 사용으로 영혼의 상태를 조형적으로 상징하고자 한 거야. 로베르트 비네 (Robert Wiene. 1873-1938. 독일) 감독의 〈칼리가리 박사의 밀실(Das Kabinett des Dr. Caligali 1919)〉은 표현주의 영화의 출발점이자 대표작으로 꼽히는 영화야. 최면술사 칼리가리가 사람의 심리를 조정해서 연쇄살인을 일으키는 내용인데, 불안이나 공포 등을 표현한 음울한 분위기와 강렬한 연기 등으로 화제를 모으면서 비네 감독은 세계적인 명성을 획득했지.

초현실주의 영화도 회화처럼 무의식의 세계를 조명한 영화를 말하나요?

제법인데! 하하하…. 초현실주의 영화도 회화와 마찬가지로 이성의 지배를 받지 않는 무의식 세계의 꿈이나 낯선 이미지들을 중요시했어.

즉 통제되지 않는 충동과 의식의 흐름 등의 표현을 통해 꿈의 세상을 표현한 거지. 이를 위해 이들은 '자동기법(Automatism)'이라는 방법을 사용했어.

'자동기법'이 뭐죠?

자동기법이란 간단히 말하면 인간의 개입을 최소화하고 카메라에 의존하는 기법이라고 할 수 있어. 이성이나 고정된 기법의 간섭 없이 무의식 세계의 사고의 흐름을 그대로 기록하고자 하는 것이지. 즉 이성적이라고 불리는 사고가 사라지는 거야.

음…. 프루스트의 「잃어버린 시간을 찾아서」에서 비슷한 표현 방법을 들은 것 같아요. '의식의 흐름기법'이라고 했지요? 의식의 흐름기법과 자동기법의 차이점은 무엇인가요?

의식의 흐름기법은 의식의 흐름을 그대로 따라가면서 기록하는 기법이잖아. 그러나 자동기법은 의식과는 상관없이 물리적으로 시간의 흐름에 따라 드러나는 현상을 그대로 기록하는 것을 뜻해.

아! 그래서 이성의 개입이 최소화된다는 뜻이었군요.

그런데 영화는 1927년 유성영화가 나오면서 더욱 급격히 변하게 돼.

그럼 이제까지 말씀하셨던 영화는 유성영화가 아니었나요?

최초의 유성영화는 1927년에 워너 브러더스가 제작한 〈재즈 싱어(Jazz Singer)〉로 알려져 있어. 배우가 말하고 노래하는 것을 관객들이 직접 들을 수 있는 새로운 영화가 탄생한 거지. 지금이야 당연한 것으로 여겨지지만, 당시로서는 화면을 보는 동시에 배우의 대사를 들을 수 있다는 것은 충격적인 사건이었어. 1928년 말에 이르면 미국의 모든 영화 제작사들은 이처럼 사운드와 이미지가 결합된 영화들을 제작하기에 이

르지.

오늘날과 같은 영화는 1927년 이후에 만들어진 거군요.

그렇지. 유성영화는 대중들에게 즉각적으로 열광적인 호응을 얻었어. 하지만 전문 영화제작자들은 입장이 조금 달랐어.

영화인들은 유성영화를 반기지 않았나 보죠?

영화인들은 무성영화만이 예술적인 감동을 느낄 수 있다고 주장하면서 유성영화를 비판했어. 대표적인 무성영화 배우이자 제작자인 찰리 채플린(Charlie Chaplin. 1889-1977. 영국)은 유성영화가 침묵이라는 위대한 아름다움을 완전히 말살시킨다고 했지.[6] 대사가 개입함에 따라 관객들은 신비롭고 암시적인 세계에서 일상의 영역으로 내려오게 되었다고 본 거야. 그러나 결국 채플린도 〈도시의 불빛(City Lights 1931)〉이나 〈모던 타임스(Modern Times 1936)〉에서 동시녹음된 음악과 음향효과를 사용한 무성영화를 제작했어. 그리고 1940년에는 〈위대한 독재자(The Great Dictator)〉에서 마침내 완전한 유성영화로 전환하기에 이르렀지.

마치 컬러사진이 처음 출현했을 때 예술사진으로 인정받지 못하던 것과 같군요.

영화인들은 계속 무성영화를 제작하며 저항하려 했지만 결국 채플린과 마찬가지로 대세에 굴복하고 말았어. 이로써 순수 시각적 시대인 '카메라의 시대', 무성영화는 막을 내리고 '드라마의 시대', 즉 유성영화의 시대가 시작된 거야. 유성영화의 출현은 할리우드 영화의 영향력을 막

6 『영화의 역사』 제라르 베통. 유지나 역. 한길사

강하게 만들었어. 그리고 다시 일어난 세계대전과 함께 유럽의 예술영화를 퇴보시키는 데 한 역할을 하게 됐지.

확실히 오락적인 면에서 보자면 유성영화가 관객들의 호응을 많이 받을 수밖에 없겠지요. 다양한 드라마를 만들 수 있으니까요. 그러면 유성영화의 탄생 이후 유럽의 예술영화는 어떻게 이어질 수 있었어요?

전쟁 후 이탈리아에서 예술영화의 명맥이 이어졌어. 제2차 세계대전 이후 이탈리아에서는 당시 이탈리아가 직면한 사회적인 비판과 역사적 비극을 드러내기 위해 현실을 있는 그대로 묘사하려는 운동이 일었어. 이를 네오리얼리즘 (neorealism)이라고 하는데, 제2차 세계대전 후의 세계 영화에 큰 영향을 끼쳤지.

네오리얼리즘과 리얼리즘은 어떤 차이점이 있어요?

현실을 사실대로 표현하려 했다는 공통점은 있지만 네오리얼리즘과 리얼리즘은 기법적인 면에서는 조금 차이가 있지. 네오리얼리즘은 전문 배우가 아닌 일반인들을 캐스팅하거나 실제로 벌어지는 전시 상황을 카메라에 담는 등 보다 확실한 현실성을 확보하고자 했어. 굳이 말하자면 리얼리즘보다 더욱 확장되고 발전되었다고 할 수 있겠지.

네오리얼리즘 영화는 어떤 것이 있나요?

로베르트 로셀리니 (Roberto Rossellini. 1906-1977. 이탈리아)의 〈로마, 무방비 도시(Roma città aperta 1945)〉는 나치 점령하의 로마를 배경으로 한 레지스탕스의 활동과 그들에 대한 탄압을 사실주의적으로 그려낸 영화인데, 바로 네오리얼리즘의 시작으로 평가되는 영화야. 주로 전쟁이 남긴 상처나 피폐해진 인간성, 무력한 사회상 등을 드러내는 것에 주력했던 네오리얼리즘 영화는 당시 젊은이들과 지식인층 사이에서 큰

호응을 받았어. 그러나 1950년대에 들어서면서 사회가 어느 정도 안정되고 경제가 호전되자 급격히 퇴조하는 경향을 보이게 됐지.

네오리얼리즘 이후 대표적인 예술영화는 어떤 영화를 들 수 있지요?

1968년을 전후해서 유럽은 좌절이나 절망에서 벗어나려는 변화의 요구가 어느 때보다도 강하게 표출되던 시기였어. 파리에서 일어난 68혁명은 평등이나 성해방, 인권 등의 진보적인 가치들이 프랑스 사회의 주된 가치로 자리매김하는 데 큰 역할을 했을 뿐 아니라 미국이나 독일 등 다른 나라에까지 큰 영향을 끼친 혁명이었지. 당시 프랑스 영화는 이탈리아의 네오리얼리즘에 영향을 받아 현실비판적인 시각을 가지고 있었지만, TV의 본격적인 보급으로 큰 쇠퇴기를 맞고 있었어. 바로 이 시기에 침체에 빠진 프랑스영화를 새롭게 이끌었던 운동을 누벨바그(nouvelle vague)운동이라고 해.

누벨바그가 무슨 뜻이에요?

누벨은 '새로운'이라는 뜻이고 바그는 '물결'을 뜻해. 즉 '새로운 물결'이란 말이지. 누벨바그 영화는 이제까지 세계 영화를 지배해온 기존의 관습과 규칙들에 대해 전면적으로 반기를 들었어. 그리고 실험적이면서도 대중적 호소력이 뛰어난 작품들을 통해 새로운 영화 창작기법을 선보였단다. 이들은 1950년대 주류를 이루던 영화에 대해 본질적으로 문학가들의 영화이며 영화라는 예술이 과소평가된 것이라고 공격했어. 그리고 그 시대의 영화를 '아버지의 영화'라고 불렀단다.

왜 '아버지의 영화'라는 말을 사용했을까요?

글쎄…. 뭐, 탄생이라는 덕은 봤지만 결국 극복해야 할 대상이라는 의미 아닐까, 하하하….

누벨바그 영화는 어떤 영화를 지향했는데요?

누벨바그 영화는 간단하게 말하면, 스튜디오에서 '잘 만들어진 영화'에서 벗어나서 고의적으로 엉성하고 낯설게 만들어진 영화라고 생각하면 돼. 즉 기존의 영화처럼 사전에 미리 준비된 과정에 따라 영화를 만드는 것이 아니라 촬영 현장에서 만들어지는 이미지들에 초점을 두는 거야. 거리에서 동시녹음으로 진행되거나 심지어 각본이 없는 경우도 많았다고 해.

그럼 누벨바그 영화는 드라마적인 플롯은 크게 중요시하지 않았겠군요.

맞아. 누벨바그 영화는 주인공의 내적인 표현과 미장센[7]의 중요성 그리고 감독의 개성을 중요시하는 작가주의 영화[8]라고 요약될 수 있어.

대표적인 누벨바그 영화는 어떤 것이 있어요?

장뤽 고다르(Jean-Luc Godard. 1930- . 프랑스)의 〈네 멋대로 해라(A Bout de Souffle 1960)〉, 프랑수아 트뤼포(Francois Truffaut. 1932-1984. 프랑스)의 〈400번의 구타(Les Quatre Cents Coups, 1959)〉, 루이 말(Louis Malle 1932-1995. 프랑스)의 〈도깨비 불(Le Feu Follet, 1963)〉 등은 대표적인 누벨바그 영화야. 특히 〈도깨비 불〉은 에릭 사티와 깊은 관련이 있는 영화란다.

〈도깨비 불〉에서 사티의 음악이 사용되었나요?

7 Mise-en-Scène. 화면을 구성하는 방법을 뜻하는데, 등장인물의 위치나 역할, 조명, 무대 장치 등에 관한 총체적인 계획을 말한다.
8 작가주의 영화는 감독의 개성과 독창성이 중요시되는 영화를 말한다. 작가주의란 말은 영화잡지 「카이에 뒤 시네마」(1954년)에 프랑스의 영화감독이자 이론가였던 프랑수아 트뤼포가 사용함으로써 국제적인 비평 용어로 사용되기 시작했다.

맞아. 사티의 음악이 루이 말 감독에 의해 세상에 다시 태어난 거지. 사실 사티의 음악은 그가 세상을 떠난 후에는 아무도 관심을 기울이지 않게 되었어. 그러다가 40년이나 흐른 후에 루이 말 감독에 의해 영화에 등장하면서 사람들은 다시 사티의 음악에 귀를 기울이게 된 거란다.

누벨바그 운동은 다른 나라에도 많은 영향을 끼쳤다고 했잖아요.

다양한 영화 사조 중에서도 프랑스의 누벨바그만큼 영화사에 커다란 영향을 미친 사조는 없다고 해도 과언이 아닐 정도로 전 세계 영화에 큰 영향을 끼쳤어. 미국의 뉴아메리칸 시네마(American New Wave cinema)[9], 영국의 프리 시네마(Free cinema)[10], 이탈리아의 뉴 이탈리안 시네마[11], 독일의 뉴저먼 시네마(New German cinema)[12] 등은 기성세대에 반기를 드는 누벨바그의 정신을 공유했던 운동이었지. 이뿐만 아니라 누벨바그는 고전영화와 현대영화의 중요한 분기점이 될 정도로 영화사에 큰 발자취를 남긴 사조라고 할 수 있어. 사진과 영화를 탄생시킨 나라답게 영화사에 큰 획을 그은 거지.

요즘은 한국영화도 굉장히 많이 발전해서 세계시장에서 경쟁력 있는 작품들이 많이 나오고 있는 것 같아요.

1990년대에 들어서면서 영화에서는 새로운 '뉴웨이브'운동이 일었

9 1960년대 후반에서 1970년대 초반에 미국의 사회적 모순이나 부정적 현실을 다루었던 비판적 영화.

10 1950년대 중반부터 영국에서 일어난 운동으로 정치, 사회 문제를 진보적 관점에서 다룬 다큐멘터리영화를 말한다. 영화는 모든 상업적 제약으로부터 해방되어야 하며 예술가는 사회에 대해 책임감을 느껴야 한다고 주장했다.

11 1960년대 이탈리아 영화를 이끈 사조이다. 전쟁후의 사회현실을 묘사하던 네오리얼리즘에서 벗어나 새로운 사회문제로 제시되던 상류계급의 문제나 내면적 진실에 대한 묘사를 하고자 하였다.

12 1960년대 말부터 1970년대에 걸쳐 독일에서 일어난 영화사조이다. 아버지의 영화는 죽었다고 선언하며 기존의 낡은 독일 영화에서 해방되어 시대와 사회에 대한 깊은 관심을 표방하는 새로운 영화를 추구하였다.

어. 1990년대의 뉴웨이브 운동은 그동안 제3세계로 분류되면서 영화의 주류에 편입되지 못하던 우리나라를 비롯한 아시아나 아프리카, 동구권 영화들의 활약이 돋보이게 했지. 이들은 전 세계를 대상으로 영화를 제작하고 흥행시킴에 따라 영화의 다국적화가 보편화되었어.

그럼 현대에 와서는 예술영화가 새롭게 만들어지지 않고 있나요?

꼭 그렇다고 할 수는 없어. 그 대표적인 예로 독립영화(Independent film)를 들 수 있어.

독립영화란 저예산 영화를 뜻하는 것 아닌가요?

그렇기도 해. 독립영화란 상업자본과 상관없이 창작자의 의도에 따라 제작된 영화를 말해. 이윤추구가 일차적인 목표가 아니다 보니 제작비를 많이 책정할 수 없는 것은 당연하겠지. 그리고 영화의 주제 선정이나 형식, 제작 방식도 일반 상업 영화와는 달리 예술성 추구에 더 초점을 맞추게 되고.

그런데 요즘 영화들은 거의 디지털영화로 바뀌지 않았나요?

내가 막 그 이야기를 하려던 참이야, 하하하…. 너 〈스타워즈(Stars Wars 1977)〉라는 영화 알지?

그 유명한 영화를 왜 모르겠어요. 조지 루카스(George Lucas. 1944- . 미국) 감독 영화잖아요.

그래. 그런데 그 영화는 필름이 없는 영화였단다.

필름이 없는 영화라니, 그건 무슨 뜻이에요?

디지털 방식을 사용한 영화라는 거지. 조지 루카스에 이어서 다른 감독들도 디지털 방식의 촬영을 한 후에 모두 다시는 필름영화를 촬영하지 않겠다고 할 정도로 디지털 방식은 각광을 받게 됐어. 필름보다 비용

도 적게 들고, 특히 특수효과나 편집, 사운드믹싱 등에서 너무도 편리했으니까. 하지만 디지털 영화는 처음에는 관객이나 극장주들에게는 크게 환영받지 못했어. 극장주들이야 값비싼 새 영사기를 들여야 하니 당연히 반대했을 거고, 예로부터 예술의 소비자들은 항상 새로운 것에 대한 거부감이 있었으니까.

그럼에도 불구하고 디지털 대세는 바꿀 수 없었다는 것이지요?

맞아. 디지털 기술은 모든 범주에서 영화제작 방식을 바꿔놓기에 이르렀지. 큰 할리우드 스튜디오들은 말할 것도 없고, 작은 규모의 스튜디오에서도 자신의 예산에 맞는 정교한 카메라와 프로그램의 사용이 가능해진 거야. 결과적으로 디지털 기술은 헐리우드 영화와 같은 대작뿐 아니라 독립영화 제작에도 큰 경제적 혜택을 준 거지. 또한 비싸지 않은 캠코더를 구하기가 쉬워짐에 따라 아마추어 영화제작자들도 많이 나오게 되고 말이야.

인생은 싱거운 것입니다. 짭짤하고 재미있게 만들려고
예술을 하는 거지요. - 백남준

아들은 다른 남자들과 달리 드라마를 꽤 즐겨보는 편이다. 오늘도 요즘 한창 인기 있는 구한말 시대를 배경으로 한 드라마에 푹 빠져 있다. 출연 배우들도 훌륭하지만 무엇보다 화면이 너무 멋져서 김 교수도 좋아하는 드라마이긴 하다. 같이 외출을 하기로 했는데…. 늦지 않게 서두르라고 잔소리를 던지고 김 교수도 나갈 채비를 한다.

저번에 제8예술이 사진이라고 하셨지요? 전 TV도 훌륭한 예술품이라고 생각해요, 하하하….

사실 라디오와 TV를 제8예술이라고 해야 한다는 의견도 만만찮단다. 어쨌든 모두 복제예술이라는 새로운 장르에 포함돼. 바야흐로 '테크놀로지 예술의 시대'가 온 것이지.

테크놀로지 예술은 어떤 뜻이에요?

테크놀로지, 즉 기술과 예술이 융합된 것이지. 그런데 예술과 기술은 원래는 같은 의미였단다. 기술을 뜻하는 테크놀로지는 '테크네(Techne)'라는 고대 그리스어에서 나온 말이야. 테크네는 처음에는 기술과 예술을 모두 뜻하는 말이었는데, 점차 예술을 뜻하는 아트(Art)와 기술을 뜻하는 테크놀로지(Technology)로 나뉘게 된 거지. 그러면서 예술과 기술은 점점 더욱 엄격한 구분이 생기게 되었고 말이야.

분리되었던 예술과 기술은 어떻게 오늘날 다시 융합될 수 있었지요?

예술과 기술은 19세기에 이르기까지 엄격한 대립적 관계를 유지했단다. 그러다가 1960년대에 이르면서 서로의 차이점을 인정하면서도 그 유사성을 찾고자 하는 새로운 작업이 본격적으로 시도됐어. 그런데 내가 뒤샹이 기계에 무척 관심이 많았다고 이야기 한 적 있지?

네, 그래서 자신의 작품에 새로운 기계적 시도를 하다가 화재가 날 뻔하기도 했다고 하셨어요.

뒤샹은 과학기술을 예술에 접목한 최초의 예술가로 인정되고 있어. 1920년에 뒤샹은 〈회전판(Rotary Glass Plates; Precision Optics 1920)〉이라는 작품을 내놓았지. 이 작품에는 모터가 달려 있는데, 뒤샹은 회전판 위에 나선을 그려 넣고 전기장치를 이용해서 움직이도록 했어. 이런

유의 작업을 뒤샹은 시각적 환영을 표현
하기 위한 '정밀광학'이라고 불렀지.

뒤샹은 현대예술을 말할 때 빠지는
부분이 하나도 없는 것 같아요.

물론이야. 어떤 설문조사에서 '후대
에 가장 큰 영향을 미친 20세기 미술작
품은 무엇인가'라고 물었더니 1위가 뒤
샹의 〈샘〉으로 꼽혔다고 하더라고. 그런
데 테크놀로지 예술을 말할 때 뒤샹처럼

회전판, 1920

빼놓을 수 없는 예술가가 있어. 백남준(1932-2006. 서울)이라고 들어 봤
지?

한국이 낳은 세계적인 전위예술가잖아요!

맞아. 백남준은 비디오아트라는 새로운 개념의 테크놀로지 예술을 선
보였어. 재미있는 것은 '뒤샹은 현대예술이 할 수 있는 모든 것을 이루어
내었다, 단지 비디오아트만 빼고…'라고 백남준이 말했단다. 즉 뒤샹은
과학과 예술의 진정한 융합을 이루지 못했지만 자신은 예술과 과학의
소통을 이루어냈다는 거겠지.

예술과 과학의 소통은 어떤 의미인가요?

조금 전에 드라마 보면서 넌 무슨 창조적인 사고를 했니? 하하하….
긴장할 것 없어. 보통 우리는 TV를 보면서 그냥 우리에게 던져지는 정보
를 일방적으로 받아들이잖아. 하지만 백남준의 비디오아트는 원래 TV
가 가졌던 일방적인 성격을 시청자가 함께 참여할 수 있는 쌍방향성으
로 바꿔 놓았어. 이는 결과적으로 예술과 기술을 다시 잇게 했을 뿐 아니

라, 기술은 예술가들에 의해 끊임없이 새롭게 상상되고 창조되어야 한다는 사실을 후배 예술가들에게 선언한 셈이 됐지.

백남준은 비디오아트를 어떻게 시작하게 되었나요?

플럭서스 그룹의 일원이었던 백남준은 전위적이고 실험적인 공연으로 이미 전위예술가로서의 명성을 얻고 있었지. 피아노를 공연 중에 부수거나 넥타이를 자르고, 무대 위에서 샴푸를 하는 등 행동주의적인 해프닝을 많이 했어. 그러면서 그는 공연형식이 결합된 새로운 예술을 구상하게 돼. 이때 백남준에게 TV라는 새로운 시대의 매체가 눈에 띤 거지. 이처럼 백남준이 플럭서스 그룹의 일원이었던 탓에 비디오아트는 사실 해프닝과 많은 연관성을 가지게 돼.

백남준은 왜 TV를 선택했을까요?

사실 영화가 탄생했을 때도 사람들은 경탄했지만, 영화와 달리 TV는 움직이는 이미지를 극장이라는 한정적인 장소가 아니라 어디서든 볼 수 있는 거잖아. 1931년 미국에서 최초로 실험방송이 이루어진 후 TV는 우리의 생활 자체를 완전히 바꿔놓을 정도로 엄청난 사회적 영향력을 미쳐왔지. 짧은 순간에 전파가 닿는 범위에 있는 모든 사람이 한 채널에 집중하게 함으로써 집단 전체의 가치와 이념에 큰 영향을 미치는 강력한 힘을 백남준은 경계하고자 한 것이 아닐까. 왜냐하면 백남준이 초기에 추구했던 비디오아트는 TV가 가지고 있던 대중매체로서의 목적에 반하는 것으로 시작되었기 때문이지. 그리고 이러한 반항적 기질이 플럭서스 운동의 정신이기도 하고 말이야.

초창기 백남준의 비디오아트는 원래 TV가 가지고 있던 일방적 정보전달이라는 목적을 왜곡시켰다는 것이군요?

1963년 독일에서 열린 백남준의 첫 번째 개인전은 '음악전시회 : 전자텔레비전(Exposition of Music : Electronic Television)'이라는 긴 제목이 붙었지. 13대의 텔레비전이 배치되었는데, 이 TV들은 회로를 조작해서 이미지를 추상적으로 왜곡시키도록 장치되었어. 바로 정상적인 텔레비전의 모습을 해체시킨 거지. 또한 관객들은 전시장을 마음대로 돌아다니면서 작품을 만질 수도 있었는데 마이크에 대고 소리를 질러대는 관객과 만지고 잡담하는 사람들, 찌그러진 이미지가 번쩍거리는 TV 등 그야말로 인간을 포함한 전자미디어의 복잡하고 다양한 복합 공간이 연출되었다고 해. 비디오아트의 탄생을 공식적으로 공표한 사건이었지. 그리고 이 전시회에서 고장이 난 TV를 〈TV를 위한 선(Zen for TV)〉이라는 제목을 붙여서 전시하기도 했단다.

전시에서 고장 난 TV를 다시 전시하다니 재미있네요. 플럭서스 그룹의 반항적인 성격을 조금 이해할 것 같아요, 하하하….

〈TV 부처(TV Buddha 1974)〉는 TV를 시청하는 부처를 CCTV로 찍어서 텔레비전 영상으로 내보내는 작품이야. 골동품인 부처가 자신을 바라보는 텔레비전 이미지를 다시 바라보고 있는 거지. 이 부처는 곧 우리의 모습이기도 한데, 백남준은 이 작품으로 자아성찰의 개념을 눈으로 볼 수 있게 한 거야. 이외에도 뉴욕과 파리를 실시간으로 연결한 〈굿모닝 미스터 오웰(Good Morning, Mr. Orwell 1984)〉이나 〈다다익선(The More, The Better 1988)〉 등의 수많은 작품을 남겼어. 〈다다익선〉은 10월 3일 개천절을 상징하는 1,003대의 TV 수상기로 이루어진 작품인데, 국립현대미술관에 설치되어 있어. 그런데 대부분의 TV 수상기가 노후화로 인해 작동을 멈춰서 이를 어떻게 처리할 것인가에 대해 많은 고심

이 있단다. 완전히 철거하자는 주장도 있고, 원래의 작품과는 다르겠지만 교체하자는 주장도 있고.

엄마는 어떻게 생각하세요?

글쎄…. 간단한 문제는 아닐 테지만 굳이 선택해야 한다면 난 철거에 찬성하는 편이야. 예술이 거창한 것이 아니라 하나의 놀이라는 미학관을 가졌던 백남준은 이 작품이 영구히 보존되리라고는 생각하지 않았을 것 같은데. 더구나 현대로 오면서 예술작품은 매체의 변화뿐 아니라 전파 방식도 바뀌게 되었거든.

보통 예술은 보존되잖아요.

그랬었지. 그런데 점점 예술은 비물질적으로 되어가고 있단다.

비물질적이 되어간다는 것은 무슨 의미인가요?

예술작품이 더 이상 나무나 대리석, 액자 같은 의미의 어떤 물질로만 이루어지지 않는다는 말이지. 즉 예술작품은 어떤 물질로 존재하는 것이 아니라 비물질적인 '이미지'가 되어가고 있다는 거야. 이는 이미 뒤샹의 새로운 전시개념에서 예견되었던 문제였잖아.

무슨 뜻인지 이해가 가요. 제가 휴대폰으로 사진을 많이 찍지만 막상 그것을 인화해서 물질로 간직하는 경우는 거의 없는 것과 같은 경우라고 할 수 있겠네요. 휴대폰의 사진은 액자에 넣어진 물질이 아니라 이미지로 존재하게 되는 거지요.

누구 아들인지 참 똑똑하구나, 하하하….

또 다른 테크놀로지 예술은 어떤 것이 있어요?

홀로그램을 이용한 예술부터 디지털 영상을 이용한 합성이미지 등 다양한 테크놀로지를 이용한 예술이 있지.

홀로그램은 레이저 광선 아닌가요?

맞아. 3차원 입체영상을 만들어내는데, 물체나 사람을 투명하게 재현함으로써 '불안한 낯섦'[13]을 느끼게 하지. 이외에도 기술의 발달과 함께 멀티미디어 예술이 출현했어. 멀티미디어 예술이란 말 그대로 여러 종류의 매체나 다양한 기술들을 융합해놓은 예술을 말해. '예술간 혼합'이라고도 하는데, 말하자면 회화나 사진, 음악, 비디오아트, 디지털 등 모든 예술적 방법이 혼합된 거지. 주로 설치작품에서 많이 사용되고 있어. 예를 들면 닐 얄테르(Nil Yalter. 1938- . 터키)와 플로랑스 드 메르디외(Florence de Mèredieu. 1944- . 프랑스)가 공동제작한 〈텔레비전, 달(Télévision, la lune 1992-1995)〉이란 설치작품이 있어. 이 작품은 비디오와 3차원 이미지를 혼합한 작품인데, 현실(비디오로 기록된 이미지)과 인공(디지털 이미지와 비디오 몽타주)의 구별을 불가능하게 만든 작품이야.[14]

혼합이라고 해서 단순히 여러 이미지들을 접합한 것일거라고 생각했는데, 역시 예술가들의 상상력은 놀라운 것 같아요.

기술은 예술가에 의해 끊임없이 새롭게 창조되어야 한다고 백남준이 말했다고 했잖아. SF영화 등을 보면 보통 기술이 지배하는 미래를 암울하게 표현한 것이 많지. 하지만 백남준은 기술을 인간과 반하는 것으로 받아들일 것이 아니라 인간이 기술과 공존하자는 뜻으로 이런 말을 한 거라고 생각해.

맞아요. 예를 들면 로봇이 인간세계를 공격해서 인류가 멸망하는 영

13 무의식이 의식의 영역으로 침투할 때 드는 모순된 느낌을 표현하기 위해 프로이트가 쓴 용어다.
14 「예술과 뉴테크놀로지」 플로랑스 드 메르디외. 정재곤 옮김. 열화당. 2009

화 등이 많이 있잖아요. 또 다른 테크놀로지 아트는 어떤 것이 있나요?

예술은 가상세계와의 융합을 시도하기도 하지.

요즘은 게임도 가상현실을 이용한 것이 많잖아요!

가상현실예술은 VRA(Virtual Reality Art)라고 하는데, 그야말로 인공화된 예술의 대표적인 예라고 할 수 있어. 가상현실이란 3차원 합성 이미지를 사용해서 현실과 똑같은 환경을 흉내 낸 거잖아. 그리고 이 세계는 무엇이든지 가능한 멋진 세계지. 두전쥔(杜震君. 1961. 중국)의 〈두전쥔 박사의 해부학 강의(Doctor Du Zhenjun Demonstrating the Anatomy of the Arm 2001〉는 바로 이런 가상현실을 이용해서 렘브란트(Rembrandt van Rijn. 1605-1669. 네덜란드)에 대한 헌정을 나타낸 설치 작품이야.

두젠준은 어떤 방식으로 가상현실을 사용했나요?

이 작품은 렘브란트의 〈툴프 박사의 해부학 강의(Anatomy Lesson of Dr Nicolaes Tulp 1632)〉를 가상현실로 재현한 거야. 반은 실제고 반은 가상현실로 되어 있는 수술대 위에 역시 반은 실제고 반은 가상현실인 두젠준 박사의 시신이 해부를 기다리며 누워 있어. 그리고 뒤에는 8명의 두젠준 박사의 분신들이 지켜보고 있고. 센서가 관람객의 접근을 감지하면 두젠준 박사의 분신들이 화면 저쪽에서 나타나 관객 앞에 자리를 잡고, 관객이 떠나고 나면 두젠준 박사들도(!) 다시 가상현실 속으로 복귀하는 형식이지.

무척 흥미로운데요. 그런데 이 작품은 관객의 참여가 있어야 완성되는 거잖아요.

정확하게 봤어! 이처럼 현대예술은 관객의 참여가 있어야 마침표를

찍을 수 있는 쌍방향성 예술 형태를 가지는 경우가 많아.

하지만 관객이 예술작품에 참여하는 것이 새로운 현상은 아니잖아요. 예를 들어 존 케이지의 〈4분 33초〉도 그렇고요.

맞아. 이미 오래 전부터 예술작품은 홀로 존재하는 것이 아니라 관객의 감상으로 비로소 완성된다는 사실을 알고 있었지. 하지만 현대에 있어서 쌍방향이라는 의미는 사람과 기계가 하나가 되어서 관객이 직접 작품을 작동하게 한다는 차이점이 있어. 이는 컴퓨터의 성능이 발전함에 따라서 컴퓨터가 거의 실시간으로 반응할 수 있기 때문에 이루어질 수 있게 된 거지.

엄마 덕분에 새로운 예술세계를 많이 알게 됐어요. '아는 만큼 보인다'라는 말이 있듯이 계속 예술에 관심을 가져야겠다는 생각이 들어요.

재미있게 들었다니 다행이고 고맙구나. 전에도 얘기했듯이 예술이란 약간의 지식과 반복적인 경험이 필요할 때도 있단다. 그냥 흘러가면서 감상하는 것보다는 네게 이 예술이 공감이 되는지와 그 이유에 대해 생각을 정리해보렴. 그러면서 너만의 예술적인 취향을 만들어 나가는 거야.

오늘 저녁은 조금 근사한 데로 가기로 했다. 예약을 하지 않았으면 낭패를 볼 정도로 식당은 사람들로 꽉 차 있었다. 약간 붉은 기가 도는 조명 속에서 요즘 젊은이들이 좋아하는 비트가 강한 음악이 공간을 메운다. 이런 음악에도 와인이 의외로 잘 어울린다는 생각에 김 교수는 고정관념을 버리고 보다 더 열린 마음으로 세상을 대해야겠다는 평소의 다짐을 떠올린다. 내일이면 이제 방학이 끝나고 일상으로 돌아간다. 아들

이 신생아였을 때를 제외하고 함께 한 시간이 제일 많았다는 농담을 던지며 김 교수는 아쉬운 마음을 달랜다. 꿈같은 시간이었다….

사진의 기원은 '카메라 옵스쿠라'에서 비롯되었다. 카메라 옵스쿠라는 '어두운 방'을 뜻하는 라틴어인데, 사진기를 뜻하는 '카메라'라는 말도 여기에서 나왔다. 화가들은 보다 정확한 그림을 그리기 위해서 카메라 옵스쿠라를 사용했는데, 19세기까지도 이용되었다. 정식으로 사진이 발명품으로 인정받은 것은 1839년 프랑스의 루이 다게르에 의해서이다. 인상주의 회화가 탄생하는 데 결정적인 계기가 되었다고 할 만큼 사진은 예술의 큰 변화를 몰고왔다. 특히 1920년대 후반부터 이루어진 사진기의 대량 보급으로 인해 사진은 전위예술가에게 각광받는 매체가 되었다.

사진술이 발명된 19세기는 사진의 예술성이 의심받던 시기로, 사진은 예술로 인정받기 위해 여러 가지 노력을 기울였다. 회화적 사진이나, 일체의 조작 없이 실물 그대로를 재현하려 한 순수사진 운동, 초현실주의 예술가 등은 모두 사진이 단순한 재현의 도구가 아니라 새로운 예술적 표현 매체가 될 수 있음을 증명하려 하였고, 마침내 사진은 1940년대에 이르러 하나의 표현 장르로 확립되었다. 즉 사진은 복제예술로서뿐만 아니라 회화와 같이 그 자체의 원본으로 재평가되기 시작하였고, 팝아트나 개념예술 등 사진을 적극적으로 이용한 미술사조들도 많이 등장하기 시작했다.

전통적으로 회화, 음악, 문학, 연극, 무용, 건축 등 6개의 장르로 구분되었던 예술은 현대로 오면서 과거에는 없었던 과학기술이 결합된 표현법들이 등장하면서 새로운 장르가 탄생하게 되었다. 리치오토 카누도는 영화를 '제7의 예술'이라고 선언하면서 새로운 예술의 범주에 포함시켰다. 이외에도 사진과 더불어 영화를 '복제 예술' 장르로 새롭게 분류하자는 주장이 제기되기도 하였다.

산업적인 측면이 강한 영화는 다른 예술과 달리 작품성과 상업성이 서로 분리되기 어려운 점이 존재한다. 일반적으로 예술영화란, 오락영화의 메카라고 할 수 있는 할리우드류의 대중오락 영화와는 다른 특정한 표현 방식을 지닌 유럽 영화를 지칭하는 용어로 쓰였다. 즉 상업성과 대중성을 전면에 드러내는 영화가 아니라, 영화 고유의 미학을 추구하거나 작가의 주제 의식과 표현력에 중심을 두는 영화를 뜻한다. 다다이즘 영화와 프랑스의 인상주의 영화, 독일의 표현주의 영화 그리고 초현실주의 영화, 누벨바그 영화는 대표적인 예술영화로 꼽힌다. 이들은 모두 영화의 기본 구조인 서술적인 플롯을 거부함으로써 전통적인 영화의 구조에서 벗어나 내면적인 표현에 중점을 두고자 하였다.

테크놀로지 예술이란 기술과 예술이 융합된 것을 뜻한다. 19세기에 이르기까지 엄격한 대립적 관계를 유지하였던 예술과 기술은 1960년대에 이르면서 서로의 차이점을 인정하면서도 그 유사성을 찾고자 하는 작업을 본격적으로 시도하였다. 백남준의 비디오 아트는 예술과 기술을 다시 잇게 했을 뿐 아니라, 기술은 예술가들에 의해 끊임없이 새롭게 상상되고 창조되어야 한다는 사실을 선언함으로써 본격적인 테크놀로지 예술의 시대를 열었다. 예술과 과학기술이 융합되면서 이제 예술작품은 어떤 물질로 존재하는 것이 아니라 비물질적인 '이미지'로만 존재하는 경우가 많아지게 되었고, 여러 종류의 매체나 다양한 기술들을 융합해놓은 멀티미디어 예술이 출현하는 계기가 되기도 하였다. 이외에도 가상현실을 이용한 예술이나 홀로그램을 이용한 예술, 디지털 영상을 이용한 합성이미지 등 다양한 테크놀로지 예술이 등장하였는데, 이들은 대부분 관객의 참여가 있어야 마침표를 찍을 수 있는 쌍방향성 예술의 형태를 띠고 있다.

참고도서

단행본

김경란.「프랑스 상징주의」. 2005. 연세대학교 출판부.

민은기.「서양음악사 피타고라스부터 재즈까지 2007. 음악세계.

손혜진.「한국음악 첫걸음」. 2017. 열화당.

오희숙.「20세기 음악 I, 역사. 미학」. 2004. 심설당.

이주항.「국악은 젊다」. 2015. 예경.

장정민.「사진이란 이름의 욕망기계」. 2017. LANNBOOKS.

전지영.「임방울 우리 시대 최고의 소리 광대」. 2010. 을유문화사.

정준호.「스트라빈스키」. 2008. 을유문화사.

조중걸.「현대예술」. 2012. 지혜정원.

주현성.「지금 시작하는 인문학」. 2012. 더좋은책.

　　　「지금 시작하는 인문학 2」. 2013. 더좋은책.

Azzi, Maria. Collier, Simon.「피아졸라 - 위대한 탱고」(한은경 역). 2004. 을유문화사.

Barvier, Jean-Joël. *Au piano avec Erik Satie*. 1986. Seguier Archimbaud.

Bellet, Roger. *Mallarmé : L'encre et le ciel*. 1987. Champ Vallon.

Benjamin, Walter.「기술적복제시대의 예술작품」(심철민 역). 2017. 도서출판b.

Betton, Gérard.「영화의 역사」(유지나 역). 1999. 한길사

Bruhn, Siglind. *Images and Ideas in Modern French Piano Music*. 1997. Pendragon Press.

Cotton, Charlotte.「현대예술로서의 사진」(권영진 역). 2007. 시공아트

Harrison, John. *Synaesthesia : The Strangest Thing*. 2001. Oxford university press.

Florence de Meredieu. 「예술과 뉴 테크놀로지 비디오·디지털 아트, 멀티미디어 설치예술」(정재곤 역).2005. 열화당.

Marcadé, Bernard. 「마르셀 뒤샹 - 현대 미학의 창시자」(김계영 외 역). 2007. 을유문화사.

Prideaux, Sue. 「에드바르 뭉크 : 세기말 영혼의 초상」. (윤세진 역). 2005. 을유문화사.

Ritchin, Fred. 「사진 그후」(임영균 역). 2011. 눈빛출판사.

Shiner, Larry. 「예술의 탄생」. (김정란 역). 2007. 들녘

Thompson, K. Bordwell, David. 「Film History (영화사)」. (HS MEDIA 번역팀). 2010. HS MEDIA.

논문 및 잡지

김석란. 「통섭과 공연예술에 의한 공감각적 음악회 콘텐츠 개발」. 공연문화연구. 제 30집. 2015.

김석란. 「통섭예술에 의한 공감각적 음악회 콘텐츠 연구」. 경상대학교 박사학위 논문. 2015.

백영주. 「다매체 시대의 퍼포먼스 공간의 경험양식과 상호매체성-바그너의 총체론과 브레이트의 매체론을 바탕으로」. 기초조형학연구. 제11집. 2010.

Galeyev, B.M. 「The Nature and Functions of Synesthesia in Music」. 〈Leonardo Music Journal. Vo.40. no.3〉. 2007.

찾아보기